中华艺术论丛

第20辑

当代戏曲剧作家创作研究

朱恒夫 聂圣哲 主编

上海大学出版社
·上海·

图书在版编目(CIP)数据

中华艺术论丛.第20辑,当代戏曲剧作家创作研究/朱恒夫,聂圣哲主编.—上海:上海大学出版社,2018.7
ISBN 978-7-5671-3179-8

Ⅰ.①中… Ⅱ.①朱…②聂… Ⅲ.①艺术-中国-文集②戏曲创作-中国-文集 Ⅳ.①J12-53

中国版本图书馆 CIP 数据核字(2018)第 152547 号

责任编辑　傅玉芳
封面设计　柯国富
技术编辑　金　鑫　章　斐

中华艺术论丛　第20辑
当代戏曲剧作家创作研究
朱恒夫　聂圣哲　主编
上海大学出版社出版发行
(上海市上大路99号　邮政编码200444)
(http://www.press.shu.edu.cn　发行热线 021-66135112)
出版人　戴骏豪

*

南京展望文化发展有限公司排版
上海市印刷四厂印刷　各地新华书店经销
开本890mm×1240mm　1/32　印张11.5　字数288千
2018年7月第1版　2018年7月第1次印刷
ISBN 978-7-5671-3179-8/J·451　定价　50.00元

编辑委员会

主　任　聂圣哲
委　员　（按姓氏笔画为序）
　　　　王汉民　王廷信　方锡球　叶长海
　　　　［日］田仲一成　　［韩］田耕旭
　　　　冯健民　曲六乙　朱恒夫　刘　祯
　　　　刘蕴漪　杜建华　吴新雷　陆　军
　　　　周华斌　周　星　郑传寅　赵山林
　　　　赵炳翔　俞为民　聂圣哲
　　　　［美］Stephen H. West（奚如谷）
　　　　黄仕忠　曾永义　楚小庆　廖　奔
主　编　朱恒夫　聂圣哲

目 录

主编导语 　　　　　　　　　　　朱恒夫　聂圣哲（1）

"也是读书种子，也是江湖伶伦"
　　——翁偶虹戏曲剧作研究　　　　张之薇（1）

推陈出新　点铁成金
　　——陈仁鉴及其戏曲创作研究　　杨惠玲（24）

戏曲是为广大观众而创作的
　　——吴祖光戏曲创作研究　　　　宋希芝（52）

人民性·民间性·诗意化
　　——陆洪非戏剧编创研究　　　　张晓芳（67）

散发着中原泥土的芬芳
　　——杨兰春剧作散论　　　　　　王建浩（84）

文字惨淡经营的心血结晶
　　——陈西汀剧作研究　　　　　　周锡山（103）

笔下有人物　胸中有舞台
　　——范钧宏戏曲创作研究　　　　王静波（121）

以剧本创作来推动越剧的迅猛发展
　　——徐进越剧创作浅论　　　　　刘　婷（147）

尊重传统　超越规范
　　——论魏明伦的戏曲创作　　　　　　　　　　柏　岳(157)

自由、疼痛与崇高
　　——罗怀臻戏剧创作研究　　　　　　　　　　廖夏璇(178)

振"士气"　写"民"心
　　——论郑怀兴的戏曲创作　　　　　　　　　　朱恒夫(196)

走进历史人物的内心世界
　　——郭启宏新编文人历史剧创作研究　　　　　张芷文(215)

女性群像的集中塑造
　　——论包朝赞的"庶民戏"创作　　　　　　　　倪金艳(229)

戏曲性　剧种性　现代性
　　——论王仁杰的戏曲创作　　　　　　　　　　吴韩娴(245)

抒情自我与当代定位
　　——论王安祈的编剧意识及其影响　　　　　　吴岳霖(264)

人赋意志血肉生　一词一句总关情
　　——论陈亚先的编剧艺术　　　　　　　　　　黄钶涵(293)

寻找最佳平衡点：对献身"崇高"理想的歌颂与
　　对个体不幸命运的同情
　　——李莉戏曲创作研究　　　　　　　　　　　吴筱燕(315)

把握时代脉搏，刻录历史进程，表现人文精神
　　——陈彦都市题材戏曲创作研究　　　　　　　杨云峰(335)

主编导语

朱恒夫　聂圣哲

尽管"剧本是一剧之本"多是针对话剧而言的,但对戏曲来说,剧本也是一部戏的重要基础,尤其是要演出思想丰富、结构完整、情节复杂、人物众多的大戏,倘若没有剧本,其舞台呈现是难以想象的。再从戏曲发展史的角度来看,如果没有《目连救母》《张协状元》《荆刘拜杀》《琵琶记》等剧本的产生,南戏不可能兴盛,更不可能向外埠传播;如果没有关汉卿、王实甫、白朴、马致远等一大批剧作家辛勤创作出数以百计的高质量的剧本,元杂剧就不可能成为戏曲的第一个高峰;如果没有以《浣纱记》《鸣凤记》《牡丹亭》《一捧雪》《桃花扇》《长生殿》《雷峰塔》等剧本为依托,昆剧不可能走出吴地、霸踞全国菊坛二百多年。就演员成长为名角来说,剧本亦是一个不可或缺的重要因素,尽管悦耳的唱腔与出色的表演是必要的条件,但是如果梅兰芳没有剧本《贵妃醉酒》《天女散花》等、程砚秋没有剧本《锁麟囊》《荒山泪》等、袁雪芬没有剧本《梁山伯与祝英台》《祥林嫂》《西厢记》等,仅凭演唱的技艺,他们不可能誉满海内外。

自 20 世纪 80 年代初开始,戏曲日趋衰弱,其原因固然是多方面的,但没有产生一定数量的好剧本无疑是重要的原因之一。到目前为止,戏曲界不缺一流的剧团、一流的演员,但是缺少一流的剧本。缺少,不是说没有,而是很少。就问世的剧本数量而言,其实是很多的,据不完全统计,全国戏曲界每年创作的"大戏""小戏"

的剧本,总量不少于1 000部,然而,能搬上舞台的却不到100部,得到上自专家、下至普通百姓赞誉的则不到10部,能经常演出且有市场票房的则更少,至多一两部。由此可见,戏曲的"剧本荒",不是没有剧本,而是没有高质量的一流剧本。

那么,今日什么样的剧本才能算作一流的呢?我们以为,至少须具备下列五点:

一是在剧旨上既表现出民族传统的优秀道德观、价值观、社会观,又反映现代精神,不但能陶冶人的情操,净化人的心灵,提升人的品质,给予人积极向上的正能量,还能引导人们做一个"现代人"。

二是讲述了一个"好故事",其故事头尾完整,情节曲折,事奇但合理,且能引人入胜。

三是塑造出鲜明的人物形象,人物的行动都有外部环境和心理的依据,主要人物都是立体的、血肉丰满的,而不是平面的、道德符号的,其正面人物还具有民族的品格与气质,甚至体现出所在地域的文化品性。

四是结构严谨,矛盾冲突激烈,能够将观众带进戏中,和喜欢的剧中人物一起哭、一起笑,其喜怒哀乐的情感与人物的命运一起起伏波动。

五是曲词与宾白的语言具有诗意性、民间性、协律性。既雅致又通俗,既是通用的国语又带有方言的特色,既符合语法又合剧种的曲律。更进一步的,则其口吻完全符合人物的身份与性格,一些对白还蕴涵着深意。

而今日多数甚至绝大多数剧本,之所以落入二流、三流,甚至不入流,是因为它们带有这样那样的毛病。归纳起来,主要有以下五个:

一是把戏曲当作自己对历史、文化、哲学的思考所得和个人理解的所谓"时代精神"的传声筒,肆意地对传统文化进行批判性的

解读,而不顾及大多数人奉行的道德观、价值观、历史观与社会观。

二是有意地选择与重大纪念日合拍的或能够颂扬当地名人的题材,其目的是将所编戏剧纳入"主旋律"或成为地方上的一张"名片",以得到政府倾斜性的资金支持。

三是所述故事缺乏生活的依据,情节离奇,不合逻辑,结构松散,其戏剧冲突也多是人为构建的。

四是人物形象仅是作者"思想"的代言者,不要说没有达到"典型环境中典型人物"的高度,连类型化的人物也不是。个性不鲜明,性格不突出,甚至都算不上是个"人"。

五是语言不自然、不合律。无论是古人还是今人,说出来的话都不太像"人话"。曲词为了整饬和押韵,生造词语;因为剧作者不了解民间语言和缺少语言表达能力,人物说出来的都是套话、官话、假话,令人听来别扭、生厌。

怎么样才能克服这些毛病,创作出一流的剧本呢?重要而有效的方法之一是向古代的剧作家和当代的剧作家学习。古代剧作家的创作经验,探寻得比较多了,当代剧作家的创作经验讨论得还不够全面,更不够深入。而当代剧作家对于当前和未来的戏曲创作,其借鉴的意义无疑要更大一些。正是出于这样的考虑,本书特别邀请了一批戏曲研究者,尤其是青年学者,认真细致地研究当代戏曲剧作家的作品,调查他们的创作历程,探析他们的创作方法,总结他们的创作经验,当然,也会指出其不足,以"当代戏曲剧作家创作研究"的专辑发布,给在振兴的道路上艰难跋涉的戏曲助一把力。

"也是读书种子,
也是江湖伶伦"
——翁偶虹戏曲剧作研究

张之薇

摘 要: 翁偶虹在半个世纪的戏曲创作生涯中,从一位爱戏人渐渐成为一位被京剧名角认可和信任的文人编剧,再到适应戏曲政策的新文艺工作者。他始终是为登场而写,为演员而做,为观众而为。擅长采用历史事件、民间故事或传统剧目的内容为创作素材,将剧本和演员的表演相结合,给演员发挥技艺以充足的空间。当然,他的作品缺乏思想的深度,对人性的开掘力度也不够。

关键词: 翁偶虹 京剧 为名角创作 时代性 戏曲性

翁偶虹(1908—1994),原名翁麟声,笔名藕红,后更名为偶虹,北京人。剧作家、戏剧评论家。由于在清政府银库供职的父亲酷爱京剧,翁偶虹受其家庭环境的熏染,对于京剧的兴趣自小即成。后跟随自己的姨夫梁惠亭业余学戏,以《托兆碰碑》中的杨七郎为开蒙。梁惠亭,唱正宫铜锤花脸,昆乱不挡,嗓音绝佳。但是,年轻好动的翁偶虹似乎对舞台上重唱的杨七郎、徐延昭这类铜锤花脸兴趣不大,而是更青睐于重做功身段的架子花脸,于是,姨夫梁惠亭把专工架子花脸的胡子钧先生介绍给翁偶虹。胡子钧学的是黄

* 张之薇(1975—),博士,中国艺术研究院副研究员。专业方向:戏曲理论与戏曲评论。

润甫的架子花,虽是票友身份,但丝毫不逊色于当时的名伶金秀山、黄润甫等。于是,翁偶虹便师从胡子钧,从《庆阳图》中的李刚、《太行山》中的铫刚、《龙虎斗》中的呼延赞这些人物的剧目学起。

如果说,当时的翁偶虹还仅仅是私下学戏,那么,当他从郎家胡同第一中学升入京兆高级中学之后,便开始了登台彩唱,当然,那是在学校举办的游艺会上。还未毕业,他就由学校唱到戏园,并在唱戏中获得了无数掌声,由于精神上的满足,令翁偶虹的学戏之路更加坚定。于是一些把子戏,如《战宛城》中的典韦、《通天犀》中的许起英、《青石山》中的周仓等,同时一些身段繁重的昆净戏,如《嫁妹》《火判》《芦花荡》等,翁偶虹也向胡子钧先生学了过来。青年翁偶虹高中毕业后在第二小学谋得了一个庶务职位,但是事务繁杂,薪酬微薄,让他萌生了辞职专心写文谋生的想法。于是辞职后他开始了上午写小说、下午串票房的生活。就是这一阶段,坐唱清音让他对京剧的场面、锣鼓经、曲牌等了然于心,也让他对每一出戏的精髓有所领悟;粉墨登场则让他对表演的技术更加熟悉,同时也掌握了一些扎扮化妆的后台门道。所有的一切似乎都在为他最终的写戏做着准备,幼时以来就有的古典文学铺垫,少年时的业余学戏经历,青年时的粉墨唱戏,使他对京剧这门艺术的理解也与日俱增。

在20世纪20年代中西文化的激烈碰撞中,京剧面临着精英知识分子疯狂批判和大众阶层极度追捧的两重境地,而翁偶虹似乎并不可以简单地被划归到哪一个阵营。做为一名出生于晚清的文人,他并不像胡适、傅斯年、钱玄同、刘半农等那样反叛,认为京剧与中国文化的现代进化相抵牾,京剧对他来说是深入骨髓的,他很明白京剧这一戏剧艺术的魅力所在。而翁偶虹又绝非是一个纯粹的文化保守主义者,他受中西通识的好友焦菊隐影响,遍读西方莎士比亚、莫里哀等戏剧大师的经典作品,在中西戏剧间相互比较,发现各有优长,认识到京剧蕴含着我们中国人自己的审美特

质。正如他在回忆录中所言:"从剧本上看,这些世界名著,彪炳千古,京剧是难以比拟的。然而,用客观的艺术价值来衡量,京剧却有我们中华民族很多很多的特点和长处。我想,只要从编写剧本,到舞台演出,去芜存菁,经过一番整理功夫,使这些特长发扬光大,祖国的京剧未尝不能立身于世界戏剧之林。"①从这段话也可以看得出翁偶虹之后编剧创作的基本路径。

一、翁偶虹创作的三个阶段

焦菊隐是让翁偶虹真正走上编剧之路的关键人物。1930年,焦菊隐的中华戏曲专科职业学校创立。这是一所完全区别于旧式科班的新型男女混合戏校,成立之始,即以文化、剧艺并重为办学宗旨,故以"校"而不以"班"来命名。校长焦菊隐命他为学生写戏,翁偶虹欣然应允。第一个剧本是写岳飞抗金的《爱华山》,虽然因故未排,但从此开启了他50年的编剧生涯,即使戏校人事更改也未曾改变。最初,翁偶虹是以戏校"戏曲改良委员会主任委员"的身份整理传统剧本,渐渐地自编新戏。翁偶虹的编剧道路稳扎稳打,一步一个脚印,从《宏碧缘》的"总讲"开始,《火烧红莲寺》《姑嫂英雄》《穆桂英》《三艳妇》《鸳鸯泪》《美人鱼》《凤双飞》《十二埕》等一个个剧本编出上演,无论是票房还是口碑,都博得了戏校校长金仲荪和一批戏曲内行的认可,并且让戏校的一批优秀学员因演他的戏而影响力逐渐扩大。

1940年,中华戏校为时局所迫突然解散,结束了翁偶虹为戏校写戏的第一阶段,如果说,翁偶虹第一阶段的写戏,主要是突出生旦行当的群戏,那么1940年之后,则开启了为名角写戏的新阶段。而从为众多学员写戏到为某个名角写戏,无疑更逼近了戏曲

① 翁偶虹:《翁偶虹文集(回忆录卷)》,百花文艺出版社2013年版,第16—17页。

(京剧)这门以表演为中心的艺术形态之本质。"因人设戏"在某种意义上来说,是按照戏曲艺术规律来编戏,有利于演员表演创造力最大限度的发挥,而这也是翁偶虹所编剧目的一个重要特点。

戏校解散后一周,翁偶虹在戏校学生的怂恿下,以戏校"四块玉"之一的李玉茹挑大梁,组班如意社,开启了翁偶虹为班社写戏、为主要演员写戏的新阶段。《同命鸟》《蔷薇刺》《桃花醋》相继问世,而《蔷薇刺》更是一部翁偶虹剧作中少见的喜剧,它是根据昆曲《开口笑》改编而成。1941年,翁偶虹退出如意社,进入颖光社,为挑班演员宋德珠写了《蝶恋花》《百鸟朝凤》。其间还为严月秋(绿染香)编写了《水晶帘》(1940年),为徐东明、徐东霞姊妹写了《杜鹃红》(1941年)、《一字香》(1942年),为吴素秋写了《比翼舌》(1942年)、《鹦鹉舌》(1942年),为黄玉华写了《玉壶冰》《北观音》。这些以旦角为主或者生旦并重的戏码,让翁偶虹在京剧伶人心目中的地位越来越高,也最终使得翁偶虹的编剧创作跨出了生旦戏的范围。

金少山在当时是一位名声赫赫的花脸演员,自组松竹社,开启了净行挑班的先河,当时人称"十全大净"。翁偶虹又因为自己从小就喜欢花脸行当,机缘巧合下,为金少山编写了《钟馗传》和《金大力》两个本子,却因为种种原因均未能搬上舞台。1944年,翁偶虹又被"富连成"科班邀去为学生排戏,并为意欲独立挑班的叶盛兰编写了全本《周瑜》,这无疑是京剧小生戏的新创举。同时,他为南铁生编写了《天国女儿》,后被"四小名旦"之首的李世芳搬上舞台。1945年,抗日战争胜利,翁偶虹感于抗战的艰辛,写出了《白虹贯日》一剧,召集来中华戏校的学生上演。1946—1947年,翁偶虹受上海大来公司之聘,在沪上天蟾舞台做驻场编剧两年,《白虹贯日》又由文武老生的李少春和净行的袁世海在沪上搬演,更名为《百战兴唐》,引起异常轰动。在上海的这两年里,无疑是翁偶虹创作的高产期与成熟期。他频频与当时京剧各行当最知名的名角合

作,为东北赴沪的名角唐韵笙创作了连台本戏《十二金钱镖》,为李少春和李玉茹编写了《生死鸳鸯》(与朱石麟合作)、《英雄走国记》。1948年回到北平后,翁偶虹又为焦菊隐的校友剧团写了《血泪城》,为叶派武丑叶盛章写了《十三太保反苏州》。值得一提的是,翁偶虹的一生几乎很少涉足京剧之外的剧种创作,但是在他属于高产期和成熟期的这一阶段,曾经为评剧伶人喜彩莲编写了《好姐姐》和《千金小姐》两个剧本,只是因为时局的原因而未能正常上演。

此后,翁偶虹不再像第一创作阶段那样主要为中华戏校的学生写戏,随着声誉的提升,他不仅为某一位演员写戏,还为当时已经成名成派的名角写戏;不仅为旦行写戏,还为净、小生、丑、文武老生、武生各行当的名角写戏;不仅为京剧这一大剧种写戏,也为在当时社会上普遍被人们轻视的评剧写戏。

在翁偶虹的编剧生涯中,不得不重点提及程砚秋和李少春这两位名角。与今天的导演对于一部戏剧作品的影响力有很大的不同,民国时的戏曲生态环境则是文人编剧对名角的吸引力很大,或者说名角和编剧在那个时代达到了彼此相生相长的境界。那是一个传统戏被良好传承的年代,也是一个并不以传统戏为满足、崇尚出新戏的年代,或许出新、创新只有在这样的生态环境下才是有可能的。程砚秋和李少春就是在那个生态环境下不断突破、不断创新的卓越代表,但同时他们又是经过传统科班和梨园世家严格训练成长起来的演员,他们两人一旦一生、一前一后几乎支撑起了翁偶虹在20世纪30年代末期到1963年"文革"之前的创作。

上溯到1939年,程砚秋就约请翁偶虹为他写戏,很快翁偶虹就拿出了《瓮头春》这部作品,只是程砚秋想突破自己作品悲剧风格的定式,希望翁偶虹再为自己创作一部喜剧,于是,《锁麟囊》问世了,这部至今都是程派经典的作品,1940年在上海首演,从此也开启了翁偶虹与程砚秋长期的合作之旅。随后1940—1943年,以《百花公主》为本事的《女儿心》和以《武昭关》为本事的《楚宫秋》

《马昭仪》）相继问世，《女儿心》在上海黄金大戏院首演。但在北平沦陷后，1942年的前门车站事件①发生，程砚秋便隐遁在青龙桥务农而致使《楚宫秋》未能搬上舞台。在此期间，为程砚秋所写的《通灵笔》出炉。1949—1950年，翁偶虹又为程砚秋写了《裴云裳》和《香妃》两部戏。人们常把程砚秋的新戏分为三个阶段，第一阶段剧作多出自罗瘿公之手，第二阶段则多出自金仲荪之手，而翁偶虹的剧本基本上构建起了程砚秋的第三个阶段。然而，令人惋惜的是，这七部剧本，只有《锁麟囊》《女儿心》《楚宫秋》(《马昭仪》）三个被搬上了舞台。

翁偶虹为李少春写戏最早要追溯到1937—1942年那个猴戏兴盛的时期。那时，做为著名京剧文武老生李桂春之子的李少春因《闹龙宫》而一举成名，后来与叶盛章、李万春呈猴戏的三足鼎立之势。他为了在猴戏中出奇制胜，希望翁偶虹为自己编写一出新戏。于是，以《后西游记》为本事的《小行者力跳十二埑》出炉了，可是这部本可以充分发挥武戏技巧的戏，李少春却因梨园忌讳而未搬演。直到1946年，李少春将翁偶虹为"校友剧团"所写的《白虹贯日》，更名为《百战兴唐》，搬演并轰动上海，才真正开始了他两人的长期合作。《野猪林》在李少春的一生中占据重要的位置，一度被外界讹传为翁偶虹编剧，李少春导演，而实际上则是由李少春亲自编写，翁偶虹从旁指点完成的，这种合作无疑为两人之后一系列的合作打下了良好的基础，也开启了翁偶虹创作生涯的第三阶段。

从1949年初到1949年10月1日中华人民共和国成立之前，

① 程砚秋著、程永江整理：《程砚秋日记》，时代文艺出版社2010年版，第303页。日记云："1942年，砚秋从上海回京，又从北京去天津返京时，这事都怪刚从日本回国的五弟永祥，……回京时老五便从日本人通道出站，砚秋走中国人通道，被三个警务段拉到一个小房间，一个抱腰，砚秋后挫坐倒一个人，疾步抢到门口，背靠柱子抵抗，这样一喊嚷，日本宪兵也来了，老五也赶了回来，才解了围。后来，还是由王荫泰出面请客完事。事发之后，砚秋便不演戏了。"

翁偶虹曾经为焦菊隐的校友剧团所写的《血泪城》被李少春和袁世海搬上了舞台，算是他们进一步的合作。而1949年秋，翁偶虹正式加入李少春、袁世海的剧团"起社"，后更名为新中国实验京剧团①，担任专职编剧。这个剧团是以李少春、袁世海为主演，后加入叶盛章。《夜奔梁山》是翁偶虹为剧团编写的第一部戏，接着写了《云罗山》（与李少春合写）、《将相和》、《三好汉》、《虎符救赵》、《宋景诗》（集体）、《大闹天宫》、《响马传》、《灞陵桥》、《红灯记》（集体），这些戏均以李少春担纲主演。而在欲排《云罗山》和《将相和》的过程中，李、袁两人突然有了矛盾，使得《云罗山》和《将相和》多出了一道周折。幸好，两人最终和解，使得《云罗山》如期上演。而《将相和》更是最终成就了李少春、袁世海，一时瑜亮，引得全国京剧生、净行演员纷纷上演此剧。1951年春，北京市文化局评定《将相和》为优秀剧目之一。1952年秋，在第一届全国戏曲观摩演出大会上，《将相和》还获得剧本奖。至今，这部剧作已经成为一部生、净行联袂出演的传统保留剧目。

除了为李少春写戏外，翁偶虹第三阶段的创作还陆续为袁世海编写了《李逵探母》《英雄台》，改编了《连环套》《桃花村》《西门豹》等；为谭富英编写了《小鳌山》；为叶盛章编写了《五马山》。并为了向新中国国庆十周年献礼而改编了《赤壁之战》《生死牌》《高亮赶水》和《摘星楼》（合编）等。翁偶虹剧作第三阶段的创作与第一、第二阶段最大的不同是，由一名旧时代的文人编剧转向为人民服务的新时代的专业编剧。在这一阶段，很多剧目是集体创作出来的，如与阿甲合作的《凤凰二乔》，与马少波、王颉竹合作的《金田风雷》，与张云溪合作的《朱仙镇》，与祁野耘合作改编的《孙安动

① 1949年，李少春成立集体所有制的"起社"剧团，1950年更名为新中国实验京剧团。1951年10月1日，正式并入中国戏曲研究院。当时中国戏曲研究院由梅兰芳任院长，程砚秋、周信芳、马少波任副院长，具体事务由马少波主持。后新中国实验京剧团改名为中国戏曲研究院第一实验京剧团。

本》,参与北方昆曲剧院的《文成公主》《荆钗记》的修改加工。而且很多创作是出于政治任务,比如近代、现代题材的剧目创作,像《宋景诗》(集体)、《香港怒潮》、《鸡毛信》,与景孤血合作的《古往今来十三陵》,与阿甲合作的《红灯记》《平原作战》等。

二、翁偶虹创作的特点与经验

从1933年为中华戏曲专科职业学校编写《爱华山》,到1983年为北京京剧院三团演员温如华编写《白面郎君》,整整跨越了半个世纪。翁偶虹从一位爱戏人,渐渐成为一位被京剧名角认可和信任的文人编剧,再到积极适应新社会的新文艺工作者,翁偶虹的编剧生涯历时50年、作品百余部之多,搬上舞台的就有六十余部。所以,研究翁偶虹戏曲创作的特点与经验,其实就是对这半个世纪以来戏曲生态,尤其是京剧生态环境的变化作一次检阅。正如他自己所言:"五十年来,每一个剧本的写作动机与成败后果,都离不开当时的时代背景、社会环境、人事关系。"[1]这说明翁偶虹是个对时代嗅觉灵敏的编剧,也是一个顺应时代的编剧,所以对翁偶虹戏曲剧作的分析,决不能忽视民国时期和中华人民共和国建立之后的两个不同的时代背景,更不能忽视不同的时代背景对其作品的巨大影响。

(一)以传统素材为本事的新戏创作

民国的京剧环境和风尚是令今天的京剧人羡慕的。不仅整个社会对京剧的认可度高,就是自清末以来文人对京剧的普遍轻视态度也发生了极大的转变。而接受中国传统文化背景的文人介入到京剧编演中越来越成为当时社会的一个重要现象。梅

[1] 翁偶虹:《翁偶虹文集(回忆录卷)》,百花文艺出版社2013年版,第4页。

兰芳身边的齐如山、李释戡、樊樊山等,程砚秋身边的罗瘿公、金仲荪,荀慧生身边的陈墨香,尚小云身边的清逸居士等,这些人或许因为不同的原因走上了编剧的道路,而"文人"的标签与著名伶人的艺术却相生相长,客观上造就了20世纪民国时期京剧的极度繁荣。

生于1908年的翁偶虹,在那批文人编剧中自然算是晚辈,但也正因为年轻,并没有晚清文人身上的捧角心态,加之他不仅对中国古典文学了然于心,而且遍读当时进入中国的世界经典名著,这使得翁偶虹与当时社会上的很多文人编剧并不太一样,他并非保守主义者,也不排斥西方戏剧,但他又深知我们京剧的精华与短处。在这样一种宽容的心态下创作,"吸收""拿来"自然成为翁偶虹创作的一种方式。

翁偶虹一生的剧作大致分为改编创作和原创两类,而前者其实才是他的主体。他的大部分戏曲剧作的取材都有原本。从他为中华戏校创作的第一阶段的作品,就可以看出他编剧的取材方向,同时也能够看得出这些作品的文人印迹、文人趣味。翁偶虹的第一个剧本就是感于"九一八"事变的爆发,寄托保国抗敌热情的《爱华山》。此剧取材自岳飞抗金故事。之后第二个剧本是取材于文天祥抗元故事的《孤忠传》。这样的题材实际上在近代晚清文人杂剧传奇的创作中并不少见,即如郑振铎在《晚清戏曲小说目》中所评价的"皆激昂慷慨,血泪交流,为民族文学之伟著,亦政治戏曲之丰碑"[1]。看得出,初涉编剧行的翁偶虹在题材选择上就透露出他的文人本色,具有希望用戏曲来表现自己对民族前途的忧患。反之,在此之后,由于他的玩笑话而不得不编写的《火烧红莲寺》(一、二本),尽管票房大火,但却被他自己认为是"平生之玷",决定"誓

[1] 阿英:《晚清文学丛钞·传奇杂剧卷》,中华书局1962年版,第1页。

不再写《火烧红莲寺》那样内容低俗的戏了"①。

一个人的趣味往往可以决定他的创作走向,翁偶虹是文人,终究还是尚雅的,只是他厌弃低俗,却并不等于说他拒绝民间、草根的事物,对梆子戏的热爱就说明了这一点。他的剧目多取材于古典小说、历史故事、乐府古词、评书等,还有一类作品特别令他关注,就是梆子剧目的内容。幼年时喜看梆子戏的翁偶虹,最爱梆子戏的"古朴、生动、有绝技,有一种感染人的艺术魅力"②,而这种魅力也滋养着他自觉地将它们糅入京剧创作。他的《鸳鸯泪》移植于山西梆子"上八本"剧目《忠义侠》,而正是这个剧目让他的编剧生涯迈进了新的一步。他的《同命鸟》则是根据梆子演员说书和对梆子剧目《琥珀珠》的口述改编而成的,他的《杜鹃红》则是根据山西梆子《女中孝》的故事改编的。不仅如此,就是在为程砚秋编写《女儿心》时,也对梆子剧目《百花亭》有一定的借鉴吸收。这种对梆子剧目的偏爱直到1949年之后都不曾改变,为李少春而作的《云罗山》,就是根据梆子的同名剧目改编而来的。为什么翁偶虹对梆子戏如此偏爱?笔者以为,一乃精湛的绝技,二乃炽热的情感。在评价《忠义侠》时,他曾说:"一切身段、表情都精湛地刻画出人物的性格和内在的思想感情。……我又一次被这出戏所征服。"③而在改编中,以梆子戏舞台演出为蓝本,用默记和融会的方法把梆子的表演技术和技巧学过来,再融化为京剧形式,抓住剧情纲要、去芜取精来创作京剧剧本,这可以视为他移植兄弟剧种的一种方法。

"去芜存菁,经过一番整理"的改编,让翁偶虹的戏曲剧作焕发出新的生命力,而他创作的最著名的程派经典《锁麟囊》实际上也是在选取素材的基础上,对其他剧本进行借鉴创作而成的。丁秉

① 翁偶虹:《翁偶虹文集(回忆录卷)》,百花文艺出版社2013年版,第43、46页。
② 翁偶虹著、张景山编:《梨园鸿雪录(上)》,文津出版社2017年版,第166页。
③ 翁偶虹:《翁偶虹文集(回忆录卷)》,百花文艺出版社2013年版,第48—49页。

鏴回忆《锁麟囊》一剧在北平首演情形时曾这样写道：1940年初，"翁偶虹（麟声）根据《只麈谭》笔记和韩补庵《绣囊记》剧本，参考些韩君原著词句，除了最后赵守贞听薛湘灵诉说身世时，命丫鬟三次搬椅子的场子，是套自《三进士》里，周子卿夫人听孙淑林诉说身世时的搬椅子以外，其余都是自出机杼的创作了，穿插安排，颇具匠心"①。可见，《锁麟囊》也不是一无所傍的创作，但这并不影响人们对翁偶虹的评价。

今天是一个大力提倡戏剧原创的时代，似乎非原创就不足以体现编剧的创造力。所幸的是，20世纪三四十年代没有此观念，然而在那个没有原创观念的时代却是真正好戏频出的时代。在那个"不排新戏，就不能与人竞争"的时代，翁偶虹从来不讳言他的新戏是从哪里来的。

（二）为演员写戏

翁偶虹在回忆录中开篇即言："请允许我说老实话，我的一生是个职业编剧者。"职业性，的确是翁偶虹这个文人编剧最大的属性。所谓职业，是以交换为目的的一种社会分工现象，这种分工过程中所结成的人与人之间的关系无疑是具有社会属性的，通俗地说，翁偶虹是以编剧为谋生手段的，而非仅仅出于对京剧的个人爱好，或者是出于对某一个角儿的爱好，想想这也是翁偶虹和同时代其他编剧最大的不同。

可以看得出，翁偶虹从走上编剧生涯的第一天起，就不是专属某一位角儿的编剧，而是从先为众多学生写戏开始。给中华戏校的学生写戏就不能仅仅突出一位主角，而是尽量让所有的演员都有发挥的余地。比如由中华戏校的"三块玉"侯玉兰、李玉茹、白玉

① 程永江编撰、北京市政协文史资料委员会编：《程砚秋史事长编（下）》，北京出版社2000年版，第458页。

薇分饰主角的《三艳妇》；比如写《鸳鸯泪》，除了要顾及储金鹏、李玉茹这两位主角的戏份外，还要顾及王金璐、李玉芝等配角的表演。他不仅给处于舞台中心的生旦行写戏，还要兼及武生等其他行当。为这些学生写戏自然要揣摩不同人的表演特点和长处，这无形中锻炼了翁偶虹更为多面的编戏能力，为之后他在同一剧本中根据不同演员来改写唱词的能力打下了基础。之后，第二、第三阶段的翁偶虹所合作的演员更加广泛，不仅不局限于某一人，而且也不局限于某一个行当，在与每一位演员合作时，都在力求满足角儿的需求上有更好的创造。

《锁麟囊》是翁偶虹专为程砚秋创作的剧本。当时程砚秋的表演风格初定，所塑造的形象多以悲剧示人，而程砚秋为了突破，希望翁偶虹为他创作一部喜剧作品。喜剧有很多种，一个已经成名的演员一定有自己的追求，"程先生所需要的'喜剧'，并不是单纯的'团圆''欢喜'而已，他需要的是'狂飙暴雨都经过，次第春风到吾庐'的喜剧境界。在喜剧进行的过程里，还需要不属于闹剧性质的喜剧性，以发人深省"①。一个职业编剧一定是在揣摩透服务对象的表演特点之后再进行创作，因翁偶虹对程砚秋的喜剧要求能够准确地领悟，所以才使得《锁麟囊》取得极大的成功。除了蕴涵着喜剧的"大团圆"结局外，在人物的塑造上，翁偶虹也考虑不因喜剧而赋予其在生活以外的不健康的描写，让主人公无论贫富，双方都具有善良的本质，体现了人与人之间真与善的基本美德。而在写作技巧上，他也精心编排，用了"对比衬托法""烘云托月法""背面敷粉法""帷灯匣剑法""草蛇灰线法"等，这一切都是为了让舞台效果呈现得更好。"为了避免'大团圆'的平庸收场，在本来少得可怜的人物行动线上，抓住仅仅可以荡开剧情、小做波澜的先换服饰

① 翁偶虹：《翁偶虹文集(回忆录卷)》，百花文艺出版社 2013 年版，第 150 页。

后吐姓名的一个缺口,试图收到豹尾击石的效果。"①另外,依着程砚秋的修改意见,翁偶虹在很多唱词上采用了长短句的形式,据此程砚秋创出了"抑扬错落、疾徐有致、婉转动人的新腔"②。

《女儿心》则是程砚秋表演艺术的另一个突破之作,他希望通过对《百花公主》这一题材的再造,排一部"武舞兼备、服饰藻丽、结局美满、文武并重风格的代表作"③,翁偶虹在编写之前对梆子剧目《百花亭》进行了吸收学习,理顺了一些人物线索、情感线索,为演员人物情感和演员技艺留有空间。成熟的名角与编剧的关系总是互相给力的,最终《女儿心》"场面绚丽,文武并重……由于程腔和舞台调度的成功,把剧本里所要表现的内在含义,通过表演艺术而强有力地感染了观众。"④为演员表演留有足够的空间,这种做法得力于翁偶虹对京剧舞台的熟稔,也得力于翁偶虹对演员创造力的清晰认知。在翁偶虹看来,"编剧者只是写成剧本的文字,还不能说是一个成熟的作品,起码要在编剧的同时,脑子里要先搭起一座小舞台,对于剧本中的人物怎样活动,必须要有个轮廓"⑤。并且他也清醒地认识到:"戏曲是以表演为中心的艺术,没有优秀演员的精心创造,剧本再好也很难在舞台上立得住、传下去。"⑥

(三) 对戏和技的双重重视

职业编剧的职业性必然是不能以自己的审美癖好为左右的,

① 翁偶虹:《翁偶虹文集(回忆录卷)》,百花文艺出版社2013年版,第153页。
② 程永江编撰、北京市政协文史资料委员会编:《程砚秋史事长编(下)》,北京出版社2000年版,第455页。
③ 程永江编撰、北京市政协文史资料委员会编:《程砚秋史事长编(下)》,北京出版社2000年版,第465页。
④ 翁偶虹:《翁偶虹文集(回忆录卷)》,百花文艺出版社2013年版,第160页。
⑤ 翁偶虹:《翁偶虹文集(回忆录卷)》,百花文艺出版社2013年版,第27页。
⑥ 程永江编撰、北京市政协文史资料委员会编:《程砚秋史事长编(下)》,北京出版社2000年版,第457页。

而是要在演员表现和观众接受两个层面上取得平衡。在翁偶虹的回忆录中,曾多次提到过他站在后台为自己所编写的剧目把场,观察观众对舞台上的反应,何处有掌声,何处兴趣寥寥,对观众接受层面的重视,也说明翁偶虹绝非一般意义上的文人编剧。在他的编剧生涯中,他心中始终有着观众。在上海,他发现上海观众喜欢在"骨子老戏"中能看到新颖的情节和传统的技巧①,于是他给宋德珠的代表作《杨排风》中增加了头尾,定名为《杨排风小扫北带花猫戏翠屏》,还在《金山寺》的尾部加一个余波"花断桥"②。在给小生挑班的叶盛兰创作"打炮戏"《龙姑庙》时,叶盛兰临时决定把他的代表作《临江会》加在最后演出,以便全面展现他扇子生、武小生、翎子生的表演艺术。在翁偶虹看来,《龙姑庙》中的周瑜和《临江会》中的周瑜在时空上相距太远,做为一个文人编剧,他是不能允许自己的剧本只顾热闹而不顾历史逻辑的。但最终还是难拗叶盛兰之意,做了一点情节和人物上的增补。没想到这样一个"周瑜"受到观众热烈的追捧,这让他再次反思京剧观众的接受度究竟是怎样的。原来,"京剧欣赏者,'戏'与'技'是一礼全收的"③,而且缺一不可。

不可否认,在文人编剧介入京剧之前,京剧就有了它的两个繁盛期,但是行当和流派的发展让京剧的表演进入佳境时,却不能否认在文词和故事编排上的粗鄙。否则,不会在1910年前后,充斥在各大报纸的是文人对京剧的蔑视性文章和对京剧改良的强烈呼吁。最有代表性的当然是五四时期的胡适,他的《文学进化观念与

① 翁偶虹:《翁偶虹文集(回忆录卷)》,百花文艺出版社2013年版,第125页。
② 花断桥是翁偶虹自创的词汇,是用花脸演青蛇,并有三个变脸。是翁偶虹根据川剧《断桥》而想象结构的。
③ 翁偶虹:《翁偶虹文集(回忆录卷)》,百花文艺出版社2013年版,第219页。

戏曲改良》早已成为一篇改良戏曲的檄文①。

或许是因为对"西籍"戏剧剧目的大量阅览,让翁偶虹对一个完整的故事、情节、人物的重视度超出了前人和同侪。每每在编写一个剧目时,翁偶虹都是从主题到人物、从人物到结构、从结构到表演进行全面构架。这一点显然和之前"打本子"的演员编剧是完全不同的,和"梅党"分工负责提纲、唱词、排场的一些文人编剧也不同。翁偶虹在上海天蟾舞台谈《百战兴唐》创作体会时曾阐述过自己的编剧观念:"我从写戏以写人物为中心谈起,谈到成功的传统剧目,都是以塑造人物为一剧之本,戏的情节是由有血有肉的人物支配的,也就是说情节是由人物与人物之间的关系、矛盾以及矛盾的发展、矛盾激化、矛盾解决,表现于生活中的一切姿态而决定的,而不是情节支配人物——先有情节,再写人物。更不是像彩头连台本戏那样先定了几场'彩头',为了运用这些'彩头'而编剧情,再由剧情而想人物。"②这样的编剧观念其实已经很接近今天的编剧意识,其对人物和情节的关系的理解恐怕对今天的很多编剧都有启发意义,所以,他的编剧思维在当时是相当超前的。注重把戏情、戏理编进去,尝试用人物形象和舞台上的行动线来讲述故事,而不是只顾及表演而对一部戏掐头去尾,让戏支离破碎。其实,在当时的京剧界,除了文词、内容、精神的浅薄粗鄙之外,更重要的是对"戏"讲述的漠视,翁偶虹意识到了这一点,并且常常调动"横云断岭""草蛇灰线""帷灯匣剑""背面敷粉""烘云托月""波谲云诡"等种种编剧技巧,表现出故事中的复杂情况,使观众

① 胡适:《文学进化观念与戏剧改良》,载翁思再主编《京剧丛谈百年录(上)》,河北教育出版社1999年,第12页。文中说道:"此种俗剧的运动,起源全在中下级社会,与文人学士无关,故戏中字句往往十分鄙陋,梆子腔中更多极不通的文字。俗剧的内容,因为他是中下级社会的流行品,故含有此种社会的种种恶劣性,……况且编戏做戏的人大都是没有学识的人,故俗剧中所保存的戏台恶习最多。这都是现行俗剧的大缺点。"

② 翁偶虹:《翁偶虹文集(回忆录卷)》,百花文艺出版社2013年版,第249页。

回味联想。他善于挖掘人物,而且还善于用艺术的规律将人物的血肉情感展示在观众面前。他曾说:"刻画人物,要做到尽态极'妍'。'妍'并不是狭义的'美',而是尽量地渲染所要刻画的人物的'美'或'丑'。这样,更能增强舞台效果,加深观众印象。"①这样创作观念的引领,使得翁偶虹在20世纪40年代成为炙手可热的编剧。

如果说翁偶虹只注重戏情而忽视表演效果,那就大错特错了。对武戏的重视,对剧场性的重视,让他的作品总是大受欢迎,让舞台上的演员动起来也始终是他写戏的原则。当然这也和他对场上极其通透有关。翁偶虹钟爱杨小楼,自封"杨迷",自然对武生表演、武戏有颇多偏爱。杨小楼曾经在他面前说过这样一句话:"我的戏,不论唱、念、做以至于打,都演的是一个'情'字。书情戏理嘛!演不出情理,还成什么唱戏的?!"②这些理念自然都会渗透在他的剧作中。对武戏的理解让他对舞台效果的把握胜人一筹。他曾经说:"武戏和文戏一样,需要一个精雕细琢的刻画人物的过程。这个过程,必须通过武戏中的若干文场子。如此文武结合,武戏的真正精华,就不是单纯地表现在剧中的沙场宿将、江湖豪侠的形象上,而是深刻地表现出这些人物的灵魂。武戏从'武'字上讲,当然是形体上的舞蹈性强,而形体上的舞蹈,又不能孤立地脱离人物的灵魂。高明的表演艺术家,能够把人物的灵魂,千姿百态地舞蹈出来,岂不是锦上添花,更加火炽!"③武戏与文戏是分不开的,同理,文戏也与武戏分不开,所以,我们发现翁偶虹在编剧时非常注重开发文戏中的武场子,也注重戏中绝技的运用,不仅仅是让舞台的效

① 翁偶虹:《翁偶虹文集(回忆录卷)》,百花文艺出版社 2013 年版,第 364 页。
② 翁偶虹:《杨小楼的唱工》,载翁偶虹《翁偶虹戏曲论文集》,上海文艺出版社 1985 年版,第 20 页。
③ 翁偶虹:《杨小楼的唱工》,载翁偶虹《翁偶虹戏曲论文集》,上海文艺出版社 1985 年版,第 38 页。

果更为火炽，也是为了凸显演员唱念做打全面的表演才能，当然，这些"技"都是服从于人物塑造的。在翁偶虹《话绝技》一文中，他提到了1939年在给储金鹏排《鸳鸯泪》《周仁献嫂》时，吸收了晋剧《忠义侠》里的"踢鞋变脸"。这个绝技是在王四公打周仁时，周仁脚痛难忍，甩出鞋来，转身之间，抹灰变脸。主要是表现周仁的精神极端错乱而形似呆痴①。绝技体现了戏曲表演艺术的极致性，在粲然精绝的绝技背后体现的是演员刻苦的磨炼和对艺术的不断追求。

观众需要什么？真正的京剧应该是怎样的？翁偶虹在他的编剧生涯中一直在思考。以表演为中心的戏曲艺术，无论多么好的剧本最终都需要演员落实到表演上，落实到演员的自我创造上，这关乎唱、念、做、打等技艺的不断继承和出新。而观众对京剧的观赏性是方方面面的，只有满足了观众全方位的审美，作品才真正称得上成功。

三、翁偶虹的建树与局限

翁偶虹不仅目睹了民国时期京剧的繁荣，还参与了这个时期的繁荣，说他是一个时代的编剧并不为过。从20世纪30年代到40年代，20年就累积了他编剧生涯大半的作品，更创作出了如《锁麟囊》这样超越时代的经典。在翁偶虹看来，他是"一方面恪遵典范，一方面又爱自作聪明，别翻花样"②的人。而这种看似冲突的创作原则，实际上恰恰让翁偶虹在那个文人编剧各领风骚的时代迅速脱颖而出。翻新，是对传统的"触犯"，但并非与传统决裂，而

① 翁偶虹：《话绝技》，载翁偶虹《翁偶虹看戏六十年》，学苑出版社2012年版，第370页。

② 翁偶虹：《翁偶虹文集（回忆录卷）》，百花文艺出版社2013年版，第15页。

是在典范中再造。在那个传统的土壤依旧肥沃,但又只有排新戏才能站稳脚跟的时代,翁偶虹这种自觉的"触犯"是必要的,也是可贵的。41岁之前,翁偶虹处于清末民国这个转型的时代,他的精神和他的作品实际上也脱不开旧与新的嬗变,他不守旧,但他终究还是一个戏曲传统生态环境下生长起来的文人编剧。他的作品恪守戏曲表演之本,也就是他所谓的"典范";但他的作品又如王瑶卿所言是有些"新的东西"的,这里的"新",也是在古典范畴之中的,除了编剧技巧的自觉运用外,还有对人物的把握和对戏情戏理的重视。而这些在民国那个以表演独大的年代,恰恰是最为缺乏的。

但是,我们不能否认,翁偶虹作品有着鲜明的时代性。而这种时代性可以说既成就了他的卓越,也导致了他因时代的局限性而出现的艺术上的缺点。与古希腊剧作家或者是莎士比亚、莫里哀等剧作家在人物精神内涵上可以超越时代,可以让不同国家、不同民族、不同时代的观众感动不同,也与中国的汤显祖、孔尚任、洪昇等剧作家的作品可以独立从文学角度欣赏不同,翁偶虹的剧作,若要经久流传,需要借助于演员的精湛表演,如果抛开表演,单论他作品的思想深度、人性的开掘力度等方面,则依旧属于一般戏曲的层面,即使是他的两个最为经典的作品——《锁麟囊》《红灯记》。当然这也与他所处的民国时代以及那个京剧现代戏盛行的生态环境有着密切关系。吕效平曾经在《再论"现代戏曲"》一文中说:"古典戏曲到底是语言的艺术,不论像在元杂剧和明清传奇里那样首先以文学的语言,还是像在古典地方戏里那样首先以舞台表演的语言,只要能够诗意盎然地描述'故事'本身(实际上是描述故事中的人物),就是实现了文体的艺术追求。而欧洲戏剧首先是'故事'本身,也就是情节的锻炼的问题。亚里士多德从表层的形式上提出,情节的各部分应该构成完整的因果链,凡是不由这个因果链的某一个环节产生,并产生新的环节的部分,凡是可以挪动或删改而

不影响情节的因果链运转的部分,都是多余的。"①一个是语言(文学语言、表演语言)的艺术,一个是情节的艺术,吕效平以此划分中西戏剧之不同。若以此标准来看,翁偶虹实际上综合了古典戏曲的语言艺术和欧洲戏剧的情节艺术两种追求。他在创作一个剧本时首先会从主题上进入,然后思索人物的行动线,来架构一个情节上相对完整的故事。他反感舞台上为了单纯炫技或单纯突出表演所造成的情节上的支离破碎和斜枝旁逸,而他在编创京剧剧本时,对演员表演语言的尊重和创造又从来是他的原则。但是相较于他同时代的曹禺(1910—1996),显然启蒙、救亡的自觉又少了些,他的剧目故事更多的是以伦理道德的善恶为标准来单向度评价人物的。所以,在那个精英知识界提倡"话剧的民族化与旧剧的现代化"的年代,翁偶虹似乎对"现代化"没有自觉的认识,只是在情节上有了点自己的努力,但是他却是和那个时代的大众贴合更近的人,这可以从他的作品搬演后大多票房不错可以得知。

做为一名职业编剧,翁偶虹对时代有着敏锐的嗅觉。1949年之前的民国,市场就是一个编剧和演员的生命线,翁偶虹自然也不例外。而在中华人民共和国成立后,翁偶虹自觉地顺应时代的大潮流,积极响应戏改政策和新政府对戏曲的要求。为此,他于1949年秋正式加入了李少春和袁世海为主演的"起社",希望能"响应党的戏改政策,为李少春编写几出有利于人民的戏"②。可以看出,翁偶虹在1949年之后专门为李少春写戏的创作动机中,有着非常自觉的新社会意识。比如,创作《将相和》的动机在他的回忆录中曾提到:"在中山公园听郭沫若的学术报告,最后他用'学习学习再学习,团结团结更团结'为结束语,由'团结团结更团结'的启发,我想到了传统戏《将相和》,由《将相和》想到了《完璧归赵》

① 吕效平:《再论"现代戏曲"》,《戏剧艺术》2005年第1期。
② 翁偶虹:《翁偶虹文集(回忆录卷)》,百花文艺出版社2013年版,第314页。

和《渑池会》,此三剧失传已久,若能连贯演来,更可以深化团结的主题。"①而他在创作《云罗山》时,也"想在阶级压迫和阶级斗争的发展中深化主题"②,对梆子戏原本《云罗山》进行了大幅度的改编。除此之外,在1949年之后翁偶虹还有很多剧本是授命而为的,也就是今天所谓的"命题作文",比如《大闹天宫》,就是在周恩来总理的指示下,在李少春《闹天宫》的基础上,重新编演的一部戏。在新编时根据指示需要"(一)写出孙悟空的彻底反抗性。(二)写出天宫玉帝的阴谋。(三)写出孙悟空以朴素的才华斗败了舞文弄墨的天喜星君"③。反抗性、阶级立场以及劳动人民挑战强权的观念在当时都是极具时代特征的,在翁偶虹的剧作中通过乐观的、天不怕地不怕的孙悟空这个形象,活灵活现地表现了出来,且丝毫看不出意识形态化的痕迹,这无疑得力于翁偶虹对京剧传统的熟稔,他能够把人物的塑造和声腔、表演、音乐等舞台效果紧密地结合在一起,从而使得像《大闹天宫》这样的新编戏在今天看来仍颇有传统老戏的魅力。

在1949年到1966年中,最值得提及的是翁偶虹的现代戏创作,而在现代戏创作中,其成就最大者无疑是他与阿甲合作的《红灯记》。

涉足现代戏对于翁偶虹来说是个新课题,处于时代的大洪流下所有的人都需要跟上新形势,更何况如翁偶虹这样本身就对时代极其敏感的职业编剧。1958年后,全国兴起了编演现代戏的热潮,做为来自"旧社会"的翁偶虹自然也要投入到现代戏的创作中,他或编写或导演了《香港怒潮》《鸡毛信》《古往今来十三陵》等,但完全投入现代戏的创作还是在1963年后。如何用"旧剧"表现现

① 翁偶虹:《翁偶虹文集(剧作卷)》,百花文艺出版社2013年版,第3页。
② 翁偶虹:《翁偶虹文集(回忆录卷)》,百花文艺出版社2013年版,第333页。
③ 翁偶虹:《翁偶虹文集(剧作卷)》,百花文艺出版社2013年版,第5页。

代生活,是时代给所有戏曲人提出的创作要求。对于写戏时从来都要在头脑中先搭一个小舞台的翁偶虹来说,在现代戏面前则是"如何运用洗练的表演程式——包括唱念做打,融洽贴切地化在现代戏所表现的现代生活里"①,从这个意义上来说,写现代戏肯定比写历史剧更要费一番工夫,因为"化用"程式而非"照搬"程式于现代生活,并避免"话剧加唱"的结果,是现代戏创造的命门。于是,他为自己编写现代戏定下了程序:一摸索,二改装,三蜕化,四创新。②

《红灯记》是翁偶虹流传最广的剧作,一方面是因为它被列入八个"革命样板戏"之首,在"文化大革命"十年广为流传。然而,创作《红灯记》这样的现代戏是对自民国进入新社会的翁偶虹编剧生涯上的一个巨大挑战。这部命题之作,从沪剧《红灯记》中移植而来,给翁偶虹最大的课题则是,如何运用京剧的形式,并且尽量保留沪剧的精华来表现李玉和一家三代革命者的故事。过去,文辞的雅化是他剧作唱词的基本风格,但在《红灯记》中,他获得了一个写现代戏的重要启示,他认识到:"广大观众喜闻乐见的戏曲,尤其是现代戏,必须用艺术的而又是普通的语言,来刻画人物的音乐形象。一般所谓的'文采',摘藻撷华之句,妃黄俪白之辞,并不能完全体现剧本的文学性和艺术性;相反,本色白描的词句,经过艺术加工,组织成艺术的语言、艺术的台词,就能从艺术的因素里充分地体现文学性。……从这一点,又为我编写现代戏定下了一个无形的制约:力避辞藻,不弃平凡,用倍于写历史剧的功力,尽量把口头上的生活语言组织成比较有艺术性的台词,开辟通往文学性

① 翁偶虹:《翁偶虹文集(回忆录卷)》,百花文艺出版社 2013 年版,第 470—471 页。

② 翁偶虹:《翁偶虹文集(回忆录卷)》,百花文艺出版社 2013 年版,第 471 页。

的渠道。"①翁偶虹对文学性的理解,显然不仅仅是文采,而是主要是人物的形象。但是在刻画人物的形象过程中,尤其是在现代戏中,翁偶虹为自己上了一道无形的"枷锁"——"力避辞藻,不弃平凡",希图用这种化于无形的创造让他笔下的人物更加生动。

"文学性"和"文学"也是近年戏剧界在谈到戏剧困境时的高频词汇,实际上,"文学"与"文学性"是有着不同含义的。如果说文学是一种与哲学、历史、宗教等相并列的一个学科的话,"文学性"则是一种目的,而达到"文学性"的手段可以有多种,但最终都是以突显人物形象为目的的,而错误地将"文学性"理解为组织语言方式的华丽、文雅,无疑在理解上偏颇了。找到与人物形象相适应的语言方式才是达到文学性的最佳手段。所以,在翁偶虹的《红灯记》中,我们看到了与他的古装历史剧完全不同的唱词风格——本色、口语化。

自诩"也是读书种子,也是江湖伶伦;也曾粉墨敷面,也曾朱墨为文"的翁偶虹,自己道出了他一生的丰富和复杂——文人、伶人、评论人、编剧,或者说摸爬滚打于伶界的文人编剧,50年的编剧生涯又成就了他"职业编剧"的身份,所以说,他这个人的确是可以多元定义的。但是这种丰富性和复杂性或许也是当今大多数编剧所不具备的,所以,场上、演员、观众,有的时候无法成为他们全方位考虑的目标。翁偶虹,做为一名职业戏曲编剧在这方面应该是成功的,从自发到自觉,翁偶虹越来越清晰地知道自己应该如何为登场而写,为演员而做,为观众而为。

翁偶虹也自诩自己是"一代今之古人",他说自己是古人,是因为1908年清末出生的他,经历了清朝、民国、新中国三个时代,晚

① 翁偶虹:《翁偶虹文集(回忆录卷)》,百花文艺出版社 2013 年版,第 475—476 页。

年时回望自己的人生历程,虽然,古旧、传统在他的思想与审美中占据着一定的地位,但是"今之古人"的自我界定又透露出他的灵活性和兼容性。他从来不是京剧的保守主义者,拿来、借鉴、触犯、翻新的创作观念始终追随着他,否则,他在现代戏创作上,就不可能取得至今仍具"样板"意义的成绩。

推陈出新　点铁成金
——陈仁鉴及其戏曲创作研究①

杨惠玲

摘　要：陈仁鉴先生是中国当代最有影响的剧作家之一，共新编、改编、移植、整理81部剧作，为莆仙戏的发展做出了卓越贡献。他以推陈出新为宗旨，融中西艺术精神为一炉，开创了独树一帜的"陈氏风格"，其代表作有《团圆之后》《春草闯堂》《嵩口司》和《新春大吉》等。这些作品所体现的悲剧精神，打破线性结构的情节发展节奏，悲喜情感的营造、转换与错落，剔肤见骨的讽刺艺术，以及融汇雅俗的语言特色等，都是先生的独特建树。仁鉴先生能超出侪辈，取得引人注目的成就，其原因主要有三点：其一，先生嗜戏如命，矢志不渝，从而焕发出强大的生命力；其二，先生学养深厚、广博，编导、表演和理论兼擅，为创作奠定了厚实的基础；其三，创造性地将"局式"和"背反律"融会贯通，又结合突转、延宕、倒叙、追叙等叙事手法，开辟了巧妙的"陈氏蹊径"。由于"左"倾思想及文艺政策的束缚，先生的创作存在一些不足，如思想主题简单化、人物塑造脸谱化及对人性的复杂丰富性反映得不够充分等。这一教训告诉我们，无论何时何地，文艺创作都必须遵从自身的规律。

关键词：陈仁鉴　戏曲创作　莆仙戏　推陈出新　陈氏蹊径

* 杨惠玲(1967—　)，文学博士，厦门大学中文系副教授，专业方向：戏曲历史和理论。

① 本文对陈仁鉴先生生平经历、戏剧活动、戏曲作品和理论主张的介绍与分析等多参《陈仁鉴评传》(中国戏剧出版社1988年)，特此感谢作者李国庭先生。

福建莆田、泉州和漳州等地，自古便为戏曲繁盛之地。新中国成立以来，这片热土厚积薄发，涌现了一大批出类拔萃的剧作家。其代表人物，前有陈仁鉴先生，后有郑怀兴、周长赋和王仁杰诸位先生。其中，陈仁鉴先生格外引人注目。他博学多才，爱戏成痴，具有强烈的创新意识，开创了以熔铸中西艺术精神为底色的陈氏风格。其代表作《团圆之后》和《春草闯堂》曾引起轰动，获得高度评价，被多个剧种移植，并搬上银幕；在我国香港、台湾地区和新加坡、马来西亚等国家，也引起广泛关注，风靡一时；王季思先生主编《当代十大悲剧》和《当代十大喜剧》时，分别选入这两部作品；朱恒夫先生主编《后六十种曲》时，在明末至当下400年间遴选60部戏曲剧目，《团圆之后》列入其中；安葵在《当代戏曲作家论》中将陈仁鉴先生列为当代十大戏曲作家之首；中国戏曲学院、中央戏剧学院和上海戏剧学院等各大艺术学院都曾开设"陈仁鉴及其代表作"专题课程，师生们济济一堂，讨论、总结、学习陈仁鉴的编剧艺术。由上述种种可知，陈仁鉴先生在当代剧坛占有相当重要的地位。

一、陈仁鉴先生的人生历程和艺术生涯

陈仁鉴（1913—1995），本名鉴，字镜凡，化名追，莆田仙游人，出身富裕家庭，天赋异禀，满腹文章，多才多艺，却坎坷一生，饱经苦难。其人生历程和艺术生涯大致可以分为四大板块。

（一）问学、求知，曾先后进入教会、公立和私立等各类学校

1919年秋至1927年春，就读于英美教会创办的培元小学和慕陶中学，前后共八年，学习国文、算术、英文、自然、绘画和音乐等课程；又先后在莆田东山职业学校和刘海粟创办的上海美专学习绘画，主攻山水画和油画；1942年，考入福建省师范专科学校（福建师范大学前身）艺术科学习戏剧，为期三年，对其编剧生涯的影

响直接而深远。从求学经历来看,仁鉴先生接受了完整的新式教育,其知识结构合理而全面。

(二)积极追求进步,支持并参加革命,曾担任游击队领导人

中学阶段,仁鉴先生接受新思想、新文化的熏陶,并在北伐军东路军和中共地下党的感召下,走上了反帝、反封建的道路。他参加学生运动和农民运动,加入读书会和"反帝大同盟",宣传新思想,启蒙民智。又主动向中国共产党靠拢,争取入团、入党。他化名为"追",用意即在于此。学有所成后,他进入报社做编辑,又在中小学担任教员。1932—1933年,在县东屏山小学、玉芩小学任教时,参加了中共地下党领导的"革命学习小组""革命互济会"和"白茅文社"。不仅资助中共地下党,还收留当时仙游县委书记郭寿銮在家中养病数月。1947年初,先生应邀前往台湾,在台北师范学校附属小学担任美术教师,不久因发生"二二八"事件匆匆回到仙游。1948年,陈仁鉴在家乡仙游榜头镇成立贫农团,并于11月正式加入了中国共产党。他参与组织武装暴动,担任区委书记,带领游击队和国民党军队作战。县长宋庆烈宣布他为"匪首",不仅颁发通缉令,重金悬赏,还率兵围剿。仁鉴先生和国民党军队斗智斗勇,坚持近一年,直到迎来南下的中国人民解放军。可见,仁鉴先生并非手无缚鸡之力的文弱书生,而是能文能武,智勇双全,为新中国的成立贡献过智慧和力量。

(三)经历多番颠踬仆蹶,饱尝人生的酸甜苦辣

陈仁鉴的父亲陈年为浪荡子,不仅嫖赌逍遥、挥霍无度,而且长期不归家,致使先生13岁时才第一次见到父亲;而莆田又兵乱频仍,民军、土匪你方唱罢我登场,给百姓带来了深重的灾难,仁鉴母子饱受苦难。幸运的是,外祖母、舅父收养仁鉴六年,给予他无

微不至的照顾,温暖了他幼小的心灵。长大后,先生一心追求进步,向往并参加革命。1933年,由于受到中共左倾机会主义路线的影响,先生受到排斥,甚至遭自己人绑架。当时,中共仙游县委为了筹集经费,购买枪支,将先生关押在山洞,逼其父交纳赎金,因故没有得逞。但先生却戴着脚镣木枷,度过了八个月苦不堪言的日子,为此落下了病根。1936年,对国民政府抱有幻想的先生考取国民党省区政训练所,此后的五年在德化、大田等县担任区员巡官。由于痛恨国民党政权的腐败,先生于1941年逃职回乡,结果被开除国民党党籍、政籍,并处以"弃职潜逃"罪,判刑两年,最终以120元大洋赎刑。新中国成立初,先生主持筹建仙游新华书店,并担任经理。1951年,先生被诬为贪污、渎职、结交反革命罪,入狱一年,失去了公职;1957年,先生回乡劳动改造,一再遭到批斗。1959年7月,鲤声剧团携《团圆之后》北上巡演,在北京引起强烈反响。周恩来、朱德和贺龙等中央领导人给予很高评价,戏剧名家们纷纷撰写剧评,予以充分肯定。然而,陈仁鉴却于1960年年初被法院定为反革命,罪名是攻击"三面红旗"。"十年动乱"期间,他被当作"反动的资产阶级学术权威",多次批斗、游街、住牛棚。1969年12月,他被戴上历史和现行反革命分子两顶大帽子,判处五年徒刑,押送家乡管制劳动。期间,先生贫病交加,饥寒交迫,连累妻儿和他一起经受磨难。为了养家糊口,他想尽办法,和妻儿们或踩自行车载客,或四出捡牛粪,或编竹器,或织草袋,或养羊,或上山砍柴,或磨刀,或做石匠,或当保姆,或卖画,真可谓尝尽艰辛。直到1978年党的十一届三中全会后落实政策,先生才沉冤得雪,不仅先后摘掉了两顶帽子,还调到福建省戏曲研究所担任副所长。1983年,他被聘为福建省政协委员;1985年,被聘为全国剧协和省剧协顾问;1987年,被评为一级编剧,享受政府特殊津贴。令人叹息的是,苦尽甘来的他却已身患多种疾病,晚年饱受病痛的侵扰。他是一个"在咸水里泡三次,在清水里洗三次,在

血水里浸三次"①的人。

(四) 编写剧本,组织或参与戏剧活动

陈仁鉴从小便痴迷于莆仙戏,经常逃学去看戏。不仅仅坐在戏台下观赏,他还和演员结交,用心琢磨程式、曲牌和剧目等,为日后从事编导工作奠定了基础。1942—1945年,他就读于省师专,先后参与兴化戏剧社和玉水缘社的组建工作。这两个戏剧社以创作、演出莆仙戏为主,集中了一大批有才华、有热情的年轻人。在戏剧社中,他不仅登台扮演末角和丑角,还曾编写《孟容从军》,改编《哭祖庙》《访友》等莆仙戏。大学毕业后,陈仁鉴执教于仙游慕陶中学与现代中学,主持校园戏剧活动,编、导、演一肩挑,兼跨话剧、戏曲,还利用课余时间创建"新生剧团",进行戏剧改革,试图建立新的剧团体制,并实行导演制度。遗憾的是,这一次改革实践以失败告终。新中国成立后,担任县新华书店经理时,他编写了戏曲现代戏《深仇快报》,受到瞩目,被推选为仙游县首届文联主席。为了支援抗美援朝,他组织义演募捐,将郭沫若的历史剧《虎符》改编移植为莆仙戏《窃符救赵》,亲自执导并上台演出须贾大夫一角。1953年,第一次劳改出狱后,他在家乡务农。不久,即应县文化馆之邀请,将四本连环画《太平天国》改编成四本大戏,并到县实验剧团协助排演。1954年,他进入县鲤声剧团,开始了戏剧生涯中的丰收期。连续改编《绿牡丹》(即《宏碧缘》,又称为《三求婚》)、《金谷园》、《洛阳桥》、《仙姑闷》、《王保定借当》等戏,演出都获得成功,一洗鲤声剧团日益衰落的颓势,仁鉴先生也因此被提拔为艺术股长与艺委会主任。剧团工作上,他力排众议,大刀阔斧地实行改革,制定严格的规章制度,实行导演制,培养年轻演员,革新剧目和舞美。经过整顿和改革,鲤声剧团演艺水平大为提高,多次参加福

① 李国庭:《陈仁鉴评传》,中国戏剧出版社1988年版,第446页。

建省和华东地区的会演,并进京演出,取得了令人瞩目的成就,为莆仙戏走向全国、走出国门做出了卓越贡献。1955年,陈仁鉴遭到排挤打击,被迫离开鲤声剧团,进入县编剧小组。在这里,他编写了《团圆之后》《春草闯堂》《嵩口司》《新春大吉》《长洲驿》《生死路》《取金刀》等一系列影响广泛的剧本,确立了他在当代剧坛的地位。1960年以后,他改编、创作了15个剧本,其中,《寻妃记》较为出色。但总的来说,其数量和质量都不能和此前相比。迟暮之年的仁鉴先生病魔缠身,主要致力于编剧经验的总结和理论见解的阐发,共撰写了《论〈春草闯堂〉的局式》《论戏曲剧目的推陈出新》和《打破框框闯出新路》等16篇文章,对中国当代戏曲理论的建设具有较为重要的意义。

由上述可知,陈仁鉴先生兼跨话剧和戏曲,编、导、演兼擅,积累了丰富的舞台经验,在戏曲创作、剧团建设、理论批评等领域卓有建树,是一位不可多得的全能型剧作家。

二、陈仁鉴先生的创作特色

据统计,仁鉴先生一生共新编、改编、移植、整理81部剧作。其中,话剧4部,包括《他从前线归来》《劫收》《挖蒋根》《醉生梦死》;活报剧1部,即《斗恶霸》;歌剧2部,包括《大牛与小牛》《三家林》;儿童剧1部,即《阿良寻父记》;戏曲73部,数量相当可观。其创作特色可从以下四个方面来认识:

(一)多样性与单一性并存

从剧作性质来看,喜剧、悲剧、正剧兼备。其中,悲剧尤为声名卓著,如《团圆之后》《哭祖庙》《钗头凤》《屠岸打》(亦名《打屠岸》)等;喜剧数量较多,重在讽刺、鞭挞,佳作频出,如《嵩口司》《春草闯堂》《新春大吉》《一文钱》《假元宝》《假天宫》《三笑姻缘》《王老虎抢

亲》《燕尔新婚》《假法师戏帝》等。从剧目类别来看，文戏成就更大，但武戏也颇为引人注目，如《三英战吕布》《孟容从军》《木兰从军》《虎牢关》《三鞭回两锏》《取金刀》《太平天国》《逼上梁山》等。从审美风格来看，悲剧大多雅正、深刻，如《团圆之后》；喜剧则多诙谐、通俗，如《新春大吉》，或者雅俗互济，如《嵩口司》《春草闯堂》。从题材内容来看，所占比例最多的有三类：一是爱情婚姻剧，如《三求婚》《陈三五娘》《燕尔新婚》《妒妻双认错》《占花魁》《张生煮海》《寻妃记》等；二是历史故事剧，如《窃符救赵》《洛阳桥》《郑成功收复台湾》《林兰友》等；三是公案剧，如《春草闯堂》《嵩口司》《十五贯》《朱砂记》《贼审贼》《茶瓶记》等。从篇幅长短来看，多为七到八场，一个晚上正好可以演完；也有鸿篇巨制，如《存储春秋》，共四本，十六场，故事情节曲折复杂，头绪繁多，上场人物多达三十多位；还有部分短篇小戏，如《仙姑闷》，只有三场，分别改编自《玉簪记》中的《寄弄》《问病》《偷诗》。再如《新春大吉》，共四场，搬演日常生活中的一个小故事。从反映的时代来看，以古装戏为主，也有不少现代戏，如《大牛与小牛》《三家林》《甘蔗之歌》《路遇》和《种籽》等。这些剧作的题材、雅俗、审美风格各有不同，众体兼备，不拘一格，丰富多彩。

很有意思的是，这些作品的主题是共同的，大多从某一侧面或角度揭露、鞭挞旧制度的罪恶，或是统治者的残酷、荒淫、昏庸，或是贪官污吏的贪婪、无耻、自私和虚伪，或是礼教对人性的毒害和束缚，或是恶势力的贪婪、愚蠢、猥琐和龌龊，体现出强烈的批判精神；在批判的同时，还致力于歌颂小人物的反抗及其美好德行。比如：《春草闯堂》中，春草是相府婢女，身份卑贱，却重情重义，智勇双全。义士薛玫庭先为被花花公子吴独调戏的李半月解围，后又在营救民女张玉莲时失手打死吴独。审案时，吴独母亲咆哮公堂，要求西安知府胡进当堂处死薛玫庭。千钧一发之际，春草急中生智，挺身而出，当堂替小姐认婿。她凭借超人的胆量和智慧，和小

姐互相配合,与庙堂上道貌岸然的衮衮诸公斗智斗勇,最终大获全胜。春草此举既是知恩图报,也是为了维护正义。在观众的笑声中,春草成为正义的化身,其形象焕发出动人的光彩。《嵩口司》中,曾康永出身贫困,自幼苦读诗书,鬓霜齿落方登黄榜,却因无钱打点,被派往山深土薄的嵩口司担任品秩最低的巡检司。他"脱下乌纱把锄持",以"耕田维持伙食",和乡民亲如家人。在宰相公子罗文举骗娶卢瑞英、导致其羞愤自缢一案中,作奸犯科者逍遥法外,受害者马鸿禧却含冤受屈。一心解民于倒悬的曾康永不卑不亢,运用民间智慧与恶贯满盈的罗文举、胆小怕事的福建巡按任有道周旋,最终在乡民的协助之下严惩凶手。曾康永的胜利,并不仅仅依靠一己之力。他把平时受欺压的乡民团结起来,组成戮力同心的集体。他简直就是一位民间英雄,和春草一样,也是正义的化身。《寻妃记》中,明武宗朱厚照沉迷女色,不理国事。富室之女范希珠寡廉鲜耻,贪恋富贵,为入宫为妃,冒名顶替,甚至不惜与朱厚照亲信朱彬进行肮脏的交易。民女刘冰梅则始而勇敢追求爱情,和假称穷苦书生并化名万遂的朱厚照一见倾心,订下终身;继而拼死抗争,决不入宫为妃,在表兄萧友竹的帮助下逃脱,做到了富贵不能淫、威武不能屈;最后在得知万遂为明武宗后,与志同道合的表兄隐居山野,并心生情愫,结为夫妻。这三部戏体现了陈仁鉴剧作在思想意蕴方面的特点,即百川争流,最终汇于反封建这一大江大河。当然,此处的"反封建",其内涵与五四时期反对旧传统、旧礼教、旧道德、旧文化的观念并不完全相同,明显地受到阶级斗争学说的影响。

除了反封建,弘扬爱国主义也是陈仁鉴剧作比较重要的主题,如《王怀女归宋》《生死路》《十二寡妇征西》等。其中,《十二寡妇征西》和《王怀女归宋》都是杨家将戏,而后者较为独特。在剧中,镇守辽东的女将王怀女归宋抗辽,因曾与杨六郎有婚约,和六郎、九娘、柴郡主、焦良、孟赞产生各种交集。通过这些故事,作者塑造了

一位深明大义、以国家为重的巾帼英雄形象。《生死路》表现明末清初福建南平、福州、仙游等地的抗清斗争,着力歌颂林兰友、罗性琛、徐先登等誓死不屈的民族英雄,而谴责徐积佳等贪生怕死、认贼作父的逆子贰臣。在20世纪五六十年代,戏曲舞台涌现了一大批洋溢着爱国主义的剧作,如范钧宏的《满江红》《杨门女将》、马少波的《文天祥》和吴白匋《百岁挂帅》等。与这些作品相比,上列三部莆仙戏在全国影响并不大,但具有浓厚的地方特色,在当地产生过一定的反响。

 在人物刻画方面,这些作品有一个显著特点,无权无势、遭受压迫的百姓往往都善良正直,志行高洁,敢于也善于反抗,《新春大吉》中的阿二很有代表性。在剧中,主人公阿二勤劳、节俭,却家徒四壁、债台高筑,除夕之夜在城隍庙神桌下躲债。城里开药材铺子的桂林生和开棺材铺子的章宝师是为富不仁的典型,贪婪、自私到极点。他们先后入庙,一个祝祷神灵降下疾病、瘟疫,一个祈愿城隍派遣小鬼四处抓人。为了一己之私,他们人性泯灭,令人发指。阿二激于义愤,设计作弄、惩罚他们。他先跑到桂林生家,谎称章宝师妻子生病,请他出诊;又找到章宝师,诈言桂林生妻子暴死,要买上等棺材,叫他们抬到桂家。两人利令智昏,一齐中招,两家人在街上吵吵闹闹,大打出手,洋相出尽。最后,阿二说出真相,和众街坊谴责他们"重利小人丧天良"。两人惊慌失措,跪下求饶。很显然,阿二是小人物,也是反抗者,坚强而机智,故而取得了胜利。阿二之外,上述春草、薛玫庭、刘冰梅、萧友竹和始终支持曾康永的乡民们等,品行大多近于完美,也都很有代表性。与此相呼应,一身正气、为民伸冤做主的是沉沦下僚的小官吏,如《嵩口司》中的曾康永。九五之尊的皇帝则昏庸无能、荒淫无度,如《寻妃记》中的正德;大权在握的达官贵人利欲熏心,虚伪冷酷,如《春草闯堂》中的李阁老、《团圆之后》中的洪如海;高官子弟往往仗势欺人,无恶不作,如《春草闯堂》中的吴独、《嵩口司》中的罗文举。作者对他们的

态度非常明显,歌颂、同情下层百姓和为民做主的小官,揭露、批判帝王将相、大小恶霸及其制度和思想意识①。很明显,在陈仁鉴笔下,人物的品行性格在较大程度上取决于其所属的阶级,与剧作的反封建主旨保持一致,具有鲜明的时代性。

由上述可知,从剧作性质、类别、题材、篇幅长短和风格来说,先生的创作具有多样性,但从思想意蕴与人物形象来看,又呈现出某种程度的单一性。

(二)继承借鉴和翻新出奇相结合

陈仁鉴先生很少"一空依傍,自铸伟词",而往往是在前人、他人创作的基础上改编,自出新意,自成面目。在创作过程中,他保留莆仙戏原有的曲牌、程式,程度不等地借取原有的故事框架,而下工夫改动故事情节、人物形象和思想主旨等。有的几乎另起炉灶,发生了质的飞跃,可视为重新创作;有的修改较为明显,是改编;有的只是稍加删改、调整,是整理。属于后两种的作品数量最多,但成就最高却是第一种,如《团圆之后》《春草闯堂》《嵩口司》《新春大吉》和《寻妃记》等。

《团圆之后》改编自传统剧目《施天文》,而《施天文》又是根据魏息园所辑《张县令设计翻案》编写的②。在剧中,新妇柳氏无意中撞见守寡多年的婆婆叶氏和武举人郑司成暗中往来的隐情,婆母惊慌失措,含羞自尽。其丈夫秀才施天文认为是柳氏逼死母亲,和舅父叶庆丁一起将妻子告到官府。在罗源李知县审讯时,为保全婆婆名声,柳氏不肯吐露真情。福建按察司黄如海再审,以"做人三天媳妇迫死太姑"的罪名,判处柳氏死刑。闽县知县杜国忠提

① 李国庭:《陈仁鉴评传》,中国戏剧出版社1988年版,第462页。
② (清)魏息园:《不用刑审判书(卷四)》,光绪三十三年(1907)初版,上海商务印书馆代印。

出异议,请求复审。黄如海给他十天时间,倘若不能审清,将革职为民。杜国忠派差役到罗源县查访奸夫,正愁一无所获时,恰巧郑司成去叶氏坟前祭吊,盗墓贼凶九假扮叶氏鬼魂,与他对话,套出他与叶氏的私情,并以此为把柄敲诈勒索。郑司成一时拿不出来,遂将手中折扇交给凶九,约定次日以折扇为凭证,到郑府取银子。次日,凶九在前往郑府的路上被差役抓获,后如实招供,郑司成落入法网,被判斩立决。杜国忠夸赞柳氏"贤德无比""节烈忠孝",并收她为义女。最后,皇帝升杜国忠为广东按察使,分别封杜夫人和柳氏为贤德夫人、节孝夫人,赐施天文进士出身,大团圆结局。作者认为此剧"大肆宣扬了封建礼法制度,褒扬护法清官,鼓吹帝王圣明,完全是一出坏戏"。而且,"情节生拉硬凑,枝节环生,漏洞百出。结构混乱、分散,语言拖泥带水,拉杂欠通。施天文这个人物除了首尾两出露面,中间一直没出场,完全置身于戏剧矛盾冲突之外"[①]。但难能可贵的是,作者不仅没有弃之不顾,还点铁成金,仅仅沿用原作中的人物姓名、人物之间的关系、叶氏突然自尽和柳氏守口如瓶等最核心的情节,将这出思想性和艺术性都很低劣的剧作改造成批判礼教的大悲剧,震撼人心,至今在舞台上仍熠熠生辉。

《嵩口司》依据的是传统戏《马鸿禧》,该作以明正德年间(1506—1531)为背景,敷演了一个发生在永福县的公案故事。秀才马鸿禧的未婚妻卢瑞英被开设"永兴号"南北行的罗举设计骗娶,发现受骗后羞愤不已,自缢身亡。罗举先是将卢女尸首扔入后园井中,又杀害媒人王婆,毁灭罪证。卢女叔父卢三在婚礼后满月那天到马家接侄女回娘家,不料马家一口咬定不曾迎娶卢女。不明真相的两家相持不下,闹到县衙。罗举买通县官,诬陷马鸿禧盗窃罗府银两,并将他屈打成招。罗举又重金收买按察使李询芳,将

① 李国庭:《陈仁鉴评传》,中国戏剧出版社1988年版,第254页。

马鸿禧判处斩刑。马母为子鸣冤,途中遇到微服私访的正德皇帝。皇帝应许马母的请求,又和马母先后来到新口司。他察知巡检曾勤永精明强干,披露真实身份,令他带着密旨找到福建布政使任亨太,重审卢女一案。公堂上,罗举胞妹玉娥为搭救兄长,假冒卢女,卢三拒绝相认。但玉娥宁愿经受重刑拷打,也绝不改口。任夫人设计把玉娥带至后堂,问出真相,感其情义,收为义女。任亨太听从夫人主张,释放马鸿禧,判罗家佣人罗兴斩刑,罗举流放。正德皇帝下旨罢免李询芳,将知县充军;赐马鸿禧进士出身,并为他与罗玉娥主婚,封玉娥为节烈夫人;又提拔任亨太为礼部尚书,封其妻为慈惠夫人。这出戏的优点在于故事曲折,传奇色彩浓厚,戏剧性较强。但是,其缺陷也很多。首先,讴歌圣君、贤臣、烈女,表现出对功名富贵的艳羡,思想非常陈腐。其次,情节拖沓、松散,缺乏逻辑性。曾勤永协助审案,并没有起到多大的作用,是多余的人物;罗玉娥冒名顶替,强行卢三认亲,非常牵强。任夫人认玉娥为义女,也颇为突兀。总之,《马鸿禧》也是一部思想性与艺术性都有严重缺陷的作品。仁鉴先生删掉正德皇帝、罗玉娥、任夫人等人物,创造性地以曾康永(勤永)为核心人物,将他刻画为官场中的异类。他出身底层,无权无势,清贫自守,与乡民打成一片;又嬉笑怒骂,能屈能伸,和道貌岸然的达官贵人大相径庭,令人耳目一新。此外,作者还将罗文举(罗举)的身份改为宰相公子,又将巡按任有道(亨太)改写为胆小怕事、首鼠两端、为了保住官位而对民间冤苦置若罔闻的官员形象,和曾康永形成鲜明对比。经过改写,剧作的主旨、人物、故事、舞台冲突等都迥异于原作,成为批判旧制度的黑暗和腐败、讽刺意味强烈的名作。

《春草闯堂》的蓝本是传统戏《邹雷霆》,该剧也是一出以明代正德年间为历史背景的作品,剧中的主要人物有邹雷霆、李用、李金环、李仲钦、渔女张玉莲、正德皇帝、徐曰夫妇等。邹震霆身为松江解元,上翠华山礼佛途中,恰遇当朝尚书吴鼎的独生子吴独调戏

宰相千金李金环，便出手相助。又见吴独强抢渔女张玉莲，失手将他打死，被尚书夫人告到华宁县衙。李府管家李用不忍小姐恩人遭受重刑，冒认邹为相府姑爷。知县不敢审案，上报省按察司，按察使命旗牌前往李府核实邹的身份。李金环在李用的劝说下出面，授意按察司"笔下超生"。接着，又和李用起程进京面见父亲。李仲钦得知邹雷霆曾救了女儿，女儿又情愿和邹结为夫妻，遂答应女儿和邹的婚事，派到京城报告消息的按察司旗牌官回去后护送邹婿进京完婚。吴尚书也派杀手前往华宁，欲为独子报仇，但此时邹已经被结拜兄弟徐曰夫妇设计救出牢房。李、吴两家派出的人都找不到邹雷霆，倪知县迫于压力，吞金自尽。邹震霆逃亡途中获张玉莲父女搭救，张父将女儿许配于他。邹离开张家父女，继续逃命，又巧遇微服私访的正德皇帝被老虎追赶，遂打虎救驾。正德赐玉扇一把，约定以扇子为凭证委任官职。张玉莲因父亲去世，女扮男装，上京寻找邹雷霆。听说相府招邹为婿，冒名为邹，到相府刺探消息。正德皇帝回宫，立召救命恩人打虎英雄。张玉莲应召，但拿不出凭证，和李仲钦一道以"欺君"罪名被判处斩刑，绑赴刑场。紧急关头，李金环、李用带着皇帝的赦书赶至刑场。邹雷霆亦闻讯而来，被监斩的将军认出是打虎英雄。最后，皇帝封邹为兵马大元帅，李金环和张玉莲分别为一品、二品夫人，皆大欢喜。全剧情节曲折，富有传奇色彩，但过于芜杂，缺少鲜明、突出的人物形象，又宣扬圣君贤臣、一夫多妻、善恶报应等陈腐观念。1957年，仙游剧作家柯如宽将该剧改为《阁老问婿》，把李用改为婢女春花，增加了县官慌里慌张要求春花带领去李府证婿，而春花故意在路上磨磨蹭蹭，寻思对策的情节，删掉了一夫二妻的结局。遗憾的是，该本对原作芜杂的情节改动不大，和原本相比，仍没有质的变化。以原本和柯本为基础，陈仁鉴先生进行了大刀阔斧的改动，删掉了张玉莲、正德皇帝、徐曰夫妇等线索，增加了李阁老指使西安知府胡进杀害薛玫庭（邹雷霆）、春草与李半月偷改信件、胡进大张旗鼓地护

送薛玫庭入京、各路官员到李府贺喜、皇帝赐亲笔匾额、李阁老被迫认婿、薛玫庭欲道出真相、李半月拒婚等情节。这些情节的删改，使得原来为帝王将相编写的颂歌变成了批判统治阶级虚伪、冷酷的战歌，春草有胆有识、重情重义、机智泼辣、伶牙俐齿的形象尤为光彩照人。

《新春大吉》改编自没有定本的幕表戏《桂林生与章宝师》。该作曾经很流行，但已经失传多年，可供借鉴的台词和曲辞都很少。先生在沿用原作故事框架的基础上进一步扩展、丰富，通过贫民阿二设计惩罚为富不仁的林桂生和章宝师，不遗余力地鞭挞了两个贪婪、冷酷、猥琐、无耻的小财主。该作结构严谨，情节发展自然、流畅，人物性格栩栩如生，语言生活化、个性化，讽刺入骨，且饶有趣味。故而，该剧虽然是短篇，但并不显得单薄，能充分表现出讽刺艺术的力量，给人留下了非常深刻的印象。

仁鉴先生以不同于旧作的思想观念为利器，刮垢磨光，精雕细刻，使传统剧目焕然一新，具有创新性是不容置疑的。对此，曾担任仙游县编剧小组组长的张森元早已充分肯定："此生厉害还在于，构思不落俗套，笔下的每个人物都与前人写的不同，并且真实可信。就是说陈仁鉴有很强的创造能力。有些不服气的人说他'只是修修改改古人的东西，没啥了不起'。这是皮相人说的外行话！他们哪里知道经此生拨弄出来的剧本，不但与旧本根本不同，就是让别人去修改也改不出他那个高度。"①

先生用以改造旧作的利器除了思想观念，还有强烈的悲剧精神。《团圆之后》《存储春秋》等作品打破传统戏曲先离后合、始困终亨的团圆格局，抛弃善恶终有报应的陈腐思想，具有了现代戏曲的品格。《团圆之后》中，主人公施佾生及其母亲叶婉娘、生父郑司成、新婚妻子柳懿儿都相继死于非命，非常惨烈。而碰倒多米诺骨

① 李国庭：《陈仁鉴评传》，中国戏剧出版社1988年版，第235页。

牌的，不过是偶尔发生的意外。叶婉娘年轻守寡，含辛茹苦地抚养其子施佾生。佾生不负母亲付出和期望，高中状元。他上奏朝廷，为母亲请旌表彰。皇帝准奏，派福建布政使洪如海前往施府宣读圣旨，即日兴建贞节牌坊。同时，佾生衣锦还乡，与母亲团圆，并与名门之女柳懿儿结为秦晋。施家三喜临门，令人艳羡不已。却不料乐极生悲，发生了一连串令人震惊的事件。新婚妻子一心想做孝顺的媳妇，清晨赴婆婆房间请安，不巧撞见了从房里走出来的表叔郑司成。原来，郑司成与叶婉娘原为师兄妹，两小无猜，心合神契。只因婉娘父兄嫌贫爱富，为攀龙附凤，棒打鸳鸯，两人才未结连理。婉娘嫁入施家前，已珠胎暗结。近二十年来，两人名为表亲，实为夫妻，相敬相爱，情意缱绻。婉娘因媳妇撞见私情，惊恐更兼羞愧，自缢而死。其弟叶庆丁不知真相，向官府报案。为保祖上家风、母亲名节、自己官位，施佾生恳求柳懿儿守口如瓶，供认忤逆之罪。柳懿儿答应了丈夫，不仅被判斩立决，还辱没其娘家名声，连累父兄被革去功名，遭到毒打，关进监狱。施佾生不忍心贤惠、善良的妻子含冤受刑，急火攻心，恳求福州知府杜国忠网开一面，其失态的举动加重了杜国忠的怀疑，向洪如海提出暂缓行刑，重审此案。接着又提审柳懿儿，设计让施佾生与柳懿儿道出真相，并进而寻找"奸夫"。郑司成决意求死，哭诉于婉娘灵柩前，被佾生撞见。佾生为保住施家颜面，取来毒酒，欲下杀手。郑司成临死前和佾生父子相称，佾生大惊，急忙阻止，但心意已决的司成明知酒中有毒，也毅然喝下，父子相认后，惨死于佾生眼前。骨肉相残的真相如晴天霹雳，佾生猛然醒悟，认清了礼教的荒谬与残忍，愤而喝下毒酒，以死抗争。杜国忠释放柳懿儿，并将施家祠堂改名节孝祠，将贞节牌坊赐予她，要求她守节终身，树立懿范。但亲眼目睹丈夫死去的柳懿儿悲愤填膺，断然拒绝，撞击牌坊自杀。这是一个不折不扣的大悲剧，然而，牵涉其中的每个人似乎都很无辜。叶婉娘与郑司成是旧式婚姻制度的受害者，他们真诚相爱，相依相守，

何过之有？施佾生为母亲请旌，完全出于对母亲的孝敬；不惜牺牲妻子和"表叔"，也是为了维护家族的利益。他自私、软弱，但人性、良知尚未泯灭，因此才万般纠结、痛苦，以至于铤而走险，请求杜国忠手下留情，留下了后患。也正因为如此，他知道真相后不愿继续隐瞒、逃避，而是勇敢承担，和父亲相认，一起赴死。柳懿儿最是无辜，从小接受伦理道德的教育，一心为婆母、丈夫着想，甘愿奉献、牺牲，如无瑕白璧一般，令人敬重而怜惜。从某一角度来看，杜国忠、洪如海也没有错，他们有责任查明真相，为柳懿儿洗清冤情。那么，悲剧为什么还是发生了，而且如此惨烈！作者通过佾生和懿儿临死前呼天抢地的揭露、控诉，回答了这一问题："为伸教化天伦灭，欲振纲常骨肉残。""奸官枉自费心肠！加重罪名亦何伤？我是堂堂郑家子，父母相爱应成双。""奴是郑家媳，岂作施门孀？终生受禁锢，凄凉雨与风！"可见，将郑家一门逼入绝境的不是某个具体的人，而是吃人的礼教制度。施佾生是害人者，也是被害者，柳懿儿则完完全全是被害者。但他们最后都幡然醒悟，成为反抗者。他们奋不顾身的反抗，增强了剧作悲剧的意味和批判的力量，荡气回肠，震撼人心。

无独有偶，《存储春秋》也是一部与众不同的悲剧。该剧以元代为背景，刻意表现君臣为争权夺利而自相残杀。先是皇族内部兄弟、叔侄相残，继而是野心勃勃的大臣秦继乐和关彪企图弑君篡位。先皇之弟浑历吉为了保住从侄子手中抢到的皇位，杀人如麻，欠下累累血债。颇有讽刺意味的是，这位人性泯灭的魔王最终败给了老谋深算的阴谋家，身首异处。而忠诚正直的英忽鲁和何文芳面对逆贼却无可奈何，自顾不暇。最后，阴谋家们踌躇满志，发出令人胆寒的大笑。该剧人物众多，且恶贼当道。有才能有魄力者，大多居心不良，图谋不轨；正直仁义之人，又不够强大。因此，该剧不仅没有团圆结局，连正义必定战胜邪恶的铁律也一并打破。总的来说，先生的悲剧作品呈现出与传统戏曲显然不同的精神

气质。

　　先生不仅在思想内涵方面除旧布新,在表现形式方面也别出心裁,独树一帜。先生的表现手法,笔者称之为"陈氏蹊径",可分为以下四点来谈:一是运用"局式",即巧妙有趣的艺术构思。二是运用"背反律"结构法,即一剧之中,悲喜错置,始于悲剧者,止于喜剧;始于喜剧者,止于悲剧。三是更多地运用突转和延宕等结撰情节的技巧。四是顺叙、倒叙与追叙相结合的叙事手法。传统戏曲主要按线性时间安排情节的发生、发展、高潮和结局,不管是一条主线的单线叙事,还是一主一次的双线叙事,都有一条贯穿始终、循序渐进的时间线索,比较容易平铺直叙,缺少张力。先生通过这四种手法的综合运用,往往在剧作开头部分迅速展开尖锐、激烈的矛盾冲突,接着一波未平、一波又起,令人喜乐随之,神摇目眩。传统戏曲结构的线性特征和抒情意味为之大变,还增加了少见的悬念。《团圆之后》中,作者通过叙述施状元衣锦还乡,与柳氏完婚,其母受到朝廷旌表,在第一场竭力酝酿出皆大欢喜的气氛。第二场,运用倒叙手法,将施母与郑司成关系的来龙去脉交代清楚,为第三场情节的逆转做铺垫。紧接着,因为一个小意外,施母自尽,所有的圆满都被打破。第三、第四两场,柳氏及其家人蒙受冤屈,即将遭受严惩。第五、第六场是逆转前的蓄势,施佾生心生不忍,行为反常,导致杜国忠重新审案。在公堂,柳氏三缄其口,不肯吐露真情。杜国忠一计不成,再生一计,步步紧逼,遂使阴谋得逞,情节再一次逆转。第八场,矛盾冲突达到高潮。父子、夫妻相继命赴黄泉,人亡家亦破,真是惨绝人寰。除了三次逆转,作者还运用延宕的手法,迟迟不揭开真相,直到最后才让施佾生明白自己和郑司成的真实关系。正是因为突转、延宕、倒叙等手法的运用,该剧剧情不断转折、顿挫,始于一门团圆而止于家毁人亡。而且,在最高潮震撼人心时戛然而止,留下悲愤的控诉与谴责,供观众回味、咀嚼,大大强化了悲剧意味,使得该剧成为一出臻于完美的

悲剧。

《春草闯堂》也是一部运用"陈氏蹊径"颇为得法的剧作，全剧的核心情节是"三认婿"：其一是第二出春草闯堂，假称为小姐认婿，命悬一线的薛玫庭暂时获救；其二是第四出小姐李千金承认薛玫庭为未婚夫婿；其三是第八出李阁老被迫承认薛玫庭为女婿。这三个核心情节都运用突转之法结撰，前两个为剧情的进一步发展奠定了基础，后一个是全剧矛盾冲突的高潮。三次逆转前，都用一到两场的篇幅做准备。第一出，薛玫庭帮李千金解围，使她免遭尚书公子吴独的羞辱，两个年轻人互生好感。紧接着，民女张玉莲被吴独打死，张父捶胸顿足，悲恸欲绝。再接着，薛玫庭为民女报仇，自赴公堂，在吴母的淫威之下生命危险，舞台气氛极为紧张。第三、第四出，知府胡进为核实薛生身份，随春草到相府面见小姐。春草一边寻思对策，一边故意拖延时间，不管胡进如何迫不及待，都不急不忙，磨磨蹭蹭。胡进被迫再三讨好春草，以至于将自己的官轿让给春草，笑料百出。小姐被春草说服，承认亲事，险些败露的真相隐而不发；第六、第七两出，通过改信、送婿等情节，为情节的高潮蓄足了势。李阁老原本无意认婿，欲暗下杀手，但又担心女儿阻止，没有明明白白地告诉胡进的使者。却不料，春草和小姐合谋偷改书信，急于巴结权贵的胡进高调送薛生进京，弄得天下人尽皆知，惊动了皇帝，将李阁老置于若不认婿便有欺君之罪的境地，只好赶紧找个台阶下去。既要阻止薛生当众道出真相，又央求女儿答应成亲，狼狈不堪。这三次逆转，在使剧情跌宕起伏的同时，又一再拖延真相的暴露，并最终使真相隐藏于婚礼的喜庆氛围中。小人物春草为了伸张正义，和以李阁老为代表的权贵较量，凭借其胆量和智慧笑到了最后。全剧故事情节始于悲伤、紧张，而止于喜气洋洋。情节环环相扣，令人回味；人物形象鲜明生动，将统治者的虚伪、冷酷、阴险、狡诈讽刺得体无完肤又入木三分；语言雅俗兼备，是一部近乎完美的喜剧。

从上述可知，通过驾轻就熟地运用"陈氏蹊径"，其作大多迅速展开激烈的矛盾冲突，且一波三折，顿挫有致，结构又紧凑、贯通，收放自如，因而成为扣人心弦的上乘之作。除了上述两部作品，《嵩口司》和《寻妃记》等也是如此。

（三）唱词和念白雅俗兼备，既生活化、个性化，又简练自然，鲜活有力，形成了一种文而不文、俗而不俗的语言风格

《春草闯堂》中，薛玫庭初见李半月，被她的姿容气韵所打动，唱道："好一个千金模样，言词举动不寻常，桃李输其艳，芝兰逊其香。只是男儿未除湖海气，柔情艳绪，似烟云过眼成空。"这段唱词立意好，格调高，既明白，又雅致，且干净利落，很符合人物立身正派、尚侠好武、又曾饱读诗书的形象特点。而且，音律又谐婉，悦耳动听。

《团圆之后》第二场戏，郑司成倾诉他和叶婉娘的真挚情感："二十载相敬相亲，人前藏影又掩形，明是表亲暗是夫，万般心机都用尽；春蚕丝老方成茧，蜡炬膏尽始无芯；天虽知情天不语，地可为证地噤音。千愁万恨向谁诉，唯你才是知情人。"这段唱词句式整齐，节奏舒缓，语词平实，将两人情深意重、相依相伴，却迫于礼法，不得不遮遮掩掩的痛苦、无奈、不甘，表达得充分饱满，感人肺腑。"春蚕"两句，化用李商隐的名句"春蚕到死丝方尽，蜡炬成灰泪始干"，却自出新意，表达人物全身心投入、无条件奉献的真诚和深挚，朴素无华而又耐人寻味。

《嵩口司》中，曾康永虽是科甲出身，却来自清寒人家，两鬓斑白方登黄榜，无权无势，两袖清风，又和乡民患难与共，因此，其唱词、念白皆简洁明了，直白好懂，又铿锵有力。如第四场，他愤而指摘按察使李询芳贪赃枉法、草菅人命，将马生屈打成招："我看你比虎性更凶！猛虎食羊，未勒招供，强盗杀人实成性——受贿赂，乱判刑，便是昧良贼奸臣。"这五句唱词，名式、读音参差错落，字字如

唇枪舌剑,直刺贪官酷吏,痛快淋漓。罗文举出场时唱了一段:"爱花惯似蜂蝶,有幽兰引得人颠倒,月好偏向水底捞,一捉影便破。"这四句虽然简短,却将花花太岁好色成性、轻浮淫荡的习性暴露无遗。先生饱读诗书,又博闻强记,能将书面语、典故与生活语言互相结合,驾驭语言的能力高超,达到了融汇雅俗的境界,自内而外洋溢着一种朴素而精致的诗意。

由于先生在思想主旨、表现手法、情节设计、结构安排、语言风格等方面精心营造,形成了鲜明的风格特色。其中,既有时代的共同底色,又有其独特的个性,具体表现为与传统戏曲大异其趣的悲剧精神,打破线性结构的情节发展节奏,悲喜情感的营造、转换与错落,剔肤见骨的讽刺艺术,融汇雅俗的语言特色等。这些都是先生的独特建树,也是他对传统戏曲做出的贡献。再加上丰富性与单一性并存的特点、改编整理与翻新出奇两者融合的创作方式等,"陈氏风格"得以形成,并在当代曲坛自成一家。

三、陈仁鉴先生的创作经验

为什么仁鉴先生能超出侪辈,引人注目,在当代戏曲史上占据一席之地?笔者通过考察其生平,解读其剧作,总结出以下四点:

(一)先生嗜戏如命,矢志不渝,因戏曲创作的激情而焕发出强大的生命力

无论处于逆境,还是顺风顺水,陈仁鉴对戏曲的热爱从来不曾改变。李国庭的《陈仁鉴评传》曾记载这样一个故事:

("文革"结束后,得知传统剧目开禁)他兴奋极了,情绪十分激动,竟忘记了头上的"帽子",忘记了至今未解除的管制,忘记了缠身的病魔,忘记了锅里没有米下,身上衣如鹑飞……他的事业心在燃烧,他的手在发痒,完全沉浸在"为国振歌台"

的美好憧憬中。

正当陈仁鉴跃跃欲试翰墨旧事的时候，榜头剧团派人来请他改编平剧《逼上梁山》了。他义无反顾，满口答应，可是老二却非常吃惊，特地从郊尾赶回老家，责怪父亲说：

"这多年你为写戏遭了多少殃，受过多少难，连全家都受到连累。你还不怕死呀？你不怕，我们怕。"

温顺善良而又有写戏才能的老二为什么会发这么大火，变得这样凶？陈仁鉴是理解的。因为他和父亲一起被关"牛棚"、挨批斗，被吓破了胆，产生劫后怕，这是人之常情。

贤惠的妻子傅清莲听说老头子又要写剧本了，也气得脸发青，嘴里叨叨个不停，毫不客气地"没收"了他的笔墨纸张，说什么也不能让他往"火炕"里跳，以免全家再跟着倒大霉。这也好理解，几十年来她陪陈仁鉴吃了多少苦头，担过多大心呐，谁不图过几年安生日子？

可陈仁鉴见他们生这么大的气，却笑笑说：

"怕什么呀？要是我不写剧本，没有《团圆之后》、《春草闯堂》，恐怕早就不在人世了。所以说，写戏才不会死，不写戏倒会死"。

这是陈仁鉴挂在嘴边的一句老话了，它的深刻含义就是做妻子、儿女的也不见得理解。

最终，陈仁鉴完成了《逼上梁山》的改编，演出大获成功。"男女老少像赶集一样，从四面八方涌来。台下人山人海、万头攒动，台上锣鼓三通，演员带劲。看见这样激动人心的场面，陈仁鉴心潮起伏，老泪纵横。"[①]可见，无论处于何等艰难的境地，只要一有机会，便投身其中，百折不挠，九死未悔。戏曲尤其是莆仙戏已经深深融入先生的血脉，成为他生命的一部分。因此，"写戏是他人生价值

① 李国庭：《陈仁鉴评传》，中国戏剧出版社1988年版，第434—437页。

的外现，心灵生活的需要"，一旦离开，"就会感到寂寞难耐，坐立不安，活着没多大意思"。正因为爱入骨髓，他将个人享受抛至脑后，长期跟随剧团下乡、住破庙、睡地铺，却甘之如饴；也将个人荣辱视为鸿毛，在接连遭受批斗、作品署名权被抢走、稿酬被瓜分时，他依然无怨无悔，埋头修改，使作品精益求精；甚至在头顶"反革命"的大帽子时，他还全身心投入创作，完成了《嵩口司》和《春草闯堂》等不朽名作。正所谓"不疯魔，不成活"。深厚绵长、充沛不绝的爱迸发出持久、强劲的力量，使他超人的创造力如虎添翼：一方面，他为古老的莆仙戏刮垢磨光，使它绽放出动人的光彩；另一方面，他也借莆仙戏实现了人生的价值，得以流芳百世。

（二）仁鉴先生学养深厚、广博，具有多方面的才能

他从小爱好阅读、看戏和绘画，在教会学校学习图画和音乐等课程，参加儿童剧队演戏，培养了他的文艺才能。文学方面，他广泛涉猎，《红楼梦》《西游记》《水浒传》《三国演义》等中国古典名著，鲁迅、郭沫若、茅盾、刘大杰、阿英、郁达夫、叶灵凤、朱自清等现代作家的诗文和小说，俄国契诃夫、屠格涅夫、托尔斯泰、高尔基，法国莫里哀、巴尔扎克、莫泊桑，英国莎士比亚，德国埃里希·雷马克等外国作家的小说、戏剧以及各种文艺期刊，他都饶有兴趣。在编剧小组工作期间，仙游、莆田两县搜集到的八千多部传统戏本，他几乎都浏览了一遍，成为"莆仙戏传统本的活字典"[1]。他在担任编剧之前，曾长期从事小说、散文、评论、杂文写作，功底非常扎实。戏剧领域，除了戏曲，他还喜欢话剧，任职大田期间，曾创作宣传抗日思想的《他从前方归来》。执教于台北师范学院附属小学期间，他编写了一部舞剧，并举办了一台歌舞剧晚会，颇受赞赏。而且，他不仅编写剧本，还担任导演，亲自上台扮演人物。排演《他从前

[1] 李国庭：《陈仁鉴评传》，中国戏剧出版社1988年版，第234页。

方归来》《窃符救赵》等戏时,他都自导自演,甚至动员他妻子傅清莲上台与他搭戏。他不仅博学多识,擅长文学和戏剧,在绘画等方面也较有造诣。被打成"反革命"回乡改造期间,曾卖画贴补家用。正由于具备多方面的素养与才能,他在创作上触类旁通,时常受到启发,并神思飞跃,游刃有余。应该特别指出的是,他富有演出经验,熟悉舞台,又为演出而作,故而创作时,一边构思,一边思考如何搬演,设计唱腔、身段和舞美,因此,他的作品非常适合演出和观赏,舞台性很强。可见,先生的学养深厚而广博,才能全面而超卓,故而能从容不迫、取舍自如,融中西艺术精神为一炉,大大增强其创造才能。在《神笔奇锋典范立 仁德仁心世人敬——陈仁鉴先生逝世十周年祭》一文中,著名戏曲理论家陈培仲将先生佳作频出并产生重大影响称为"陈仁鉴现象"。他认为,中西合璧是"陈仁鉴现象"的核心,其全部价值在于使中国戏曲走向世界、走向未来。此论鞭辟入里,颇为中肯,揭示了先生成功的关键所在。

(三)先生不仅仅动笔书写,还动脑思考,形成了明确的创作理论

对客观世界的认识和把握是剧作家从事创作的思想基础,在很大程度上决定了作品思想的深度和厚度。在审视世界、认识人性等方面,他明显接受了阶级斗争学说的影响,指出:

> 我们是历史唯物主义者,一定要用阶级分析的方法来观察描写古代的社会和人物,这样以历史素材而加以改写的传统戏曲,就会成为社会主义文化的一部分。[1]

在阶级社会中,美学同政治、道德是紧紧相连的。凡是表现某个阶级的利益,为某个阶级认为是正义的、进步的、必然的事物,那个阶级就力图认为是美的,加以美化;反之,就认为

[1] 陈仁鉴:《论传统剧目的推陈出新》,《福建戏剧》1981年第2、3期。

> 是丑的,加以丑化。所以,我们今天的人民作家,在改编、整理和重写传统剧目时,就应该坚定不移地站在人民的立场上去观察、分析传统剧目,也可以说再深入到古代人生活之中,去分析当时的人和事,我们改写出来的剧本就不会成为僵死的东西。①

从剧旨的呈现、故事的编排以及对人物的刻画来看,他的确在一定程度上实践了阶级斗争学说。探究其根由,与仁鉴先生的人生经历有密切的关系。先生自小接受五四思想的熏陶,经历了从阅读革命文学和左翼文学作品到撰写宣传革命的文章,从亲身感受国民党政权的腐败到与之决裂,从同情、支持中国共产党到成长为游击队的领导人等各种转变,反对封建主义,为社会尽责、为民众效力的观念深入其心,成为他精神世界很重要的一部分②。新中国成立后,又在特定的政治环境中不断学习、吸收阶级斗争学说,渐渐自觉地以阶级分析的方法审察和评价历史、社会、人物。从这一点来看,先生的剧作在很大程度上是特定时代的产物。

在创作中,先生以推陈出新为宗旨,革新意识非常明确。他自小出入戏场,对莆仙戏的曲牌、程式、剧目都谙熟于心。又受五四新文化运动的影响,树立了旧剧应该改革的观念。新中国成立后,党和政府确立的"百花齐放,推陈出新"的文艺方针,使莆仙戏在戏曲园地里占有一席之地,也为先生提供了施展才华的空间。先生曾自立三条创作原则:其一,运用历史唯物主义来分析、了解原作。

> 只要我们运用历史唯物主义加以认真分析,就能沙里淘金,取其精华,去其糟粕,或化糟粕为精华,整理改编出面貌一新的传统剧,使明珠拭去时代的灰尘,放射出灿烂的光辉。③

① 陈仁鉴:《论戏曲剧目的推陈出新》,《戏剧论丛》1981年第1期。
② 李国庭:《陈仁鉴评传》,中国戏剧出版社1988年版,第50页。
③ 陈仁鉴:《论戏曲剧目的推陈出新》,《戏剧论丛》1981年第1期。

这段话用生动形象的语言解释了推陈出新的含意,体现了先生对剧作思想性的要求,即剧作反映的思想应该符合时代的需求。其二,"取材于古,服务于今"①。其三,普及与提高两者并重。他指出:

> 一个称职的编剧应当学会两手:一手是要能够编写那些情节通俗、观众容易接受、能卖座养剧团,而思想情趣又健康不俗的"大众本";另一手是要学会编写数个思想内容深刻、艺术水平高、经过千锤百炼后在各级会演中能够打响的"提高本"。只有学会这两手的编剧者,才能够成为上下(领导、艺术家和观众)两手都欢迎的好作者。

很明显,他的这一观念源自毛泽东《在延安文艺座谈会上的讲话》。对于要革新的内容和坚持的底线,他非常清楚。总结戏曲改革经验时,他曾指出,对待莆仙戏的传统剧目,必须做到"四革两正统",即剧本的思想内容、表演手法、服装化妆、舞台美术四个方面应该不断革新;而科介动作和音乐曲牌两方面应该继承传统,切忌被其他剧种同化,丢掉本剧种的特色②。可见,在动笔之前,先生对于创作宗旨、原则和路径都深思熟虑,已是成竹在胸。

在创作手法与技巧方面,他也颇有识见,匠心独运地提出了"局式说":

> 我是主张每个戏都应该以"局式"取胜的,使情节的安排都能入"局",使之出人意料之外,而又入情入理有情致。③
> 什么叫"局式"? 我们艺人把戏的故事安排得有趣或巧妙,就管这叫作有"局式",或叫有"局"。按新意解释,"局式"大概是"新颖的艺术构思"之意。我是主张每个戏都应该以

① 李国庭:《陈仁鉴评传》,中国戏剧出版社1988年版,第136页。
② 李国庭:《陈仁鉴评传》,中国戏剧出版社1988年版,第239页。
③ 陈仁鉴:《从〈春草闯堂〉的改编谈推陈出新》,《蒲公英》1980年第1期。

"局式取胜"的,使许多情节安排,都落入一个"局",出人意料之外,而又觉得极有情致。但"局"有大有小;波澜壮阔,情节崛突,是"大局";小智小巧,微波回荡,是"小局"。

《春草闯堂》却是由许多"小局"引出一个"大局"来。阁老被迫认婿是一个"大局"。闯堂是个"小局",证婿是个"小局"、改书是个"小局"、送婿也是个"小局";但不是这些"小局",最后阁老被迫认婿的"大局"也就产生不出来。《春草闯堂》之所以能引人入胜,便是由于场场有"小局","局局"都能引出"大局"来。①

"新颖的艺术构思",其载体是出人意料、巧妙生动的情节。其作用是形成尖锐、激烈的矛盾冲突,营造强烈的戏剧性,并"突出剧本的思想内容,加强主题的深刻性"②。那么,如何才能产生"局式"呢?他认为:

> 情节是性格的历史,有什么样的性格,才能产生什么样的情节。情节的思想性要靠性格的典型性去体现。要达到这个目的,就一定要有历史唯物主义的观点,把每个人作一番阶级分析,才能把性格的典型性体现出来。③

他的这一观点,与其重视人物形象的塑造是相一致的。他指出,"深刻的人物形象,往往是复杂的社会历史现象的反映,它具有丰富的生活内容"。"应根据人是'社会关系的总和'、人物内心矛盾是社会矛盾的反映这个原则,去创造有社会性和典型性的人物形

① 陈仁鉴:《〈春草闯堂〉的局式》,《陈仁鉴戏剧精品集》,中国文联出版社 1999 年版,第 399—400 页。
② 陈仁鉴:《〈春草闯堂〉的局式》,《陈仁鉴戏剧精品集》,中国文联出版社 1999 年版,第 400 页。
③ 陈仁鉴:《"长期积累,偶然得之"——从〈春草闯堂〉〈团圆之后〉谈推陈出新》,《陈仁鉴戏剧精品集》,中国文联出版社 1999 年版,第 394—397 页。

象"①。他认为：

> 一个写传统戏的人，应当创造出舞台上所无，而生活里必有的人物，应当打破陈规，留心观察各式各样的人，创造出新的艺术形象。这样，作品才不会被行当所束缚而千篇一律。②

除了"局式"论，他还提出了"背反律"结构法，即以喜剧开场写悲剧、以悲剧开头写喜剧的结构方法。运用这一方法，易于迅速展开冲突，营造一波三折、跌宕起伏的故事情节，达到引人入胜的效果。作者将"局式""背反律"融会贯通，又结合突转、延宕、倒叙、追叙等手法，形成了独特的"陈氏蹊径"，其基础是中西艺术精神的融合。

凭借矢志不移的奉献精神、厚实全面的学养、明确的理论主张和卓越的创造能力，仁鉴先生取得了令人瞩目的成就。无须讳言，白璧往往亦有微瑕，先生的创作存在着这样一些不足，如思想主题的简单化、人物塑造的脸谱化、对人性的复杂丰富性体现得不够充分等。必须强调的是，研究一个剧作家，不应停留于其人其作上，还应该反思这位剧作家所处的时代。从这一点来看，上述不足是时代造成的，不应归咎于先生。以先生的博学多才、创新精神，再加上投入创作的时间、精力和热情，他原本应该取得更为丰硕的成果。然而，"左"倾思想以及与之相适应的文艺政策却给他套上了沉重的枷锁，导致了无法弥补的遗憾。这一教训告诉我们，无论何时何地，文艺创作都必须遵从自身的规律。

① 李国庭：《陈仁鉴评传》，中国戏剧出版社1988年版，第481、479页。
② 陈仁鉴：《〈嵩口司〉编后》，载《陈仁鉴戏曲集》，中国戏剧出版社1981年版，第222页。

参考文献

[1] 李国庭.陈仁鉴评传[M].中国戏剧出版社,1988.
[2] 李国庭,陈纪建编校.陈仁鉴戏剧精品集[M].中国文联出版社,1999.
[3] 陈仁鉴.陈仁鉴戏曲选[M].中国戏剧出版社,1981.
[4] 赵火平.陈仁鉴戏曲艺术刍论[D].福建师范大学硕士学位论文,2013.

戏曲是为广大观众而创作的
——吴祖光戏曲创作研究

宋希芝

摘　要：吴祖光创作了《武则天》《蔡文姬》《三打陶三春》《花为媒》等十多部戏曲剧本。在题材选择上，他注意传统文化与现代意识相结合；在创作目标上，他能够将文学性与舞台性相结合，能将继承传统与创新相结合。他秉持没有观众就没有戏曲的理念进行创作；他以戏曲理论研究来促进戏曲创作；他倡导剧作者与演员、演员与观众、剧作者与观众之间互动，以提升戏曲创作、表演、欣赏等水平；他经常强调戏曲的娱乐功能。

关键词：吴祖光　戏曲创作　特色　启示

吴祖光是现代戏剧史上重要的剧作家之一，从其人、其作入手，探究其创作特点，总结其创作经验，有利于我们认识戏曲创作中的某些规律，从而更好地指导我们创作、鉴赏戏曲剧目。

一、生平与戏曲创作概况

吴祖光(1917—2003)，江苏常州人，是一个具有传奇色彩的文化人。其父吴瀛出生于文化世家，诗、文、书、画皆擅长。家庭特有的文化氛围给少年吴祖光以一定的熏陶和影响。他从小爱好诗歌

　　* 宋希芝(1976—　　)，博士，临沂大学文学院教授。研究方向：戏曲历史与理论。

和散文,陶醉于京剧艺术,常常跑戏园,捧"戏子",无意中接受了戏剧艺术的启蒙教育。1937年,在南京国立戏剧专科学校任校长室秘书,兼任艺术理论课讲师。1949年后,吴祖光任中央电影局、北京电影制片厂导演,牡丹江文工团编导,中国戏曲学校、中国戏曲研究院、北京京剧院编剧,文化部艺术局专业创作员,中国文联委员,中国戏剧家协会常务理事、副主席,友谊出版公司名誉董事长等。1957年,吴祖光蒙受"二流堂"奇冤①,被错划为右派,下放北大荒(黑龙江垦区)劳动。2003年因病于北京逝世。

吴祖光一生创作丰富。在戏剧、诗歌、散文、电影、书法、政论等方面皆有很深造诣。他早期创作过小说、诗歌,1995年由河北人民出版社出版发行的六卷本《吴祖光选集》收录了其41个剧本以及大量杂文。在戏剧创作方面,20岁时就颇负盛名。随着社会的发展和不断加深的生活体验,吴祖光的艺术创作在思想和艺术上发生了很大的变化。他以其独特的艺术贡献跻身于戏剧大师行列,奠定了在我国现代戏剧史上的地位。1954年后,他致力于戏曲片导演,奉周恩来总理的指示,导演了戏曲艺术电影《梅兰芳舞台艺术》(上下集)和梅兰芳的独创剧目《洛神》。1957年,根据周总理要求,又给程砚秋改编并导演拍摄了电影艺术片《荒山泪》,从而为梅兰芳、程砚秋两位京剧艺术大师留下了极其珍贵的资料,为抢救和保留一些杰出的艺术家的表演艺术做出了努力。他还创作了《武则天》《蔡文姬》《三打陶三春》《凤求凰》《红娘子》《桃花洲》《踏遍青山》《三关宴》等京剧剧本、《牛郎织女》《花为媒》等评剧剧

① 抗日战争期间,从上海等地转移到重庆的文化、戏剧、电影、美术、新闻界人士吴祖光、丁聪、吕恩、张正宇、张光宇、盛家伦、戴浩、高汾、高集等人常在爱国华侨唐瑜的一座竹结构简易房里聚会,郭沫若借助《兄妹开荒》中的"二流子"一词给这帮文人起了一个堂名——"二流堂"。在"肃反"运动中,"二流堂"成员被定性为"胡风反革命集团"而遭到错误批判。由此,1957年吴祖光被打成戏剧界最大的右派,到北大荒劳动改造三年,劳改回京后不久又遭遇"文革",经常被隔离审查。

本。其中,《花为媒》是他与妻子新凤霞①于1963年合作改编的,成为评剧舞台上经久不衰的老骨子戏。其戏曲剧本选集《牛女集》②于1982年6月由宁夏人民出版社编辑出版。

二、保持戏曲性是戏曲创作的原则

从吴祖光创作的众多戏曲作品来看,它们有着独特的风格。不管是题材选择、创作目标,还是理念追求,都有其独到之处。

(一) 在题材选择上,注意传统文化与现代意识相结合

好的戏曲剧目离不开好的剧本,好剧本不能没有好题材。题材的选择很大程度上决定着戏曲的价值高低。吴祖光在戏曲题材选择方面尤其关注传统文化资源的挖掘和利用,同时也十分关注现实生活,常常通过艺术加工,使传统题材与所处的时代产生关联,发掘出传统文化的现代性。他"善于结合时代精神和审美需求改写传统人物形象,推陈出新"③。吴祖光"一向对民族传统的东西有兴趣,从小就喜欢民间传说的故事,觉得这些故事是我们最宝贵的艺术传统"④。其《三打陶三春》取材于五代历史。陶三春是民间传说中具有传奇色彩的女子,在一些戏曲作品中被写成一个富家小姐。吴祖光一改其传统身份,把陶三春写成了一个看瓜女,

① 新凤霞(1927—1998),原名杨淑敏。祖籍江苏苏州。著名的评剧表演艺术家。饰演青衣、花旦。评剧"新派"创始人。1949年后,历任北京实验评剧团团长、解放军总政治部文工团评剧团副团长和全国第七届政协委员。代表作有《花为媒》《刘巧儿》《乾坤带》等。

② 剧本包括作者的八个大型剧本,其中包括《花为媒》《牛郎织女》《荒山泪》《三关宴》《武则天》《蔡文姬》《桃花洲》和《踏遍青山》等。

③ 李莉:《吴祖光创作中的民间资源及其艺术贡献》,《文艺报》2017年5月31日第5版。

④ 吴祖光:《吴祖光谈戏剧》,江西高校出版社2003年版。

作品的风格也随之发生了很大的变化。作品通过"三打陶三春"的情节,最终安排郑恩跪地赔礼认错,夫妇言归于好,陶三春被封为一品勇猛夫人,且准予参与朝政,从而塑造出了一个自尊、自爱、自强、自主、敢爱、敢恨且勇猛无敌的女性形象。作者通过对这一传统形象的改造,表达了对女性的认可与尊重,赋予了陶三春形象以新的审美趣味和时代精神,是对传统文化现代性的发掘。"改写后的剧本因其民胜官、女胜男、弱胜强的陌生化情节,以及女主人公不甘示弱、刚强忠贞的鲜明个性而获得了良好的舞台效应,满足了各层观众的审美心理。陶三春,做为'女权保卫者',还得到了国际友人认同,走向了世界"[①]。

中国的民间故事大多情节简单,风格朴素、浪漫,在普通百姓中代代流传。这些民间故事经过作者的艺术处理后,常常会于极普通平凡处蕴含着深刻的意蕴。吴祖光的《牛郎织女》剧本取材于民间神话传说,情节构建表现了作者的创意,描写牛郎厌倦了世俗社会,幻想着去另外一个世界。吴祖光通过浪漫主义手法,把传说中大家熟知的织女下凡情节改写为牛郎上天,安排牛郎去天界寻找织女。但是,升入天界的牛郎最终发现,原来天上与人间并无本质区别,再次失去热情,重回人间。经历了从人间到天界再重回人间的牛郎最终意识到:要积极乐观地去面对生活,要靠自己的努力去创造幸福。

吴祖光的《花为媒》是对传统戏曲的再创造的结果。最早的《花为媒》戏曲剧本,是成兆才根据清代蒲松龄的文言小说《聊斋志异·寄生》创作的。从主题上来看,作品倡导婚恋自由,但是作品结尾处安排王俊卿巧娶二妻,显然违背了时代要求,属于明显不足。1960年,中国评剧院对其进行整理改编,增加了贾俊英这一

[①] 李莉:《吴祖光创作中的民间资源及其艺术贡献》,《文艺报》2017年5月31日第5版。

角色，突出了有情人终成眷属的主题。1963年，长春电影制片厂与香港繁华影业公司联合将该剧拍摄成戏曲艺术片，吴祖光亦对《花为媒》的舞台剧本进行了创造性改造。在尊重传统小说、戏曲作品内容的基础上，一方面考虑到电影呈现方式与舞台呈现方式的不同，删除了一些过场戏，使剧情更加紧凑。另一方面，考虑到更好地表达时代主流话语，改编者特别强调了以人物塑造为核心，修改唱词，或增或删，如"照镜""报花名"等唱段按照原来板式重新填词、改词，成为提升人物形象的点睛之笔，使观众在欣赏浓郁文学气息的唱词的同时，看到鲜活的角色性格，同时领略在这些角色身上所带有的美好的情感、善良的人性和积极的人生等。让受众在审美愉悦中不知不觉地获得灵魂的净化与提升。总之，经过吴祖光改编的《花为媒》，成了一出雅俗共赏的评剧精品剧目，为戏曲作品走出国门、走向世界打下了基础。

除此之外，吴祖光的戏曲作品《武则天》《蔡文姬》《凤求凰》《红娘子》《三关宴》等，题材或源于历史故事，或源于文学作品，或源于民间传说，都是从传统文化中提炼加工而成的。在这些经典形象的再塑造中，全部融入了新的时代精神，使得传统题材与现代生活相融合，赋予传统文化中的人物或故事以新的精神。传统题材的选择更容易使观众对剧本产生一种亲切感。在欣赏剧本的过程中，熟知的人物，熟悉的故事，加上所处时代的氛围，一方面容易催生受众的情感共鸣，另一方面又使受众能体验全新的审美感受，使看戏真正成为情感和审美双重享受的过程。如此看来，从传统文化中寻求创作素材，融入现代意识，既是对传统文化的传承，也是对传统写作素材的创新。贯通历史与现实，不得不说这是促进传统文化服务于现实生活的一种有效举措。

（二）在创作目标上，凸出文学性与舞台性相结合

元代到明清两代，戏曲出现这样的现象：一些剧作者从注重

舞台表演效果、顾及受众欣赏逐渐转变为注重自我表达而忽略受众欣赏，其最明显的特征就是戏曲剧本的舞台性逐渐弱化，而文学性日渐增强。究其原因，我们不难发现，元代科举制度一度中断，造成了文人社会地位的低下，在这样的生活状态之下，他们利用自己的一技之长，组织书会进行戏曲创作，他们自然会关注受众的欣赏，在意舞台表演效果的好坏，因为这直接关系到他们的经济收入，从而影响到他们的生活质量。随着元代后期科举制度的恢复，直到明清时期，文人社会地位得以提高，尤其是那些通过科举走上仕途的知识分子，他们在进行戏曲创作的时候，更多关注的不是舞台表演效果，而是自我的心性表达。所以越来越多的戏曲创作表现出明显的文人化倾向，文学性增强，思想性凸出。比如孔尚任的《桃花扇》"借离合之情，写兴亡之感"，戏曲只是作者借以表达思想的一种途径和方式。作者在语言风格上"宁不通俗，不肯伤雅"的追求就反映出剧作者对文学性的注重和对受众舞台审美的忽略。纵观戏曲发展历史，我们不难得出结论，真正好的戏曲剧本，要力求做到文学性与舞台性的兼顾，作品既要能够表达自我，又要照顾戏曲做为综合性舞台表演艺术的特点，考虑其舞台表演效果。要让观众看得明白，看得开心。吴祖光的戏曲创作既注重文学性，又注重舞台性，这是其作品深受戏曲观众喜欢的一个重要原因。

首先是文学性。吴祖光戏曲的文学性主要表现在语言的运用上。夏冬认为评剧《花为媒》的电影剧本"最成功之处则在于它的文学性"[①]。客观地说，语言的文学性能够增强人物形象的生动性，提高作品的感染力。吴祖光的评剧电影版《花为媒》中的"菱花自叹""报花名"等精彩片段的表演"恰恰正是对戏剧人物心理、情感冲突最为生动细腻的表现，和对人物心理鲜明活泼的刻画，那都

① 夏冬：《试论评剧〈花为媒〉的变迁》，《戏剧之家》2017年第12期。

是最有戏的地方,也是老道的编剧善于编织、着墨之处"①。吴祖光对《花为媒》电影剧本的语言改动,加重了唱词本身的文学意味。一方面,对角色语言进行了加工,去其原有的直白,使其达到了雅俗共赏的效果,最大限度地满足了不同审美口味的观众需求,这应该是电影《花为媒》备受好评的重要原因之一。比如在"花园相亲"一场,张五可见到贾俊英后的段唱,电影剧本做了很大的修改。舞台剧本中原词是:"今日里到花园你看见我,我让你仔仔细细把我瞧。你看看我的头,再看看我的脚,看看我的小身段矮与高。你看看我的前面,再看看我的后面,前后左右由着你性儿挑。"这段唱词在吴祖光电影版剧本中改成了:"今日你到花园我们见了面,我让你仔仔细细把花儿瞧。你看看红玫瑰,再看看含羞草,你看看这藤萝盘架,再看看柳弯腰,你看看兰花如指,再看看芙蓉如面,看一看我这满园的香花美又娇。"两相对比,电影版剧本的文学性明显增强。如此改动唱词既突出了人物的聪慧,又去其直白,增强了表达的含蓄性。"报花名"部分,舞台版的唱词中典故多、句子长,不方便演员歌唱,不利于观众接受。电影版阮妈的唱词为:"我的五姑娘啊,春季里开花十四五六,六月六看谷秀春打六九头,头上擦的本是桂花油,油了裤,油了袄,油了我的花枕头。夏季里开花热的难受,受不了到河里去打觔斗,头上顶着荷花,花底下生藕,藕坑里去摸鱼,我就摸呀,我就摸了一个大泥鳅。"显然,吴祖光电影版剧本的语言运用了顶真的修辞手法,通俗易懂,生动活泼,不乏诗意,大大增强了语言的表现力。"报花名"以其幽默欢乐的风格备受观众喜爱,成为该剧作的经典片段。另外,作者在剧本创作中,还有意识地吸收融合民间话语资源来塑造角色。比如在《三打陶三春》中,作者大量运用方言俗语表现人物的性格,有效增强了人物的生

① 汪人元:《经典剧目的示范价值——从中国评剧院〈花为媒〉说起》,《中国戏剧》2012年第12期。

动性和鲜活度,这也是吴祖光作品成功的重要因素之一。

其次是舞台性。戏曲做为舞台艺术,观众的参与是作品最终完成不可或缺的环节。吴祖光戏曲创作把观众的审美要求放在重要位置,突出作品的舞台性。自古以来,娱乐性是戏曲的重要功能之一。宋元时期,城市里的戏曲表演在勾栏瓦舍进行,商业气息与娱乐色彩浓郁,民间戏曲表演,不管是节日庙会还是各种人生礼仪表演,都有民众的深入参与,节日狂欢气氛和礼仪娱乐气氛明显。即使是富贵之家的堂会表演,甚至是宫廷的戏曲表演,都是为了满足观众的休闲娱乐的目的。清代剧作家、戏曲理论家李渔曾表示"一夫不笑是吾忧",可见其对戏曲娱乐性的重视与追求。吴祖光继承传统,在其戏曲创作过程中,始终为观众着想,突出娱乐性,追求雅俗共赏,拒绝艰涩,要观众轻松看戏。据报道,其《三打陶三春》曾经在英国伦敦演出十场,场场爆满,"尽管没用字幕,演出时,观众席内也不时发出会意的笑声和掌声,有时连演员细微的面部表情都产生了强烈的戏剧效果"[1]。电影版《花为媒》的舞台性更是突出。内容表达人性的真善美、情节设置曲折多变、人物塑造鲜活生动、语言运用雅俗共赏,可以说是作品全方位做到了接地气,所以观众百看不厌,使之成为评剧的经典的老骨子戏。吴祖光强调戏曲的娱乐效果,他本人曾表示戏剧艺术"具有教训的功用,而不是教训;具有宣传的功用,而不是宣传"[2]。"而我们的戏剧假如说它有教育的作用,只能用潜移默化的手段,首先要给观众快乐……"[3]

(三)将继承传统与创新相结合

吴祖光的戏曲创作不仅在题材选择上尊重传统,注意从传统

[1] 王新民:《〈三打陶三春〉蜚声英国》,《瞭望周刊》1986 年第 9 期。
[2] 吴祖光:《编剧的含蓄》,《新蜀报》1941 年 2 月 23 日。
[3] 吴祖光:《漫谈戏剧创作》,载《吴祖光谈戏剧》,江西高校出版社 2003 年版,第 130 页。

中汲取创作素材,在戏曲表现方面,亦能遵循传统戏曲艺术的规律,准确把握戏曲的表演特性,在戏曲创作实践中根据实际需要,还不断地创新表现方式,以满足新时代的观众审美需要。

吴祖光在戏曲创作中追求无奇不传的戏剧性,审美上强调平民趣味与生活气息的表达,多用戏谑的方式营造喜剧氛围,多喜剧,重娱乐,这些都是对戏曲艺术传统的继承。这些方面的论述比较多见,此处不再赘述。除此之外,还有两方面比较突出:一是追求戏曲的含蓄表达。吴祖光曾在他的《编剧的含蓄》一文(1941年)中明确提倡戏曲创作要含蓄,极力反对把艺术简化为直白的宣传品。在实际创作中他也实践了这一理念。在语言运用方面,他主动借用诗词表现手法增强戏曲的含蓄性,从而提高戏曲的表现力。在塑造戏曲人物形象的时候,力求通过人物语言与舞台表演把人物内在的风神表现出来,这是吴祖光戏曲对中国戏曲写意性传统的遵循。戏曲的舞台表演不同于西方戏剧主动积极追求形似,而是讲究摹情写意,强调内在本质的真实,关注对象的精神与本质。一方面,这种戏曲写意性与中国传统美学息息相关。中国诗歌创作强调意境,司空图提出"象外之象,景外之景,韵外之致,味外之旨",宋元时期的书画创作追求写意美,艺术样式不同,但是所追求的审美大致相同。另一方面,中国戏曲写意性与中国传统儒学不无关系。儒家文化是一种关于国家治理的文化,重视宏观审视,从大处着眼,把握整体。这影响到中国艺术的创作,从而形成了写意的而不拘泥于细节真实的美学原则。这种传统在今天的戏曲创作中尤其要懂得学习和借鉴,这将有效地避免戏曲剧目成为直白的令人生厌的宣传品。二是强调题材与剧种的巧妙搭配。剧本题材风格要与剧种符合,突出剧种特点。如唱腔是板腔体的评剧,有二六板、垛板、慢板、散板等多种板式,其艺术特点是自由活泼,唱词浅显易懂,生活气息浓厚,民间意味浓郁,带有深深的市井文化印记和浓烈的地方色彩,适合于表现现实生活。吴祖光电

影剧本《花为媒》就用评剧形式表现民间故事，内容与形式相得益彰。京剧不同于评剧，在形成之初就与宫廷关系密切，相应的是其民间趣味少，乡土气息弱，故而京剧适合表现帝王将相、才子佳人等历史题材。吴祖光创作的《武则天》《蔡文姬》《三打陶三春》《凤求凰》《红娘子》《三关宴》等戏曲作品都是以京剧呈现的。可以说，在题材与剧种的选配方面，吴祖光充分发挥了剧种的特色，把要表达的内容更深入全面地挖掘表现出来。我们很难想象用京剧表现二人转的内容、用秦腔表现江南采茶的景象，这要求剧作家须懂得剧本题材风格与剧种特点的有效搭配，尤其是在地方戏的创作中，要懂得突出地方戏的地方性，包括音乐的地方性、审美的地方性和题材的地方性等。

创新是艺术发展的前提和基础，戏曲也不例外。"戏曲的改革是有其必然性的"，必须保留发展戏曲艺术的精华。消灭不好的，修改不妥当的，吴祖光戏曲作品尊重戏曲艺术规律，在重视学习戏曲传统文化的同时，不断创新思想。首先是他对戏曲呈现方式的改变，实现传统戏曲的现代性转换。他通过电影的方式呈现传统戏曲，把舞台搬上了银幕，其戏曲艺术电影《花为媒》《梅兰芳舞台艺术（上下集）》《洛神》《荒山泪》等，尽量满足更多现代观众的审美需求，让更多的人接触到戏曲，喜欢上戏曲。这既是对当代戏曲观众的尊重，同时也更好地遵循了戏曲传承的规律。其次是吴祖光在戏曲创作中对人物的改造，对唱词、唱腔的大胆革新也是值得肯定的。比如《三打陶三春》中陶三春形象的塑造就是在传统作品的基础上，通过作者的加工改造，抛弃了原来作品中前后矛盾、性格不够统一的情况，实现了人物性格的前后统一，从而凸显了角色的特点，表达了作者的时代思想。还有对《花为媒》中"报花名""菱花自叹""闹洞房"等经典唱词的改动，使人物性格清晰可见。这些脍炙人口的唱词唱腔，雅俗共赏，准确流畅而生动优美，直入人心，让人百听不厌，大大提高了作品的感染力。

三、戏曲理念与戏曲活动给予人们的启示

通过吴祖光生平经历与戏曲创作情况的梳理,我们发现,他的戏曲活动,有很多值得我们借鉴的地方。具体地说,有以下五个方面。

(一)秉持没有观众就没有戏曲的理念进行创作

观众决定市场,市场决定戏曲的生存状态。客观上,观众的审美制约着戏曲的创作。所以观众始终是戏曲创作中必须首先要考虑的因素。时代不同了,观众的审美变化了,戏曲创作既要遵循戏曲艺术的规律,又要满足当代观众审美需求。《花为媒》之所以成为经典,就是在一代代观众的参与下,不断调适、完善的结果。戏曲是把歌唱、说白、舞蹈、武技熔于一炉的综合体,这决定了我们培养剧作者、演员及观众都要从戏曲的各要素入手。比如培养观众对各种传统文化(包括音乐、诗词、雕塑、绘画、舞蹈、杂技等)的喜爱之情。因为这些都是戏曲的组成部分,只有熟悉它们,剧作家才能够胜任编剧工作,演员才能够充分理解剧情,从而表演到位。如果观众对这些艺术感兴趣,那么对戏曲也就不至于太抵制。"不能从总体上认识、理解和欣赏全部中国古代文化的内容、形式及其审美特征,就无从认识、理解和欣赏中国古典戏曲的内容、形式及其审美特征;反之,不能充分地理解和欣赏戏曲艺术,那么,对中国古代文化的认识将是不完整、不全面,至少是有所缺陷的;而且,古典戏曲的高度综合性及其与古代文化的同一性还在于,通过对古典戏曲的欣赏、认识和研究,从中可以看到全部浓缩的中国古代文化及其审美特征。"[①]

① 谢柏良:《来自艺术实践——谈〈吴祖光论剧〉》,《读书》1988 年第 2 期。

(二)善于选取吻合广大观众审美趣味的题材

题材的选择与剧情的谋划是剧本成功的一大标志。吴祖光的戏曲创作,不管是取材于传统戏曲、历史、文学、民间故事等,还是取材于现实生活,都遵守一个重要原则,那就是要吻合广大观众的审美趣味,接地气,有吸引观众的戏剧矛盾冲突,有引人入胜的情节。取材于传统文化或民间故事的戏曲,最要紧的是要借助题材表现时代特点,要从中汲取一些有益的东西,通过深刻的思考,融入广大民众喜好的因素。综观吴祖光创作的戏曲作品,大都具备这样的特点,因此备受观众喜爱。从吴祖光的创作实践来看,严肃厚重的题材未必是剧本一定要追求的,只要剧本能够体现时代风貌,容易引起观众共鸣,小生活,小情趣,观众同样会喜欢,会追捧,会百看不厌。评剧的老骨子戏《花为媒》就是这样一个范例。于学剑在谈及评剧《花为媒》时说过:"《花为媒》是评剧经典,也是戏曲经典。经典之作自有它的经典之处。先说此剧取材吧,这是一个很平常的爱情故事,说的就是两对情人一段小波折、小情趣。这里没有大是大非、大恶大善,剧中没有一个坏人,都是向往美好的好人,还都有自己的小个性,然而,这一串的小骨节、小因子,却溅起了令人眼亮、令人欣喜的微澜轻波,让你看得津津有味,几欲捧一把、闻一闻、尝一尝,这不是编剧取材之智吗?大而言之,这是创作观念之智。与当下编剧过多追求大题材,追求惊心动魄,追求宏大叙事的创作意识相比,可谓不入流。然而'曲径通幽处',在有几个小弯的小路上,欣赏着令人喜爱的鲜草野花、蝶舞莺啼的景致,不亦乐乎?"[①]

(三)戏曲创作与理论研究相辅相成

吴祖光不仅擅长于戏曲剧本创作,还是一个优秀的戏曲理论

[①] 于学剑、薛志扬:《对话:评剧〈花为媒〉——中国评剧院来济南巡演〈花为媒〉观后》,《人文天下》2016 年第 6 期。

研究者和戏曲评论者,他很乐于做戏曲理论的探讨,多有论戏之作。《吴祖光谈戏剧》[①]收录包括《〈三打陶三春〉的人物塑造与戏剧结构》《谈后台》《关于戏曲的技术性、娱乐性和剧种分工》《论京剧不能适用立体布景和表现现代生活》《漫谈戏剧创作》《谈谈京剧的欣赏问题》《谈谈戏曲改革的几个实际问题》《对传统戏曲的认识》等40多篇评论戏剧的文章。这里既有作者的戏曲创作经验谈、戏曲观后感,还有针对戏曲表演、戏曲舞台、戏曲欣赏等各个方面的观点表达。既有针对戏曲发展改革中存在的诸多问题的看法,也有针对传统戏曲规律问题的独到见解。其高屋建瓴的观点对戏曲的发展具有很好的现实指导作用。另外,吴祖光还有一些理论文章散见于其随笔,各类著作的序、跋、后记当中,甚至在对一些戏曲演员的评述中都有许多独到的见解。吴祖光深入系统地探究戏曲理论,并以丰富的戏曲创作实践为基础,这使其理论的操作性更强,更具有实际的指导意义。其理论对于剧作家的剧本创作、演员的舞台表演和观众的戏曲鉴赏都具有很好的指导作用,为戏曲改革进程中出现的问题提供了很好的指导思想。

(四)重视多方互动

戏曲的发展需要多方互动,共同完成。剧作者与演员、演员与观众、剧作者与观众之间都需要在互动中加深了解。中国戏曲发展的历史也不断证明,经典剧目的产生从来离不开优秀的编剧、演员和观众的参与,多方互动是经典剧目得以传承的必由途径。在这方面,《花为媒》便是一个成功的例子。吴祖光充分考虑观众的审美趣味,听取来自观众的意见,在舞台剧本的基础上精心修改完善,完成评剧《花为媒》的电影剧本,与做为评剧演员的妻子新凤霞的亲密合作,为电影版评剧《花为媒》的最终完成提供了质量保证。

① 吴祖光:《吴祖光谈戏剧》,江西高校出版社2003年版。

(五) 注重娱乐功能

自古以来,追求娱乐是戏曲的重要职能之一。戏曲的题材各异,受众需求也各有不同,但是在追求娱乐性这一方面,不同受众群体毫无疑问具有一致性。清代剧作家、戏曲理论家李渔追求戏曲的娱乐功能,曾表示"一夫不笑是吾忧",可见他对戏曲娱乐大众这一功能的认识。虽然历代戏曲也难脱其教化作用,但是,"寓教于乐"始终是一种至高的追求。吴祖光的戏曲创作强调戏曲的娱乐功能,包括《花为媒》《三打陶三春》等很多作品都突出营造了浓浓的喜剧氛围。事实是,几乎没有一部说教味浓、直奔主题和概念的戏曲作品得以自然流传,因为没有观众乐于被说教。

吴祖光在戏曲创作与理论方面也存在一些不足。首先,他认为"戏曲改革主要该是思想内容上的改革"[1]。事实上,戏曲的改革不止于内容,在表现形式上也需要不断与时俱进。比如戏曲的程式化表演,尽管曾经给简陋的舞台表演提供了较大的时空和演员自由发挥的空间,但随着社会的进步,程式化的虚拟表演也出现了越来越多的限制,并且影响到了舞台表演效果。我们应该遵循戏曲表演规律,在不断扬弃中发展,不断改革表演形式,让程式化表演也在戏曲发展进程中与时俱进。唯有如此,才能满足表演的需要和观众的需求。其次,吴祖光反对用京剧表现现代生活的观点有失偏颇[2]。京剧做为一种艺术形式,并不完全排斥与现代题材的结合,事实已经有力地证明了这一点。新中国成立以来,不断涌现出用京剧表现现代生活的优秀剧目。另外,吴祖光所创作的剧目,对生活内涵的提炼不够精深,对角色的塑造不够立体。"内

[1] 吴祖光:《谈谈戏曲改革的几个实际问题》,《戏剧报》1954 年第 12 期。
[2] 吴祖光:《谈谈戏曲改革的几个实际问题》,《戏剧报》1954 年第 12 期。

省精神的缺失使得吴祖光缺乏理解喜剧人物的复杂心态（如又爱又恨，又批判又同情），难以营造洞察人性怪癖的喜剧感，也较少对世态风习的深切体味，因此他的喜剧感达不到感性与理性共同构建的深度。"[1]

然而，瑕不掩瑜，吴祖光在戏曲方面的贡献是有目共睹的。从素材的选择、题材的确定、主旨的表达、结构的构建等方面，吴祖光都独树一帜。尤其是在遵循戏曲规律，尊重传统文化，培养戏曲人才，探究戏曲理论等方面，吴祖光的所作所为大大促进了戏曲的发展。研究其作品，学习其创作经验，必定能为今日的编剧、演员、观众以有益的启发，从而提高戏曲创作、表演和欣赏水平，促进戏曲的发展。

[1] 王雪：《传统戏曲视野中的因袭与求索——论吴祖光的喜剧创作》，《广州大学学报》（社会科学版）2013年第12期。

人民性·民间性·诗意化
——陆洪非戏剧编创研究

张晓芳

摘　要：陆洪非是黄梅戏发展史上一位杰出的剧作家。他以文人身份介入黄梅戏的剧本创作，提升了黄梅戏的文学品格，为传统剧目的现代改编树立了典范。他善于把握剧种的艺术特色和美学风格，在剧目中热情歌颂劳动人民，塑造出了多个形象鲜明、光彩夺目的人物。他善于体察民间生活，寓以剧作丰富的民间文化、民间风俗、民间信仰。他的语言浅近通俗、真切淳朴、文白相间、雅俗共赏，奠定了黄梅戏的抒情风格。

关键词：陆洪非　戏曲　改编　艺术特色

在戏曲的百花园中，黄梅戏是独特而又芬芳的一枝花朵，它以淳朴轻快的唱腔、明快爽朗的节奏、质朴活泼的表演赢得了广大人民的喜爱。随着《天仙配》在华东区组织的戏曲汇演中一举成名，黄梅戏也一跃成为全国性的戏曲剧种，从而步入发展的黄金时代。随后，《天仙配》《女驸马》等剧目被拍成电影，搬上银幕，一时间，这两部剧作成了黄梅戏的代名词，在黄梅戏发展史上留下了浓墨重彩的一笔。黄梅戏的这一质的飞跃，自然与极具艺术魅力的剧种、杰出的演员、卓越的作曲家等分不开，但更与才华横溢的黄梅戏编剧有关，而在这些编剧中，陆洪非先生无疑是杰出的代表。

＊ 张晓芳(1992—　)，上海师范大学人文学院博士研究生，专业方向：戏剧戏曲学。

一、陆洪非生平及创作分期

陆洪非(1923—2007),安徽望江人,原名陆耕田,后改名鸿飞、洪非,笔名陆耕、陆沉、路程、洪非等。他出生于安徽省望江县的一个小渔村,父母都是土生土长的渔民,他自小就受到黄梅戏艺术的熏陶,与黄梅戏结下了不解之缘,并将一生奉献给了黄梅戏事业。安庆是黄梅戏的故里,生长在古雷池北岸的陆洪非自小耳濡目染、浸润其中,幼小的心灵中便播撒下了黄梅戏的种子。读私塾时,曾帮助老师抄写过剧本。在六年的中等教育期间,他系统地学习了国文课程,打下了文学功底。在新中国建立之前的社会动荡的年代参加了高考,然而收到录取通知书后没有入学读书,而是经人推荐,在《皖民日报》当了一名记者。

陆洪非的黄梅戏创作和研究之路是从1951年调入安徽省文化局开始的,其创作集中于1952—1976年间,共分两期:第一期从1952—1967年,是新编历史剧和传统剧目的编创阶段。这一时期为响应党和国家戏曲改革的号召,集中整理和改编了大量的黄梅戏传统剧目及历史剧。由他新编的有历史剧《宝英传》(1959年)、神话剧《牛郎织女》(1963年,与金芝合作);改编的传统剧目有《程雪梅吊孝》(1952年)、《天仙配》(1953年)、《春香闹学》(1954年)、《砂子岗》(1954年)、《借妻》(1954年)、《打花魁》(1954年)、《骂相》(1954年)、《打瓜园》(1954年)、《小辞店》(1954年)、《桂花树》(1954年)、《高楼会》(1954年)、《桃花扇》(1958年)、《女驸马》(1959年)等。第二期从1967—1976年,是戏曲现代戏的编创阶段。1966年"文革"开始,陆洪非编创的部分传统剧目被打为"毒草",其本人同当时一批演员一起受到极大的迫害,但依然笔耕不辍,转而进行现代戏的编创。这一时期移植和改编的剧目有:《焦裕禄之歌》、《年轻一代》、《电闪雷鸣》、《告粮官》、《打桑》(庐剧)

等。"十年动荡"结束后,陆洪非封笔,不再进行剧目创作,转而进行黄梅戏理论研究。发表了专著《黄梅戏源流》,该书是论述黄梅戏发展史的第一部基础性理论著作,具有史料与学术的双重价值,在黄梅戏的理论研究界产生了深远影响;搜集和整理黄梅戏传统剧目,主持编校了《中国戏曲志·安徽卷》,编选了《安徽省传统剧目汇编·黄梅戏卷》,抢救和整理了一批黄梅戏传统剧目;此外,还有散见于报刊的数十篇关于黄梅戏的学术论文,表达了作者对黄梅戏乃至戏曲的真知灼见。陆洪非一生追求艺术,为黄梅戏的发展做出了巨大贡献,"提升了黄梅戏的文学品格,保留了黄梅戏的乡土气息,规范了黄梅戏的审美情趣,奠定了黄梅戏的抒情风格"①。

二、剧意的人民性与民间性

陆洪非是一位多产的剧作家,在短短的 20 年间编创的剧目达 21 部之多,除《宝英传》《牛郎织女》为原创外,其余均为改编。20 世纪 50 年代在"百花齐放,推陈出新"方针的指导下,全国上下迎来了传统剧目整理和改编的热潮,陆洪非的改编工作是在这种特殊的时代背景下进行的。他的编创是一种文人化的创作,提升了作品的思想意义,挖掘了作品的艺术内涵,扩大了黄梅戏的艺术空间,尤其是《天仙配》《牛郎织女》《女驸马》②等几部剧作成了黄梅戏史上无法超越的经典,现着重对这几部剧作做重点讨论。

① 周春阳:《乘之愈往,识之愈真——序〈陆洪非 林青黄梅戏剧作全集〉》,安徽文艺出版社 2011 年版,第 2 页。
② 关于《女驸马》的作者,1958 年,王兆乾在老艺人左四和提供的抄本《双救主》的基础上做了第一次改编整理,定名为《女驸马》。其后杨琦在王本的基础上做了较大改动。次年,由陆洪非执笔又做了进一步的加工提高,形成了新的演出本。而《天仙配》是陆洪非在班友书的改编本基础上做的进一步加工。

具体说来，陆洪非的剧作有着以下几个特色：

（一）崇高的人民性

对人的歌颂和赞美透露着陆洪非对新中国新社会的思考，新中国成立后，广大农民翻身成了国家的主人，主人翁意志得到极大张扬。陆洪非笔下的人物在时代气息的感染下获得了前所未有的精神解放：对新生活的向往，对封建制度的挑战和对压迫阶级的反抗，对自由爱情的追求等美好天性的赞美。他笔下的仙女、农村妇女、闺阁少女等，都是新社会之人追求新生活的代表。

1. 肯定了劳动人民对封建制度的挑战和对统治阶级的反抗

新社会，使处于被压迫阶级的广大农民翻身成了国家的主人，陆洪非热情歌颂了那些勇于向封建制度挑战、勇于反抗阶级压迫的广大劳动人民，这种反抗尤以《天仙配》中的七仙女为代表。

首先，对七仙女的形象做了民间化的处理：按照农民的要求，以农村中那些活泼、大胆的"野姑娘"为生活原型来塑造艺术形象。这样的改造使得七仙女由"神"变成了"人"，变成一个心地善良、不图享乐、甘愿受苦的村姑形象，这样的形象在人们日常生活之中随处可见，吻合了大众的审美期待，因而拉近了与人民大众的心理距离。

其次，七仙女对封建制度的挑战和对统治阶级的反抗是在对比中凸显出来的。以玉皇大帝、傅员外为代表的统治阶级是七仙女通往幸福之路的两大阻碍。七仙女不顾天条法令大胆下凡与恋人结合，追求自由自在的新生活，代表了人民心目中对美好爱情和美好生活的期待，但这种对美好生活的追求却一波三折，最终以悲剧收场。董永夫妇先是遇到了唯利是图、狡诈刁恶的傅员外的阻挠，七仙女以智斗法，一夜之间织锦十匹，三年长工改为百日，赢得了胜利。然而，在通往幸福的道路上又遇到了更为强大的封建势力的阻挠，玉皇大帝派出天兵天将前来捉拿七仙女，七仙女不畏强大的恶势力而奋起反抗、誓死不回天庭，这表现了小人物对命运的抗

争,显示出了强大的斗争性,最后为了不牵连董永,七仙女忍痛诀别。

最后,对封建制度的挑战和对压迫阶级的反抗,由剧目传递给了观众,观众在悲剧结局中认识到了封建制度的残暴和不合理。故事以《分别》为结尾将悲剧性推向了高潮,同时也将反抗推向了高潮。七仙女在万般无奈之下,撕下罗裙写下血书,道出了"天上人间一条心"进行抗争。剧目在观众的一片叹息声中缓缓收场,观众对七仙女和董永的遭遇有多同情,就会对拆散他们的封建强权有多痛恨,因而剧目的教育意义也得到了肯定:追求幸福生活的人民与封建阶级有着不可调和的矛盾,也为新政权的合法性奠定了群众基础。

2. 对自由婚恋的赞扬

对男女自由爱情的赞扬,是陆洪非剧作的一个重要主题。选择婚恋题材来进行编创,一方面与黄梅戏擅长抒发男女之情的艺术特质相关,另一方面也契合了这一时期思想解放的时代精神。《女驸马》中的冯素贞和李兆廷,《牛郎织女》中的织女和牛郎,《天仙配》中的七仙女和董永,都是追求自由爱情的代表性人物,尤其是作家笔下塑造的三位女性形象,堪称大胆追求爱情的典范。

《天仙配》以仙凡之恋的故事,塑造出了一个美丽、善良,主动追求爱情的七仙女形象。她大胆主动,私自下凡并主动追求董永,以夫妻名义同到傅员外家做工来为董永赎身,不畏强权,敢于同天庭作斗争,即使以失败告终也义无反顾。

《牛郎织女》除了歌颂青年男女自由婚恋的主题外,更突出了其乐融融的农耕生活。以天宫的清规戒律和凡间的自由自在做对比,将人间男耕女织的幸福生活做了诗意描摹,于是,织女"纵然把我断成片,心与人间不分离!烈火把我烧成灰,织女还是牛郎妻!"[①]

① 林陆、陆林:《陆洪非 林青黄梅戏剧作全集》,安徽文艺出版社 2012 年版,第 72 页。以下曲词引用皆出自此书,为行文方便,不再一一出注。

《女驸马》同样刻画出了一个对爱情坚贞不屈、向往幸福生活、主动抗争并不断追求自由的女子形象——冯素贞,批判了封建的包办婚姻制度。冯素珍对自由爱情的追求是果敢的、坚毅的:她对父母嫌贫爱富的悔婚行为不满,主动向李兆廷赠银,并鼓励他进京赶考来改变自身的卑下处境,以达到"有情人终成眷属"的目的;她在李兆廷被诬陷下狱后决定女扮男装,顶替李兆廷进京赶考;在考中状元被召为驸马后,洞房之夜向公主说出实情,以求得公主的原谅并想出让皇帝宽宥和支持的主意。冯素珍在整个事件中处处主动抗争,凭借自己的聪明才智一次次躲过杀身之祸,让有情人终成眷属。尽管该剧含有道德劝诫意味,但已融化在了轻松愉快的剧情当中。

3. 对人的美好品性的歌颂

陆洪非总是热情地歌颂劳动人民淳朴善良的美好品质,他说:"人物思想的'拔高',就会失去可信性,谈不上民间色彩与乡土气息。"[1]因而他笔下的董永、牛郎、李兆廷,虽然身份各不相同,但都贫寒而不失志气。董永志诚善良,路上遇到了单身女子七仙女便要绕行过去。当七仙女向他提出婚配的要求时,他怕连累七仙女受苦而拒绝。当傅员外给七仙女一堆乱丝令她织锦时,董永劝其连夜逃走。这些都表现了董永的美好品性。同样,七仙女在鹊桥上看到粗眉大眼、面相忠厚、孤单穷苦的董永,就心生怜悯之心,"我若不到凡间去,他孤孤单单到何年",也表现了她善良的心地。《女驸马》中的冯素珍考上状元后不为功名利禄所动,一心只为救出情郎,也是对冯素珍品质的咏叹。剧作家不对人物进行"拔高",而是通过文学的提炼使日常生活中随处可见的人物形象得到了具象化的呈现,而这种最具民间性的品格恰恰是最能打动观众的地方。

[1] 陆洪非:《黄梅戏源流论》,安徽文艺出版社1985年版,第345页。

(二) 鲜明的民间性

黄梅戏源自湖北省黄梅县的采茶调,这一源于民间的剧种演绎着民间的故事,广受百姓的欢迎,因而具有广泛而深厚的群众基础。陆洪非剧作所选取的故事素材具有丰富的民俗内涵,他立足于民间文化的深厚土壤,站在文学的审美高度,用诗化的语言进行提炼、加工,并寓以剧作丰富的民间文化、民间风俗和民间信仰。

1. 故事素材的民间化

陆洪非曾搜集了大量的民间戏剧剧本,他在整理和改编时所选择的故事都蕴涵着丰富的民间文化、民间风俗、民间信仰。《天仙配》是流传已久的董永遇仙故事,其中的"槐荫树"做为一种民俗符号,在故事中承载着一定的民间理想,它高大的躯干和茂密的枝叶做为一个庇护者的形象而存在,"槐荫"的谐音为"婚姻",是姻缘之树,因此也才有民间广泛流传的"槐荫为媒"之说,此树是七仙女和董永相遇、婚配、分别包括送子的见证者。同时,也正如南柯梦一般,暗示了故事的悲剧结局。《牛郎织女》中,作者着重渲染的"尝新节"是一种庆丰收、共享劳动果实的喜庆节日,承载着百姓对辛勤劳作的肯定和对丰收的企盼。此外,《打桑》和《打瓜园》等民间小戏,呈现的是民间常见的场景:前者叙述的是母亲命女儿去打桑,归来后母女互相逗乐,充满了生活情趣;后者叙述的是看瓜小孩龚继来误以为经过此地的文姐、大娘是偷瓜贼而产生了一系列误会,具有丰富的喜剧元素,都是观众喜闻乐见的题材。

从人物身份的蜕变上来看,剧作家有意将人物作了民间化的处理,如董永、牛郎的身份都变成了农民,七仙女、织女从仙姬蜕变成了劳动妇女。传说中的董永原是一个书生,剧作家在剧中则脱掉了他的"长衫",以一个质朴憨厚的劳动者的形象出现:耕田、挑水。而牛郎本来就是一个耕地的农村汉子,搭牛棚、开水渠、五更

起来去犁田。七仙女和织女则成了广大劳动妇女中的一员,绩麻、纺纱织布、洗衣、做饭等。人物形象的民间化改造看似不经意,实则举轻若重,这样的处理更加贴近普通百姓的日常生活,是真正符合大众审美的处理方法。

2. 民间生活的诗意化

陆洪非笔下的民间生活,具有丰富的画面感,咏叹农村自然美丽的风光和男耕女织的理想生活,将人与自然风光融成一体,构建了一个怡然自乐的世外桃源。

剧作家笔下的自然风光洋溢着乡土气息,借织女以及众仙女之口,倾吐出了人间美景胜天上的赞叹。如众仙女眼中的人间"水似碧玉盘,山镶翡翠边,出水莲花朵朵鲜。人间美景胜天上,碧莲池中舞蹁跹。明月挂当头,池水绿如绸,来往鱼儿多自由。不爱天上神仙府,愿学鲢鲤水中游"。而织女眼中的人间虽然充满烟火气息,但同样可爱:"过了一山又一山,眼前景物更新鲜。风吹稻花香阵阵,田间秋虫叫声喧。几间草屋依山立,农人家中睡正酣。难得相逢在人间。"当然,众仙女仅仅是对人间自然美景的歌颂,而织女则是上升到了对人文美景的歌颂。

对男耕女织田园生活的赞美,突出表现在对劳动生活的赞美上,剧作中随处可见对劳作场景的描写,耕田、插秧、绩麻、织布、采桑等,一派祥和的田野气息,俨然一幅民间风俗画。如《天仙配》中:"你耕田来我织布,我挑水来你浇园。寒窑虽能避风雨,夫妻恩爱苦也甜。"《牛郎织女》"共尝新果"一场牛郎和织女的对唱:"男耕女织四季忙,喜见田间谷子黄。转眼又到尝新节,儿女双双换新装。想当初茅屋一间做洞房,如今是儿女含笑看爹娘。多亏你早绩麻来晚织布,多亏你春耕田来夏插秧。多亏你田头送来热饭菜,多亏你夜伴机头问暖问凉……"织女和牛郎凭着自己的勤劳善良,才换来幸福的生活及和睦的邻里。这些诗意化的曲词似一抹亮光点缀了平凡而辛苦的劳作,赋予了田园生活无尽的美感。

三、个性鲜明的女性群像

黄梅戏善于通过女性来抒发情感,那清新明快的节奏和明白如话的曲词使得情感能够自然流露,陆洪非对黄梅戏的这一艺术特质有着精准的把握,成功塑造出一个个性格鲜明、光彩夺目的女性艺术形象,他笔下的女性大多集合了中华民族的优秀品质,成为勤劳、善良、正义、勇敢的化身。

七仙女和织女在追求爱情的道路上勇敢而坚定,在由仙姬变为凡妇后,主动承担起为人妻、为人母的责任,体现出了广大劳动妇女共有的心地善良、吃苦耐劳的品格特征。七仙女同董永一起来到地主傅家,日夜不停地织锦,辛勤劳作,而无半点怨言。织女嫁给牛郎后,男耕女织,春耕田,夏插秧,早绩麻,晚织布,勤勤恳恳。她为人善良,乐于帮助邻里,并把好手艺传给乡亲们,谁家有困难便主动帮忙,受到邻里的爱戴和尊重。她不仅乐于助人还能处处替人着想,面对众人对牛嫂的揶揄,织女主动替牛嫂解围。

以李香君为代表的是具有民族气节的女性形象。剧作家的改编承接了李香君坚贞不屈的品格和崇高的民族气节,她有着鲜明的政治立场,明确的是非观,在《却奁》《守楼》两场戏中表现得淋漓尽致,并贯穿全剧始末。剧作家改变了孔尚任《桃花扇》中侯、李双双入道的结局,设置成这样的情节:在南京栖霞山保真寺前,这一对恩爱夫妻相见了,在两人互诉衷肠的时候,香君看到侯方域身着新朝衣,便毅然决然地离开了变节的侯方域。这一改动,使香君的形象更加高大。

《韩宝英》是剧作家依据野史和安庆地区的民间故事创作的一部英雄传奇剧,也是黄梅戏中少有的以武戏为重的剧目。剧中的韩宝英是一个深明大义、文武双全而又不乏智慧的杰出女性,她多次力劝石达开以百姓为重,而不要一意孤行进军西川。她指挥战

斗沉着冷静、有勇有谋,用调虎离山之计击退骆秉章二十万大军,营救出石达开。

陆洪非笔下的女性形象都是真实生动且血肉丰满的,这主要得益于作家善于叙述故事,简化人物关系,善于通过细节来完成人物形象的塑造。陆洪非以自己对民间社会的深切体察,站在时代的高度,以知识分子的眼光来审视这些民间故事,赋予了人物形象新的艺术内涵,这些鲜活的艺术形象活跃在观众的脑海中,从而造就了舞台艺术的长久辉煌。

四、悲喜浑融的美学风格

黄梅戏多以轻松愉悦的艺术场景营造出诙谐而幽默的喜剧气氛,极少有悲剧结尾,而陆洪非打破了这种轻松愉悦的艺术风格转而走向了悲喜浑融的美学境界。《天仙配》《女驸马》《牛郎织女》等剧作都打上了亦悲亦喜的情感色彩,呈现出更为丰富的层次感,其中尤以《天仙配》中的悲剧力量最为感人至深,现以《天仙配》为例来分析其剧作的美学风格。

(一)大团圆与反大团圆结局

古典戏曲都是以好人伸冤、坏人受惩这一大团圆模式结局的,这其中透露出"以农为本"的国人追求圆满的心态。陆洪非改编的《天仙配》去掉了大团圆的尾巴,以"槐荫别"的大悲剧做结,对传统进行了一次大反叛。剧作家谈道:"卖身葬父是古代劳动人民在残酷剥削下的悲惨遭遇,是当时真实生活的反应;孝心感天是一种麻醉剂,是一种受欺骗而产生的迷信……孝心动天的内容删除了,七仙女又怎样下凡来与董永配成夫妻呢?仙女是根据人们的想象创造出来的,在戏剧中她应该是一个有血有肉的活人,她同样要'追求一种真正人的生活',她的下凡不应该是被动地做为玉帝奖赏孝

子的工具，而是为了实现自己的生活理想，她是积极主动的……"①因此，剧作家改"孝感模式"为"情感模式"，七仙女的下凡除了耐不住天宫冷清的岁月，更是对无依无靠的董永心生爱怜，而主动寻求结合，男女双方在情感上的高度一致是剧情变化发展的重要基石。七仙女和董永不掺任何杂质的坚贞爱情和对幸福生活的美好愿望，代表了普天下百姓的共同心愿，在《满工》一场，那首脍炙人口的"树上的鸟儿成双对，绿水青山带笑颜……"，将男耕女织的理想生活图景渲染到了极致，因而在美好愿望被毁灭时，才能产生动人心魄的悲剧力量，观众才会对美好人物施以更加强烈的同情，才会对破坏势力更加痛恨。陆洪非的再创造不仅是对传统大团圆结局的突破，也是对儒家文化长久以来建立的"哀而不伤"的审美传统的突破，他站在社会和历史的高度，以一种全知视角开展对社会现实的批判。

当然，事物都是两面的，并非所有人都认同这个悲剧结局。陆洪非回忆道：改本首次在安庆公演时，观众认为："戏演到'分别'止，哭哭啼啼，太惨了，希望保留七仙女送子。"有一次，戏演完了，观众不散，要求剧团加演送子这场。后来，安徽省委领导看了《天仙配》改本的演出，也提出"要加演送子"，并说："这是中国观众看戏的习惯问题。硬叫七仙女不送子，这甚至可以说是群众观点问题。"某位文艺界同行，也要求加演送子一场，……于是试搞了一次"送子"……这场戏曾投入排练，但未经演出就被否定了。后来有人建议让孙悟空上去大闹一场，将七仙女母子抢了下来，如此设想并非一人，但都没有在舞台上实现过②。现在看来，《天仙配》成为经典的一个重要原因就是这种悲剧力量带给人们的心灵震撼。有人认为，改编者执

① 陆洪非：《物换星移几度秋——黄梅戏〈天仙配〉的演变》，《黄梅戏艺术》2000年第2期。
② 陆洪非：《物换星移几度秋——黄梅戏〈天仙配〉的演变》，《黄梅戏艺术》2000年第2期。

意要将该剧写成一个悲剧，是向西方美学艺术的投降，笔者不敢苟同。以《分别》做为悲剧结尾，干脆而有力，兼顾了舞台性和艺术性，并留给观众想象和思考的空间，这种余意不尽之处，恰恰做为留白使剧作的思想性和艺术性达到了统一，具有强烈的抒情效果。

（二）善于通过冲突来预设悲剧结局

一部好的戏剧作品应善于表现戏剧冲突，戏剧冲突有着塑造人物形象、展现矛盾冲突、推动情节发展的重要作用，如何恰当地运用戏剧冲突对作家来说是一场考验，《天仙配》中的戏剧冲突主要通过七仙女自身以及和天帝的矛盾而展示出来的。

七仙女的内心冲突，体现在下凡和不下凡的心理矛盾上。《鹊桥》一场，七仙女先是感叹"天宫冷清寂寞如监牢"，在看到孤苦伶仃的董永后，便有心下凡，但又顾忌到天宫森严的戒律，"青龙白虎我不怕，怕只怕凌霄殿上戒律严……今日不到凡间去，孤孤单单到何年？去凡间，去凡间，七女决心去凡间！"这一段唱词，显示了七仙女俱于天宫戒律的同时，对董永的不幸命运寄予深切同情之心，显得真实而生动，最终善良的力量战胜了冰冷的戒律。

七仙女和玉皇大帝的冲突实际上是全剧的主要冲突。尽管玉皇大帝自始至终没有出场，只是派出天将来行使他的权威，但天上人间一直笼罩在玉皇大帝的威严之下。七仙女对天宫清规戒律的畏惧实则是对玉皇大帝的畏惧。当天将威胁七仙女要将董永碎尸万段时，七仙女无法抗拒，为了保护心上人，只得忍痛离别。

这两个冲突，展现了人生中的两难处境，下凡和遵守天宫戒律的矛盾，夫妻恩爱和强大的权威之间的两难选择，为悲剧性结局预设了空间。

（三）在悲喜浑融中摹写人物性格

悲喜浑融不仅是对剧作的整体风格的全景式把握，在人物形

象塑造方面,悲喜浑融更是内化为人物的性格特质,与作品的整体风格交织在一起。《天仙配》虽以悲剧收尾,但剧作的整体风格却是悲喜交融的,有些篇章洋溢着喜剧氛围。如《路遇》一场,七仙女的"三挡二撞"就充满了喜剧色彩。七仙女看到满面愁容的董永,先是挡住了他的去路,编出投亲无果的谎话,主动提出要与董永结成婚姻。在遭拒后,借机拿走了董永的雨伞、背包,活脱脱一个"胡搅蛮缠"的野姑娘,大胆而多情。她在遭到拒绝后并不气馁,指使土地公公前来助阵,面对董永"一没有媒人,二没有证婚人,媒人和证婚人不能同为一人"的却辞,七仙女不惜用法术让槐荫树开口说话,以达到婚配的目的。《路遇》的场景中,一个是丧父自卖为奴且对未来生活茫然无绪的董永,一个是大胆泼辣欲与其结成姻缘的野姑娘,两下对比中,观众早已忍俊不禁。

再如《分别》一场,夫妻两人满工后走在回家的路上,各自有着不同的心境:笑容满面欢欢喜喜的董永,满腹忧愁泪水涟涟的七仙女,七仙女不断地暗示分别在即,以"枣梨"来喻夫妻迟早分离,而董永却理解为"早生贵子,永不分离",继而七仙女又以断线的风筝喻指自己将要上天,董永却误会成夫妻两人离开傅家回转寒窑……一个欲将心事说,一个自顾欢喜多,悲喜浑融,极具情感张力。

五、雅俗共赏的语言

流传于民间的神话都是美丽朴素而极富人情味的,尽管它讲述于乡民村妇之口,表演于草台班子,然用心发现,艺术却在其中。陆洪非以文人身份介入黄梅戏的创作中,他对黄梅戏剧作语言的提炼,提高了黄梅戏的文学品格,然而剧作家并没有使之走向雅化的死胡同,而是紧紧把握住黄梅戏与生俱来的民间性,以生花妙笔对传统剧目进行改编和加工,最终形成了文白相间、雅俗共赏的语

言特色,极具文学性和舞台性。作家本人曾谈道:"黄梅戏故事曲折,情节奇特,受到不少观众的欢迎,但是由于编戏、演戏者文化水平不高,有的情节,不顾事实,不讲情理;唱词道白不讲文理,似通不通,达不到雅俗共赏的目的。"①

(一) 曲词诗意化

经陆洪非加工修饰过的唱词兼具通俗性和诗意性。如《女驸马》中冯素贞高中状元时的一段唱:"为救李郎离家园,谁料皇榜中状元。中状元,着红袍,帽插宫花好新鲜。我也曾赴过琼林宴,我也曾打马御街前。人人夸我潘安貌,原来纱帽罩婵娟!我考状元不为把名显,我考状元不为做高官,为了多情的李公子,夫妻恩爱花好月儿圆。"这段唱词以七字句为主,每一句的字数可以自由地增减变化,灵活多变,朗朗上口,通俗易懂,字格的增减变化主要以情感的抒发为核心,同时又围绕着人物形象的塑造,写出了冯素珍情不自禁、欣喜若狂的少女心境,人物形象跃然纸上,具有丰富的画面感。

又如《天仙配》中的《四赞》突出了对劳作的赞美,洋溢着生活气息。如对打鱼之人的赞美:"渔家住在水中央,两岸芦花似围墙。撑开船儿撒下网,一网鱼虾一网粮。"于平铺直叙中抒发情感,人与自然浑然一体,堪比一幅写意画!

(二) 浅近通俗,真切淳朴

黄梅戏的语言是一种生活化的语言,陆洪非在剧目编创中注意向民间学习,融俚语、俗语、民歌为一体,形成了浅近通俗、真切淳朴的语言特色。如:牛郎迎娶织女时的情景,牛的化身即金星,

① 陆洪非:《黄梅戏的前景思考——以青阳腔盛衰为鉴》,《黄梅戏艺术》1993年第10期。

随手在地上摘朵喇叭花当喇叭吹了起来:"不用轿,不用马,老牛送她到婆家。摘朵喇叭花,吹起唔哩哇。哇哩唔,唔哩哇,有朝一日生下个胖娃娃。叫你一声大,叫你一声妈,叫你大,叫你妈,乐得牛大伯笑哈哈!"用喇叭花比作喇叭,模拟喇叭的声音,增加了热闹、喜庆的气氛,同时唱词中还寄予了早生贵子的朴素愿望。再如:"麻雀跳进糠箩里,一阵欢喜一阵悲。"七仙女得知即将分离时,用麻雀跳进糠箩作喻,生动形象地表达出自己的心情,满工回家不再受奴役之苦的欢乐同分别在即的痛苦交织在一起。这样的比喻既增强了表达效果,同时化用生活谚语更便于观众理解,这些无不说明作家对生活的体察细致入微以及对民间文学艺术特质的把握。

六、余 论

新中国建立后,在"百花齐放,推陈出新"方针的指导下,全国开展了清理、发掘传统剧目的工作。陆洪非被分配到安徽省剧目研究室参加黄梅戏传统剧目的整理工作,他得以接触到大量的黄梅戏传统剧目,但对传统剧目的改编绝非易事,稍有不慎,一些剧目就会被毁掉,因而对改编者的要求相对较高,改编者需要站在历史的高度,以当下的价值观和审美眼光对传统剧目进行去芜存菁的再创造,在保持原有人物和故事主干情节的基础上,融进现代精神。

陆洪非的改编过程是这样的,据陆先生本人回忆:1952年,他参加了艺人训练班的学习,请老艺人口述《天仙配》的演出本,阅读《天仙配》的木刻本,分析不同剧本的特色,搜集有关董永和七仙女故事的典籍,集体讨论、学习相关政策和专家学者的论著[①]。因受时代的影响,该剧不可避免地打上了时代烙印,如剧中两条关键的

① 陆洪非:《天仙配的来龙去脉》,《黄梅戏艺术》2000年第2期。

线索没有处理好,使得全剧风格不统一,甚至因为过分强调人间的阶级斗争,而带有"概念化"的缺点①。

不可否认,《天仙配》《女驸马》等剧作的改编成为黄梅戏乃至整个戏曲改编的范本,产生了深远的影响。陆洪非本人总结黄梅戏能够在农村受欢迎的原因:"演唱者与欣赏者难分彼此,既是演员又是观众,演员也往往站在台上与观众交流。这种交流把观众带进了戏,身临其境而不是一个旁观者。"②剧作家选取了民间曲调来表达民间最为熟悉而朴素的情感,因而能将观众带入情境之中。同时,陆洪非的戏曲理论家与创作家的双重身份,对理论的研究更容易把握剧种的艺术特色和美学风格,更容易创作出符合大多数人审美趣味的作品来。

《天仙配》《女驸马》是那个特殊年代、特定文化视野下的产物,给黄梅戏带来了莫大的声誉,同时围绕这两部剧作的著作权产生的争论依然存在。半个世纪后的今天,我们应该有更为清醒的认识,诚如班友书先生所说,这两部剧作都是"累积型"的创作,没有绝对的作者,应属于集体创作③。

在当下,随着中国社会城市化进程加快,黄梅戏的艺术手段和表演方式,也面临着新的挑战,因为当下既没有了对青年男女自由婚恋的阻隔,人们对田园牧歌式的生活也缺少了昔日的情感,那么黄梅戏是否还能够找寻得到支撑婚恋自由的表演的感情基础呢?不管是以剧本为中心还是以表演为中心,我们都需要探究传统剧目在当下的延伸办法。简而言之,戏剧文学需要与时俱进,需要反映当下人们的生存状态、精神风貌以及心理困惑,只有这样,传统的戏剧艺术才能够焕发出新的生机来。寻求黄梅戏经典作品的当

① 陆洪非:《皖戏丛谈》,远方出版社 2003 年版,第 37 页。
② 洪非:《黄梅戏的前景思考——以青阳腔盛衰为鉴》,《黄梅戏艺术》1993 年第 10 期。
③ 班友书:《也谈〈天仙配〉的来龙去脉》,《黄梅戏艺术》2000 年第 3 期。

代意义,通过当代人的审美阐释使其发现新的价值,这便是陆洪非的剧作之于当下的意义吧。

参考文献

[1] 陆洪非.皖戏丛谈[M].远方出版社,2003.
[2] 陆洪非.黄梅戏源流论[M].安徽文艺出版社,1985.
[3] 林陆,陆林.陆洪非 林青黄梅戏剧作全集[M].安徽文艺出版社,2012.
[4] 陆洪非.物换星移几度秋——黄梅戏《天仙配》的演变[J].黄梅戏艺术,2000(2).
[5] 陆洪非.天仙配的来龙去脉[J].黄梅戏艺术,2000(2).
[6] 洪非.黄梅戏的前景思考——以青阳腔盛衰为鉴[J].黄梅戏艺术,1993(10).
[7] 班友书.也谈《天仙配》的来龙去脉[J].黄梅戏艺术,2000(3).
[8] 施旭升.论戏曲经典化及其当下境遇//中华艺术论丛(第10辑)[M].同济大学出版社,2011.
[9] 周春阳.乘之愈往,识之愈真——序//陆洪非 林青黄梅戏剧作全集[M].安徽文艺出版社,2011.

散发着中原泥土的芬芳
——杨兰春剧作散论

王建浩

摘　要： 杨兰春的剧作之所以具有旺盛的生命力，是因为其内容根植于生活，人物形象有血有肉、鲜活生动，并有河南人的性格特征；还因为剧作具有舞台性，许多唱词从传统的"戏串"转化而来，戏曲韵味浓郁。

关键词： 杨兰春　戏曲创作　特色　经验

2018年3月28日，"跨越世纪的交响——豫剧现代戏《朝阳沟》创演60周年展演"在河南艺术中心上演，《朝阳沟》的原班人马高洁、王善朴、柳兰芳、杨华瑞携同中青年演员"四世同堂"庆祝《朝阳沟》60华诞。人们在庆祝《朝阳沟》60岁生日时，当然不会忘记《朝阳沟》的剧作者——杨兰春。

一、杨兰春的生平及创作概况

杨兰春，1920年出生于河南省武安县（今属于河北省）一个贫农家庭。1934年，杨兰春为了生计投奔武安落子戏班学艺，给杜更会当学徒。初演垫场戏，因为重复唱那些老套的水词，不受观众

* 王建浩（1981— ），博士，郑州轻工业学院艺术设计学院讲师。专业方向：戏曲历史与理论。

欢迎,杨兰春尝试改戏词,用新的内容吸引观众。

1937年,抗日战争全面爆发,日寇扫荡华北,戏演不成了,杨兰春回家务农。不久,杨兰春参加了革命,参与了抗日战争、解放战争。新中国成立后的1950年9月,杨兰春被中南文化局推荐到中央戏剧学院歌剧系学习。在校学习期间,杨兰春受命与田川合作,将赵树理的小说《小二黑结婚》改编为同名歌剧。1953年,杨兰春从中央戏剧学院毕业,分配到河南省歌剧团(河南豫剧院三团前身)任导演。他先后导演移植了《罗汉钱》《小二黑结婚》《一个志愿军的未婚妻》等。1955年,杨兰春将歌剧《刘胡兰》移植为同名豫剧。1956年,河南省歌剧团改为河南省豫剧院三团。豫剧《刘胡兰》参加河南省首届戏曲观摩演出大会,该剧荣获演出一等奖。

1958年,杨兰春用七天时间赶写出《朝阳沟》,3月20日首演于郑州,大获成功。1959年与赵籍身合作创作豫剧《冬去春来》。1963年,与李准合作,将电影文学本《李双双》改为同名豫剧,《李双双》成为河南豫剧院三团的保留剧目。同年,长春电影制片厂将《朝阳沟》拍摄为电影戏曲艺术片。1963年12月31日晚,毛泽东、刘少奇、朱德等党和国家领导人在北京中南海怀仁堂观看了豫剧《朝阳沟》,魏云饰演银环,王善扑饰演拴保,杨华瑞饰演银环妈,马琳饰演二大娘,常香玉饰演拴保娘,演出结束后,毛泽东接见了杨兰春及《朝阳沟》剧组全体演职人员。

1965年,杨兰春与李准、段荃法合作编写了豫剧《杏花营》,该剧参加了在广州举办的中南戏剧观摩演出大会。1966年"文化大革命"开始后,在江青的要求下,《朝阳沟》开始了长达10年的修改,先后拿出11个修改稿,在舞台上试演了7次,均未成功。粉碎"四人帮"后,《朝阳沟》恢复了原貌,又一次出现万人争看《朝阳沟》的盛况,1977年春节的除夕之夜,中央电视台播放了该剧的录像。

1982年,杨兰春创作、导演了豫剧《朝阳沟内传》,该剧剧本获第二届(1982年)全国优秀剧本(今为曹禺剧本文学奖)。9月,应

中宣部、文化部邀请,河南省豫剧三团到北京为中国共产党第十二次代表大会演出《朝阳沟内传》。1990年创作了《家里家外》,1993年创作了《山上山下》。2009年6月2日,杨兰春病逝于郑州。

杨兰春在创作、导演豫剧现代戏的同时,也改编、导演了多部豫剧传统剧目。1959年导演古装戏《三哭殿》,由河南豫剧院三团演出。该戏是三团演出为数不多的古装戏,且深受观众欢迎,很多唱段至今流传。1962年,受马金凤之邀导演《花打朝》,杨兰春为程七奶奶出场设计的"三进三出",喜剧性强,戏剧效果佳,该剧成为马(金凤)派代表剧目之一。1963年,应崔兰田邀请,导演《桃花庵》。1979年,香港金马电影公司与河南省演出公司邀请杨兰春为舞台导演,将豫剧《秦香莲》改名为《包青天》搬上银幕。同年,导演曲剧《寇准背靴》,担任《七品芝麻官》(又名《唐知县审诰命》)艺术顾问。1982年导演电影戏曲艺术片《程七奶奶》(即《花打朝》),由马金凤主演。1983年为张宝英导演豫剧《卖苗郎》。1985年,担任豫剧《情断状元楼》艺术顾问。1986年导演豫剧《香囊记》(又名《抬花轿》),参加在香港举办的首届中国地方戏曲展。1989年,担任豫剧《风流才子》艺术顾问。1999年,创作并导演了《苗郎审爹》(根据豫剧传统剧目《卖苗郎》改编),由山东省聊城市豫剧团章兰领衔主演。

二、根植于中原大地,塑造鲜活的人物形象

众所周知,杨兰春的剧作大都是配合国家的形势政策的,如《小二黑结婚》配合新婚姻法宣扬自由恋爱;《朝阳沟》歌颂"大跃进",鼓励知识青年上山下乡;《朝阳沟内传》配合国家的计划生育政策。但半个世纪过去了,杨兰春的剧作仍具有顽强的生命力,依然受到群众的欢迎。对此,杨兰春也曾做过反思,他以《朝阳沟》为

例说:"我觉得《朝阳沟》基本上是从写人物出发,而唱是主导,用唱词来表现各个人物的真实感情,刻画出有性格、有灵魂的活生生的人。我有个坚定不移的思想:讨厌那种标语口号式的语言,因为它不是舞台人物要说的话。当然,该剧也不可避免地会受到'大跃进'的一些影响,但还没有更多的浮夸,不然也绝不可能有这么长的寿命。"①

杨兰春剧作有生命力的首要原因是他坚持写戏写人,塑造鲜活的人物形象,从生活出发。如在《朝阳沟》中,杨兰春塑造了慈祥善良的拴保娘、刁钻泼辣的银环妈、心直口快的二大娘、憨厚朴实的拴保爹、天真快乐的巧真等一系列人物形象,至今观众难忘。

长久以来,农民称他的戏是"农民戏",中原人称他的戏是"乡土戏",理论家称他的戏是"生活戏"。而他却说:"生活有多深,水平有多高。我天生血管里流淌的是农民的血,胸膛里跳动的是农民的心。我用农民的语言写戏,就是希望农民喜欢看,听得美,哼着唱。"②《朝阳沟》之所以能在短短的七天内写成,是因为杨兰春有深厚的生活积累,"我自然而然地回忆起 1957 年在登封县曹村抗旱浇麦的生活中朝夕相处的男女社员们。动笔写戏,就是写人,写人先写唱词,这是我的习惯"③。曹村社员们的形象已经融入杨兰春的生活里,化到他的血液里了,他们的音容笑貌、喜怒哀乐自然流淌在杨兰春的笔下了。杨兰春和曹村的人熟识以后,老乡们喜欢和他闲聊谈心,而一些青年甚至托他在剧团找工作,不愿待在农村。其中一个农民对他说:"老杨,你说这新社会,谁家的孩子不念两天书,谁的姑娘不上几天学?我的老天爷呀!读两天书上两天学都不想种地了,这地叫谁种呢?那能把脖子扎起来?"④

① 杨兰春:《好难舍好难忘的〈朝阳沟〉》,《大舞台》2004 年第 5 期。
② 史晓琪:《杨兰春:为戏而生》,《河南日报》2009 年 9 月 30 日第 23 版。
③ 杨兰春:《好难舍好难忘的〈朝阳沟〉》,《大舞台》2004 年第 5 期。
④ 杨兰春:《好难舍好难忘的〈朝阳沟〉》,《大舞台》2004 年第 5 期。

杨兰春就是把这位农民的语言适当加工,变成拴保娘劝银环的一段话:

> 银环,孩子,你好好想想,走遍全国千家万户,谁不吃谁不喝,谁不穿谁不戴。天大的本事,地大的能耐,他也不能把脖子扎起来。南京到北京,工农商学兵,县干部、省干部,就连北京的大干部还看得起俺庄稼人哩。孩子,你说说,啥叫光荣,啥叫屈才?①

杨兰春写戏是从生活出发,有坚实的生活基础,而不是从观念出发,从口号出发,他反对那种口号式的语言。从下面的事例中更能看出杨兰春的坚持与坚守。1966年"文化大革命"初期,杨兰春已经被"专政",关进了"牛棚"。此时,亚非作家紧急会议在洛阳召开,中央安排为参会代表演出《朝阳沟》。曹禺传达周总理的指示,说:"洛阳的演出,如果作者杨兰春不是叛徒、特务,也可以去,将功补罪嘛!"这是一个多么难得的"将功补罪"的机会啊,但当时有人提出,《朝阳沟》从头至尾没有一句毛主席语录,杨兰春错就错在没有高举毛泽东思想伟大红旗,这次演出必须加上几段毛主席语录。杨兰春思前想后,觉得无论如何往戏里加标语口号都不合适,他宁可失去这次宝贵的机会,也不听从那些人的瞎指挥,拒绝往《朝阳沟》里加毛主席语录。

杨兰春深入生活,与群众交朋友、谈心,善于观察各色人等,从生活中取材。如《朝阳沟》中拴宝和银环的对话,据韩玉生(《朝阳沟》第二代拴保的扮演者)介绍,杨兰春曾听到马琳(《朝阳沟》二大娘的扮演者)和她爱人马进贵吵架,就是这么个语气和节奏,后被运用到《朝阳沟》中:

① 郭光宇主编:《河南新文学大系·戏剧卷》,河南大学出版社1996年版,第358页。

栓保　走吧,吃饭去!
银环　不吃。
栓保　我给你端去。
银环　不用。
栓保　喝点水吧。
银环　不喝。
栓保　那你先歇会吧。
银环　不用你管。
栓保　银环,一句笑话就值得这样?
银环　(委屈地)我妈的意愿,我个人的前途,我的远大理想,我的一切一切完全放弃,一心一意来为你们服务……
栓保　那俺爹俺娘俺妹妹,全县全省全国农民又是为谁服务哩?
银环　你爹先进,你娘进步,你妹子光荣,你伟大,我跟你比啥哩。①

银环觉得到农村屈才,再加上参加劳动时受到二大娘等人的嬉笑,因此回家来生闷气,栓保本想劝慰银环几句,没想到银环却像一个炸药桶一样,一触即发,冲着栓保发脾气,两人争吵起来。这段争吵既富于节奏感又充满了生活气息,真实可信。

他为了写卖老鼠药的,专门到市场上观察,和卖老鼠药的人攀谈,向他们学习卖老鼠药的号子。

喂个猪养只羊,总比喂个老鼠强。
你要不买我这老鼠药,老鼠在你家安个窝:
生一窝又一窝,一窝比一窝生的多,
老鼠的娘,老鼠的爹,老鼠的奶奶老鼠的爷,老鼠的妹妹

① 杨兰春著:《杨兰春剧作自选集》,中国戏剧出版社1993年版,第125—126页。

> 老鼠的姐,老鼠的弟弟老鼠的哥,啃你的柜,啃你的箱,然后啃你的花衣裳。买不买?①

这一段说白,不仅生动形象,还押韵,叫卖如歌,听后本不打算买老鼠药的,也会动心买几包。《冬去春来》中的"打电话"唱段、《好队长》中的"打扑克"唱段的产生,都是杨兰春深入生活、观察生活的创造。

杨兰春剧作的语言也是农民的语言,通俗质朴,绝对不卖弄学问,故作高深,没有一个难懂的字词,都是用老百姓的大白话写成,从生活中提炼出来,如话家常,观众听起来亲切自然。如脍炙人口的亲家母对唱:

> 拴保娘:亲家母,你坐下,咱俩说说知心话。
> 银环妈:亲家母咱都坐下,咱们随便拉一拉。
> 二大娘:老嫂子你到俺家,尝尝俺山沟里大西瓜。
> 拴保娘:自从孩子离开家,知道你心里常牵挂。
> 银环妈:出门没有带被子,她事急慌忙到你家。
> 二大娘:你到她家看一看,铺的什么盖的什么。
> 拴保娘:做了一套新铺盖,新里新表新棉花。
> 银环妈:在家没有种过地,一次锄把没有拿。
> 拴保娘:家里地里都能干,十人见了九人夸。
> 二大娘:又肯下力又有文化,不愁当个啥啥啥……
> 巧　真:当一个农业科学家!
> 二大娘:对,当一个农业科学家。②

"三个女人一台戏",银环妈、拴保娘、二大娘尽释前嫌,亲同一家,三人的对唱使观众几乎忘了是唱,而是流畅自然的对话,这种平淡

① 杨兰春著:《杨兰春剧作自选集》,中国戏剧出版社 1993 年版,第 314—315 页。
② 郭光宇主编:《河南新文学大系·戏剧卷》,河南大学出版社 1996 年版,第 373 页。

而自然的语言境界是作家炉火纯青的语言功力的体现。

　　语言追求通俗质朴是不是就不讲究了,不用花心思就能写出来了呢？通俗易懂是从观众容易理解方面来要求的,而好的戏曲语言还要写得生动形象。枯燥乏味的语言,演员和观众也不欢迎。杨兰春的语言既通俗易懂又鲜活生动,如《朝阳沟》拴保的一段唱,王银环写信要来朝阳沟,拴保一家人都忙前忙后做准备迎接她,谁知她迟迟不来,等得让人失望,拴保埋怨她:

> 自从你写信要到家乡,俺全家天天都为你忙。
> 俺的爹为你修房子,俺的娘为你做衣裳。
> 小妹妹听说你要往家去,她给你腾了一张床。
> 早上不来等晌午,晌午不来等后晌。
> 今天等来明天盼,等你盼你想你念你,
> 谁知道你的心比那冰棍还凉。①

"心凉"是什么样？很模糊,杨兰春拿人们熟悉的"冰棍儿"比喻"心凉",一下子使心凉具体化、形象化了,给观众留下了深刻的印象。如果没有比喻,只是说:"谁知道你的心是那么的凉",就变得索然无味了。

　　再如《朝阳沟内传》中二大娘形容城市上班拥挤的一段唱:

> 城市人上班儿一摞又一摞,挤过来抗过去像蚂蚁衔窝。
> 红灯一亮把路压破,活像水饺下满锅。
> 绿灯一闪不分个,呼呼啦啦像流河。②

光说城市上班多么拥挤,对于没有到过城市的农村人是难以理解的,杨兰春的办法是用了一摞又一摞的上班族像"蚂蚁衔窝"、红灯

　　① 郭光宇主编:《河南新文学大系·戏剧卷》,河南大学出版社 1996 年版,第 322—323 页。

　　② 杨兰春著:《杨兰春剧作自选集》,中国戏剧出版社 1993 年版,第 283 页。

拦住行人时"像水饺下满锅"、绿灯放行时"呼呼啦啦像流河"三个比喻,不但把拥挤写得形象生动,而且还通俗易懂了,因为这些比喻是老百姓熟悉的,他们通过日常生活经验即使没有到过城市也能想象出城市的拥挤状态。

　　杨兰春的剧作还善于运用方言,用方言表现中原地区的风土人情,乡音神韵。胡适特别推崇方言文学,他说:"方言的文学所以可贵,正因为方言最能表现人的神理。通俗的白话固然远胜于古文,但终不如方言能表现说话的人的神情口气。古文里的人物是死人;通俗官话里的人物是做作不自然的活人;方言土话里的人物是自然流露的活人。"①

　　杨兰春对河南方言、土语、歇后语用得特别地道,他掌握了农民语言的精髓,使得河南的泥土气息扑面而来。诸如"二毬货(二百五)""长得矬(长得矮)""猫盖屎(比喻干活马虎)""没材料(心中没数,没才能)""愣头青(过于正直而显得有些不合时宜)""热合(亲热)""咋呼(说话大声嚷嚷)""小虫(麻雀)""对缘法(志趣相投,合拢得来)""耳朵塞驴毛(充耳不闻)""有钱难买后悔药""雷声大来雨点稀""不吃辣椒心不发烧""狗皮袜子没反正""狗肉上不了桌""瞌睡找不着枕头(比喻正想找理由、借口)""钢精锅里来炒菜(——热得快来冷得疾)""芥末拌凉菜——(各人有心爱)""绱鞋不拿锥子——(真中)""老鼠拉木锨(——大头在后边)"等。

　　再如《朝阳沟》中二大娘的话:

银环妈　　要想来这山沟里,我有一百个闺女也嫁出去了。
群众甲　　咋,光兴你城里人娶俺山里的闺女……
群众乙　　就不兴你城里的闺女嫁到俺山里一个?
老　头　　小黑旦,少插嘴!(下)

① 胡适著:《胡适文存(三)》,黄山书社1996年版,第365页。

> 二大娘　你那城里人比俺山里人多长个头啊是咋的！老主贵？①

最后一句"老主贵"画龙点睛，这句话翻译成普通话意为："难道你城里人比山里人高贵？"但翻译出来就索然无味了，这句方言，很能表现出二大娘对银环妈看不起山里人的不满。

对河南方言的巧妙运用使得戏曲的语言鲜活生动，使观众体味到河南人的喜怒哀乐，使作品充满了浓郁的河南特色。而观众听见那些土得掉了渣的方言上了舞台，不禁会心地发出笑声，调剂了剧场效果，真可谓"一石二鸟"。

凡此种种，形成了杨兰春剧作浓郁的生活气息，此情此景，此人此事，宛若眼前，形象生动，真实可信，有很强的代入感，因此郭汉城先生说："看兰春同志的戏，或读他的剧本，常常会产生一种幻觉，自然而然地被导入某一情景之中，而忘记是在看戏。"②这与作家深入生活而又善于描写生活有关。

三、熟稔舞台，戏剧性强烈

从杨兰春的职责来说，首先是一个导演，其次才是一个剧作家。对此，他有清醒的认识。他在给王一峰的信中说："从我个人爱好来说，我愿意搞导演工作，从来没想搞（剧本）创作，（我）深感到（自己）没有搞（剧本）创作的条件。……我的文化程度你是知道的，够可怜了。"③更为难得的是，杨兰春有演戏的经历，他14岁（1934年）加入武安落子戏班，唱了三年的戏，记诵了大量的戏词。他演出垫戏时，因经常重复唱那些老掉牙的唱段，不受观众欢迎，

① 杨兰春著：《杨兰春剧作自选集》，中国戏剧出版社1993年版，第107页。
② 郭汉城：《杨兰春剧作自选集·序》，中国戏剧出版社1993年版，第1页。
③ 一峰：《杨兰春二三事》，《大舞台》2016年第8期。

才开始思考如何编出观众喜欢的唱词来。于是他琢磨着戏曲舞台的特性和戏曲语言的艺术。渐渐地,便形成了杨兰春剧作的另外一个鲜明的特点:熟稔舞台,戏剧性强烈。

杨兰春来到河南省歌剧团后,经历了对豫剧由不熟悉到熟悉的过程。他说:"当时我对豫剧还不熟悉,就下决心先从研究豫剧传统剧做起,背剧本、背名家的唱段,好多有名的传统戏我都大段大段地背诵。通过学习传统,一是学习戏曲在塑造人物、挖掘人物思想感情上的技巧,研究什么样的形式为群众所喜闻乐见,吸取精华做为自己创作的借鉴;二是做为一个编导要掌握和熟悉豫剧的唱腔、板式、锣鼓经等技术和技巧问题。"①

因此杨兰春创作的唱词是带有唱腔和板式的,他说:"我的毛病是不踏着节奏哼着腔就写不成戏。"②杨兰春嘲讽自己创的"腔"是"猴子调",所谓"猴子调",就是没有变成人之前最原始的猴子,也就是唱腔设计之前最原始的母调。杨兰春设计的唱腔,有时候挺好,而有时候不自觉地带有武安落子的因素,还需要将唱腔设计巧妙地化进豫剧的旋律中。不管怎么说,杨兰春的戏词创作带着唱腔和板式的音乐思维,而不是文学的思维,这就决定了杨春兰的唱词便于谱腔、传唱。

而有时杨兰春对武安落子的借鉴便具有积极的创造性意义。豫剧的唱词中多十字韵、七字韵、五字韵,鲜有三字韵,而武安落子中的三字韵具有轻快、明朗的特点,杨兰春把此种曲词格律借用到豫剧中,创作出《棉花白》的唱段,丰富了豫剧的表现力:

棉花白,白生生,
萝卜青,清凌凌,

① 杨兰春口述、许欣、张夫力整理:《杨兰春传》,大众文艺出版社 2003 年版,第 47 页。
② 杨兰春:《好难舍好难忘的〈朝阳沟〉》,《大舞台》2004 年第 5 期。

麦籽个个饱盈盈，
白菜长的磁（瓷）丁丁。①

杨兰春还善于向传统剧目学习，特别强调"戏串"，他说："民间戏曲文学中的'戏串'（也叫'戏套子'）具有浓郁的地方特色，散发着中州大地的泥土芳香。一个'戏串'自成一篇通俗的诗歌，融写景、抒情、咏物等于一体。"②他在创作中多有借鉴。他创作的第一个豫剧剧本是《小二黑结婚》，剧中有一段唱，小芹喜欢小二黑，盼望能早日喜结连理，被小伙伴们看了出来，就打趣她：

小荣：（唱）树上的柿子圆又圆，好看好吃比呀比糖甜，
　　　压得树枝拖到地，枝头伸到你的面前；
　　　要摘你就快点摘，迟一天不如早一天；
　　　过了白露寒霜降，打落了柿子后悔难。
小芹：（故装不懂，接唱）七月的桃，八月的梨，九月的柿子红了皮，
　　　谁家的柿子谁去摘，俺没有柿子心不急！
小荣、喜兰：（合唱）你嘴说不急心里急！
小荣：（唱）刘家峧里一树桃，青枝绿叶长得牢；
　　　五月端午没下雨，旱的桃树弯下了腰。
　　　你要愿意浇桶水，六月里有你吃鲜桃。
小芹：（唱）张家的桃，李家的桃，谁家的桃树谁去浇，
　　　你要有桃树你勤浇水，俺没有桃树把什么浇！③

这段唱词是杨兰春受传统戏《站花墙》启发写出来的。马紫晨的《戏串》一书中收录了这个"戏串"：

① 郭光宇主编：《河南新文学大系·戏剧卷》，河南大学出版社1996年版，第333页。
② 杨兰春口述、许欣、张夫力整理：《杨兰春传》，大众文艺出版社2003年版，第96页。
③ 杨兰春著：《杨兰春剧作自选集》，中国戏剧出版社1993年版，第17—18页。

男：小姐好比一树梨，青枝绿叶长的齐。
女：长的齐，长的齐，管叫你能看不能用梨。
男：我背着爹娘不知道，到在梨园去偷梨。
女：偷梨到在梨园内，看梨老公看的急。
男：看梨老公去用饭，我连梨带叶一齐捋。
　　把你捋到溜平地，装到小生袖口里。
　　把你带到俺家下，终朝每日瞧着你。
　　一天看你整三遍，三天九遍看不足。
女：为什么光看你不用？
男：我若用了舍不得。
女：只要相公有等性，终究还是你的梨。
　　……
女：相公好比一枝桃，青枝绿叶长的高。……
男：只要小姐有诚意，
女：纸桃也能变鲜桃，鲜桃变，变鲜桃，
　　天明天黑看几遭，看着看着做个梦，
　　手抱鲜桃又笑醒了——
齐：桃啊桃啊，逃（谐音"桃"）！①

从中我们不难发现两者之间的继承关系。杨兰春用"比兴"的方式表达了小芹这个青春少女对于爱情的期盼，满心渴望却难以启齿，而在同伴面前又要装出小二黑和自己毫无干系的样子，符合人物的身份。

再如河南传统剧目《梁山伯与祝英台》中的"戏串"《放牛娃偷瓜》：

走一洼来又一洼，洼洼里头好庄稼。

① 马紫晨记录整理：《戏串》，中国戏曲志河南分卷编委会出版（内部资料），1989年，第275—277页。

> 高的是秫秫(方言,高粱),低的是棉花,不高不低是芝麻,
> 芝麻棵里带打瓜,放牛小孩来偷瓜。
> 明光大路他不走,顺着山沟往里爬。
> 蒺藜扎住膊落盖(方言,膝盖),不敢哭来龇着牙。
> 伸伸手,摘个瓜,抱到南边柳树下。
> 指甲掐,拳头打,打开了黑子红瓤一撮沙。
> 我有心拿个叫你吃,师哥呀,还怕你吃着甜来连根拔。①

杨兰春把它借鉴到《朝阳沟》中,成了拴保和银环的一段对唱:

> 拴保:(唱)翻过了一架山转过一道洼。
> 银环:(唱)这块地种的是什么庄稼?
> 拴保:(唱)这块种的是谷子,那块种的是倭瓜。
> 银环:(唱)这一块我知道是玉米,不用说这片是蓖麻。
> 拴保:(唱)它不是蓖麻是棉花。
> 银环:(唱)我认识这块是荆芥,
> 拴保:(唱)它不是荆芥是芝麻。希望你到咱家,知道啥再说啥,别光说那外行话,街坊邻居听见了,不笑出眼泪也笑掉牙。②

这一段写银环到农村拴保家,银环新奇兴奋,但城里人"韭菜麦苗分不清",闹出不少笑话。符合豫剧所在地是农业区的特点,也符合当时知识青年下乡的实际情况。

杨兰春对传统唱词和民间戏剧表达方式的重视,使得他写出的戏词,演员和观众觉得既熟悉又新颖,演员爱唱,群众爱听,戏曲韵味浓烈。

① 河南省剧目工作委员会编辑:《河南传统剧目汇编·豫剧第十集》(内部资料),1963年,第222页。

② 郭光宇主编:《河南新文学大系·戏剧卷》,河南大学出版社1996年版,第328页。

杨兰春是一个导演,因此他的剧作注重舞台呈现和戏剧效果,他在创作时,心系舞台,不忘观众,写文字时已经考虑好搬上舞台的样子。如《朝阳沟》中王银环跟随着拴保来到农村,而王银环的妈不同意,追赶而来:

拴保娘　亲家母。
银环妈　谁是你亲家母!
拴保娘　你看,有话慢慢说。
银环妈　我的嘴不由我,我的闺女你不叫我说?
拴保娘　急啥哩,吃罢饭再说。
银环妈　我不是跟你要饭哩。
拴保娘　别着急,先住下明天再说。
银环妈　住下,我怕狼吃了我咧。
拴保娘　好吧,你娘俩先说话吧。(下)
银环妈　你说,你回去不回去?
银　环　不回去!
银环妈　小银环,我好不容易把你拉扯这么大,你就舍得离开我了啊?(取出烟,巧真把火柴送到她面前,她用手拨开。后摸摸兜里没有带火柴,又猛地从巧真手里抢过火柴,擦火吸烟)小银环,你要不回去,我就碰死在你跟前。①

这段争吵中,剧作者巧妙地插入银环妈吸烟的动作,舒缓一下紧张的对话和戏剧气氛。银环妈想抽口烟出出心中的怨气,巧真讨好地为她点烟,她气愤地推开,不料自己忘记带火柴了,反过来一把从巧真手里抢过火柴。此一段动作表演,一方面增加了喜剧效果,另一方面形象地刻画出银环妈刁钻泼辣的小市民的形象。

① 杨兰春著:《杨兰春剧作自选集》,中国戏剧出版社 1993 年版,第 103—104 页。

银环妈和拴保娘及银环的争吵,引来了村民围观,拴保娘悄悄地让巧真把李支书叫来:

支　书　咦,这是咋了,是赶会哩,是瞧戏哩,少说两句吧。老嫂子,你来了?

银环妈　你是谁呀?

支　书　我是老李。

银环妈　你就是老"外"我也不怕。

拴保娘　支书,这是银环她妈。

支　书　我知道。

银环妈　啊,你就是支书啊,你工作忙吧?

支　书　不忙。

银环妈　支书你抽烟。

支　书　我不会吸烟。

银环妈　你不会呀。支书,银环来的时候,袜子也没有带,被子也没拿,我是说叫她回去把东西拿了再来。①

银环妈正在气头上,李支书来了自称是"老李",银环妈以为又是哪个围观的村民,不放在心上,傲慢地说"你就是老'外'我也不怕"。拴保娘一听,怕银环妈得罪了支书,赶紧说"支书,这是银环她妈",这句话不是介绍银环妈,而是提醒银环妈来人不是普通村民,是支书。银环妈一听自己看错人了,赶紧向支书又是问好又是递烟,同时说话的口气也软了下来,不说自己不同意银环来,而变成了让银环回家拿东西。此一段描写,银环妈的态度前倨后恭有一百八十度大转折,戏剧性强烈,表现出银环妈见风使舵的小市民特点。

再如《小二黑结婚》中,三仙姑图彩礼,想把小芹嫁给吴广荣,吴家托媒婆送来了彩礼,小芹从屋里出来欲向外走,三仙姑和媒婆

① 杨兰春著:《杨兰春剧作自选集》,中国戏剧出版社 1993 年版,第 106 页。

拿彩礼拦住,向她夸彩礼:

 三仙姑　（唱）直贡呢,
 媒　婆　（唱）一钱厚起明发亮。
 三仙姑　（唱）绿斜纹,
 媒　婆　（唱）红花绿叶耀眼明。
 三仙姑　（唱）两匹绸,
 媒　婆　（唱）樱桃红。
 三仙姑　（唱）三匹青,
 媒　婆　（唱）阴丹士林蓝莹莹。
 三仙姑　（唱）银首饰,
 媒　婆　（唱）叮当响。
 三仙姑　（唱）风响铃,
 媒　婆　（唱）响当叮。
 三仙姑　（合唱）高腰袜子羊毛巾,
 媒　婆　　　这些东西中不中?[①]

 此段描写,作用有二:一是动作性强,三仙姑和媒婆可以拿着花花绿绿的衣料夸耀展示;二是三仙姑和媒婆类似传统戏曲中的"彩旦",两人的夸彩礼有很多类似的传统表演可资借鉴。杨兰春创作之时,已经充分考虑到舞台表演和戏剧效果了。

 因而,杨兰春的现代戏可演性就比较强,好听好看。在他的现代戏的唱腔和表演中,都能找到传统戏的神韵,化传统为现代服务,点石成金。对此,郭汉城先生评论道:"戏曲是一种高度综合的艺术,具有完整的高度发展的美的形式和与之相应的技巧,一个合格的戏曲作家、戏曲导演,必须娴熟地掌握和运用,才能把生活和思想熔铸成为美的艺术。兰春同志学过艺、唱过戏,懂得唱、念、

[①] 杨兰春著:《杨兰春剧作自选集》,中国戏剧出版社1993年版,第43页。

做、打各种程式、技巧,熟悉舞台,了解观众的审美心理,因而他编导的戏往往具有浓厚的戏曲韵味和很强的舞台性。这一点对于现代戏特别重要。现代生活与古代生活差别很大,不可能照搬传统程式,不然就成为'旧瓶装新酒';又不可能排除程式,不然就成为'话剧加唱'。"①这可能是杨兰春现代戏具有生命力的又一个重要的原因。

杨兰春剧作的局限性也非常明显,他的作品大多是配合国家的形势政策,比较"跟风",因此当政策、时代环境一变,作品就显得有些过时。如《朝阳沟》原稿的第一句唱词"祖国的大跃进一日千里",不过杨兰春很快就把该句改为"祖国的大建设一日千里"。再如《朝阳沟内传》,是新时期杨兰春花费精力最多的一部剧作,并获得全国优秀剧本奖,写二十多年后的王银环,将她的身份定位为计划生育工作者:

> 今年可能四十岁了,一九五八年下乡,六四年入党,还被选为人民代表,经过二十多年的锻炼,她已是一位地道的农村中年妇女了。文化革命中,"四人帮"说她是"镀金"的典型,江青还说她是"反动下流"的"中间人物"。你想,她能不挨批?不被斗?她承受了十年动乱的考验,现在,党支部分工她负责计划生育工作。这项工作呀,眼下是农村最难做的工作。反对的人当面骂,背后嘁,还给银环编了个顺口溜,说什么她是"吃饭没人管,狗咬没人撵,表扬没人提,提干没人选";老小孩更骂她是"阎王奶奶"、"小鬼判官"、"银环杀人不眨眼"。为此,她没少背地偷哭。可群众对她有评价,老来青说她"最合适,难是难,但相信她能干好"。②

① 郭汉城:《杨兰春剧作自选集·序》,中国戏剧出版社1993年版,第3—4页。
② 杨兰春著:《杨兰春剧作自选集》,中国戏剧出版社1993年版,第237页。

随着国家开放二胎政策的出台,再加上新世纪以来社会经济以及人们思想观念的变化,不孕不育也逐渐增多,也有很多青年夫妇选择丁克,因此计划生育问题在社会上并不是那么尖锐了,《朝阳沟内传》就很难打动当今的观众,它只是反映了特定历史时期的社会问题。

由于跟风,带来了杨兰春剧作立意不高,既没有深刻地揭示社会问题,也不能给人们带来更多的历史启示,这在一定程度上制约了他的剧作的艺术层次的提升,使得大多数剧目不能成为经得住时间考验的经典性的作品。拿杨兰春的剧作,与同时期问世的《团圆之后》《吕二嫂改嫁》等相比,还存在着一定差距,他的剧作受时代局限的痕迹太重。

文字惨淡经营的心血结晶
——陈西汀剧作研究

周锡山

摘　要：陈西汀是海派京剧和当代昆曲的编剧大家。前期创作主题鲜明,性格突出;后期作品着力于深刻描写人物之间复杂的矛盾冲突,表现人的深层内心世界及其性格变化。其作品题材广泛,尤擅长历史剧和红楼戏。其历史剧以爱国主义的主题为鲜明特色,摹写决定国家和民族命运的重大历史事件,力求符合历史真实,并展示人物的精神面貌。其红楼戏既有据原作改编的佳作,也有发展原作的延伸创作,对话精妙,唱词优美。陈西汀为名家大师定制的周信芳、赵晓岚主演的《澶渊之盟》、盖叫天主演的《七雄聚义》、童芷苓主演的《尤三姐》《王熙凤大闹宁国府》等作品都已经成为京剧经典。

关键词：陈西汀　戏剧创作　历史剧　红楼戏

陈西汀是海派京剧和当代昆剧作家的杰出代表,可是关于他的学术研究,成果不多。今特撰此文,在梳理和运用已有研究成果的基础上,略述己见,探讨这位杰出的剧作家的成功之处,以给今天的戏剧创作界一些启发。

* 周锡山(1944—　),上海艺术研究所研究员,上海戏剧学院兼职教授。专业方向:中国文学史、美学、戏曲学。本文是"上海高校高峰高原学科建设计划"科研资助成果之一。

一、硕果累累和不断精进的一生

陈西汀(1920—2002),名熙鼎,江苏滨海人。成长于一个书香之家,父、兄皆是博学多才的县内名儒,都从事教学工作。7岁起,由其父教其读书,13岁入八滩小学,此前他已学完《诗》《书》《左传》《古文观止》《唐诗三百首》等。16岁入江苏省阜宁县立初中。课余喜读《红楼梦》《牡丹亭》《西厢记》等小说戏曲名著,尤爱史书和诸子,精心研读兵家《孙子》、道家《老子》《庄子》等经典之作。他在刻苦读书之余,经常和村里的小孩在田野上玩耍嬉戏,还随口唱些山歌小曲。他对戏曲、音乐、体育都非常喜爱,会拉胡琴、吹笛箫,还特别喜欢足球,也练习太极拳。他家附近有一个道观,那里有四个道士,还住着一个带有三个儿子的男人。那里琴棋书画样样俱全,他经常去玩,有时甚至拿着草席住在道观里。他在那里学会了弹奏乐器、唱清曲,并且阅读了大量的古籍经典。这段生活,为他以后从事专业戏曲创作打下了良好的基础。1942年,进入江苏省泰县扬子江学校求学,毕业后留校任国文教师。

陈西汀自幼爱好戏曲艺术。自1946年起,走上了长达半个世纪的漫长的戏剧创作之路。1949年后,成为京剧剧本创作的专业作家。1951年起,任南京京剧团、江苏京剧团编剧。1953年,任上海华东戏曲研究院编剧。1955年,任上海京剧院编剧。1979年初,调至上海艺术研究所工作。

1954年,陈西汀与戴不凡一起入住盖叫天的杭州寓所,帮助盖叫天整理审定其演出剧目,整理和修改其名剧《武松》《一箭仇》《劈山救母》等。以后,两人又一起参加整理周信芳先生的《鸿门宴》演出剧本。这些剧目都已成为京剧的经典名作。陈西汀因此而与周信芳、盖叫天两位艺术大师建立起深厚的友谊。

20世纪60年代初,为了寻找雅俗共赏的创作手法,陈西汀利

用节假日去图书馆查阅戏剧史料,常常在阅览室一待就是一整天,中午就以自带的干粮充饥。他平时省吃俭用,用好不容易积余的一千多元(相当于他当年的 10 个月的工资),自费奔波近一年,赴全国各地戏剧研究部门及有关文艺院校、团体登门取经,探讨交流,研究了大量资料,从此,进入创作的高峰期。

可惜好景不长,"文化大革命"来临,戏曲界因是重灾区,陈西汀受到多年的迫害。经过数年残酷批斗之后,他到上海市郊奉贤的"干校"参加劳动。在那里,陈西汀还是心系京剧,他顶着凛冽寒风赶 20 多里路,去县城南桥,到图书馆工作的朋友家借书。他借到了许多被列为禁书、幸未烧毁的中外古典文学及戏剧理论书籍后,每夜都不顾白天繁重劳动留下的疲惫,守着如豆孤灯,如饥似渴地阅读,广收博采,攫精取要,反复揣摩总结自己过去的作品,思考新的创作意向。

经过"文革"的磨难之后,陈西汀在改革开放时期重新焕发了创作青春。晚年虽身患重病,仍笔耕不辍,连续完成京剧红楼戏《王熙凤大闹宁国府》《王熙凤与刘姥姥》《元妃省亲》《鸳鸯断发》、昆剧《妙玉和宝玉》、黄梅戏《红楼梦》、昆剧《新蝴蝶梦》、京剧《汉武帝与拳夫人》《汉宫双燕》《桃花宴》《神剑》《长生殿》等 20 多部作品。这些作品初次上演时就观众如潮。在内地上演后,又先后到我国台湾、香港等地和新加坡及东南亚地区和日本、美国等演出三百余场,产生了巨大的轰动效应,港、台等地的多家报纸还以《陈西汀其才如海》等大字标题高度评价他的艺术成就。

著名评论家毛时安盛赞陈西汀剧作的"唱词妙曼典雅,一唱三叹,耐得反复吟咏,是文字惨淡经营的心血之结晶。像陈先生这样国学底子深厚、传统文化气息极浓的艺术大家,在现代社会已经失去了再生的可能"。陈西汀的剧作"完成了瀚墨与粉墨的和谐对话","在中国戏曲向着现代转型的历史进程中,陈先生是不可绕过

的具有转折标记的重要人物"①,是海派京剧最为出色、成就最高的剧作家之一,在中国戏曲史和中国京剧史上占有重要的地位。

二、精彩纷呈的创作总貌

陈西汀一生共创作了50余部作品,其中80%以上为新创作的剧目,另有一些改编剧目。陈西汀多部戏曲作品是为著名艺术家量身定制的,与陈西汀合作过的有周信芳、盖叫天等艺术大师,还有张君秋、童芷苓、李玉茹、纪玉良、李仲林、王正屏、赵晓岚、张兰云、沈小梅、苗孝慈等一大批著名表演艺术家,他们都盛赞"陈西汀创作态度严谨、认真,可谓文如其人"。

陈西汀的戏曲名作,历史剧有《屈原》《长平之战》《花木兰》《澶渊之盟》《淝水之战》《郑成功》《三元里》,红楼戏有京剧《元妃省亲》《鸳鸯断发》《王熙凤大闹宁国府》《王熙凤与刘姥姥》《尤三姐》和昆剧《妙玉和宝玉》等,以及《桃花宴》《神剑》《何知县拉纤》《七雄聚义》《花木兰》《红灯照》《沙恭达罗》《调风月》等,都深受广大观众的喜爱。

2005年,上海社会科学院出版社出版了《大音希声——陈西汀剧作选》,收录其代表作《屈原》(京剧)、《澶渊之盟》(京剧)、《汉武帝与拳夫人》(京剧)、《汉宫双燕》(戏曲剧本)、《桃花宴》(戏曲剧本)、《新蝴蝶梦》(昆剧)、《红色风暴》(京剧)、《尤三姐》(京剧)、《王熙凤大闹宁国府》(京剧)、《王熙凤与刘姥姥》(京剧)、《元妃省亲》(京剧)、《鸳鸯断发》(京剧)、《妙玉与宝玉》(昆剧)和《红楼梦》(黄梅戏)等14部剧本。

在陈西汀的剧作中,为名家大师定制的作品都成为京剧经典。

① 毛时安主编:《大音希声——陈西汀剧作选·序》,上海社会科学院出版社2005年版。

周信芳、赵晓岚主演的历史剧《澶渊之盟》,是公认的麒派艺术晚期的杰出代表作;盖叫天主演的《七雄聚义》,收录 1954 年上海电制片厂摄制的《盖叫天的舞台艺术》;童芷苓主演的《尤三姐》,是红楼戏的代表作,于 1963 年被上海海燕电影制片厂和香港金声影业公司联合摄制成电影。另有 1982 年为童芷苓度身定做的代表作《王熙凤大闹宁国府》等,都是享誉海内外的名震菊坛之杰作。

陈西汀对京剧现代戏创作也有所尝试,他将金山主演的反映"二七"大罢工的话剧《红色风暴》改编成同名京剧现代戏并拍成电影,是最早上演的京剧现代戏之一,对京剧表现现代生活作了有益的探索,剧目被选参加 1959 年莱比锡国际博览会。此后他又创作了《崇高的礼物》等现代戏。

三、壮怀激烈的历史剧和
空灵悲凉的红楼戏

陈西汀擅长历史剧和红楼戏,毛时安先生评论道:"他的历史剧壮怀激烈,他的红楼戏空灵悲凉。"[①]陈西汀的历史剧创作,在详考史实的基础上,力求符合历史真实,并极力呈现真实的人物精神面貌,以爱国主义的主题为鲜明特色。

在创作《屈原》时,他为了寻找到这位伟大的爱国主义者孤独、愤懑、郁闷的心境,一连数月,匿居在远郊简陋的荒屋寒舍,长时间地躬身看书、写作,使他从此落下了腰椎炎。由于他在作品中注入了自己的心血,使剧情具有强烈的艺术感染力。《屈原》问世后,在戏剧界引起了良好的反响,被人们誉为"深刻全面地反映屈原一生

[①] 毛时安主编:《大音希声——陈西汀剧作选·序》,上海社会科学院出版社 2005 年版。

最成功的一部艺术作品"[①]。

《澶渊之盟》是陈西汀历史剧的力作。此戏一改旧戏中寇准的窝囊形象,写出了历史上寇准诗人兼杰出政治家的真实面目。周信芳担任导演,并饰演寇准这一角色。剧本完成后,周信芳亲自进行文字修订,他认真钻研《宋史》,寻找刻画人物的"感觉",为主演此戏做了充分坚实的准备。这是他晚年演出的最后一部大型历史剧,出色完美地塑造了寇准这一艺术形象,成为经典作品。演出后,又撰写了长达1.2万字的论文《谈〈澶渊之盟〉的三个人物》,做了完整详尽的艺术总结,附在剧本后一起出版。在此文中,周信芳首先介绍此戏的创作缘起和史实依据:

> "澶渊之盟"是北宋真宗时代宋朝与北方辽国会战澶渊订盟休战的一个真实历史事件。这个事件,是北宋抗辽史上的重要一段。北宋由于这一次采取了坚决抵抗的方针,挫败了辽方一举吞灭宋朝的侵略野心,挽救了国家民族免于一次悲惨奴役的灾难。但是做得不彻底,没有把敌人的战斗力彻底摧毁,在胜利的形势下,反而订立了赔款屈辱的和约,让已经深入重地、丧失斗志的敌人安然回去,留下了无尽后患。一日纵敌,万世之害。所以这一事件,一方面给人以莫大的鼓舞,一方面也给我们提供了深刻的教训,是很有写戏的必要的。

周信芳认为"澶渊之盟"这个事件的最主要人物是寇准。寇准的主要任务是拉着真宗去亲征,并设法完成亲征任务。《澶渊之盟》抓住了重点,掌握了历史真实的最主要方面,其他有关的细节,可以采用的就采用,不便于采用的就舍弃,既不被历史材料束缚住手脚,也不是为写历史而写历史,一切服从于人物性格发展的需要,历史剧与历史的关系,也就得到了较好的解决。剧本除了运用

[①] 戴霞:《此情可待成追忆——悼陈西汀伯伯》,《剧本》2003年第2期。

真实的历史材料而外,也有不少的创造和虚构。对于传统剧目里的东西,也有不少吸收和参考。寇准这一形象,就参考了《清官册》《黑松林》《背靴》等许多剧目。这些传统剧目,虽然故事情节十有八九不载于史传,但是它的现实根据,却也是充分的,有的根据诗词义章,有的根据说书评话。

全剧除了寇准以外,其他人物也都是根据历史记载而创造的。重要的人物有宋真宗、萧太后,而以宋真宗写得最好。真宗最基本的思想是惧怕辽方兵力,怕打仗,他的父亲太宗在世时与辽方决战的失败以及在陈斜谷与杨继业全军覆没的往事给他的印象非常深。因而他一心一意想议和,保持现状,不要闹成破裂的局面,打起来而不可收拾。另一种思想是自己毕竟是一个有尊严的大宋天子,珍惜自己的地位和社稷,这就使他在这次事变中陷入极端的矛盾中而难以解脱,以至于他的所作所为,都是矛盾的,有时候,矛盾得叫人难于理解。他不喜欢寇准,认为他刚直任性,缺乏大臣风度,但是为形势所逼也只能任用他。

全剧采取的是喜剧处理方式,寇准在这个戏里所担负的是社稷存亡的重任,然而他的性格却以喜剧的形式来表现。寇准洞察了朝廷当时的情况,断然地向真宗提出御驾亲征的方案,并且立即一把拉住真宗,连回宫看一下的时间都不让,可以想象当时的斗争情况多么紧张而尖锐。寇准奏请真宗御驾亲征,是出于对敌我兵力的了解,在有着充分的"五日破敌"的把握下而作出的,绝不是盲目的行动。到了澶渊以后,出现了一场很有情趣也很深刻的文戏。这场戏中,寇准在城楼上喝酒、听乐,静候敌寇前来,唱句不少,从【西皮倒板】起,转【慢板】,【慢板】转【二六】,再转【流水】,馆驿里面还接一段【慢流水】。词句写得很好,有抒情,有叙事,也很有情趣。"一天风雪澶渊境",用写景揭开这一场戏的序幕,接一句【散板】后收住,就转入了【慢板】。【慢板】先四句:"一不是晋谢安矫情物镇,二不比汉诸葛城上鸣琴;块垒儿在胸中消融未尽,寻快意还须要浊

酒千樽。"是抒情。接下来就向老军问话:"北城上可容得寇丞相樗蒲怒掷,妮子们歌舞纷纷?"与老军问答之后,就是听音乐。先听的是军中乐:"军中乐从来是音凄节冷。"再接听村姑歌唱:"今日里山歌竹笛却胜过白雪阳春。"问答,耳朵听,眼睛看,歌词不断变化,从而使戏产生了情趣。

萧太后是一位不可一世的英雄,寇准在内心里也承认她。但是要做为自己的知音,还愁她配不上。"说什么萧燕燕知音不称,到如今满朝中君君臣臣、武武文文,置腹推心,又有几个?"这就把自己的一片忠直孤寂的心情和盘托出。这里前两句,还是以风趣的语气唱出的,后两句则在感慨中略略带有愤激的情绪。但是怎么办呢?"今日里管天下,我当以天下为己任,哪管它明日里奸邪谗谮,发配充军,碎首尸分,九族无存!"这就立刻回到了他的基本性格上去,以一身挑起江山重担,其他一切,在所不计,他是感觉到自己的这种性格不会有圆满收场的。一个这样为国家为人民的人,却要等待着一个悲惨命运的到来,这样的人物性格描写就不单薄了。

城头上见到敌酋萧太后,局面看起来很紧张,演出来很风趣,这也是由剧情决定的。萧太后的军情虚实,已被寇准全部掌握,而她还来势汹汹,装出一副吓人的姿势,事情的本身,就非常可笑。寇准下棋饮酒,望北城上一坐,谈笑风生,若无其事,就很自然地反过来使萧太后犹疑不定,胆怯心惊,结果被吓倒的不是被吓的人,而是吓人者自己。这是一个很好的喜剧结构。

第八场以后的戏,大部分是围绕"孤注一掷"四个字发展的。按照历史,王钦若在真宗跟前用这句话谗谮寇准,是数年以后的事情。这里,既依据历史,又照顾戏剧。一方面把这数年以后的事情安排在王钦若被迫出镇大名府时,一方面还要借助戏剧手段反复地把这句话的危害性告诉观众。这四个字是相当险毒的,在封建时代的帝王,最怕人不尊重他,损害他的至高无上的尊严。真宗到

澶渊,心里先就有了寇准对他不够尊重的想法,这四个字正好触犯了他的心病。一个帝王,竟被臣下当成孤注一掷的筹码,还有什么尊严存在?因而寇准必然要遭遇到悲剧的命运,注定了他以喜剧开头,而以悲剧收场。刚直的人总是讨皇帝的厌恶,而奸臣一定讨皇帝的喜欢。到末了,你虽然披肝沥胆,他只要一句话就叫你落不到好下场。

末一场的"还盔",是虚构的情节。这个情节,主要是想通过它来证明寇准对于这一战役敌我军力估计的正确性。萧太后所采取的战术,主要是一个"诈"字。明围猎,暗发兵,这是诈;二十万兵称百万,也是诈;听到真宗亲征的消息,命令萧挞览张起灯笼火把,自己赶奔澶渊,想把宋真宗吓住不敢过河,还是诈;打了败仗,不得不低头求和,反而提出三个条件来威胁,仍然是诈。萧太后在整个战役的过程中,贯串了这个"诈"字。而真宗恰恰到最后还是受了诈,同时也揭露了真宗的被诈。

萧太后是这个戏里敌我矛盾的敌方主要人物。在传统老戏里,这个人物,常常被处理成脓包相,无才能,无谋略。有时候,还带有一点蛮干的味道。实际上,她是有非凡才能的一个辽国的领袖。丈夫在世的时候,她帮助丈夫料理军国大事,丈夫死后,她又代理儿子主持国政。不但在朝内说一句算一句,就是出征行军也都是披甲上阵,身临前线。这个戏里的萧太后就是按照这样一个历史上的真实的萧太后描写的[①],特别抓住了她的"有机谋"和"每入寇,亲被甲督战"的特点。

她是善于用机谋的,因而在这一场决斗中使出了一个"诈"字。及至澶渊城下,那位出乎她的意料的新任丞相那副从容、镇静、风趣横生的言笑,使得她不由得不感受到一种雷霆万钧的力量正在

① 参见周锡山著《临朝太后——从吕太后到慈禧》下编第三章《萧太后:辽国的中兴之主》(上海锦绣文章出版社 2012 年版)。

压向她的头上!这时候,她才真正认识到形势的严重,"诈"和"骄"一齐开始破产。接连着萧挞览被张环射死,宋军进击,战斗不利,金盔挑落。兵败过场,是一个关键。这位辽国太后不愧为一个叱咤风云的人物,她迅速排除了混乱,把她的真本领拿了出来。她没有在失利的情况下方寸无主,相反变得更沉着、更冷静、更有远见。她采取的不是软弱求和的态度,而是以强硬的最后通牒的语气提出要求,这表明她善于在惊涛骇浪之中把握行动的方向。这里除了"诈"字以外,还说明她有高度的"原则性",不争一时之气愤,一切服从于国家利益。她的这种精神,一直贯彻到最后"会盟"的一场。这一场中她的"诈"被寇准彻底揭穿,威信丧尽,面子上几乎无法过去,可是她忍受下去了。只要保全军力,其他一切在所不惜。所以演这一场戏,万不能只看到她的被羞辱的一面,而忽略了她的成熟老辣、能屈能伸的一面。

从萧太后与宋真宗的对比来看,也证明寇准的所作所为是正确的。他确实刚得很,甚至叫人感到过分,但是就靠这个,保全了宋室江山,他做了一般人不能做也不敢做的事情。刚,风趣,机智,深谋远虑,他是一个有着多方面才能的政治家、军事家、诗人[①]。此剧将萧太后塑造成一个性格复杂、形象鲜明的正面人物,是一个重大艺术创举,既恢复了历史的真实面貌,又突出了少数民族优秀人物为维护自己利益或有侵吞中原地区的野心而挑起不义战争的历史局限。

周信芳对《澶渊之盟》剧本极其赞赏,亲自撰写长篇评论,从主题思想、人物塑造、情节发展、文学语言,乃至戏剧动作,作了全方位的分析和评论,既显示出这位艺术大师深厚的历史、文学和理论功底,也充分说明陈西汀的历史剧激发出了周信芳这位艺术大家的创作激情。

① 周信芳:《谈〈澶渊之盟〉的三个人物》,《澶渊之盟》,上海文艺出版社1963年版。

做为历史剧的大手笔,陈西汀在晚年再创辉煌,其《汉武帝和拳夫人》以决定西汉命运的巫蛊事件为中心,描写了汉武帝"为江山,五十年,孤的心力俱尽,只落得,思子宫夜半招魂"[1]的人生和家庭在前期辉煌之后所发生的悲剧。作者笔下的汉武帝,既表现他警惕心过强而一时失察,轻信了江充的妖言,引起父子交战、皇后自杀、太子丧命;也展示了这位成熟政治家在粉碎野心家的险恶图谋之后,保持警觉和老谋深算,察知余孽阴谋,能够及时处置突发事变。

此剧开首描写武帝因幼子刘弗陵与尧一样,在怀孕十四个月后出生,而其长相、性格与自己相同,且其母拳夫人是武帝最后一位年少貌美、忠诚善良的宠妃,因此命人画了尧母门,以志庆志喜,不意引起朝臣误会,武帝被奸人利用,挑起他与太子之间的互相猜忌和巫蛊之祸。太子丧命之后,武帝临终之前封立年仅八岁的刘弗陵为太子,并确立霍光、金日䃅、桑弘羊为顾命大臣,确保了西汉政权的平稳过渡。

剧本运用《汉书》中钩弋夫人的简单记载补充了许多情节,增添了她的内心和情感描写,精细、生动而又真实地塑造了一位深明大义、善良忠诚、聪慧灵秀的年轻后妃。全剧一开始,武帝为她修建尧母门,给以无上的荣耀。可是她回望尧母门,却微微叹息,抚摸瑶琴,念白:"借尔琴声诉心事,一腔忧喜不分明。"唱:"'尧母门'平添我一番殊宠,钩弋宫装点成玉宇琼宫。三日来说不尽喧哗祝颂,却为甚心底处愁绪朦胧,乍清闲把丝桐临风抚弄。"她面对这个喜庆之事,竟然"沉浸在深沉哀怨的音响"之中。剧本接写"刘彻在琴声中悄然走出宫门,须发皓然",与钩曳夫人的年轻貌美,适成强烈对照。剧本接写他因年迈多病力衰而步履踉跄,身子不禁微微

[1] 毛时安主编:《大音希声——陈西汀剧作选》,上海社会科学院出版社 2005 年版,第 173 页。

一晃,发出轻微叹息。钩弋闻声惊顾,急起趋前扶护。钩弋夫人清醒地认识到未来的危机,诚恳地向武帝说明"为妾身悬了这宫门金匾,使万岁与太子招惹奸谗"。她并不恃宠而骄,而是低调行事,毫无趁机鼓动武帝废除太子,立亲生之子为太子的念头。在她的要求下,取下了尧母门金匾,老内侍赞誉她"拳夫人,我们的好娘娘,天生仁厚又慈祥"。拳夫人如此深明大义和善良贤惠,这就使她的最后丧命更引起人们的同情。

在彻底剪除江充余党之后,夜已深,人已静,钩弋夫人说:"万岁安歇。"武帝回答:"婕妤,寡人一生,难得有此时的清醒。此宫,此台,此湖,还有太子阴魂,增孤智慧,引孤深思,孤将借此良夜,思孤大事,你先睡吧!"[①]汉武帝在这一夜的思考中,下了最后的决心,在立幼子为太子的同时,命其母自尽。他是担心日后主幼母壮,年轻貌美的太后无人可以制约,她会像吕太后一样弄权、篡权甚或淫乱后宫。汉武帝的深谋远虑是英明的,他的预防手段是残酷的。可是除了这个残酷的手段,当时也的确没有其他更好的方法可以替代。钩弋夫人在哀求遭到坚拒之后,就这样丢弃了年轻美丽的生命,让观众发出长长的叹息。

陈西汀的红楼剧享有盛名,有"红楼老作手"的雅号。其名著如京剧《王熙凤大闹宁国府》的剧本写得精彩纷呈,童芷苓(1922—1995)、童芷苓的台湾省学生魏海敏和其爱女童小玲先后主演剧中的王熙凤,皆极受观众喜爱。在此剧诞生30年后,观众还极度赞誉:"王熙凤这样熠熠如生的舞台人物,不多;能够将戏的精彩和表演的精湛,故事性、情节展开、人物表现、戏曲冲突、流派特色等各种戏曲元素很好的合在一起展现在舞台上的,更不多。"

舞台上的人物与人物之间的关系脉络清晰,人物的性格展现

① 毛时安主编:《大音希声——陈西汀剧作选》,上海社会科学院出版社2005年版,第176页。

特色鲜明。且不论王熙凤还是尤二姐,或者在舞台上有名有姓、有词有唱的几位,单您就看丫头平儿,身段、神情、神态演得也活灵活现。如此满台生辉,焉能不招人喜欢?王熙凤的愤怒、泼辣、阴险、口蜜腹剑、八面玲珑的这些性格,是很有次序的一层一层地展示在舞台上,达到了引人入胜的效果。

去花枝巷会尤二姐的一场戏,不表王熙凤的花言巧语让尤二姐萌生了"感人心还在这一片真情"、"从今后与姐姐誓结同心"的演技是怎样让观众们看在眼里记在心上,也不讲那带着"荀韵"的唱腔及身段的表演,给观众带来的回味。单说王熙凤与尤二姐相会时王熙凤叫平儿认新二奶奶那一节,王熙凤在叫"平儿"时的表情和"新二奶奶"时的表情的反差以及语气和声腔的高低运用,恰如其分地把握了此时王熙凤心中的"酸""恨""狠",多一点就显得夸张,少一点就缺了王熙凤内心情感表达的火候。

《王熙凤大闹宁国府》在于一个"闹"字。王熙凤要在"闹"中保持自己不可动摇的地位,又要在老祖宗面前"闹"出点可爱和得到老祖宗的赞赏,你说,她容易么?然而,终究王熙凤是个女人,是个口蜜腹剑之妇。所以,她在告诉老祖宗有一桩喜事时,先将水袖那么一甩,这一甩,甩出了戏的特色。王熙凤在戏里有许多精彩的水袖表演,这些水袖动作,让观众想起了程派表演的细腻。这一甩,也甩出了人物性格,"甩掉"了王熙凤之前在贾珍一家子面前的怒容,然后可以笑脸相迎老祖宗;再接着听王熙凤在老祖宗面前那句似乎在夸尤二姐的念白:"她要不比我俊我还能让二爷娶么?"嫉妒中含着恨意的目光,似受委屈却又醋劲十足的语气,也不得不让老祖宗感叹"想不到醋坛子也做了贤人"。这前与后的表演所形成的鲜明的对比,无疑是有一种很强的艺术感染力的。戏的最后,当王熙凤得知尤二姐已死时,看起来是哭号着扑向尤二姐,却偷偷地用手去试了试尤二姐的鼻息。好像只是一个小动作,却是如此的精

心，还有一种悠长的回味①。

读者赞誉此剧表演艺术时，也没有忘记剧本的功夫。首先是剧作将人物性格、动作和语言、唱词生动、真实地描写了出来。

王熙凤的扮演者童芷苓是梅派和荀派兼长、程派和尚派兼学的杰出艺术家，她的扮相俊美，演艺高超，音色甜亮，童芷苓演出陈西汀的红楼戏是非常难得的珠联璧合。童芷苓曾对陈西汀说过："我一生演戏不少，比较满意的，除与周信芳院长合演的《宋士杰》外，就数你编写的红楼戏了。我演《尤三姐》《王熙凤大闹宁国府》很得劲，很顺手，很能发挥。愿你健笔，多写红楼戏；我也一定争取多演红楼戏。"②

红楼剧《妙玉与宝玉》能在静谧之处起波澜，以富于诗意的笔调写人物。妙玉的故事在《红楼梦》中情节简短，不如王熙凤的情节在原作中详尽而具体，尤其是妙玉与宝玉之间的关系，仅有寥寥数笔，却又朦胧迷离，引人无限遐想。剧本以宝玉访妙玉乞梅、评诗为线索，全剧分为乞红梅、评诗、观弈、魔侵四场，剧情发展合理，人物性格鲜明，干净利落地以精细的妙笔诠释了妙玉和宝玉之间细微奥妙的情感发展与变化。

此剧对话精妙，唱词朴素优美。如妙玉在宝玉索讨红梅离去后，自伤孤独，端起刚才给宝玉喝过茶的玉斗，仔细端详，呷了一口，唱【霜天晓月】："无瑕碧玉，茶香缕缕，看窗外满天飞絮，有谁似我清癯？"（诗）"旧家好梦忆姑苏，冷月梅花淡欲无。今日红梅雪中看，客窗相伴一身孤。"清词丽句，情景交融。此戏是当代昆曲新剧的上乘之作，也是红楼剧难得的新创佳作。

陈西汀创作的《红楼梦》系列剧，既有据原作改编的如《尤三姐》及两部王熙凤戏，也有《妙玉和宝玉》对原作的延伸创作。鉴于

① 《漫话京剧〈王熙凤大闹宁国府〉》，CCTV 空中剧院—复兴论坛。
② 张兴渠：《陈西汀与三位表演艺术家》，《上海艺术家》1996 年第 4 期。

陈西汀对《红楼梦》戏曲创作所作出的卓越成就,他在1986年哈尔滨举办的"首届中国《红楼梦》艺术节"中,荣获最高荣誉奖。

陈西汀剧作的题材广泛,如昆剧《新蝴蝶梦》取材于传说中的庄子故事,是陈西汀运用流畅的喜剧风格表现剧情的一部神秘浪漫主义作品。论者赞誉他用纯情叙事的方式,充满睿智地演绎出相对主义大师庄子对人、事、形象和生与死的洒脱透彻的哲学智慧。同时,也可从作品中看出陈西汀本人达观开朗的胸襟①。

以"文革"为界,陈西汀一生的剧本创作可以分为前后两个时期:前期创作主题鲜明,性格突出,经历了"十年浩劫"的磨难,使他关注人性复杂的一面,激发了他对人性的思考与研究;后期作品着力于深刻描写人物之间复杂矛盾冲突,表现人的深层内心世界及其性格变化,如昆剧《新蝴蝶梦》《妙玉与宝玉》、京剧《汉武帝与拳夫人》《王熙凤大闹宁国府》《王熙凤与刘姥姥》等。

评论家认为陈西汀的剧作创造性地运用了"双重结构":第一重为浅层结构,追求故事性、戏剧性、观赏性,有浓郁生活气息的戏剧语言,有一般观众领会的思想内容;第二重为深层结构,若止于表层,戏剧难以深刻,由表层入里,戏剧应有堂奥可赏,有哲理可求,如闲庭信步,可登堂也可入室,使情节得到生动性和丰富性的完美融合,从而吻合不同层次观众的欣赏需求。因此,陈西汀的作品始终具有公认的极高的"可演性",用犀利、独特的视角,深度挖掘人性,在歌颂人类真善美的高尚品质的同时,表现人物的复杂、深邃的性格,达到较高的精神境界。故而"具有划时代意义的新时期戏剧创作领域一项突破性成果,为我国戏剧的共赏性和可演性的探索构建了新的里程碑"②。

① 金力:《中国戏曲田园里的拓荒者——我国著名戏曲作家陈西汀先生侧写》,《中国戏剧》1997年第11期。

② 金力:《中国戏曲田园里的拓荒者——我国著名戏曲作家陈西汀先生侧写》,《中国戏剧》1997年第11期。

陈西汀做为杰出的剧作家,在文学和艺术理论研究方面均有很深的造诣。陈西汀晚年还从戏剧艺术本质和自身发展的规律的角度,撰写了大量的研究汤显祖及盖叫天、周信芳等京剧大师舞台艺术的戏剧评论,取得颇高成就,曾获1984—1986年度上海文学艺术评论奖。

四、细微不足和白璧微瑕

《汉武帝和拳夫人》描写的拳夫人,即赵婕妤,史称钩弋夫人,是一位千古闻名的奇女子。她生时紧握双拳,生长15年,却不能伸展双掌,而武帝与她初见,刚伸手与她双拳相触,她的双拳即自行解开,于是称她为"拳夫人"。她怀孕14个月才生下一个儿子刘弗陵,后即位为昭帝,是一位英明的年轻皇帝。

戏中江充为钩弋夫人回忆道:"当年万岁巡游,路过河间,夫人所住那间屋上,突然冒出一股怪气。那股怪气,别人看不见,唯独万岁身旁道士看得见,还说怪气之下,当有一位奇女子,就此把万岁引进了府上,果然,您这位十六岁的小姑娘,双拳紧握,万岁左右的勇士,也都无人能解,可是万岁伸手那么一触,夫人十个指头,腾地一下一齐舒展开来,从此您就进了宫,做起了拳夫人,崇冠后宫,封为婕妤,当起尧母!请夫人说一说,那望气的道士,护驾的执金吾,随侍万岁的太监,执事人等,您那位死去的父亲,一共花了多少金子?""只为您那父亲,受了宫刑,门庭冷落,因而异想天开,利用夫人的美貌,制造双拳神话,买通道士众人,当上皇亲国戚,重振门庭。"①以此威胁钩弋夫人就范,逼迫她支持剪灭太子的行动,并为今后她的儿子继承皇位后,利用与压榨她为自己的篡权和牟利

① 毛时安主编:《大音希声——陈西汀剧作选》,上海社会科学院出版社2005年版,第152—153页。

服务。

作者将钩弋夫人双拳不能展伸的史实,解释为道士的骗人小技,一则西汉尚无道教和道士;二则《汉书》是信史,如此改编犹如揭示班固受骗而记录了伪史;三则《汉书·外戚传》并无武士去解拳的记载。作者将钩弋夫人的双拳痼疾说成是她父亲作伪,损害了钩弋夫人为人真诚善良的美好形象,是一个败笔。

黄梅戏《红楼梦》与陈西汀以前的红楼戏不同,正面叙述了《红楼梦》的核心情节——宝黛爱情。此戏与《红楼梦》以及他人描写宝黛爱情的作品不同,用倒叙手法叙述了曹雪芹落魄后在万念俱灰的心境下写就《红楼梦》,以宝玉出家为僧后的回忆拉开帷幕。此戏让宝玉以光头和尚的形象在全戏的开首和结尾出场,很不美观。在情节构思方面,编者自称"一切不足以反映宝玉精神实质的情节只能加以简略和舍弃,包括那些通常认为脍炙人口的情节"①。这便表露了编剧的两个失误:名著中脍炙人口的情节之所以令人击节叹赏,正是因为这些情节正确有力地反映了作品和人物的精神实质,而非孤立的存在和毫无理由的脍炙人口;与此相关联,编者也正因此而未能正确理解、把握和反映原作与宝玉的精神实质。

而余秋雨为总策划的改编版黄梅戏《红楼梦》,追求的是在记录宝黛的爱情线索的同时,"从更广阔的社会层面讨论这场爱情悲剧"。于是改编者力图突破原作的形象,将宝玉改造成一个敢于砸烂旧社会的勇士。编者为此而虚构了两个情节来支撑这个创作意图:一是让宝玉对蒋玉菡出逃的行动表示极大的理解和支持,二是宝玉建议黛玉对怡红院的大门"敲不开就踢,踢不开就砸,砸不开就烧"!黛玉也兴高采烈地重复此言,作者以此表示两人的叛逆

① 陈西汀:《再写宝玉真情——黄梅戏〈红楼梦〉的创作和思考》,《文汇报》1992年4月29日。

精神和斗争意志。前者将蒋玉菡叛离主人的一般性行动不适当地攀比到追求自由、民主的高度,这显然脱离了当时的时代;后者将踢、砸、烧怡红院之门做为砸烂旧世界的象征。可惜这个象征意义并不存在,因为编者构思的这个戏剧场景、语言不仅形象不美,意蕴不深,比喻不切,而且严重违反人物的性格逻辑。笔者曾撰文分析和评论此戏,兹不赘述①。必须指出的是,此戏是因总策划的邀约而创作的,剧本的创作倾向受到总策划的影响;总策划对剧本不满意,就做改编版并据此在舞台上演,因而改编版剧本的不足主要是总策划造成的。

① 周锡山:《浅谈黄梅新戏〈红楼梦〉的几点失误》,《上海艺术家》1992年第5期。

笔下有人物　胸中有舞台[①]
——范钧宏戏曲创作研究

王静波

摘　要：范钧宏早年接受了良好教育，曾为京剧演员。1949年以后，在不足40年的创作生涯中，独立改编、创作及与他人合作作品40余部，其中绝大多数被国家京剧院搬上舞台，《猎虎记》《杨门女将》《白毛女》等数部成为当代京剧史上里程碑式的作品。在宏观的创作观和方法论层面，他坚持历史唯物主义的观点，开掘历史题材的现实意义；强调完整的艺术构思，注意内容和形式的协调统一。在编剧技巧层面，他兼顾剧本的文学性和舞台性：讲求故事结构的集中，情节的疏密有致；塑造人物的手段多样；创作面向舞台，善于使用和化用程式。总的来说，他擅长传统戏的改编与新编历史剧的创作，也是京剧现代戏创作的先驱。他是一位继承传统、又锐意创新的"推陈出新"的戏曲剧作大家。

关键词：范钧宏　京剧　剧本创作　推陈出新

在中国当代戏曲史上，有一位剧作家，他长期受京剧文化的浸

＊王静波(1985—　)，博士，中国艺术研究院戏曲研究所助理研究员。专业方向：戏曲历史与理论。

① 题目化用范钧宏的原话，笔者认为用它来概括范钧宏的创作生涯与创作特点，比较贴切。他曾说："在写台词的同时，笔下要有人物，胸中要有舞台。"(引自范钧宏《京剧现代戏的念白及其他——从〈林海雪原〉想到的》，载中国国家京剧院编《范钧宏现代戏剧作选》，中国戏剧出版社2016年版，第450页)

润,曾为梨园子弟;他创作了京剧史上多部里程碑式的作品,是中国京剧院演剧风格的奠基人之一,既擅长传统戏改编和新编历史剧的创作,又是京剧现代戏创作的开路先锋;他的理论研究与剧本创作比肩。"理论与实践,台上与案头,剧作与剧论",①兼而擅之者,百年间屈指可数,而他是其中之一。他就是范钧宏。

一、早期经历:做"有文化的京剧演员"

范钧宏,原名范学蠡,1916年3月7日生于北京,祖籍杭州。他在幼年和青少年时期,就与京剧结下了缘分。他的父亲是官员,酷爱京剧。在家庭环境影响下,范钧宏从小就是戏迷,不到10岁的时候就成了票友,登台演出的第一出戏是《空城计》,班底是"富连成"②。

范钧宏曾立志要"做一个有文化的京剧演员"③。他初中、高中分别就读于北京汇文中学和弘达中学,两所名校的培养使他兼具扎实的国学基础和开阔的西学视野。风起云涌的年代、动荡不安的时局,也影响到了在校求学的学生。弘达中学有着光荣的革命传统,学生有着参加革命活动的热情,这也影响了范钧宏,使他在日后的创作中,渗透着深沉的爱国情感。中学时,范钧宏最喜爱古典文学课。初中时,他就为《北京白话报》主编《戏剧周刊》。学生时期,他也曾在京津两地的《晨报》《民言报》《商报》《庸报》《天风报》等报纸上发表剧评和研究京剧的文章④。

年少时,范钧宏一边读书一边学戏。在汇文中学读书时,他曾拜在谭派须生陈秀华门下学唱老生行当。后来,他又先后向鲍吉

① 郝荫柏:《范钧宏评传》,中国文联出版社2016年版,第235页。
② 郝荫柏:《范钧宏评传》,中国文联出版社2016年版,第7页。
③ 郝荫柏:《范钧宏评传》,中国文联出版社2016年版,第8页。
④ 参见郝荫柏:《范钧宏评传》,中国文联出版社2016年版,第9页。

祥、王荣山、沈富贵等名师学习余派剧目，兼学靠把戏和武生戏①。学生时代，范钧宏曾组建"平平社"，积累了演出经验。18岁时，范钧宏"下海"。他拜在张春彦门下，在梨园公会挂了匾，成为一名京剧演员。

范钧宏正式学戏演戏，是在1934—1940年间。在前期学习的基础上，由于嗓音条件较为适合，他改学"马派"。虽然没有向马连良拜师，但他大量观摩马派剧目，将唱词宾白及一招一式学习过来，演出时也以马派须生面目出场。据范钧宏自述，在与马连良先生正式谋面之前，马先生曾在一次演出前托人向范钧宏借戏装，可见他早已听闻范钧宏②。

范钧宏自己组织过戏班。戏班的"承头人"是常少亭（原名常连坤）。"富连成"科班出身的很多演员曾在他的戏班演出，如"盛"字辈的（陈）盛荪、（孙）盛武，"富"字辈的有（茹）富兰、富蕙，"连"字辈的（马）连昆、（苏）连汉，"喜"字辈的有侯喜瑞、王喜秀等。做过程砚秋鼓师的著名艺人白登云也在戏班担任过鼓师③。

范钧宏演戏喜欢钻研，他琢磨剧本，吃透剧情，力求演活人物。虽然他没有"唱出来"，但是多年的舞台经历，使他熟悉京剧的剧本、音乐、行当、表演流派等各方面。而他的文化修养使他与一般的演员有所区别，多了理性的思考和总结。这就为他日后从事编剧工作奠定了良好的基础。他曾对唱过的一些马派戏进行改动。1937年，他在向高庆奎学戏期间，由于高庆奎只记得自己的台词，范钧宏连记带编，把剧本攒了出来④。这算是他初步接触剧本创作。

① 参见王岩：《范钧宏剧作与剧论研究》，中国人民大学2013年硕士学位论文，第10页。
② 转引自徐城北：《范钧宏之死》，《人物》1987年第6期。
③ 参见吉俊虎：《范钧宏研究》，山西师范大学2012年硕士学位论文，第5—6页。
④ 参见郝荫柏：《范钧宏评传》，中国文联出版社2016年版，第19页。

1940年，范钧宏因嗓辍演。之后，他曾任政府文员、剧社辅导、报刊记者等工作。抗战胜利后到1949年之前，他穷困潦倒，寄居在亲戚家中。丰富的生活体验，成为他日后创作的储备。

二、笔耕不辍、推陈出新的创作生涯

1949年以后，戏曲的地位大幅度提高，成为人民的"新文艺"。新的时代、新的社会环境，为范钧宏开启戏曲创作生涯提供了机遇。范钧宏自己说"他是党培养起来的戏曲战线的一名战士"[1]。1949年，范钧宏加入北京大众文艺创作研究会[2]，同时加入的还有翁偶虹、陶君起、朱木佳、何异旭等。通过学习和实践，范钧宏"渐渐明白了什么是'新文艺'，什么是'革命和新文艺的关系'，搞清楚了文学艺术应该为什么人服务，以及怎样去服务等许多问题"[3]。从此时起，范钧宏已经开始了他的创作。1951年，"五五"指示颁布以后，戏改工作正式开始，范钧宏被调至中国戏曲研究院编辑处。1955年1月，国家京剧院成立，范钧宏被调至京剧院工作。他笔耕不辍，在其近40年的创作生涯中，创作了40多部剧本（含与人合作），其中，绝大多数被国家京剧院搬上舞台，产生了很大的社会反响。戏曲理论家范溶评价道：范钧宏的作品"在思想和艺术上的推陈出新方面，都给广大戏曲作者以有益的借鉴"[4]。

我们将范钧宏的创作历程分为四个时期：

（一）整理改编和创作摸索期

加入大众文艺创作研究会以后，范钧宏配合政治任务，写作了

[1] 转引自郝荫柏：《范钧宏评传》，中国文联出版社2016年版，第168页。
[2] 大众文艺创作研究会，1949年10月15日于北京成立，1950年纳入文联。
[3] 郝荫柏：《范钧宏评传》，中国文联出版社2016年版，第23页。
[4] 转引自郝荫柏：《范钧宏评传》，中国文联出版社2016年版，第168页。

一些小剧本,如《三骂媒婆》《王二姐换面》《二流子开荒生产》等。自1953年起,他与一批戏剧家一起,从事京剧传统剧目的整理编辑工作,整理出160个传统剧目,编为《京剧丛刊》,共50集①。这些剧本"多数是当时京剧舞台上较为流行的传统剧本,或是在内容和表演艺术方面有价值的剧本,传统作品都以舞台演出本为依据,并吸收有关演员参加整理"②。这项工作不仅使范钧宏接触了大量京剧剧本,也使他更好地理解了如何"推陈出新",学习了编剧技巧,积累了改编经验,使他"完成了从演员到作家的角色转换"③,也为他以后的创作提供了素材和灵感来源。

1951年,范钧宏接受任务,创作以"信陵君窃符救赵"为题材的历史剧《兵符记》(与黄雨秋合作),代表国家京剧院参加次年的"第一届全国戏曲观摩演出大会",这也是范钧宏第一次真正意义上创作京剧剧本。作品如期参加演出大会,但是不算成功,原因在于"对历史剧的古为今用和现实主义的创作方法,还不甚了解,以至把今人的思想加在古人身上"④。这次创作的经验教训,范钧宏铭记于心,他在以后的创作中始终坚持现实主义的创作方法。

《兵符记》后,范钧宏又与何异旭、邱炘、任以双一起,改编评剧《牛郎织女》(1951年)为新编京剧。该剧由郑亦秋导演,叶盛兰、杜近芳主演,作品获得广泛的肯定。

(二) 创作黄金期

1953年至"文革"前夕,可谓范钧宏的创作黄金期。在此期

① 《京剧丛刊》由中国戏曲研究院编辑,前32集由新文艺出版社出版,后18集由中国戏剧出版社出版。参加过剧目整理工作的还有吕瑞明、祁野耘、何异旭、陶君起等。
② 吉俊虎:《范钧宏研究》,山西师范大学2012年硕士学位论文,第15页。
③ 郝荫柏:《范钧宏评传》,中国文联出版社2016年版,第23页。
④ 齐致翔:《范钧宏评传——传统中走出的当代戏曲大家》,载《欲望燃情——齐致翔戏剧文论集》,中国戏剧出版社2006年版,第36页。

间,范钧宏独立创作、改编及与他人合作创作或改编的传统戏、新编历史剧、现代戏作品有:《猎虎记》(1953年独立改编)、《陈妙常》(1953年与樊放、杜颖陶合作创作)、《蝴蝶杯》(1954年与范瑞明合作改编)、《除三害》(1955年与吴少岳合作改编)、《岳母刺字》(独立改编,1955年出版)、《三座山》(1956年独立改编)、《陈三五娘》(1956年与人合作改编)、《玉簪记》(1956年独立改编)、《十五贯》(1956年与人合作改编)、《夏完淳》(1957年与吕瑞明合作创作)、《望江亭》(1957年与何异旭、吴少岳合作改编)、《白毛女》(1958年与马少波合作改编)、《林海雪原》(1958年独立改编)、《英雄炮兵》(1958年与张春良合作创作)、《智斩鲁斋郎》(1958年与马少波合作改编)、《捉水鬼》(1958年独立创作)、《柯山红日》(1959年独立改编)、《杨门女将》(1959年与吕瑞明合作改编)、《九江口》(1959年独立改编)、《满江红》(1961年与吕瑞明合作改编)、《洪湖赤卫队》(1960年与袁韵宜合作改编)、《初出茅庐》(1960年与吕瑞明合作改编)、《龙女牧羊》(1961年与许源来、吴少岳、吕瑞明合作改编)、《卧薪尝胆》(1961年与人合作创作)、《强项令》(1962年与吴少岳合作创作)、《春草闯堂》(1963年与邹忆青合作改编)、《战渭南》(1963年独立创作)①。其中除《陈妙常》为梆子、评剧通用剧本,《蝴蝶杯》为河北梆子剧本,其余均为京剧剧本。前述多个剧目,成为国家京剧院的保留剧目。

① 根据中国京剧院《范钧宏创作年表》(原载《千钧飞鸿——纪念范钧宏先生诞辰90周年作品展演》,转引自郝荫柏《范钧宏评传》,第291—293页)、吉俊虎《范钧宏研究》(山西师范大学2012年硕士学位论文,第12—13页)等整理。中国京剧院《范钧宏创作年表》中缺少剧目合作者信息,因而合作者姓名参照吉俊虎《范钧宏研究》。《岳母刺字》一剧,中国京剧院《范钧宏创作年表》未记载,文中信息依据吉俊虎《范钧宏研究》。《捉水鬼》一剧,中国京剧院《范钧宏创作年表》记载为1959年创作,因有北京宝文堂书店1958年刊本,故本文以1958年为创作年份。《战渭南》一剧,中国京剧院《范钧宏创作年表》注明"与人合作",但《范钧宏戏曲选》(中国戏剧出版社1988年版)未标注其他合作者,故本文将之认为独立创作。

在新编历史剧方面,最能代表范钧宏的创作成就与艺术特色的,有《猎虎记》《强项令》等。1953年,他取材于《水浒传》情节而独立创作的新编历史剧《猎虎记》,被视为他的"起家戏"。该剧在1954年一年内上演了100场,多个地方剧种纷纷移植,于1956年获得文化部颁发的剧本一等奖。日本也将其移植为歌舞伎剧目①。《强项令》是范钧宏新编历史剧创作成熟的标志,经历十年浩劫恢复上演后,成为最负盛名的剧目之一。

传统戏改编方面,最有代表性的作品有《杨门女将》《九江口》《蝴蝶杯》等。《杨门女将》多年来在国内外常演不衰,曾于1960年被拍成彩色舞台艺术影片,获第一届电影百花奖最佳戏曲片奖②。

在京剧现代戏创作的探索方面,范钧宏做出了重要贡献。他的现代戏代表作有《白毛女》《林海雪原》等。《白毛女》是1949年以来京剧第一次演现代戏,由阿甲和郑亦秋共同导演,杜近芳、李少春、袁世海、叶盛兰、雪艳琴等著名演员参演,该剧以其独特的创新精神和精湛的表演,获得了巨大成功③。

《三座山》是范钧宏用京剧表现真实生活的初次尝试,也是国家京剧院的第一部大型创新之作。它由蒙古歌剧《三座山》改编而来,所以也有人说做为改变自外国歌剧的现代作品,它的创作实现了"四并举"④。

(三)创作衰退期

1963年,范钧宏积劳成疾,患心肌梗塞,由此创作量下降,只

① 参见王园春:《范钧宏戏曲创作研究》,厦门大学2013年硕士学位论文,第10页。
② 参见王园春:《范钧宏戏曲创作研究》,厦门大学2013年硕士学位论文,第12页。
③ 参见王园春:《范钧宏戏曲创作研究》,厦门大学2013年硕士学位论文,第11—12页。
④ 郝荫柏:《范钧宏评传》,中国文联出版社2016年版,第48页。"三并举"是20世纪60年代初提出的戏曲政策,即现代戏、传统戏、新编历史剧三者并举。

是参与了一些现代戏的创作，如《南方来信》(1964年与王颉竹、吕瑞明、陈延龄、何明敬合作创作)、《山村花正红》(1965年与吕瑞明合作改编)等。"文革"期间，范钧宏在"牛棚"和干校度过了十年，"一字不出"[①]。

(四) 创作恢复期

"文革"结束后，范钧宏振奋精神，又创作了系列作品：《蝶恋花》(1977年与戴英禄、邹忆青合作创作)、《文姬归汉》(1980年与人合作改编)、《锦车使节》(1982年与吕瑞明合作创作)、《风雨紫金山》(1984年与人合作创作)、《佘太君抗婚》(1984年独立改编)、《玉簪误》(1985年与人合作创作)、《冼夫人》(1985年与人合作创作)、《调寇审潘》(1986年独立改编)[②]。

其中，现代戏《蝶恋花》、新编历史剧《锦车使节》、改编传统戏《调寇审潘》可谓这一时期的代表作。取材杨开慧事迹的《蝶恋花》在全国引起轰动，在烟台胜利剧场甚至创下连演54场的纪录[③]。《锦车使节》涉及少数民族题材，曾获"第一届全国少数民族戏曲创作银奖"。《调寇审潘》是范钧宏的绝笔之作，1987年获"全国新剧目汇演新剧目奖""优秀编剧奖"[④]。

三、兼顾文学性与舞台性的创作特点

范钧宏不仅是一位剧作大家，也是一位优秀的戏曲理论家。

[①] 范钧宏：《戏曲编剧论集》，上海文艺出版社1982年版，"前言"第1页。
[②] 主要参见中国京剧院《范钧宏创作年表》，原载《千钧飞鸿——纪念范钧宏先生诞辰90周年作品展演》，转引自郝荫柏《范钧宏评传》，中国文联出版社2016年版，第293—294页。
[③] 参见郝荫柏：《范钧宏评传》，中国文联出版社2016年版，第112页。
[④] 参见郝荫柏：《范钧宏评传》，中国文联出版社2016年版，第111页。

他对于剧目《猎虎记》《蝴蝶杯》《杨门女将》《九江口》《白毛女》《林海雪原》等的创作和改编过程、经验,都撰有文章予以分析、总结。① 从这些文章可以看出,他在动笔创作之前,便有着审慎、理性、周全的思考。他的戏曲理论文章,集中收录在《戏曲编剧技巧浅论》②《戏曲编剧论集》中,其论题涉及戏曲结构、戏曲语言、戏曲程式、唱念安排等方面。在研读范钧宏剧作和剧论的基础上,本文试图对其创作经验与创作特点进行概括。

(一)宏观的创作观与方法论层面

1. 他自觉地运用历史唯物主义的观点,从生活出发,开掘历史题材的现实意义,注重历史真实与艺术真实的统一

新编历史剧及改编传统戏,占据了范钧宏作品中的绝大部分。他强调"古为今用","寓教育于娱乐之中"③。由于早期作品《兵符记》出现了"反历史主义"与"概念化"的问题,他充分吸取了之前的教训,在确立主题、构思情节、刻画人物时,注重从历史生活出发,而不带有主观随意性。他在强调主题重要性的时候,将之与"主题先行"区别开来:主题思想"是作者对生活素材观察、分析、提炼之后,有所作为地把生活中蕴涵的积极意义体现于结构之中……这和'主题先行'又岂能同日而语?……由于作者的生活经验丰富,创作方法对头,我们仍然可以看到许多有血有肉的人物和真实动

① 《〈九江口〉改编散记》,载《范钧宏戏曲选》;《改编〈白毛女〉散记》《改编〈林海雪原〉的几点体会》《京剧现代戏的念白及其他——从〈林海雪原〉想到的》,载中国国家京剧院编《范钧宏现代戏剧作选》;《情节——〈杨门女将〉写作札记》《〈猎虎记〉的创作与演出》《不进则退 推陈出新——修改〈猎虎记〉随感》《〈蝴蝶杯〉改编简记》《锲而不舍——三修〈蝴蝶杯〉》,载范钧宏《戏曲编剧论集》(上海文艺出版社 1982 年版)。

② 范钧宏:《戏曲编剧技巧浅论》,中国戏剧出版社 1984 年版。

③ 转引自陈培仲:《范钧宏的剧作与剧论(上)》,《戏曲艺术》1981 年第 3 期。

人的情节"。①

《猎虎记》取材于《水浒》第四十九回——"解珍解宝双越狱,孙立孙新大劫牢",讲解珍、解宝、顾大嫂、乐和、孙立等反抗迫害,被逼上梁山的故事,体现了反封建的主题。剧中每个角色都有其处境和个性特点。比如解珍遇事深思熟虑,解宝则性格暴烈,顾大嫂机智泼辣;解珍、解宝由于毛善与官府勾结,被投入牢狱,顾大嫂等想出劫狱投奔梁山的办法,而身居官位的孙立则有所顾虑,进退两难,在顾大嫂分析利害并采用激将法后,才决定投奔梁山。范钧宏曾说:"张真同志在《剧本》月刊发表的一篇文章《不要臆造古人的精神面貌》,其中他对于《水浒》第四十九回和对一个戏曲剧本《反登州》的分析,关于怎样描写人物的精神状态在事件发展中(即斗争中)的成长,写出历史发展的'无法抗拒的逻辑',以及不能按照作者主观意图臆造古人的精神面貌等原则性问题给我以很大的启发。"②而张真看过《猎虎记》之后说:"作者用了现实主义的方法描写人物和事件,就能够大致不差地表现客观现实发展规律,使剧本有较高的真实性,使人能够心服。"③

《九江口》和《战渭南》都是写古代战争。传统戏《九江口》写元末动乱时期两个风云人物——朱元璋和陈友谅的一场决定性的军事斗争。范钧宏动手改编之前,在摸了它的三个"底"(历史底、表演底、风格底)之一的历史底之后,肯定该剧"没有从战争双方正义与否的角度,把自己的'绝对同情'倾注于朱、陈中的任何一方……只是从战争得失的角度,提供了历史的经验教训",歌颂了捍卫北

① 范钧宏:《提纲挈领》,载范钧宏《戏曲编剧技巧浅论》,中国戏剧出版社1984年版,第11页。
② 范钧宏:《〈猎虎记〉的创作与演出》,载范钧宏《戏曲编剧论集》,上海文艺出版社1982年版,第238—239页。
③ 张真:《谈京剧〈猎虎记〉》,载《张真戏曲评论集》,中国戏剧出版社1992年版,第57页。

汉不计个人得失的张定边、临危应变的华云龙，批判了主观麻痹的陈友谅，"作者没有主观框子，而倾向性又相当明显"①。《战渭南》描写三国时期马超与曹操双方的兵家之争。这两个剧目，跳脱了对战争双方的是非评价，而着力于塑造人物，以故事和角色人格力量给予当代观众启示。

《杨门女将》与《满江红》与上述两者不同，它们渗透着强烈的爱国主义情感，体现了作者对于历史和道德的评价。但作者对杨、岳两家的"忠"也是做了历史唯物主义的分析。以岳飞抗金被害的故事为题材的戏曲作品很多，"有的剧本在歌颂岳飞的报国壮志时，尽量渲染了他的愚忠思想"②，而范钧宏对"忠"的二重性做了正确判别，"忠于国家，忠于人民，永远是我们民族最可宝贵的精神财富"③。

通过历史题材剧目的创作实践，范钧宏也思考着历史真实与艺术虚构之间的关系。《满江红》的剧情中，有个别地方与历史记载出入较大，如历史上金兀术战败后退守到汴梁，而剧中让他撤至黄河北岸。这一处并没有观众提出意见。反而在一处小问题上，即十二道金牌来催促班师回朝，岳飞在群情激愤、众人鼓动的情况下，表明了"敲战鼓紧征袍进军北岸"的决心，但进军的想法马上被粮草已断的现实粉碎，并未落实为行动。有人便提出这不符合岳飞的性格和行动逻辑④。范钧宏思考和总结道：金兀术退兵到何处，"不过是程度上的差别而已"，"情节虽是虚构的，但是符合于历

① 范钧宏：《〈九江口〉改编散记》，载《范钧宏戏曲选》，中国戏剧出版社1988年版，第319页。
② 马彦祥：《评京剧〈满江红〉对于赵构的处理》，转引自郝荫柏《范钧宏评传》，中国文联出版社2016年版，第89页。
③ 齐致翔：《生命诚可贵 求索价更高——读〈范钧宏戏曲选〉随想》，载《范钧宏戏曲选》，中国戏剧出版社1988年版，第345页。
④ 参见范钧宏：《艺术虚构与性格真实》，载范钧宏《戏曲编剧论集》，上海文艺出版社1982年版，第341页。

史基本真实",而"进军北岸"则不同,这一决定与"岳飞'忠君爱国'互为表里的思想性格有些距离",所以历史剧的艺术虚构需要"符合人物在特定历史条件下的性格真实"①。也就是说,范钧宏注意到了历史真实与艺术真实相统一的问题。

2. 他强调完整的艺术构思,在动笔之前,从具体剧目出发,整体把握结构,统筹全局,注意内容和形式的协调统一

范钧宏强调兼顾剧本文学性和舞台性的完整艺术构思。他提出,剧本结构,除了要考虑故事结构,即情节取舍、场次安排、艺术手段和表现方法各方面,还要设想一个技术布局,其中包括唱念、表演、舞蹈的设想,程式的运用,人物上场下场的节奏,以及重点唱段的安排等②。在动笔之前,应对剧目进行整体把握,布局统筹,因戏制宜。

由于剧目题材、类型不同,在统筹时会各有侧重。如《杨门女将》全剧重点在于重新确立主题思想以及如何编织情节;《白毛女》因为是由歌剧改编而来,原作人物、情节、立意均已完整而深刻,所以侧重考虑运用结构形式使之更加戏曲化;而《强项令》由于立意是歌颂董宣明辨是非、坚持原则的"强项精神",所以这个人物是布局重点,同时还要考虑"全剧以什么风格为宜,技术布局侧重于哪方面为好"。只有这样,才能有的放矢,"从内容到形式有所侧重地作出适当的规划"③。

范钧宏强调内容和形式的统一。他指出,规定情境(内容)与技术安排(形式)的统一,"包含两层意思:一是内容(规定情境)与

① 范钧宏:《艺术虚构与性格真实》,载范钧宏《戏曲编剧论集》,上海文艺出版社1982年版,第342页。
② 参见范钧宏:《提纲挈领》,载范钧宏《戏曲编剧技巧浅论》,中国戏剧出版社1984年版,第13页。
③ 范钧宏:《"十六字令"》,载范钧宏《戏曲编剧技巧浅论》,中国戏剧出版社1984年版,第169—173页。

形式(技术安排)的协调一致;二是最大限度地发挥技术安排的能动作用,从而圆满地达到规定情境提出的要求"①。而京剧现代戏容易出现内容和形式不尽统一的状况,但这些问题是可以解决的。他一语中的地指出京剧现代戏存在的问题,并提出解决问题的方向:"一种是一成不变地按照传统表现形式进行;另一种是基本上使用话剧或新歌剧的表现方法,而在某些地方'适当地'照顾一下京剧形式的特点。前一种,似乎无视于京剧形式在表现现代生活上的局限,硬搬传统技术和固有程式的结果……后一种,则又过分夸大了形式的局限性,甚至把传统形式和现代生活内容对立起来……关键性的问题就在于如何继承传统、发展传统,尽可能地缩短形式与内容之间的距离,使它既能在生活基础上创造艺术形象,而又不失其应有的风格和特点。"②

(二)具体的编剧技巧层面

范钧宏的编剧技巧高超,他甚至被誉为"技巧大师"③。吴祖光曾评价范钧宏的剧作:"他写的戏针线绵密,结构严谨,有气度,有文采,是大家手笔。"④范钧宏的编剧理论,是其对创作实践的反思和总结,又反过来影响他的创作实践。他形成了自己的一套理论语汇。他对戏曲剧本的定义是:"根据戏曲情节结构,使用戏曲文学语言,运用戏曲艺术程式写出来的剧本。"⑤通过结构、语言、

① 参见范钧宏:《最后一道工序》,载范钧宏《戏曲编剧技巧浅论》,中国戏剧出版社1984年版,第156页。
② 范钧宏:《改编〈白毛女〉散记》,载中国国家京剧院编《范钧宏现代戏剧作选》,中国戏剧出版社2016年版,第429页。
③ 转引自陈培仲:《略论范钧宏对京剧的贡献——纪念范钧宏诞辰90周年》,《戏曲艺术》2006年第4期。
④ 吴祖光:《痛悼范钧宏同志》,《戏曲艺术》1987年第1期。
⑤ 范钧宏:《提纲挈领》,载范钧宏《戏曲编剧技巧浅论》,中国戏剧出版社1984年版,第1页。

程式等的构思和运用,他尝试着使剧本既具有文学性,也为舞台调度提供参考,为表演留出充分的施展空间。在编剧技巧层面,范钧宏的创作呈现如下特点:

1. 剧作结构集中精炼,情节疏密有致,场次安排合理,以凸显主题、刻画人物

前文提到,范钧宏所说的结构涉及故事结构和技术布局,此处主要分析故事结构。故事结构,"包括人物以及体现人物性格特征的行动、人物关系、矛盾冲突、中心事件、矛盾的起伏、发展、变化……"[①]"人物、情节、立意,是构成结构的三大要素"[②]。情节设计和其他相关的一切编剧技巧,都是为立意和人物服务的。

主题思想为最重要的主线,"戏曲结构要求集中,集中必先树立主线"[③]。主线不能仅以事件为中心,否则有"事"无"戏"。范钧宏总结道,戏曲结构的贯穿线,是人物行动线、情节发展线,而最重要的主线还是主题思想线[④]。情节要围绕主线,不蔓不枝。优秀的剧作"无不得力于思想清新,意境深邃"。主题思想(即立意)是戏曲结构的灵魂,对于分散的人物动作和零星的戏剧情节具有凝聚、集中的作用[⑤]。以《杨门女将》为例。1959 年,扬剧《百岁挂帅》进京演出,轰动京城,特别是《寿堂》《比武》两场戏非常精彩,得到一致赞誉。作品以描写杨家与宋王的内部纠纷为主,通过内部纠

[①] 范钧宏:《提纲挈领》,载范钧宏《戏曲编剧技巧浅论》,中国戏剧出版社 1984 年版,第 12 页。

[②] 范钧宏:《提纲挈领》,载范钧宏《戏曲编剧技巧浅论》,中国戏剧出版社 1984 年版,第 10 页。

[③] 范钧宏:《〈打渔杀家〉的得失》,载范钧宏《戏曲编剧技巧浅论》,中国戏剧出版社 1984 年版,第 34 页。

[④] 范钧宏:《点·线·面》,载范钧宏《戏曲编剧技巧浅论》,中国戏剧出版社 1984 年版,第 73—75 页。

[⑤] 范钧宏:《点·线·面》,载范钧宏《戏曲编剧技巧浅论》,中国戏剧出版社 1984 年版,第 75 页。

纷的解决,歌颂杨门女将在大敌当前捐弃私怨、精忠报国的英雄行为①。该剧笔墨偏重前半部分,出征以后的戏比较单薄。范钧宏和吕瑞明决定把它改编为京剧。"同样题材原是可以通过作者的不同理解和个人创作意图,加以不同的处理;而作者的意图和见解,又总是在主要矛盾的发展和解决过程中体现出来的"②。从全局着眼,首先需要明确以下几个问题:第一,如前所述,我们准备把杨门女将对敌斗争做为人物的主要行动,并通过这种行动,突现主题,因而这一行动本身必然形成全剧的主线;一切内部纠纷自应做为由于这一对敌斗争激起的浪花,而退居次要地位。……第二,《比武》是场好戏,但是如果出征以后的情节和它脱离了联系,就有"单摆浮搁"的可能。从《寿堂》到《比武》,从《出征》到《胜利》,也就难免有前后切成"两大块"之感。这是后半部的情节和全剧结构问题。第三,既以对敌斗争做为主线,自然要用相当于前半部的笔力描写出征以后的情节③。所以,他们在基本保留《寿堂》和《比武》两场戏并参照其人物情节的基础上,改写了《廷辩》,增加了《请缨》,虚构出"主战"的寇准和"主和"的王辉等人物,并重新构思了下半部,即出征后的《赠马》《探谷》等场次,把杨门女将对敌斗争做为人物的主要行动,以此凸显爱国主义的主题④。

在有利于组织矛盾、塑造人物之处"密针线"。《九江口》的改编,是很好的例子。传统老戏中,对张定边着墨较多,也忽略了其他人物。张定边一见华云龙,马上就认出他是假王子,而以"巧嘴"

① 参见范钧宏:《情节——〈杨门女将〉写作札记》,载范钧宏《戏曲编剧论集》,上海文艺出版社 1982 年版,第 213 页。

② 参见范钧宏:《情节——〈杨门女将〉写作札记》,载范钧宏《戏曲编剧论集》,上海文艺出版社 1982 年版,第 216 页。

③ 参见范钧宏:《情节——〈杨门女将〉写作札记》,载范钧宏《戏曲编剧论集》,上海文艺出版社 1982 年版,第 214—215 页。

④ 参见郝荫柏:《范钧宏评传》,中国文联出版社 2016 年版,第 75—76 页。

著称的华云龙又不太济事,一经盘问,就露出了破绽,陈友谅却偏偏袒护这个假女婿。这样,"华云龙的形象,就不能在矛盾发展中树立起来;连带着,做为他的对手的张定边也失去了足以表现老辣多谋的用武之地。同时,也就严重地影响了陈友谅的性格"①。而范钧宏发现了这个戏是具有很好的"斗智"条件的,将这一场改为重点场次,设置了"席前三盘问"。华云龙到来后,陈友谅设宴招待,张定边看到书信,心中起疑,开始盘问。前两问,华云龙对答如流,从容应对,让张定边略显尴尬;在接着盘问行程时,由于叛变的胡兰心虚,以"风雨阻隔"为辩解借口,露出破绽,令张定边断定诈亲,但因没有充分证据,只得暂时忍怒以伺时机②。"席前三盘问"的情节设计,使矛盾更加尖锐,人物形象更加丰满,华云龙的孤身虎胆、机警沉着与张定边的刚强激烈、老辣多谋相得益彰。

科学合理的设计场次。在创作实践中,范钧宏摸索出来这样的规律:一个大型剧本,至少要有三个安排得比较匀称的重点场子,还要有与之搭配的一般场子和过场戏,使故事完整流畅,主次分明。重点场子,"既不是情节的堆砌,更不能游离于主线之外,而是有人物、有情节、有思想的抓得住观众的场子"③。如《九江口》"席前三盘"就是重点场子。再以《猎虎记》为例,它有14场戏,其中《逼供》《逼反》《劫牢》为重点场子,《路遇》《智赚》《城警》《护眷》等为过场戏,其余为一般场子④。范钧宏善于运用过场戏,他认为

① 范钧宏:《〈九江口〉改编散记》,载《范钧宏戏曲选》,中国戏剧出版社1988年版,第321页。
② 范钧宏:《九江口》,载《范钧宏戏曲选》,中国戏剧出版社1988年版,第71—114页。
③ 范钧宏:《"十六字令"》,载范钧宏《戏曲编剧技巧浅论》,中国戏剧出版社1984年版,第174页。
④ 参见王园春:《范钧宏戏曲创作研究》,厦门大学2013年硕士学位论文,第25页。

"过场虽小,作用很大"①。如《猎虎记》的《路遇》一场,是为解决孙立、乐和在之前未出场,而在公堂需要出现的问题。于是该场写孙立回家途中,遇见解珍、解宝被捕快押赴府衙,乐和紧接着出场,向孙立略述事情经过,两人赶赴公堂。简单的过场戏,起到了承前启后的作用。范钧宏也擅长运用明、暗场的处理。如《九江口》中,胡兰的招供成为张定边确定华云龙有诈的证据,正当张定边在陈友谅面前揭穿华云龙之时,传来胡兰碰死狱中的消息。剧情的紧张与跌宕,胡兰碰死狱中的暗场处理起到了重要作用。此处采取暗场而不是明场处理,既避免了情节拖沓,也有助于维持台上的紧张氛围②。

2. 采用多种手法,使塑造的人物形象真实生动

注重人物性格在客观环境、事件中的成长。范钧宏在谈《猎虎记》的创作时,曾说:"我在写作中就时刻注意使人物性格在斗争中逐渐地丰富、完整,并时刻注意刻画这些人物在被逼上梁山时的不同心理过程。"③如前文提到的孙立,在剧中即经历了明显的心理变化,从安于当前的生活、态度犹豫不决到最终不得不上梁山。再如《蝴蝶杯》中,民女胡凤莲从《归舟》中依赖父亲的娇弱的女儿形象;到父亲暴毙后,《藏舟》一场中,救助遭卢府追捕的恩人田玉川时的急中生智,再到舟中与田玉川互许婚事,接过信物"蝴蝶杯"时的娇羞;到《投县》一场,为救田玉川贸然见公婆的放下羞怯;最后到《杯证》一场,与卢林对峙时毫不妥协、据理辩驳。其性格既有一贯的灵巧聪慧,其斗争精神也是一步一步被激发出来的。

① 范钧宏:《改编〈白毛女〉散记》,载中国国家京剧院编《范钧宏现代戏剧作选》,中国戏剧出版社 2016 年版,第 436 页。
② 参见王园春:《范钧宏戏曲创作研究》,厦门大学 2013 年硕士学位论文,第 26 页。
③ 范钧宏:《〈猎虎记〉的创作与演出》,载范钧宏《戏曲编剧论集》,上海文艺出版社 1982 年版,第 239 页。

在矛盾的发展和人物的联系与对比中,刻画人物性格。《锦车使节》写西汉时期,远嫁乌孙的解忧公主及其侍者冯夫人在汉使来访、傲慢的举动引发误会,汉与乌孙的战争一触即发之际,不计个人安危,采取对策,冯夫人跋涉万里,叩阙上书,向汉皇阐述事实,消除误会,化解民族危机的故事①。由于出身于汉、出嫁乌孙,在矛盾产生和解决的过程中,解忧公主与冯夫人同处汉与乌孙的夹缝中,前者承受着乌孙王子乌就屠的误会,后者则承受着丈夫乌孙右将军的不解,但两人以大局为重,果断采取维护和平的措施,显示了她们的忍辱负重与远见卓识。《强项令》中,董宣即便被按住脖子,也不肯向湖阳公主赔礼,这时着意刻画他耿直、刚毅、倔强的性格,但在光武皇帝面前,他的"犟"劲却很难表现出来,所以,范钧宏又设计了一个喜剧性人物——老太监,他比较世故,在董宣、光武皇帝、公主之间起着调节作用。例如他有这样的说白:"董宣,得罪了公主,还不快磕头吗?(小声)什么有理没理的,磕个头又算什么!(向武士)按着他,磕,磕,磕,……"②这一角色的出现,就是为了烘托、反衬董宣的性格。

运用戏曲语言生动地刻画人物。《杨门女将》中,佘太君请求出征,"主和"派的王辉却认为她的举动是出于为杨宗保报仇的目的。范钧宏为佘太君设计的一段唱词,准确地揭示了佘太君"此时此地如倒海翻江般的感情波澜",令其将悲愤、壮烈的感情倾泻而出③,刻画了其慷慨忠勇的个性。从这段诗化、兼具叙事与抒情功能的唱词中,也足见范钧宏深厚的戏曲语言功力。

老令公提金刀勇冠三军,

① 范钧宏、吕瑞明:《锦车使节》,载《范钧宏吕瑞明戏曲选》,中国戏剧出版社1990年版,第188—241页。

② 范钧宏、吴少岳:《强项令》,载《范钧宏戏曲选》,中国戏剧出版社1988年版,第198页。

③ 陈培仲:《范钧宏的剧作与剧论(上)》,《戏曲艺术》1981年第3期。

父子们赤胆忠心为国效命。
金沙滩拼死战鬼泣神惊,
众儿郎壮志未酬疆场饮恨,
洒碧血染黄沙浩气长存。
两狼山被辽兵层层围困,
李陵碑碰死了我的夫君。
哪一阵不伤我杨家将?
哪一阵不死我父子兵!
可叹我三代男儿伤亡尽,
单留宗保一条根。
到如今宗保边关又丧命,
才落得老老小小、冷冷清清、孤寡一门、历尽沧桑,我也未曾灰心!
杨家要报仇我报不尽——
哪一战不为江山,不为黎民!①

3. 面向舞台,善于使用和化用传统

面向舞台,是指剧作家创作时,要从案头想到舞台,从平面看到立体,需要作者用丰富多彩的戏曲化的艺术手段,让人物形象立起来②。范钧宏在强调戏曲结构时,会谈到技术布局,也是从剧作的舞台呈现来着想的。技术安排,会影响到舞台调度、演员表演、舞台节奏等各方面。由于有过做演员的经历,范钧宏熟悉舞台,他在处理剧本的"舞台性"方面得心应手。"他充分地考虑到戏曲表演形式的特点对于戏曲剧本的制约和要求,为发挥唱、

① 范钧宏、吕瑞明:《杨门女将》,载《范钧宏吕瑞明戏曲选》,中国戏剧出版社1990年版,第90页。

② 参见范钧宏:《"十六字令"》,载范钧宏《戏曲编剧技巧浅论》,中国戏剧出版社1984年版,第178页。

做、念、打等综合艺术手段和虚拟、夸张的程式化的表演,提供了用武之地。他创作时常常是将人物行当、服饰扮相、上场下场、音乐布局、唱腔板式、锣鼓节奏、舞台调度乃至布景装置等都放在艺术构思之内,加以审慎的处理"①。因而他创作的剧本,能凸显戏曲艺术的特点。

他善于使用和化用程式。面向舞台,"要求作者在案头写作的同时,随时随地地想到程式的运用"②。就范钧宏个人而言,"写在纸上的虽是语言,首先考虑的却是程式"③。范钧宏对于程式的使用和化用,其作品可谓无处不在,在新编历史剧和传统戏改编的作品中如此,在现代戏创作中,也是这样。如《杨门女将》第一场是一出简短的过场戏,其目的是说明宗保阵亡,军情紧迫。

〔焦廷贵内声:"二哥!"

〔孟怀源内声:"贤弟!"

〔焦廷贵内声:"催马!"

〔"急急风"。焦廷贵、孟怀源"趟马"上。

孟怀源(唱【西皮散板】)
 王文无故来犯境,

焦廷贵　(接唱)宗保元帅竟捐生。

孟怀源　(接唱)边关告急军情紧,

焦廷贵　(接唱)披星戴月搬救兵。

〔孟怀源、焦廷贵催马,"亮相",同下。④

① 陈培仲:《范钧宏的剧作与剧论(下)》,《戏曲艺术》1981年第4期。

② 范钧宏:《程式——戏曲编剧的基本功》,载范钧宏《戏曲编剧论集》,上海文艺出版社1982年版,第65页。

③ 范钧宏:《"运当通神"——从编剧角度谈戏曲程式》,载范钧宏《戏曲编剧论集》,上海文艺出版社1982年版,第73页。

④ 范钧宏、吕瑞明:《杨门女将》,载《范钧宏吕瑞明戏曲选》,中国戏剧出版社1990年版,第67页。

这一场便充分运用了程式。"搭架子"的对话介绍了人物关系,上场分唱则表现人物行动的目的①。再如,《强项令》第三场,董宣、光武、公主三个角色互相争论、辩理。唱念安排上需要布局,才能避免你问我答、我唱你听式的单调、呆板,这就需要"寻求一个最有利的表现程式"。范钧宏想到了《玉堂春》,又想到了《甘露寺》的《相亲》中刘备叙家谱,乔玄、孙权互相吵架的那段戏,但觉得直接借用其程式都不尽理想,于是以《玉堂春》的音乐布局为主,而辅之以《甘露寺》的程式,加以灵活运用,形成"唱段循环于董宣、光武、公主之间,念白交织于董宣、光武、公主、老太监插话之内"②的三人唱、四人念的以唱为主、唱念交叉的音乐布局。

范钧宏强调发展京剧现代戏的必要性,在活用、化用程式来解决现代戏的内容、形式的统一问题方面,他身先士卒,力求富有成效。他说:"现代剧在表演艺术、舞台色彩上,比起传统剧来,还有较大差距;但从现代剧可能表达的思想内容、时代精神来讲,却远非历史题材的剧目所能企及。前者,不利因素是相对的;后者,有利因素则是绝对的。尽管京剧艺术程式有某种程度的凝固性,但是,只要我们勇于探索,敢于创新,就不难在一定范围内逐渐缩短两者之间艺术上的距离……"③

京剧上下场有一条基本规律,就是剧中人物要在音乐节奏中上下场④。如果随随便便地上下场,就找不着锣鼓点了。然而,"京剧里面原有的上下场程式,已有很大一部分不能适用于表现现

① 参见范钧宏:《"运当通神"——从编剧角度谈戏曲程式》,载范钧宏《戏曲编剧论集》,上海文艺出版社 1982 年版,第 74 页。

② 范钧宏:《唱念安排八讲》,载范钧宏《戏曲编剧论集》,上海文艺出版社 1982 年版,第 150—151 页。

③ 转引自陈培仲:《范钧宏的剧作与剧论(上)》,《戏曲艺术》1981 年第 3 期。

④ 参见范钧宏:《改编〈白毛女〉散记》,载中国国家京剧院编《范钧宏现代戏剧作选》,中国戏剧出版社 2016 年版,第 437 页。

代生活"①。《白毛女》中,在第一场安排穆仁智、喜儿、杨白劳三个人上场时,便对传统有所发展和创造。穆仁智……是用【南锣】唱上。【南锣】的特点是,有唱有念,有吹有打,而且唱即是念、念即是唱。节奏不快不慢,过门不长不短。正好在这段曲调中,表现那种狗仗人势、骄傲自得的情绪。穆仁智下场后,喜儿捧着小面盆唱着【南梆子】上场,他之所以选择【南梆子】这种板式,一来它比较符合唱词中描绘的那种凄凉、感慨、怀念、忧虑的复杂感情;二来【南梆子】过门中间可以加上较多的打击乐……给观众的印象是京剧的喜儿,而不是歌剧或是其他什么剧的喜儿了。喜儿唱了之后,剧本规定是杨白劳唱【西皮散板】上场……演员步履踉跄地踩着锣鼓点上场以后,可以根据自己的体会,通过唱腔和动作,表达出唱词里面"躲账七天离家外,十里风雪转回来……"的那种心情②。

此外,范钧宏也注意到在人物出入比较频繁的场子中,在上下场之前,安排"肩膀"的问题。比如《白毛女》第三场,喜儿与赵大叔对话时,杨白劳要上场,但不管喜儿和赵大叔的对白在什么时候停止,杨白劳上场总会感到生硬,所以,在喜儿和赵大叔对话之后,让赵大叔唱两句【摇板】,下面再起大锣,杨白劳在锣鼓中上场。而杨、赵对话以后,喜儿、王大婶、大春出场,这一次没有用"唱"做"肩膀",而是在他们上场之前,杨白劳一声苦笑,之后喜儿等用【四平调】唱上,这声苦笑就是【四平调】的"肩膀"③。范钧宏对于音乐程式的熟悉和化用,解决了现代戏中人物上场过于生活化或者不流畅的问题。

① 参见范钧宏:《改编〈白毛女〉散记》,载中国国家京剧院编《范钧宏现代戏剧作选》,中国戏剧出版社2016年版,第438页。

② 范钧宏:《改编〈白毛女〉散记》,载中国国家京剧院编《范钧宏现代戏剧作选》,中国戏剧出版社2016年版,第438页。

③ 范钧宏:《改编〈白毛女〉散记》,载中国国家京剧院编《范钧宏现代戏剧作选》,中国戏剧出版社2016年版,第439—440页。

《林海雪原》中，化装成皮货商的杨子荣和伪装成小炉匠的栾平，有一段一路同行、互相窥探的过场戏，戏剧要求把双方人物的内部动作和外部动作交织在一起，又不能让各自的感情节奏停顿下来。

杨子荣　（唱）说说笑笑离山冈，
栾　平　（唱）说说笑笑离山冈。
杨子荣　（唱）察言观色暗思量，
栾　平　（唱）我暗思量。
杨子荣　（唱）昨晚一问我看出情况，
栾　平　（唱）事后三思……我醒了腔。
杨子荣　（唱）小炉匠……
栾　平　（唱）小皮货商……
　　　　〔两人不觉对看，旋即转身。
杨子荣
栾　平　（同唱）我越看越不像……

……

杨子荣
栾　平　（同唱）分明是……
栾　平　（唱）解放军……
杨子荣　（唱）残匪帮……
　　　　〔两人又凑在一起。
杨子荣　（满不在乎地）哈哈哈……
栾　平　（阴阳怪气地）哈哈哈……（同时转身）
杨子荣
栾　平　（同唱）在这儿把蒜装！①

① 范钧宏：《"运当通神"——从编剧角度谈戏曲程式》，载范钧宏《戏曲编剧论集》，上海文艺出版社1982年版，第77—78页。

在现代戏中使用"背供"程式,在 1958 年之前还是非常少见的,此处使用得很恰当,使感情节奏、表演节奏统一于音乐节奏当中。唱句时断时续,也可以调动更多的艺术手段。

范钧宏常因人设戏,给予演员充分的表演空间。他说,戏曲结构要结合表演,有两层意思:"一是在既定的情节、场面中,尽量运用各种艺术手段,为演员提供或创造有利于表演的条件;二是从具有特色的艺术手段(包括所谓'绝活')出发,沿着剧情发展脉络编织情节,为演员表演开拓用武之地。"①《九江口》老戏中,华云龙由二路武生扮演,而改编本中,因为华云龙要与张定边斗智,会有较多唱念,范钧宏为谁(或是什么行当)演华云龙的问题颇费踌躇。演员定不下来,剧本也不好轻易动笔。范钧宏就此询问扮演张定边的袁世海,袁世海脱口说出了叶盛兰的名字。范钧宏对于名小生叶盛兰扮演改编本的华云龙非常满意,有了这个角儿,他的想象力也就丰富了起来,放手写了下去。② 而范钧宏熟悉袁世海的表演特点,剧中的张定边唱念并重,还有很多做工戏,如水袖、髯口、眼神、开船、开打等,让袁世海的演技得到了最大程度的发挥③。

范钧宏写《猎虎记》,除了因为它内容好、故事性强之外,还因为它是一个"群戏"题材。当时的中国京剧院二团里面有张云溪、张春华、云燕铭、叶盛长等一大批优秀演员,分别扮演剧中解珍、解宝、顾大嫂等主要角色,"量体裁衣,非其莫属,戏保人,人保戏"④。

《杨门女将》的创作有着这样的背景:四团刚刚加入中国京剧院不久,这个团由杨秋玲、孙岳、吴钰璋、李嘉林、寇春华等新中国

① 范钧宏:《"十六字令"》,载范钧宏《戏曲编剧技巧浅论》,中国戏剧出版社 1984 年版,第 176 页。
② 参见范钧宏:《〈九江口〉改编散记》,载《范钧宏戏曲选》,中国戏剧出版社 1988 年版,第 329 页。
③ 参见郝荫柏:《范钧宏评传》,中国文联出版社 2016 年版,第 68 页。
④ 郝荫柏:《范钧宏评传》,中国文联出版社 2016 年版,第 31 页。

成立之后培养出的第一届原中国戏曲学校的毕业生组成,他们生龙活虎,行当齐全①。范钧宏认为改编扬剧《百岁挂帅》,剧情中的人物与刚毕业的青年演员行当对路。这出戏也确实让一批青年人一演成名,当年扮演佘太君的王晶华于2006年在《中国京剧》上发表了《一出戏捧红了我们这批演员——忆〈杨门女将〉编剧范钧宏先生》,其中提到"范钧宏先生为我编写的几个剧本,让我有机会把所学的艺术展现在观众面前。有时,为了一个词或一个字的取舍,我在一天内会接到范先生写来的两、三封信"②。

总的来说,范钧宏处理起历史题材的作品,得心应手,其作品的艺术性也高。然而,其多数现代戏作品,在情节的完整性和层次性、人物性格的丰富性方面,难以与其新编历史剧和改编传统戏的作品比肩。但是范钧宏在他的现代戏作品中,已经做了一些重要探索,比如《三座山》中,他突破了京剧传统戏"点线式"的结构,采用了分幕分场的结构方法③;对于现代戏的念白、唱念的安排、选题等,他也有深入的思考④,并落实到实践中,为京剧的现代化做出了贡献。范钧宏的剧作,呈现出阶段性特征。有研究者指出,"他的剧作较好地体现了我国古典小说描绘人物的传统——着重从人物本身去展现人物性格,而较为忽略了我国古典诗词和古典戏曲中那种借景抒情、情景交融的艺术描绘","六十年代以后,逐

① 参见郝荫柏:《范钧宏评传》,中国文联出版社2016年版,第73页。
② 王晶华口述,封杰记录:《一出戏捧红了我们这批演员——忆〈杨门女将〉编剧范钧宏先生》,《中国京剧》2006年第11期。
③ 郝荫柏:《范钧宏评传》,中国文联出版社2016年版,第46页。
④ 参见范钧宏:《京剧现代戏的念白及其他——从〈林海雪原〉想到的》,载中国国家京剧院编《范钧宏现代戏剧作选》,中国戏剧出版社2016年版,第445—452页;范钧宏《改编〈白毛女〉散记》,载中国国家京剧院编《范钧宏现代戏剧作选》,中国戏剧出版社2016年版,第429—440页;《选题——京剧反映现代生活写作散记》,载范钧宏《戏曲编剧论集》,上海文艺出版社1982年版,第292—302页。

渐有所改变……加强了对于人物内心情感的细腻描绘"①。在笔者看来,与其说前一阶段存在创作弱点,后期有所改善,不如说前者是他的典型创作风格,而后期创作风格有所转变。

范钧宏的作品之所以能够打动人,产生长久不衰的吸引力,除了高超的技巧外,更在于渗透其中的人文精神和艺术形象所表现出的真善美的品格。它们又何尝不是剧作家人格境界的反映?齐致翔在回忆恩师时说,"先生的一生啊,内心积聚了很多思考也好……或者说是一种快乐也好,他往往要通过他的作品以及其他作品中人物的一些行动、行径来表现……你比如像分析张定边,他写这个人物的时候,里面已经渗透着许多情感和思考了。我就觉得张定边为什么那样忠心耿耿,到死还要'孝服拦马'。他内心有一种非常伟大的情感"②。范钧宏的思考和精神,会长存在他所创造的艺术形象中。

张庚先生说,范钧宏是"京剧革新一个时代的代表性人物"③,这样的评价是中肯的。旧社会的经历与新时代的洗礼,个人的天赋、努力及人生际遇,共同造就了这样一位继承传统又锐意创新的戏曲剧作大家。

① 陈培仲:《范钧宏的剧作与剧论(上)》,《戏曲艺术》1981年第3期。
② 郝荫柏:《范钧宏评传》,中国文联出版社2016年版,第72页。
③ 陈培仲:《范钧宏还"活"着——参加范钧宏诞辰80周年座谈会归来》,《戏曲艺术》1997年第1期。

以剧本创作来推动越剧的迅猛发展
——徐进越剧创作浅论

刘 婷

摘 要： 徐进做为中国当代越剧剧坛最重要的编剧之一，创作了越剧《红楼梦》《梁山伯与祝英台》《花中君子》《舞台姐妹》等精品佳作。其作品以兼具通俗晓畅与优美雅致的唱词见长，为越剧品格的塑造和剧种流派的发展做出了突出的贡献。徐进具有较强的创作主体意识，其作品题材广泛，将浪漫主义与现实主义相结合；以戏剧冲突来构建戏剧结构；塑造了一批有血有肉的人物形象；唱词既雅致又通俗，体现出越剧温婉柔美的风格。

关键词： 创作主体性　浪漫主义　现实主义　越剧　风格

20世纪40年代，越剧呈现欣欣向荣的改革气象，编剧界冉冉升起了一颗新星，一位药房学徒出身的编剧徐进脱颖而出。他因突出的创作成就和作品广泛的影响力，被称为"越坛最早、最老、最有成就、最享盛誉、最有影响的编剧魁首"。其作品《红楼梦》与《梁山伯与祝英台》成为越剧难以逾越的经典，为越剧流派风格的建立和传承发展作出了泽被后世的卓越贡献。

徐进，原名徐伯耕，浙江慈溪人。1923年10月出生。一生共

* 刘婷（1990—　），文学博士，上海艺术研究所助理研究员，专业方向：文艺学、戏剧美学。

创作剧本55部,其中独创36部、合编19部①。他的诸多作品成为当代越剧各流派的代表作,如袁雪芬、傅全香、范瑞娟的《梁祝》,徐玉兰、王文娟、尹桂芳的《红楼梦》,尹桂芳的《沙漠王子》《浪荡子》《秋海棠》,戚雅仙的早年成名之作《香笺泪》、封箱之作《人比黄花瘦》(《李清照》),金采风的《盘夫索夫》,吕瑞英的《花中君子》,张桂凤的《金山战鼓》等。上海市纪念越剧百年诞辰时,授予徐进"百年越剧特殊贡献艺术家"的荣誉称号。

徐进自1942年跨入越剧编剧行业后,在不同时期任各剧团编剧或主持剧务工作:1942年12月至1944年12月,任上海大来剧场编剧;1945年1月至1947年7月,任芳华越剧团编剧、剧务主任;1947年8月至1948年1月,任玉兰越剧团编剧;1948年2月至1950年3月,任云华越剧团编剧;1950年4月至1955年,任华东越剧实验剧团编剧,华东戏曲研究院研究室副主任;1955年至1978年,任上海越剧院创作室主任;1978年至1984年,任上海越剧院副院长;1984年之后,任上海越剧院艺术顾问②。

徐进幼时,在家乡浙江锦堂乡村师范附属小学读书,年年成绩名列前茅。因家境贫穷,中学没读完就离开家乡到上海谋生。在远房叔叔的介绍下到一家西药房当学徒。徐进从小就爱看古典文学作品,喜欢绘画,写美术字,熟读家中所藏的小说《三国演义》《水浒传》《今古奇观》《红楼梦》等,经常偷偷跑去庙里戏台看的笃班、绍兴大班、越剧女班的戏。徐进对艺术创作有本能的热爱和天分。

1942年,雪声剧团(前身是在大来剧场的演出团体)开始越剧改革,尝试创编演出新剧目。于是通过上海好友电台发布招聘启事,欲招聘编导、音乐、舞美等专业人才参与艺术创作。徐进在这

① 据《天上掉下个林妹妹——徐进作品选集》所附的创作目录。20世纪50年代徐进编写的《牛郎织女》《翻身种子翻身花》等,70年代编写的《乡邮员》等戏已查无资料,因而未计入其中(上海书店出版社,2010年,第463—466页)。

② 据上海越剧院档案室所收藏的记录于1990年的徐进档案。

次公开招聘考试中获得第一名,被雪声剧团录取。据袁雪芬在《越剧改革中的状元剧作家徐进》一文中回忆,"考官老编剧吕仲,从考卷中挑出一份徐伯耕的考卷(唱词)给我看,我未见其人,只见其文,边看边唱,觉得其唱词非常通顺上口"。当时14人报名,只招录了徐进1人。

从1943年春进入袁雪芬领衔的剧团后,徐进写的第一部戏就是由袁雪芬主演的《月缺难圆》。这一年,徐进还创作了《渔家怨》《木兰从军》《长恨天》《谁之罪》《母爱》《铁窗红泪》《好夫妻》《明月重圆夜》等戏,均由袁雪芬主演。1944年,袁雪芬因病歇演后,徐进受聘去芳华剧团任剧务部主任,两年多时间内为尹桂芳编写了《石达开》《沙漠王子》《葛嫩娘》《秋海棠》《浪荡子》等15部新剧。后来到东山越艺社、玉兰剧团和云华剧团,担任编剧或主持剧务部,为徐玉兰、竺水招等编写了新戏《香笺泪》《陆文龙》等。在1943年到1949年间,徐进为新越剧贡献了32台大戏,较有影响的是《木兰从军》《葛嫩娘》《天涯梦》《明月重圆夜》《沙漠王子》和现代戏《浪荡子》《秋海棠》等。当时尹桂芳被盛赞为"越剧皇帝",而徐进则被人称为是辅佐有功的"宰相"[①]。

1949年上海解放不久,徐进进入了当时军管会主办的上海市地方戏剧研究班学习。1950年4月,加入华东越剧实验剧团,这是上海第一个国营剧团。自1950年后的15年间,徐进创作了17部作品(含合作),其中特别重要的是《梁祝》《红楼梦》和电影《舞台姐妹》。其中还有描写1927年上海工人第三次武装起义的《三月春潮》,让领导起义的周恩来的艺术形象第一次出现在上海戏剧舞台上。《三月春潮》在1979年赴京参加国庆30周年献礼演出,剧本和演出均获二等奖。"1954年改编了赵树理的小说《小二黑结婚》,'五反'时参与集体创作的揭露西药房老板卖假药的《人面兽

[①] 参见傅骏:《越剧剧作家徐进的晚年生活》,《上海戏剧》2000年第5期。

心》。1957年创作了反映人民警察挽救失足青年的《生活的道路》。1958年写了技术革新中的先进工人的《红花绿叶》（由上海文艺出版社出版）。1964年与徐培钧合作写了反映越南南方人民抗美救国斗争的《火椰村》。1974、1975年深入农村生活，创作了小戏《乡邮员》。"[1]

1981年2月，《剧本》月刊发表了他和薛允璜合作的《舞台姐妹》续篇——《泪雨春花》（八场越剧）。1989年徐进退休之后，依然笔耕不辍，参与了越剧电影和电视剧的制作。1999年是徐进退休之后最忙碌的一年，为新版《红楼梦》增添了开头的《元妃省亲》和结尾的《太虚幻境》，还创作了30集越剧电视片《红楼梦》剧本。2010年，徐进先生逝世，享年86岁。

徐进是20世纪越剧改革的有功之臣。"在越剧题材开拓、文学性的提高、青年演员的成长、流派和艺术风格的形成、观众面的不断扩大等方面，都有他的一份功劳"[2]。他的代表作有越剧《红楼梦》《梁山伯与祝英台》及其同名电影、电视剧等。

越剧《红楼梦》于1958年2月18日在上海共舞台首演，由徐玉兰、王文娟、周宝奎、唐月瑛、钱妙花等主演。该剧可谓风行全国、家喻户晓。周恩来总理看了此剧后对徐进说："我代表观众向你致谢，写了《红楼梦》这么一个好剧本。"小说《红楼梦》自问世之后，无数次被各种文艺形式改编，而徐进改编的越剧《红楼梦》被学界公认为是"中国当代戏剧史上最有影响的改编，一直是越剧最重要的保留剧目"[3]。越剧《红楼梦》删繁就简，剪裁了整部小说庞大的人物群像体系和情节，确立了以宝黛爱情为主线的叙事结构，这一叙事结构，以宝黛的初见、相处、定情、哭灵等为发展线索，塑造

[1] 徐进：《台上风云笔底澜——我的编剧生涯》，《文化娱乐》1982年第4、5合期。
[2] 薛允璜：《"新越剧"的一只妙笔》，《上海戏剧》2003年第1期。
[3] 傅谨：《越剧〈红楼梦〉的文本生成》，《红楼梦学刊》2010年第3辑。

了贾宝玉、林黛玉、薛宝钗、王熙凤、贾母、贾政、紫鹃等极为丰满的人物形象。整部戏层次清晰，剧情发展流畅，叙事节奏张弛有度，人物命运将观众引进了戏的情境之中。

《梁山伯与祝英台》是民间流传已久的传说。小歌班初期有《十八相送》和《楼台会》两折，后发展为大戏《梁山伯》。1945年，袁雪芬与范瑞娟合作演出了初步整理的《新梁祝哀史》。1951年，越剧《梁山伯与祝英台》重新整理改编，由袁雪芬、范瑞娟口述，徐进执笔。这也是徐进参加国营华东越剧实验剧团后第一次参与集体改编的越剧传统剧目。参与该剧改编的共有5位编剧，徐进是领头人和最后统稿定稿人，改编者在剧中增写了"乔装""逼婚"两场戏。1952年，越剧《梁山伯与祝英台》参加第一届全国戏曲观摩演出大会，获得剧本奖、演出一等奖、音乐作曲奖与舞美设计奖。1953年，由徐进与桑弧编剧的《梁祝》电影剧本，由上海电影制片厂摄制成我国第一部彩色戏曲片。1954年周恩来总理把该影片带到日内瓦会议的招待会上放映，被誉为"中国的《罗密欧与朱丽叶》"。

徐进不仅编写越剧剧本，还对越剧创作理论进行总结。从1950年开始，他在全国报刊上发表了60余篇文章，在越剧创作、表演和批评等各方面提出了独到的见解。

徐进的创作，思想性与抒情性相结合，作品既具有浪漫主义的风格，又具有洞察社会现实、针砭时弊的现实主义精神。徐进对于传奇性故事的新编具有独到的做法，使夸张了的异乎寻常的内容，显出合理性和真实感。如《沙漠王子》取材于《天方夜谭》中的《越光宝盒》（另一说为取材于蒙古民间传说）。剧写蒙古西萨部落年甫一岁的王子罗兰，因父王被反叛的酋长安达杀害而流亡沙漠。十余年后，罗兰邂逅沙龙酋长的公主伊丽，两人一见倾心，相约一年后重聚。一年后，罗兰赴约，然公主已被安达抢去，于是，乔装入宫与公主相会。安达使妖术使罗兰双目失明，公主便藏身在罗兰

世传的玉佩中而逃离。后罗兰王子得到沙龙相助,起兵复国杀死安达。因思念公主,放弃了王位,乔装成仆人,抱着古琴四处寻访。伊丽此时已留居霍逊酋长营中,一日闻琴,遂召进帐中,算命间认出王子,喜极而拥吻之,王子复得玉佩,双目复明,两人团圆。传奇性的故事,在徐进的笔下通过歌、舞等艺术表现形式,显出既浪漫又写实的艺术风格。

以中国古典文学为根基,融合现代审美价值取向,在传统剧目改编和创作中游刃有余,大放异彩。清代戏曲理论家李渔主张戏剧内容要奇特,"未经人见而传之"。徐进深感此话之精妙,力求在老戏中翻出新貌。坚持文以载道的艺术传统,以现实主义立场,观照生活,力求对观众有现实的启示作用。《花中君子》取材于传统戏《陈三两》,描写才女李素萍,其父中了进士因不贿赂权势者得不到官职而被活活气死,她被迫卖身葬父,并将剩下的一半卖身银两赠给胞弟李凤鸣,期望他读书成才。分别时,她叮嘱弟弟李凤鸣若做了官,要洁身自爱,不忘父祖辈清白做人的遗训。之后,她不幸被骗卖在妓院,为了保持自己的纯洁,"不作娼女作才女",以"作文一篇,白银三两",更名"陈三两",而卖文不卖身。将与胞弟年龄相仿的货郎陈奎认作义弟,资助其读书求学。后陈三两因拒嫁富商,被收受贿赂的州官严刑相逼。不料,州官并非别人,竟是她离散12年的胞弟李凤鸣。她悲愤欲绝。最后在官至巡按的状元义弟陈奎查勘下冤情大白。陈三两坚持要按法典重罚胞弟以惩戒其贪赃枉法之罪。最后李凤鸣被削职为民,与陈三两同返故乡。该剧将李素萍的高洁品质比作"花中君子",具有重要的思想和教育意义。

徐进的创作始终关注底层人民的生活,不爱写高贵的人物,而喜欢反映普通人物的命运。他的作品,多是将来源于生活的故事和人物升华为艺术形象,越剧《浪荡子》便是这一类代表性的作品。这是1947年徐进创作的现代戏。据慕水回忆,这部戏的创作缘起

于一次在上海成都路往九星戏院的闲聊①。《浪荡子》写抗日战争期间,孤岛的上海,一对青年大学生金育青和李萍,冲破门阀旧规,结成美满的姻缘。但是他们在黑暗的旧社会,受到了各种邪恶势力的逼迫和诱惑,幸福的家庭遭到破坏。妻子李萍以帮佣卖血度日,金育青则从一个诚实安分的大学生走上了歧途,堕落为一个浪荡子,最后走向了毁灭。该剧描绘了灯红酒绿、纸醉金迷的社会荼毒了朝气蓬勃的青年,暴露了十里洋场的黑暗,剧意在于让青年人得到警戒,堕落的人能迷途知返,找回自我。

徐进的剧本创作以情节流畅、节奏明快见长。他认为,一个剧目只有故事波澜起伏才有"戏",从而吸引观众。要使结构得当,得抓好"四柱头",即戏台上小生、花旦、老生、小丑这四个角色。布局精妙,才能使表演出彩。徐进非常重视矛盾冲突,戏曲与其他的艺术形式不同,必须要有强烈的戏剧冲突,例如《红楼梦》对情节结构的布局,使用了最精炼、最具矛盾冲突的事件,设置了"不肖种种""泄密""焚稿"等情节,使故事情节有起有落,有分有合。《舞台姐妹》《梁山伯与祝英台》都体现了他张弛有度的结构追求。

徐进的剧本结构始终主次分明,点线结合,以我们熟知的《红楼梦》结构为例。在徐进动笔改编之初,大部分人是对此持怀疑态度的,《红楼梦》一百多万字的鸿篇巨制很难改为一出三小时的越剧剧目。徐进匠心独运,确定以宝玉和黛玉的爱情悲剧做为中心,围绕爱情这个中心来编织故事;将主题确定为歌颂宝黛两人反抗封建制度的叛逆精神,揭露封建势力对青年人的束缚摧残,用此主题统领情节,形成紧凑而有力的结构,这是《红楼梦》成功的关键。

如果说情节结构是骨骼,而人物形象的塑造则是肌理。徐进笔下的作品不仅结构妥帖,且人物形象非常生动。作品的饱满是

① 慕水:《越剧〈浪荡子〉和剧作家徐进》,《上海艺术家》1989 年第 1 期。

情节结构与人物形象塑造互为用力的结果。徐进认为,一部剧作,只有有了呼之欲出的活生生的艺术形象,才会取得成功。剧作家创作工作的重心应从琢磨情节转到刻画人物性格上,下大力气琢磨人物的形象,使得人物立体化地呈现在舞台之上。精彩的人物形象才能成就一出好戏,而人物形象靠的是人物的行动,尤其是细节的行动。如《红楼梦》"黛玉进府"中主人公贾宝玉的出场,他神采飘逸,手里挥动着一串佛珠,经过长廊,高昂地走上。宝玉的动作不是随意自然的,而是剧作者有意为之,他将这个"混世魔王"对封建家族推崇的价值象征"佛珠"玩弄于手,便表现出了他的反叛的个性。于是,宝玉这一出场,就是一个非常精彩的性格"亮相"。

徐进通音律,又懂美术,他认为舞台上的一切都应当为刻画人物服务,包括舞蹈身段、服装布景、灯光照明等。在越剧《红楼梦》中,他和灯光设计师一道运用灯光来为塑造人物形象服务。"焚稿"这场戏,为表现黛玉"质本洁来还洁去"时,用光把林黛玉装扮成像透明、洁白的玉雕一样。

唱词是人物情感表达的重要手段,观众对越剧的接受度较高的原因之一,就在于越剧的唱词直抒心灵和雅俗共赏。如在《红楼梦·黛玉焚稿》这场戏中,黛玉将诗稿付之一炬后,拿起诗帕唱道:

> 这诗帕原是他随身带,
> 曾为我揩过多少旧泪痕。
> 谁知道诗帕未变人心变,
> 可叹我真心人换得个假心人。
> 早知人情比纸薄,
> 我懊悔留存诗帕到如今。
> 万般恩情从此绝。

用词雅致,却没有深奥华美的辞藻;语言平实,却饱含着人物的情感。更令人赞赏的是,这些唱词符合人物的口吻、性格。徐进剧作

的唱词总是从人物出发，结合人物的性格，并合乎剧情。他曾说，农民、读书人、商人、官员的身份不同，口里的唱词就应有不同的风格特点，否则就牛头不对马嘴了。唱词语言应时时刻刻体现人物的角色和身份特点，绝非千篇一律的写法。他能够写出这样的唱词，得益于他对戏曲、民歌、弹词的熟悉。他能够吸收、提炼其他通俗文艺作品语言的精华，为我所用。如改编传统戏《玉蜻蜓》，其最后一场，元宰在庵堂门外跪地呼唤尼姑身份的母亲，如泣如诉，催人泪下，其唱词云：

> 母亲！娘啊！（跪地）
> 听母哀哀衷肠诉，
> 儿是无地自容痛肺腑。（捶胸）
> 娘是苦海煎熬认儿难，
> 儿却来伤口上面把盐敷！
> 世道杀人不见痕，
> 今方知木鱼声苦娘心苦。
> 松本君子儿知错，
> 母亲啊，你思儿之泪比儿多。

徐进力求唱词与身段表演相结合，认为表演的举手投足是现实生活的美化和升华，唱词的内容、声腔与舞台动作须高度统一，故而，他剧目的唱词与表演呈现出浑然一体的特征。表现出他对情节、人物强大的把控力和语言修辞的深厚功力。

徐进对于越剧的成就和贡献是不可磨灭的。薛允璜曾做过这样的评价：徐进对越剧的深刻影响和特别贡献体现在提高了越剧的文学品位，继承、创造和完善了越剧的艺术风格；吸引培养了一大批越剧观众。徐玉兰、王文娟等通过《红楼梦》提高了艺术水平和表现力，成为一代杰出的表演艺术家，几代青年演员则通过演出

《红楼梦》,得到了锻炼而走向成熟。① 这一评价是公允而符合实际的。他在越剧的戏、人、制等多方面发挥过至关重要的作用。在20世纪40年代越剧改革的背景中,他的创作为越剧开拓了题材,增强了越剧作品的文学性,为青年演员的成长提供了优秀剧本这一基本条件,并在越剧流派和风格的形成中起到了重要的作用。他的剧作,帮助越剧开拓了市场,使越剧成为老少皆宜的剧种。柔美抒情、诗情画意的舞台风格,兼具通俗与高雅的艺术特色,吸引了大批观众。他参与创作的越剧电影和电视剧,助推了越剧成为全国最具影响力的地方剧种之一。

① 参见薛允璜:《"新越剧"的一支妙笔》,《上海戏剧》2013年第1期。

尊重传统　超越规范
——论魏明伦的戏曲创作

柏　岳

摘　要： 魏明伦在戏曲不断衰颓、普遍不景气的情况下取得巨大成就的原因，在于他既能够遵守戏曲的传统规范，又能够在不违背戏曲本质特征的情况下，进行突破。其剧作的思想既进行传统优秀道德的教化，又进行现代精神的启蒙；所刻画的人物性格既表现了稳定的道德品性，又呈现出多棱、复杂、变化的精神世界；他像传统戏曲剧目那样，在剧中描绘出一幅幅美好的富有诗意的景象，曲词和宾白亦洋溢着浓郁的诗意。但和传统剧目不一样的是叙事节奏较快，让人物用自己的行动来表现自己的性格特征，改"大团圆"为悲剧性的结局。

关键词： 魏明伦　戏曲规范　突破　成功经验

魏明伦(1941—　)，四川内江人，当代著名的戏曲剧作家。因童年失学，9岁便登台唱戏。1950年入四川省自贡市川剧团，先后任演员、导演、编剧。其父魏楷儒，川剧鼓师，然"通晓文墨，引文入戏，能自改旧剧，自编新剧"[①]。受父亲的影响和在剧团、剧场中的熏陶，魏明伦虽然初小都未念完，但读书极多，尤其对古今通俗文艺典籍有着浓烈的兴趣，且在少年时就有了创作的欲望，14岁即

* 柏岳(1959—　)，博士，上海大学教授。专业方向：戏曲历史与理论。

① 周禄正：《巴山鬼才：我所知道的魏明伦》，作家出版社2006年版，第26页。

开始发表杂文,然在思想钳制的极"左"政策的压制之下,他因此而受责。"文革"结束之后,他横溢的才华终于通过编写戏曲剧本的方式而充分地表现了出来。从 1980 年开始,他"一戏一招",先后创作了《易胆大》、《四姑娘》、《巴山秀才》(与南国合作)、《岁岁重阳》(与南国合作)、《潘金莲》、《夕照祁山》、《中国公主杜兰朵》、《变脸》等一批在国内外有影响的戏曲文学剧本。其中《巴山秀才》《潘金莲》的英译本由美国夏威夷大学主办的杂志《亚洲戏剧》发表,《巴山秀才》还被王季思主编的《中国当代十大悲剧集》收录,《潘金莲》则被选进《二十世纪中国文学精品大系》《八十年代文学新思想丛书》《中国现代派作品大系》等书中。因他在戏曲创作上的杰出成就,曾被选为中国戏剧家协会副主席与中国戏剧文学学会会长。

 毫不夸张地说,魏明伦已经成了当代戏曲的代表性符号。在中国,包刮台港澳地区,一个受到过大学教育的人,或者在省级重点中学读过书的人,倘若不知道魏明伦是何许人也,那他的文化素养一定会被人怀疑的。事实上,这种假设根本就不存在,至少在大陆地区,不可能出现这种情况,因为大中学校的教材或课外指定的读物已经将魏氏的一些剧作收录进去,几乎所有的开设"戏曲鉴赏"课程的大学,都对他的剧作进行介绍。许多读过他的剧本或看过他的戏的人真诚地给予他"当代的关汉卿"和"中国的莎士比亚"的称号。

 魏明伦何以会在戏曲不断衰颓、普遍不景气的情况下取得如此巨大的成就?仔细研读他的作品,会得出这样的结论:他的剧作之所以得到人们的赞赏,是因为他对于戏曲的传统规范,既能遵守,又能够在不违背戏曲本质特征的情况下,进行突破。这一创作的指导思想,魏明伦在杂文《川剧恋》中,曾有明晰的阐述:

> 我背靠传统,面向未来;身后是川剧,眼前是青年。面向着瞧不起祖宗的愣头青,背靠着看不惯后代的倔老太,我把最难伺候的老少两极揽过来一起伺候。我力图调节两者的隔

膜,增添几分理解,缩短几寸代沟,搭一座对话的小桥。我一戏一招,时而向祖宗作揖,时而向青年飞吻;一招侧重于此,一招侧重于彼;探测两岸的接受频率,寻视双方的微妙契合点。①

"老太们"喜欢戏曲传统的意蕴和表现方式,看上去守旧,其实是对戏曲本质的维护,若丢掉了本质,戏曲也就不成其为戏曲。"青年们"代表着时下和未来的审美趣味,如果毫不顾及他们的观赏要求,不融入时代的精神,戏曲就会因不能与时俱进,而和"老太们"一起走向生命的终点。魏明伦深刻地认识到继承与创新对于戏曲生死存亡的意义,所以他在创作实践中,努力地在新与旧之间搭起一座桥梁,试图让戏曲这一经过千年岁月的民族艺术形式吸纳新时代的思想与艺术的营养,以旺盛的生命力、崭新的精神面貌和时代一起前进。

一、思想的教化与启蒙

戏曲从诞生的那一天起,社会就对它提出了负起教化民众之责任的要求。若剧目没有教化的意义,则会受到上自君主下至士绅的指责或惩处。南宋的陈淳在《上傅寺丞论淫戏书》中,就严厉地批评一些戏班所演剧目,鼓簧人家子弟玩物丧恭谨之志,诱惑深闺妇人动邪僻之思,"若漠然不之禁,则人心波流风靡,无由而止,岂不为仁人君子德政之累。"②在统治者以及其他社会层面的强硬的要求之下,教化民众,渐渐地便成了绝大多数剧作家的自觉行动,并在长期的艺术实践中,形成了创作与观赏的审美标准。如若在剧目中没有对忠孝节义的歌颂,对奸邪忤逆的批判,这部戏就是

① 《魏明伦剧作精品集·序二》,东方出版中心2007年版,第3页。
② 陈多、叶长海:《中国历代剧论选注》,上海古籍出版社2010年版,第60页。

不美的、不值得观赏的。正如元末的高则诚在其《琵琶记》第一出中所说:"不关风化体,纵好也徒然。""休论插科打诨,也不寻宫数调,只看子孝与妻贤。"①即使时代进入了20世纪,以有先进思想著称的陈独秀,仍然倡导戏曲要将道德宣化放在第一位:"宜多新编有益风化之戏。以吾侪中国昔时荆轲、聂政、张良、南霁云、岳飞、文天祥、陆秀夫、方孝孺、王阳明、史可法、袁崇焕、黄道周、李定国、瞿式耜等大英雄之事迹,排成新戏,做得忠孝义烈,唱得慷慨激昂,于世道人心极有益。"②

在魏明伦自定的七部精品剧作中,有五部戏的主旨是含有弘扬传统道德、教化人心的功能的。虽然教化的动机深深地隐藏在传奇性的故事与对某一历史生活画面的生动描写之中,但是观众的心灵会在不自觉的观赏中受剧中传统道德的净化,会将剧中的正面人物当作自己的人生楷模。

《易胆大》③在宣扬传统道德方面做得最为出色,简直到了无可挑剔的程度。虽为当代的魏明伦所作,但可以与历史上的戏曲经典之作甚至与小说《三国演义》《水浒传》《西游记》等同观之。剧本塑造了一位主持正义、除暴安良、扶危助弱、智勇双全的伶人易胆大的形象。他身上既有"路见不平,拔刀相助"的梁山好汉的气质,又有着精于谋划、料事如神、无往不胜的诸葛亮的智慧。他有着仁慈的品性,当得知师弟九龄童病疴沉重,不能演唱工、武技都很重的《八阵图》时,特地从百里之外赶来,以帮助三和班渡过难关;他具有侠义的精神,当见到贵龙码头的麻大胆、骆善人恃强凌弱,害死了师弟,又欲霸占弟媳后,义愤填膺,决心为民除害;正如他的"胆大"的绰号,他面对强大的邪恶势力,毫不畏惧,决心以死

① 钱南扬:《元本琵琶记校注》,上海古籍出版社1980年版,第1页。
② 陈多、叶长海:《中国历代剧论选注》,上海古籍出版社2010年版,第503页。
③ 《易胆大》载《魏明伦剧作精品集》,东方出版中心,2007年版。

抗争,表现出大无畏的勇敢精神;麻大胆与骆善人,一是明目张胆地行凶作恶,一是老谋深算地张网罗雀,不论是穷凶,还是伪善,他们都运用心机,但是易胆大在和他们斗争时,绝不是逞莽夫之勇,而是充分利用环境所提供的各种条件,巧于筹划,请君入瓮,使敌人一步步走向失败,并自取灭亡,他的形象成了智慧的化身;九龄童临死之时,将妻子与三和班托付给他,他作了庄重的承诺,为了履行诺言,面对着重重的困难与生命的危险,他毫不动摇,以生命为代价来保护弟媳与三和班的安全。在易胆大的形象中,体现着"仁、义、礼、智、信、勇"的儒家的伦理精神,他具有古代仁人君子的品质。笔者曾在江苏的吴县观赏此戏,至今仍有深刻的印象。坐在我旁边的一位中学生在戏后激动地和我说:像易胆大这样的,才算得上是一个堂堂正正的中国人。既具有侠义心肠、无畏精神,又富有非凡的智慧。从这位十七八岁的中学生那明亮而若有所思的目光中,我断定这部戏对他的人生观产生了积极的影响。那天去看戏的年轻人不少,我相信,有这种观后感的绝不止这一个年轻人。

《变脸》着墨最多的是江湖艺人水上漂,从文学的角度来考量,水上漂这一人物形象是最为成功的。他既有老江湖的"油滑",也有能够立足于江湖的侠义精神;既有传承"变脸"这一绝活的强烈责任心,同时又有顽固的重男轻女的观念。在他的身上,体现出人性的复杂性。然而从观剧的效果来看,最为感人的倒不是水上漂,而是狗娃。从小失去父母、年仅9岁的狗娃,就被坏人贩卖过七次,"被人拐,被人卖,被人骑,被人踩",不但没有享受过做儿童的快乐,却饱受着身体与心灵严重的摧残。只有做了水上漂的"孙子"之后,她才感受到了做人的幸福。水上漂认真地对她说:"从今向后,你就是我的孙子。哪个再敢欺负你,爷爷我给他拼命!"为了救她,水上漂不惜被毒蛇咬了一口。这些都是她之前从来没有体验过的温暖。她快乐地唱起了儿歌,踏实地依偎在爷爷的身旁。

她对自己隐瞒了女孩的身份与不小心将用来做"变脸"演出的脸谱烧掉，深深地自责，由衷地产生了对爷爷的愧疚之情。于是，她将从人贩子手中救出的男孩送给爷爷做孙子，以让爷爷实现他的传承变脸绝活与香火的强烈愿望。不料这一报恩的行为却导致了爷爷的杀头之灾。为了救出爷爷，她最后献出了自己幼小的生命。廖奔先生观赏了此剧后说："一位9岁的女孩，面对令她疑惑的世界，面对如此重大的现实生活悲情，她能够知恩图报、拼力斡旋，最后奋而献身，其事迹感人至深。……小演员杨韬（饰狗娃）表演得情真意挚，动情处真正进入角色，热泪双流，几次引得我眼泪与之一起流淌，甚至动念：如果我碰到她（狗娃），我一定要收养她。"①之所以被深深地打动，其根本原因就是廖奔先生所说的"知恩图报"的行为。"受人滴水之恩，当涌泉相报"，这是我民族的传统美德，是衡量一个人有无良心的标尺之一，9岁的孩子用生命来报恩的行为，怎能不打动观众？本来有此品质的人，会因剧目高度颂扬它而会产生共鸣；欠缺此品质的人，会在狗娃行为的映照下，良心有所发现。

尽管今日观众的审美观发生了较大的变化，人们不再以德与善为审美的唯一标准，但是德与善仍然是重要的标准。人们需要娱乐，需要笑声，但是更需要的是一种能够改变世风、让人与人的关系变得真诚友爱、让社会环境变得和谐美好的道德，这种道德能让民族自强自立，能让民族的成员自豪骄傲，能让经济建设健康有序持续的发展。为什么戏曲有着千年的生命力？为什么今日的有识之士不遗余力地在挽救戏曲？我以为，除了艺术表现形式之外，一个重要的原因，就是它的内容具有培植美好的道德品质、清洗污浊心灵的功能。在这世风日薄、人心日偷的社会，这些剧无疑是一剂剂治"病"的良药！

① 廖奔：《品剧日记》，中国社会科学出版社2010年版，第15—16页。

再从文艺接受的角度来看,社会呼唤什么,文艺作品就应该提供什么,这样方能赢得大众的喜欢。在民族的命运处于生死存亡的紧要关头,最需要的是敢于担当的民族英雄,此时歌颂岳飞、戚继光等人物形象的文艺作品一定会被赞赏;在社会举步维艰、人们左右徘徊的时候,最需要的是能在荆棘中开出一条路来的改革家,于是刻画王安石、张居正等人物形象的作品就会受到人们的热捧。由此也可以让我们理解这样一个现象:在魏明伦的剧作中,争议最少、票房价值较高的不是为他赢得巨大声誉的《潘金莲》和《夕照祁山》,而是这些有着道德教化功能的剧目。

当然,这样说,不是否认《潘金莲》和《夕照祁山》的价值,它们之间没有可比性,因为从功能上衡量,属于两类戏剧。

《潘金莲》和《夕照祁山》属于思想启蒙剧,它们是魏明伦站在今日的思想高度对于一些传统的伦理观念和历史人物的既定评价进行反思的成果,他的目的是用新的观念、新的认知事物的方法撞击人们僵化的大脑,让观众跟着他一起用全新的视角去审视历史和现实的一些问题,以产生改造人们思想、推动社会前进的作用。

《潘金莲》作于1985年,那时正处于思想解放运动的发动期。思想界大声呼唤着民主、法治、人权,对于传统的道德观念也进行了严厉的批判。然而,由于几千年封建社会所形成的价值观、人生观、道德观、政治观,犹如一座座庞大坚固的冰山,仅在知识界兴起的暖流对它的影响几乎微乎其微。不仅权力中枢中的保守派以"资产阶级自由化"的罪名进行打击压制,广大的普通民众对此也不认同。"当时,小说《爱,是不能忘记的》《剪不断的红丝线》等文学作品触及了女性不幸婚姻的敏感区,而英国电视剧《安娜·卡列尼娜》也引起舆论大哗,竟然有人指责安娜不道德,批评中央电视台播出这部戏是鼓吹婚外恋。"① 就是在这样的背景下,魏明伦自

① 见胡晓《魏明伦记忆中的〈潘金莲〉》,《华西都市报》2008年7月30日。

觉地应和着思想解放运动,以川剧《潘金莲》做为启蒙大众的工具,在社会上投放了一颗重型炸弹,掀起了持续一两年时间的思想风暴。当时,许多剧种纷纷慕名到首演此剧的自贡市川剧团参观学习,新华社《瞭望》杂志也于1986年刊出长篇报道《川剧〈潘金莲〉轰动中国》。单是《潘金莲》剧本,当时就有十余种报刊全文发表。与此同时,思想界、戏剧界发起了大讨论,仅在1986年一年时间内,各种刊物、报纸发表了数百篇争议文章。更不平常的是,每当此剧演至中场休息时,观众们便七嘴八舌、争相发表自己的意见。赞同者毫不掩饰自己的兴奋性情,大声叫好;否定者则频频摇头厉声驳斥,甚至痛骂作者是摧毁民族道德大厦的罪人。

剧中的主人公潘金莲的形象源自《水浒传》《金瓶梅》以及相关的民间故事,由于这个形象吻合了封建社会反面道德榜样的标准和男性心理的需要,她成了一个在数百年间恶谥累积而最终定型为淫荡、恶毒、不可救药的女人,不仅家喻户晓,还成了一个道德败坏的符号。然而,在一代又一代的男人女人们远离、咒骂"潘金莲"时,却没有多少人寻思一下潘金莲何以成为荡妇与杀人犯的原因,没有探索潘金莲的堕落与社会环境之间的关系。魏明伦创作川剧《潘金莲》,就是要引导人们追寻这样的问题。

剧写潘金莲为婢之时,拒绝了主人张大户的非礼要求。张大户恼怒,将潘金莲送给了三寸丁榖树皮的武大郎。武大郎既不能满足金莲的生理需要生男育女,又不能为金莲遮风挡雨,使她不受泼皮无赖的欺侮。就在金莲抑郁痛苦之时,她见到了魁伟而充满阳刚之气的小叔子武松,并立即生起了爱慕之情。然而,武松不但断然拒绝了她的爱情,还"义正辞严"地训斥了她一番:"兄嫂姻缘前生定,拜堂必须共白头。嫂嫂若把哥哥守,贞节牌坊我来修。嫂嫂不把哥哥守,管教你认得我——(挥拳进逼)打虎降兽铁拳头!"极度失望的潘金莲不甘心这样聊度一生,开始热切地寻找着爱情,恰在此时,外表潇洒且有风流手段的西门庆闯入了她的生活,一个

是干柴遇着烈火,一个是狂蜂欲采野花,于是一拍即合。为了能够达到做长久夫妻的目的,他们联手害死了武大郎,潘金莲便变成了毒杀丈夫的淫妇。

魏明伦虽然在剧中借用帮腔和剧外人的嘴,几次对潘金莲谋杀亲夫的案件做出看似不偏不倚的评论,如:"不幸人,求幸福,不择手段;先受害,后害人,走向深渊。""一部沉沦史,万劫不复生。想救难挽救,同情不容情!"但是,观众无人不觉得,剧作者情感的天平是向潘金莲倾斜的。很明显,魏明伦是想通过他所描写的潘金莲形象,来表达自己对封建道德的批判态度。少女时的潘金莲心地单纯、美好,没有真实生活中许多婢仆曲意迎合主人的奴态和不惜代价爬上高枝的愿望。"青春渴望伴侣情,厌作豪门寄生草。"所以,她坚决地拒绝了张大户要她做妾的要求,而宁可嫁给无钱无貌无才的武大郎:"武大虽丑,非禽兽,豪门黑暗,似坟丘!宁与侏儒成配偶,不伴豺狼共枕头!"爱憎分明,铁骨铮铮!嫁给了武大之后,虽然"没有灵犀呀,没有爱!没有风情啊,没有孩!"但她认可了命运的安排,准备和武大将就着过一辈子,只是"愿大郎软弱性格改一改,愿大郎闭塞灵窍开一开",让穷困的生活过得有尊严一点、稍稍欢乐一点。可是这样卑微的愿望很快就被彻底地打碎了。泼皮来家无端寻衅,武大为了息事宁人,竟丢掉了人格,从无赖的裆下钻了过去。即使到了此时,金莲仍没有要背叛武大的打算,"依旧守我的有夫寡,依旧抱我的小木人"。遗憾的是武松冷若冰霜的态度彻底地割断了她对武家因伦理关系而有的那一点点情分。我们当然不能要求武松顺从金莲叔嫂乱伦的愿望,但是,明明知道"大户赐美女……兄长沾恩惠",这婚姻不公平,还要金莲"嫁鸡随鸡!"他若能够公正一点,站在金莲的角度,抚慰她的痛苦,即使教育她,语言也要温和一些,或许金莲就有可能熄灭了寻找婚外情的念头。当然,这对于生活在封建礼教笼罩天下的武松来说,可能是一种苛求。但是,武大的行为是应该被指责的,因为最终促使潘金

莲下定决心谋杀丈夫的人,就是丈夫武大本人。潘金莲杀人之前,曾跪求武大道:"请你高抬贵手,放我一条生路吧。为妻给你磕头了!"要他写一份"休妻书",可平时软弱的武大却在此时耍起了大丈夫的威风:"我武大无权无势,手中只有一点点夫权!嫁鸡随鸡,嫁狗随狗,嫁给门板背着走!我就是老了——老也不休,死也不休!"使得他和潘金莲都走上了一条不归之路。

观众看了此剧之后,会沿着作者的思路想到这些假设:如若潘金莲生活在一个尊重人权的民主社会里,就没有一个张大户敢违背她的意愿自作主张地安排她的婚姻,她便能够自由自主地追求自己的幸福,就不可能出现乱点鸳鸯谱、乌鸦配凤凰的事情;如若社会正气浩然,没有欺男霸女的地痞恶霸,小民百姓能够在和谐的社会里过一份自食其力的平常日子,武大虽然不能给潘金莲男欢女爱的幸福,但是凭着会做炊饼的手艺,暖衣饱食的安定日子应该是不成问题的,那么,潘金莲也就不会因生活屈辱而寻找强力男人的保护;如若潘金莲生活在一个保护妇女儿童权益的法治社会里,妇女有提出离婚的权利,她就不可能产生杀人的念头,先杀人而后被人杀的悲剧就完全可以避免。然而,悲剧还是出现了,是谁之罪?很明显,社会要承担着主要的责任。是邪恶的社会扭曲了她的心灵,是不人道的礼教制度将她推向了杀人犯的深渊。

再说另一部思想剧《夕照祁山》。诸葛亮在我们民族的圣贤谱中,有着很高的地位。他的"鞠躬尽瘁,死而后已"的忠贞品质,是历代人们学习的榜样;他过人的智慧,成了中国人聪明的标志,即使有谁享有"小诸葛"绰号的,那也必定是才智超群之人。或许从三国时代起,就从来没有人想到过他的忠贞有没有价值,他的智慧是不是名副其实。而到了20世纪90年代初,魏明伦怀疑了,并将他的怀疑通过川剧《夕照祁山》的形式形象地表现了出来。

有着雄才大略的仁君刘备死后,诸葛亮辅佐的是他的儿子阿斗。他感念着先主"三顾茅庐于隆中"的知己之恩,依然像对待先主那样至忠至诚地对待后主,其虔诚的态度弄得阿斗都不好意思:"你朝着阿斗鞠躬拜,千拜万拜为何来?是拜我创业治国有能耐?是拜我拔山举鼎胜旗开?是拜我血缘好刘家崽崽,是拜我投准了皇帝娘娘胎。"诸葛亮按照先主的既定方针,明知不可为却竭力而为,"九死不改先帝规,纵祁山百折,百折不回"。将忠诚明君发展成忠诚庸君,"智囊拜窝囊,雄才保蠢才。"为了事事办得稳妥,他以自己的才华求全责备别人,结果是事必躬亲,诸事劳神,人才不济,结果自然是独木难撑大厦。他在识人的问题上缺陷更大。魏延智勇双全,也和他一样具有忠贞无二的品质,他却听从了奸小之人的挑唆,和根据一首无稽的童谣,便主观地认定魏延生了反骨,藏了野心,不但不采纳其出兵子午道、兵分两路的正确建议,还决定杀掉魏延,以免养痈遗患,颠覆蜀汉江山。魏延被他害死了,蜀国再也没有了帅才,"从此蜀中无大将,廖化作先锋",谁也没有本事抵挡住司马氏的进攻。

由此剧可以看出,蜀国灭亡与诸葛亮本人"出师未捷身先死"、不能实现统一大业的目标的悲剧,主要是诸葛亮自己造成的,是他不论对象的忠贞品性与自以为是的处事方法造成的。

如上所述,诸葛亮已经成了全体中国人心中的偶像,任何摇撼他地位的行为,哪怕是轻轻的一动,都会牵动着整个民族的神经。然而,《夕照祁山》以其历史剧的严肃性,在高度尊重史实和历史人物事迹的基础上所构思出来的故事情节与人物行为,确凿无疑地告知观众:诸葛亮虽然有着忠诚于事业的高尚品质,有着非凡的才能,但是,他也有愚忠的一面,更不是事事通晓、洞若观火的神仙。他就是一个人,一个也会犯错误的人。

将诸葛亮从神坛上请下来,对于有着浓厚的等级观念的中国人来说,无疑撬动了他们根深蒂固的传统观念。他们会由此不再

仰视所谓的大人物,不再将大人物们说的话都看作是真理,而是以平视的眼光打量每一个人,包括自己。从这个意义上说,《夕照祁山》具有宣传人皆平等的民主教材的功能。

二、性格的定型与变化

传统戏曲是按照中国的古代文艺理论来描写人物、刻画性格的,它的人物多数是类型化的人物。所谓类型化人物,就是道德特征和性格特征单一的人物形象,并且在故事从头至尾的演进过程中,基本上没有什么变化。通过某种单一的道德特征和性格特征反复地出现,使观众逐渐认知戏中人物的品性。我国传统的叙事文艺中的人物可以分为两大类型,一种是真善美的代表,另一种是假丑恶的化身,中间型的即不好不坏、好中有坏、坏中有好的人物比较少。像关羽、包拯、岳飞、赵五娘、李香君等就属于正面的人物形象,而曹操、陈世美、秦桧、牛丞相、阮大铖等就属于反面人物形象。戏剧的冲突也是以塑造类型化的人物为中心来设计的,大都是两个类型人物之间的伦理性冲突,即忠与奸、善与恶、美与丑进行较量。自从20世纪初,西方的文艺理论传入我国以后,我国传统文艺理论的话语声音便越来越弱,不但不再发挥指导我国叙事文艺创作的功能,反而成了讨伐与批判的对象。其实,典型环境中的典型人物也不是西方文艺理论中衡量文艺作品中人物的唯一标准,西方的许多文艺理论家也不完全排斥类型化人物的塑造方法。丹纳在其《艺术哲学》中就说了这样的话:"艺术品的目的是表现某个主要的或凸出的特征。"艺术家体会到并区别出事物的主要特征,有系统地更动各个部分原有的关系,使特征更显著、更居于主导地位[1]。而戏曲正是这样塑造人物形象的,它一般不去照搬生

[1] [法] 丹纳,傅雷译:《艺术哲学》,安徽文艺出版社1991年版,第66页。

活的原貌,去表现人的丰富性和复杂性,而是对人物形象做简约化处理,以便突出人物性格的本质特征。戏剧理论家和教育家乔治·贝克在《戏剧技巧》中,把剧作中的人物分为三种类型,即,概念化人物、类型化人物和个性化人物。他对这三种人物类型的评价虽然高低不一,但是绝对没有否定概念化与类型化人物形象的意思,倒是说它们在不同的戏剧形式中有着不同的审美功能。在评论类型化人物的特征时说:"类型化人物的特征如此鲜明,以至于不善于观察的人也能从他周围的人们中看出这些特征。"这种人物,"每一个人都可以用某些突出的特征或与其密切相关的特征来概括"①。用典型环境中的典型人物的理论来遮蔽与替代我国传统的类型化人物表现的理论,已经在戏曲创作方面产生了极大的消极影响,它让喜爱类型化人物的普通观众疏远了戏曲,他们在观赏那些性格复杂的人物形象时,感到吃力、费解,与他们的欣赏习惯榫卯不合,从而感到别扭。我曾经对二十多个民营剧团做过这样的调查:问他们有无上演过像《曹操与杨修》这样的剧目,结果一个剧团也没有,所上演的90%以上的剧目还是传统剧目。这就说明,广大基层民众的审美趣味依然留恋于类型化的人物形象。

自小就在小城市剧团摸爬滚打并天天和草根百姓打交道的魏明伦自然知道广大观众最喜闻乐见的是什么,所以他的剧本中绝没有善恶融混、好坏难分的人物性格。他在人物塑造方法上,有着明显的发展过程。早期创作的《易胆大》《四姑娘》,其主要人物基本上属于类型化的人物形象,《潘金莲》《巴山秀才》《中国公主杜兰朵》中的主人公则是在环境的影响下性格发生了一定的变化,《夕照祁山》的诸葛亮、《变脸》中的水上漂都是性格上有着缺陷的正面人物,有一点复杂,但绝没有到了好坏难分的程度,观众在接受时,不需要吃力地去琢磨。

① 乔治·贝克,余上沅译:《戏剧技巧》,中国戏剧出版社2004年版,第33页。

易胆大出场之时就表现了见义勇为的品质，随着故事情节的逐步展开，他又表现了非凡的智慧，利用敌人之间的矛盾来打击敌人，直到大幕落下，他的形象始终光彩照人。而伦理冲突的另一方麻大胆和骆善人，其性格也没有在戏中发生变化，只不过麻大胆从不隐瞒自己欺男霸女的恶劣行径，而骆善人则用儒雅的外表掩盖起他肮脏的灵魂罢了，但是很快就自我暴露出了他罪恶的动机。《四姑娘》中的四姑娘，柔弱的外表下有着坚韧、善良、追求爱情的品性；金东水则有着坚定的信仰、公而忘私的品质，但是在爱情上，缺乏勇敢执着的精神；三姑娘刚强泼辣、爱憎分明；反面人物郑百如则是贪图权力、虚伪狡猾、阴险残忍的坏蛋，等等。他们的性格基本上是定型的，戏中的一个个情节只起到一遍遍皴染的作用，用以强化人物既定的性格特征而已。这两部戏的人物描写方法，完全是按照传统戏曲人物塑造的规范来进行的，所以在普通的观众中影响最大。

让人物的性格发生变化，应该说，是魏明伦对传统的戏曲规范的突破，是吸纳西方的文艺理论的表现。我们说，中国传统叙事文艺作品中的类型化人物得到了广大普通民众的赞赏，不应该受到贬斥和否认它们的文艺价值，但我们也并不反对运用西方的文艺理论来塑造典型环境中的典型人物。因为在中国现当代的一百多年间，由于西方的叙事文艺——小说、话剧、电影、电视等如潮水般涌入，加之大、中学校的语文教学也以西方的文艺理论来品评作品与人物，知识阶层已经养成了对多侧面和复杂的人物性格的欣赏趣味。因此，我国的叙事文艺要想获得文化修养较高的人士的赞赏，必须写出寓共性于个性之中、性格在环境的影响下呈现出多棱、复杂、变化形态的人物来。当然，如果某种文艺形式的服务对象主要是基层的普通民众，则仍应以类型化人物形象的塑造方式为主，像电视连续剧、戏曲这样的形式，否则，会使广大的百姓失去观赏的兴趣，从而使这种文艺种类陷入生存的危机。魏明伦当然

懂得这个道理,但是,他为了培养青年人对戏曲的兴趣,不得不借鉴西方的文艺理论,运用一些典型人物的塑造方法。可他又不能抛却类型化人物的描写方法,否则,"倔老太"又要离他而去。于是,他努力在两者之间搭一座桥梁,"寻找双方的微妙的契合点"。应该说,他的探索是成功的,其标志性的作品就是《巴山秀才》。

巴山秀才孟登科的性格,前后差异很大,而这变化与他生活的环境的变化有着密切的关系,可以说,是环境决定了他的性格。他原是一个"两耳不闻窗外事,一心只读圣贤书"、十分迷恋科举功名的秀才,即使家乡哀号的饥民求他帮助写一张祈请官府开仓赈济的状子,他也怕影响自己的前程而断然拒绝。后来亲眼见到的官府凶残屠杀无辜百姓的场景和袁铁匠舍身救他性命的经历,唤醒了他的良知:"早打铁,晚打铁,打铁之人心明白。早读书,晚读书,读书之人好糊涂。秀才明哲保身,铁匠舍己救人,枉吟阳春白雪,不如下里巴人。英灵不昧,后继有人!"赴考成都时,毅然地到总督府为民请命,控诉草菅人命的贪官与庸官。谁知官官相护,不但没有惩罚谎报民变的贪官和肆意屠杀百姓的凶手,反而要杀他以灭口。如果不是袁铁匠外甥女、总督爱妾霓裳的保护,他肯定要命丧黄泉。这一次打击使他对官府彻底地失去了信任,完全看清楚了官员们丑恶的嘴脸。他决心不再参加科考,不与这帮魔鬼为伍,而要与他们斗争到底。从《八股制艺》走出来的他,以从未有过的勇敢、从未有过的机敏,和邪恶的敌人进行殊死的较量。但是在黑暗如磐的清末社会,他如何能够斗得过上下沆瀣一气的官场,最终还是被他们毒害而死。但是,他死得壮烈,死得其所,死亡让他的灵魂获得了新生。

孟登科是一个典型化人物与类型化人物相结合的文学形象。说他是典型化人物,是因为他有着鲜明的个性,是一个闻得到他气息、触摸到他灵魂的活人,其性格的发展有着逻辑性的依据,他的形象是立体的、浑圆的,有着真实的生活基础。然而,他又有着类

型化人物的特征。他不是一个良莠杂糅的复杂性人物,他迷恋功名,他迂腐得可笑,但是,他善良,他有着为百姓谋取利益的愿望,他想日后自己做了状元,"到那时,开仓放粮,周济贫穷,百姓称颂,乐享千钟!"这种骨子里的善良品性才使他后来能够做出壮烈的举动。他的性格中有着夸张的成分,尤其是迂腐的性格。在他揭露了孙雨田"谎报民变"和李有恒"奸掳烧杀"的罪行后,按照自己的思路,接着又说:"请大帅追查,是哪个糊涂浆子官轻信谎报,下札剿办,欠下三千血债。此人乃罪魁祸首,按律依法,斩、斩、斩!"只认死理,而不讲策略,差一点送掉了自己的老命。这种行为显然是将"迂腐"的性格放大了给观众看的,运用的是戏曲传统的夸张手法。由于这一人物形象是中西文艺理论相结合的产物,因此,博得了知识界、青年人和"倔老太"这类习惯于传统戏曲表现方式之人的齐声喊好。

三、形式的守成与创新

新时期以来,编剧们在戏曲如何与时俱进的探索上,可谓煞费苦心。但是多数人自觉和不自觉地向话剧靠拢,结果所编的剧本,除了多一些唱词外,几乎与话剧剧本无异:深邃的哲理,复杂的人性,性格化的语言,意蕴丰富的潜台词。从剧本开始,戏曲就成了"话剧+唱"。这对于保持戏曲的美学特征从而保持戏曲的生命力来说,所起的作用,在客观上,无疑是消极的、负面的。人们都知道,一度创作的剧本是一部戏的根本,本不正,其树木的发育就可想而知了。而在这方面,魏明伦的创作,总的说,也是值得嘉许的。他的七部精品之作,除了《潘金莲》在形式上出格太多之外,其他六部都属于戏曲的、川剧的剧本。

戏曲文学的最鲜明的特征是浓郁的诗意。戏曲理论家张庚先生给戏曲的剧本下了一个"剧诗"的定义,意为戏曲就是诗的一种

特殊的表现形式①。具体地说,优秀的戏曲剧本总是描绘出一幅幅美好的富有诗意的景象——理想的社会环境、和谐的人际关系、崇高的道德品质、幸福的家庭生活,等等。有的剧本虽然揭露了社会的黑暗、批判了尔虞我诈的人际关系、斥责了卑劣的道德品质、描写了痛苦的家庭生活,但仍然是以至高无上的最美好的标准来衡量的。而上乘的剧本所叙述的故事也是具有诗性的,总是内容传奇、情节曲折、出人意料又在情理之中。现实的世界、身边的生活,很难遇见这样的故事。就故事本身而言,也能够让看戏的观众或仅阅读剧本的读者能够获得极大的美感。至于语言,诗的特性则更加明显。它们的曲词是地地道道的诗歌,就是宾白,许多也有诗的节奏、诗的韵律。

诗意的特征也显露在魏氏的剧本中。魏明伦将自己设想的理想社会、理想的人物通过一部部剧目表现了出来:整个社会要养育、保持正气,不要让郑百如这样的宵小之人,兴风作浪,把持人们的命运,而应该让一心为民众谋福祉的金东水这样的人掌握着权力;如果社会开了倒车、邪气上升,人们不能畏缩不前,应该像易胆大、孟秀才那样,见义勇为,与欺凌弱小的黑暗势力进行殊死的搏斗;做为领导国家实现宏大目标的政治家,应该有敏锐的洞察力、正确的判断力、深谋远虑的运筹力和善于团结耿直之人、谦虚听取他人意见的胸襟,否则,就无法避免诸葛亮一人去世便带来国家灭亡的悲剧;真诚地对待他人,像无名氏之于柳儿、水上漂之于狗娃,别人便会真诚地待你,甚至以十倍、百倍乃至用生命来回报,像狗娃之于水上漂、柳儿之于无名氏。

魏氏剧本的语言,诗意更为浓郁。或许生活在诞生第一副对联的古蜀国,骈偶的诗句,魏明伦似乎张口即出,连剧前的人物介绍都整饬对仗。如《中国公主杜兰朵》:"杜兰朵——冷面公主,独

① 见《张庚文录(第 6 卷)》,湖南文艺出版社 2003 年版,第 172 页。

身美人。无名氏——没落王孙,孤岛隐士。"至于曲词,许多都是由骈偶句连缀而成,如:"金屋深深藏娇魅,红袖遥遥控边陲。驷马桥冷落骁骑魏,温柔乡暖风枕边吹。神龙不见尾,黄花梦萦回。逝者如斯水水水,英灵随雁飞飞飞。"①不过,观众可能更喜欢的是民歌体的曲词,如:"一声春雷报高中,两朵金花步蟾宫,三杯御酒皇恩宠,四川又出状元公,五旬老翁摘桂蕊,六部领文送归鸿,七品县官来伺奉,八府巡按有威风,九彩凤冠妻受用,十全十美满堂红。"②这显然是运用了像《十二月花红》《思五更》这类民歌的构词方法,这种民歌体的曲词体现了戏曲做为草根艺术的风格。

 川剧生长在巴蜀这一块土地上,受巴蜀文化的哺育,自然表现出巴蜀地域文化的特色。魏明伦写的是川剧剧本,那么,反映巴蜀的地域文化,就应该是他创作的题中之义,他也正是这样做的。七部精品之作,有五部的故事发生在巴蜀。他塑造的是巴蜀人,描绘的是巴蜀的风俗,反映的是巴蜀的精神。魏明伦的戏,无疑是外界了解巴蜀文化的一扇扇窗口,也是一张张巴蜀文化的名片。能够做到这一点,是极不容易的,尤其是在成得大名之后和今日商品经济统率一切的社会中,它需要剧作者对戏曲、对戏曲的地方剧种有敬畏之心,只写自己熟悉的生活,只为自己了解的剧种写戏。对于不熟悉的剧种,开出的稿酬再高,也不轻易涉足。否则,就会同化本来艺术风格各异的剧种,使得许多剧种走向死亡之路。看魏明伦的戏,仿佛在看巴蜀的风俗画,特有的文化气息会扑面而来,如《易胆大》中袍哥们的输赢打擂、《变脸》中底层艺人的生活,都能生动逼真地再现。尤其是旧时江湖艺人的语言,营造出了特定时期特定区域的文化氛围,如《变脸》第一场水上漂与活观音的对话:

 水上漂 梁老板,您是大班子的招牌先生:龙灯的脑壳,耍亮

① 《魏明伦剧作精品集》,东方出版中心2007年版,第203页。
② 《魏明伦剧作精品集》,东方出版中心2007年版,第100页。

> 了的;三月间的樱桃,红透了的。我水上漂区区一个
> 跑滩匠,在梁老板莲台脚下献丑。好有一比:乌龟
> 爬桅杆,高攀不上啊。
> 活观音　老师傅见外了。再大的班子也有瘟猪子,再小的班
> 子也有好角色。外行看热闹,内行看门道。我梁素
> 兰走南闯北,也见过些大世面,还没会过老师傅这一
> 招。京班子没有,陕班子没有,我们川班子虽说也有
> 一折《九变化身》,但远不及老师傅的窍门精绝。你
> 真是一味独参汤啊!

没有生活在巴山蜀水几十年的时间,没有对底层百姓的语言下过一番艰深的工夫,无论如何也是写不出来的。

然而,仅是因袭着戏曲与川剧的传统做法,是不能满足当代观众尤其是青年观众的审美趣味的,魏氏的剧作之所以赢得今日人们的赞赏,是因为他对传统的形式既守成,又突破。守成是为了保持戏曲或川剧的本质,让它们仍然是戏曲,是川剧;突破是为了让戏曲或川剧跟上时代的步伐,展示出当代的艺术风貌。突破方面,具体地说,主要有下列三点表现:

一是加快节奏,以与今日的生活节奏一致。加快戏曲的节奏最有效的做法是加快故事的叙述速度,绝不拖泥带水。在《夕照祁山》中,诸葛亮听了魏延出兵子午道的建议后,开始心动,但是听了杨仪诬陷之词后,便对魏延的忠贞品质产生了怀疑,当魏延再问"子午道"的建议是否要具体讨论时,诸葛亮退还地图,只说了三个字:"改天说!"观众由此完全明白了诸葛亮的心理发生了变化,多一句台词、多一个动作都会减慢故事的节奏,都是累赘。廖奔先生对《变脸》的故事叙述艺术有着这样的评价:"情节编织得环环相扣、过渡得流利畅快,起承转合、斗榫接卯都自然滑贴。"[①]

① 廖奔:《品剧日记》,中国社会科学出版社 2010 年版,第 262 页。

二是让人物用自己的行动来表现自己的性格特征。传统戏曲中的人物在第一次上场"自报家门"时,都会介绍自己是个什么样的人,即使有着邪恶的品性,也会毫不隐讳地说了出来。如明传奇《精忠记》第九出秦桧上场时说自己:"自汴京失守,将下官与夫人掳至金邦,曾与大金盟誓,得放还乡,愿作他国细作。"①这种做法,主要是为了适应彼时文艺素养不高的观众的欣赏水平。在整个民族的文化水平不断提高的今天,再用这种写人的方法,显然是不合适的。魏明伦深谙当代观众的审美要求,采用了话剧的一些做法,让人物自己用行动来表现他是一个什么样的人,《夕照祁山》中诸葛亮的性格特征的表现最具代表性。诸葛亮从出场一直到他去世,他从不对自己的品性做一句的客观描述,但是观众由他的行动清楚地看出:他的忠贞里有愚忠的成分,他的性格里有刚愎自用、目光不够深远、心胸不够宽广的缺陷。

三是改"大团圆"为悲剧性的结局。七部精品剧作,只有《四姑娘》与《中国公主杜兰朵》有着露出了晨曦的尾巴,还不完全是花好月圆的结局。其他的都是以主要人物的死亡来收场。这样做,能起到强化主题、发人深思的作用。易胆大豁出了所有的勇气、智力,和土豪劣绅进行生死较量,但最终也没有能救出花想容,说明旧社会黑暗势力的强大和制度的罪恶,从而引发观众对旧社会的憎恶。魏延之死会改变人们对"忠义"伦理观念的思考,进而由对诸葛亮的新的认识而加深对人性的了解。

评论过魏氏剧作的人,无一不注意到《潘金莲》在形式上的探索:让武则天、吕莎莎、安娜·卡列尼娜等古今中外的人穿插于剧中,借助于他们的嘴对剧中人物进行评论。魏明伦的目的是运用布莱希特的"间离"手法,引导观众对潘金莲的命运与社会环境的关系作深入的思考。我以为,这种中西艺术结合的探索,在分寸的

① 毛晋:《六十种曲》(第二册),中华书局1982年版。

把握上严重失度,它远离了戏曲的"寓教于乐"的功能和美学特征。

对于一般的编剧来说,一生中能有一两部剧本被社会各界高度认可,就已经很了不起了,魏明伦却有七八部。然而,就上天赋予魏明伦的才力来说,其数量又显得太少了,他本应该为这个时代创作出更多的戏曲精品,可惜的是他在壮年之时,将很多精力、智力投放到了杂文、辞赋上去了。当然,当代的杂文与辞赋因为有了他的参与,生色不少。

自由、疼痛与崇高
——罗怀臻戏剧创作研究

廖夏璇

摘　要： 自由、疼痛与崇高，是剧作家罗怀臻戏剧创作的三大美学原则，也是研究和赏析其剧作的三个重要维度。他顺应时代而不迎合时代，承载主流价值而又尊重个体价值，其"自由化"的选材、"日常化"的情感书写以及"民间化"的曲词风格，充分彰显了其自由的个性与鲜明的民间立场。自我身份认同的撕裂、审视历史时的悲悯以及生命意识的觉醒所带来的疼痛，做为"幕后推手"或"隐藏的力量"嵌入个体、历史与现实的框架之中，成为构筑罗怀臻戏剧艺术世界的一道厚重底色。他以一种探索和担当的姿态去构建自己明确而完备的戏剧理论体系，从戏曲的现代转型、戏曲的"都市化"和"再乡土化"、中国话剧的民族化等方面对中国戏剧的发展进行了兼具理论高度和实践指导价值的观照，让崇高既融入他以悲剧为主要内核的剧作之中，又贯穿于他致力戏剧艺术创作的全过程。

关键词： 罗怀臻　戏曲　创作　思想性　美学原则

自 20 世纪 80 年代以来，剧作家罗怀臻致力于"传统戏曲现代化""地方戏曲都市化""舶来艺术民族化"的理论探索与创作实践，先后创作了 50 余部戏剧剧本，其中戏曲剧本 40 余部，涵盖京剧、越剧、淮剧、昆剧、甬剧、黄梅戏、琼剧、川剧、汉剧、晋剧等 10 多个

* 廖夏璇（1988—　），上海大学博士研究生。研究方向：戏剧历史与理论。

地方剧种,推动了一个又一个剧种的转型和发展,其艺术生命力之旺盛,在当代剧作家中首屈一指。同时他又是一位具有充分自我意识和探索精神的剧作者,十分重视剧作的思想境界、艺术品质和人文观照,在追求戏剧形式与精神之自由的过程中,不断构建自己明确而完备的戏曲理论体系,多年如一日地接受着自我身份认同撕裂所带来的疼痛,以悲悯之心回溯历史的长河,以思辨的眼光、深刻的笔触描摹命运逼仄与生命意识觉醒之间的抗争,寻找并架起一座沟通历史与现实的桥梁,铺开一条通往心灵深处的道路,彰显着戏里戏外的深邃与崇高。

一、自由:让戏剧创作指向人、为了人的审慎与担当

做为一名崛起于 20 世纪八九十年代的剧作家,罗怀臻在创作上对自由有着近乎理想化的执着追求。这种"不自由,毋宁死"的鲜明立场,源自他骨子里流淌着的豪情与血性,源自他做为一名当代知识分子对于艺术品格一以贯之的审慎和担当。当然,这种"自由"是相对的,他顺应时代而不迎合时代,承载主流价值而又尊重个体价值,其"自由化"的选材、"日常化"的情感书写以及"民间化"的曲词风格,充分彰显了其对于自由的自觉与执着追求。

(一)"自由化"的选材

创作题材的选择对于一部剧目的成败起着至关重要的作用,因而,对于一个剧团来说,在剧目投入创作生产之前,最重要的工作往往是召开创作题材规划会,以确立剧目创作的主题和题材。在现实题材戏曲创作成为热点的当下,许多反映社会现实、承载主流价值的热点人物和事件成为创作者关注的重点,但现实题材的戏曲创作并非当今专属,甚至,许多常演不衰的传统剧目在其诞生

的年代也曾是映射社会生活的"现实题材"之作。可以说,戏曲艺术创作与其所处的时代始终是密切关联的,而正是这种与时代同呼吸的戏剧精神,成就了中国戏曲史上的诸多经典,为戏曲艺术树立起一座座丰碑。然而,当下一些戏剧创作者,对于"现实题材"的"现实"之意,往往取其名而失其神,虽然以现实生活为创作蓝本,但创作出的人物和故事、传达出的思想和精神,失去了鲜活的"现实感","好人好事"剧扎堆出现,却难以引起观众情感上的共鸣。罗怀臻的戏剧创作恰恰与此相反,他在题材的选择上似乎始终与现实生活保持着一定的距离。无论是自由创作还是命题创作,他的每一部作品都致力于追求生命体验和人生感悟的外化,通过题材的吸收、消化和升华,把"要我写"变成"我要写",将命题创作内化为自己的主动写作,即使戴着镣铐也要舞出最美的姿态,以最大限度地实现创作的自由。他近60部剧作所涉及的题材呈现出多样化的特点,其中,以《西楚霸王》《西施归越》《班昭》《建安轶事》等剧目为代表的新编历史剧占据主要地位。这类题材既要尊重历史的基本事实,又要融入适度的艺术想象;既要符合历史人物的基本性格特征,又要融入剧作家自身的感悟和解读。无论是"命题作文"还是自由命题,浩瀚的历史长河似乎给予罗怀臻无穷无尽的灵感,甚至在高呼现实题材创作的当下,他推出的依然是诸如淮剧《武训先生》、话剧《兰陵王》、京剧《大面》等在选材上看似与"现实"相去甚远,实则深刻映射社会现实的故事。他深谙戏剧创作的终极目标必须指向人、为了人,始终秉持"吾手写吾心"的原则,自觉地追求与笔下人物情感的共振、心灵的共鸣,虽在题材上不迎合社会热点,却让"现实"深入到当代观众的心理层面,在精神上搭建起历史人物与当代人情感相通的桥梁,让笔下的戏剧人物闪烁出穿透时空的人性光辉。

(二)"日常化"的情感书写

日常性叙事是罗怀臻戏剧作品的叙事风格之一,但与一般表

现庸常生活的日常性叙事不同,罗怀臻擅长将人们熟知的历史人物、传奇形象以及史诗化的宏大叙事"日常化",以现代人的视角去捕捉隐匿于恢弘历史背后的个体命运与情感,不以阶层分高下,不以成败论英雄,曲折跌宕的故事之下,不过皆为浮游于尘世、牵绊于七情六欲的芸芸众生。其中,尤其是对传统故事的改编,他结合自己日常生活中的人生感悟,对传统故事和经典人物形象进行了全新的解读和阐释,对历史人物的价值定位进行重新审视,以独特的生命体验及当代人的情感为切入点,为历史人物注入了新的文化内涵,这样的情感能够超越时代、超越种族和国界,甚至超越人、神、妖的界限,具有一种永恒的亲和力和真实感,很高程度地体现了他在创作上的自由意识和现代追求[①]。剧作《西施归越》取材于流传千年的西施传说,西施做为一个家喻户晓的审美符号,依附于吴越争战而产生,是对古吴越历史文化的民间阐释。剧作家没有沿袭讲述西施与范蠡爱情故事的传统路子,而是突破性地创造了西施"怀子归越"的重要情节,将全剧的重心聚焦于吴国灭亡后西施归越的故事,讲述了西施做为一位女性在男性对国家政治有着绝对支配权的社会中的命运悲剧,充分强调了人的本性,尤其突出了母亲的天性,并以此天性做为对抗男性主体社会的强大精神武器,既没有渲染西施"报国"的壮举,也没有歌颂她异乡忍辱的伟大,更多的是向我们展示一位母亲保全骨肉的慈爱之心,一位女性在迎接人生苦难时的决绝和毅力,是日常的,也是深入人心的。同样的,剧作《蛇恋》取材于家喻户晓的白蛇与许仙的传说,该剧在大框架上依循于传统故事,但随着剧情的展开,剧作家通过"人蛇之恋"拷问人性的意味逐渐显现。剧中的白蛇虽为妖,却怀有强烈的追求自由和爱情的愿望,剧作家赋予她以善良、执着、有情有义的

[①] 王露霞:《日常性、精神性与乌托邦性——从传统故事改编解析罗怀臻剧作的情感密码》,《大舞台》2011年第9期。

女性特质，向我们讲述了一个女人在千难万阻之下义无反顾的"爱情保卫战"的故事，纵有那千般磨难、万种烦恼，许仙的犹疑，法海的镇压，雷峰塔的拘禁，白蛇还是甘愿做一位平凡而温暖的妻子、一个普通而神圣的母亲，领受这百年人生的千般滋味、万种风情，她与许仙这一场跨越人妖界限的恋情，也因这种日常化的情感诉求而显得愈发的珍贵和亲切。昆剧《班昭》不仅展现了班昭做为一位女史家的伟大与庄严，同时生动地描摹了她由一位天真烂漫的少女成长为一位甘于寂寞的女史家的生命历程，少女班昭纯真、软弱、摇摆不定的一面，真实地揭示了她做为女人所具有的共性的内心世界，为她日后的破茧升华做足铺垫，使得人物形象更加的丰满和真切。

（三）"民间化"的曲词风格

罗怀臻生长于苏北，民间生活和童年记忆为其戏剧创作提供了丰富的文学素材和浓厚的民间底色。与生长于大都市的精英知识分子不同，他潜意识中难以磨灭的"外乡人"记忆，为其构建了一个独特的艺术世界，那里有质朴的世俗生活，洋溢着浓郁的民间风情，或如烈酒，或如清茶，充满了盎然的生活情趣和悠远的人生况味，让人一咏三叹、回味无穷，而这种"民间"意味尤其体现在其剧作民间歌谣式的、质朴奔放的曲词风格之中。在淮剧《金龙与蜉蝣》中，金龙扑倒玉凤时，幕后响起如怨似艾的女声独唱："大哥哥心太黑，想得出就做得出；小妹妹心太软，有办法也没办法。从今只求你一件事，一辈子不离妹半尺……"没有华丽的辞藻堆砌，没有暴风骤雨般的情感控诉，几句浓烈直露的山歌式的质朴唱词，便点透了人物的性格和命运。同样的，淮剧《西楚霸王》中数次响起的幕后伴唱："一见你威猛，我就冲动；一见你沉默，我就心痛。你就是我心中的神明呀，让我融化在你的狂热中……"几句通俗化的曲词便将虞姬对项羽的崇拜以及西楚霸王项羽身上的壮与悲唱彻

心扉。越剧《梅龙镇》的尾声,婴儿笑声传来,正德皇帝似孩子般唱起"郎里格郎,郎里格郎,我家有个小儿郎。刮风下雨都不怕,一觉睡到大天亮……"让这样一首充满童趣的俚语歌谣从身为皇帝的正德口中唱出,不仅丰富了人物的性格层次,更增添了全剧轻松明快的色彩。甬剧《典妻》改编自作家柔石的小说《为奴隶的母亲》,反映了旧社会底层妇女的命运悲剧。由于讲述的是民间底层故事,全剧唱词整体呈现出通俗上口的风格特征:"一年春来秋又尽,代人受孕添子孙,今日宴庆百日喜,不知谁人是母亲?""是真情,是兽性,说不清的耻和惊。是善人,是恶人,道不明的假和真……"朴实的文字间饱含深沉的情感,看似轻描淡写的词句,却将时代和社会强加于一个女人的辛酸和苦难刻画得入木三分。方言是地方文化中最重要的认同标志,也是中国戏曲百花齐放绚丽景象的重要成因,它对剧种风格的形成、剧作意趣的表达起着至关重要的作用。罗怀臻的戏曲创作涵盖淮剧、黄梅戏、豫剧、川剧、汉剧、甬剧、琼剧、秦腔等10多个地方剧种,每个地方剧种运用的方言各有不同,对于以苏北方言为母语的罗怀臻来说,如何融入不同方言所代表的地方文化、将方言思维转化为自己的写作思维,如何找准方言独特的节奏和韵味,成为其戏曲创作的关键一步。以甬剧《典妻》的创作为例,罗怀臻曾在访谈中说道:"宁波话我听不懂,怎么可能转化为我的写作思维?但是,我借助原著小说作者柔石的语言感觉,反反复复研读,我发现在早期白话文写作时期,每一个作家都带着强烈的方言感,这种感觉呈现为一种可以借用的节奏和韵味,所以我熟读了柔石的小说以后,就模仿他小说的语言感觉,创作了宁波地方戏《典妻》。"他基于对地方文化及创作对象的充分认知,借用文学语言的节奏和韵味,突破了方言之于地方戏曲创作的束缚,形成自己审视和品味地方文化的独特方式,为当代戏曲创作积累了宝贵的经验。

二、疼痛：嵌入个体、历史与现实框架的一道厚重底色

除去对"自由"近乎理想化的追求之外，"疼痛"成为罗怀臻戏剧创作的又一核心主题。对于"疼痛"的书写，构成罗怀臻审思人与外部世界关系的独特文化视角。这种"疼痛"，并不等同于纯粹肉体意义上的痛感，它更多地指向某种"精神性"的伤痛，或者兼含身心而超越身心划分的存在意义上的创伤[①]，它来自剧作家自我身份认同的撕裂，来自回顾历史时深沉而悲悯的目光，也来自命运逼仄与生命意识觉醒之间的无声对抗，它们成为一种"幕后推手"或者"隐藏的力量"，嵌入个体、历史与现实的框架之中，成为构筑罗怀臻戏剧艺术世界的一道厚重底色。

（一）剧作家自我身份认同的撕裂之痛

哲学家维特根斯坦提出，疼痛是不具公共性的，因为"只有我知道我是否真的疼，而别人只能推测"[②]。1986年，罗怀臻借助上海对于人才的特殊政策而闯入上海滩，成为一名"无学历、无户口、无名气"的"三无"创作者，30年弹指一挥间，罗怀臻认为"依然不能说自己已经真正地踏入了上海，非但如此，我还时时会有一种'异质感'——即'外乡人''外来户'的隔膜感，这种感觉一直萦绕在我心头，挥之不去。"一边是无法割裂的苏北乡土情怀，一边是必须直面的上海都市精英文化，罗怀臻带着这种自我身份认同的撕裂之痛，试图以一种"异质"的姿态融入上海，但他既无法从根本上

[①] 吴翔宇：《论余华小说的"疼痛"美学》，《中国现代文学研究丛刊》2017年第7期。

[②] 维特根斯坦，陈嘉映译：《哲学研究》，商务印书馆1996年版，第135页。

祛除血液里流淌的乡土文化基因,又因怀着强烈的自我意识而自觉地与周遭环境保持着若即若离的距离。回望三十多年的创作历程,罗怀臻坦言"有过许多人生挫折和心灵的无边痛楚",可以说,他融入上海的过程是充满着磨难的。然而,这些磨难并没有使他沉沦,那些源自心灵深处的、无法抑制的痛感,反而让他在创作上保持着一以贯之的清醒、自觉和敏感,成为他个性化创作的重要源泉。尤其是他的"淮剧三部曲",从《金龙与蜉蝣》到《西楚霸王》再到《武训先生》,自始至终都洋溢着鲜明的植入异乡的"磨合感"。他把这种"磨合"由个体创作层面上升到一个剧种的生存发展层面,提出的"都市新淮剧"理念,就是试图在一个新的国际化开放的上海城市格局中,找回淮剧源自楚文明的原始精神和原生气质,提炼出与上海都市文化相适应的浪漫、雄浑与大气的艺术品格,这是他做为漂泊上海的"异乡人"为自己构建的精神家园,也是对上海戏剧生态的一种气质补充,为淮剧在上海的生存和发展打开了全新的局面。

(二)剧作家凝望历史时的悲悯之痛

人的生命历程总是不可避免地交织着悲剧性,一个民族的发展,也不可逃脱地延续和弥漫着悲剧意识。做为人的存在,人类社会总是无法超越历史和命运的法轮,背负苦难,艰苦前行。纵观罗怀臻近60部戏剧作品,其中半数以上是以古代生活为题材的,这些作品在类型上又以历史寓言剧和新编历史剧为主。正如他在一次访谈中所言:"我在阅读历史的过程中,感受到了古人的一种深深的'痛',这种'痛'打动了我,使我觉得有必要把它表现出来。"他热衷于阅读历史典籍,并擅长于以戏剧的形式去书写历史;他敏锐于古人的"痛",并习惯于以悲悯和同理之心去触摸这种穿越时空的疼痛。无论是书写历史还是触摸历史之痛,罗怀臻向来强调的是"表现",它不是还原式的历史再现,也并非陈列式的伤口展现,

当他凝望历史之时,他首先看到的,永远是翻滚于历史浪潮中的人,是人的某一个体,是无数个体汇聚而成的某一群体,是自己与这些个体或群体的痛苦之间所产生的共鸣。正如他在淮剧《武训先生》中所写的那样,"眼中本来无泪水,不知何故涌两行",做为历史的书写者,他无意以道德批判者的姿态去做过多的价值评价,而是怀着对人的基本尊重与关怀,面对历史、社会和现实的风云变幻,努力保持敬畏与清醒,试图发出自己独立而直击人心的呼声。20世纪90年代,在市场经济浪潮的冲击下,中国社会面临着一场前所未有的信仰危机,一大批文人纷纷弃笔从商,此时的罗怀臻也正在经历一段困顿的人生低谷,坚持或是放弃戏剧创作,曾一度让他陷入两难的境地。此时恰逢上海昆剧团邀约其为著名昆剧表演艺术家张静娴量身定制一部剧作,无数个日夜的构思选材,他最终为女史家班昭的甘守人生寂寞、含辛茹苦修史之举深深打动,从班昭身上看到了"一个知识分子对于自身责任的坚守",提笔写下"从来学问欺富贵,真文章在孤灯下"的佳句,剧目也大获成功,成为上海昆剧团的优秀保留剧目。他感怀于冒辟疆哀悼董小宛的悲苦之情,创作了昆剧《影梅庵忆语·董小宛》。他笔下的董小宛,通过持久的真善美的付出,收获了在那个年代里如她这般的女性所最不可能得到的人格尊重与爱情尊严,剧作在闪烁着理想主义光辉的同时,也折射出剧作者暗藏心底的柔情。他在淮剧《武训先生》中呈现了一位敢于直面惨淡人生、不臣服于命运的武训形象。于武训而言,文化的缺失即是一种生命的残缺,他终其一生都在用合乎自己能力的办法去弥补这种残缺,以个人有限的力量与命运及不合理的社会制度进行抗争。剧中最大的矛盾冲突,是武训与自我、现实及宿命的冲突。苦难摧毁了他,也造就了他,让他直面并冲破文化缺失的困境,行乞办学,把办义学当作一种信仰,于一无所有中重新寻找和构建个体生命的价值,达到"独来独往,独出独人,孰能碍之"的境界,脱离了命与势的束缚,用卑微的方式践行着崇高

的理想①。

(三)命运逼仄与生命意识觉醒的抗争之痛

马克思主义哲学认为,世界上一切事物的发展都是偶然的,任何事物都是偶然性的必然存在,偶然性是事物的本质属性,偶然性是绝对的,必然性是相对的。一切未知的偶然事件让世界变得丰富多彩,同样也使得命运变得扑朔迷离。正如《俄狄浦斯王》中俄狄浦斯得知"杀父娶母"神谕后的奋力抗争,《哈姆雷特》中"生存还是毁灭"的呐喊,当个体生命意识觉醒,与命运抗争的冲动被挑起之时,面对偶然、被动、非理性的命运,人类如何应对、如何生存,已经成为写作者普遍关注的问题。在罗怀臻的戏剧作品中,个体与命运之间千回百转的关系,同样也是他致力探索的一个重要命题。他承认人在命运面前做为主体的局限性,同时也肯定主体与命运抗争的价值。几乎其所有剧作都不同程度地涉及个体对命运的抗争:面对命运的齿轮,剧中人物不是消极地顺应,也不是无畏地对抗,而是积极地自我拯救;每个个体从不同的立场出发,以力所能及的、多样化的方式与命运进行博弈,最后的结局却各不相同。淮剧《金龙与蜉蝣》中,残暴、贪婪的金龙在泯灭人性、害人性命、阉人子孙、奸人妻女的同时,断绝了自己的后路。这是一部性格悲剧与命运悲剧交织的大悲剧作品,与蜉蝣错认牛牿为父的命运偶然性相比,剧作者着力表现和讽刺的是金龙、蜉蝣、玉凤、玉荞等人物的性格悲剧,命运的巧合则为性格悲剧的放大提供了契机,以求最大限度地揭示人性的阴暗与丑恶,讽刺统治者贪恋权力所带来的灾难性后果,从历史和哲学的层面再次揭示了权力争夺的荒谬本质,映射了现代社会中人性的异化。话剧《兰陵王》是一个"关于灵魂与面具的寓言",剧作家在回溯历史传奇的同时,站在一个更加现

① 廖夏璇:《在历史中寻找传统之光》,《文学报》2017年6月15日。

代、更加自由和多元的审美平台上,创造出全新的戏剧情节,围绕"面具"这一核心意象,为兰陵王的骁勇善战铺开一段承前启后、充满魔幻主义色彩的心路历程,在一种极端严酷甚至异化的生命境遇中,将人物情感与灵魂的裂变暴露于众目睽睽之下,让人们对人性的复杂与隐蔽、命运的深邃与神秘生发敬畏之心①。剧中甘为"羔羊"的兰陵王、隐忍偷生的老臣以及向死而生的皇后,他们为了复仇而与命运进行了决绝的斗争。然而,当兰陵王推翻弑君篡位的齐王,却又陷入命运的另一重束缚之中,皇后以鲜血破除命运的诅咒,兰陵王最终重获自由。淮剧《西楚霸王》中的项羽,则是一位充分印证了"性格决定命运"的典型人物。他是战场上那慷慨豪迈、英姿雄发、自我崇拜的霸王,也是那情场上意气用事、纯真至极的情种,这种性格上的矛盾决定了他命运悲剧的基调,当他占尽优势政治、军事、地域资源却挥霍一空之时,灭亡成为他唯一的出路。罗怀臻不以成败论英雄,在他看来,项羽豪迈的英雄气质、高贵的人格操守以及矢志不渝的爱情观,足以让他虽败犹荣,这种悲壮之美不仅彰显了剧作家独特的观照视角,也赋予全剧以更高的审美品格和更大的美学张力。值得一提的是,罗怀臻笔下还成功塑造了一群与命运抗争的光辉的女性艺术形象,她们或曾在历史的天空中留下自己的印记,或曾如夜空中划过的流星转瞬即逝,但她们的存在,都或多或少地为这个残酷的世界带来了一丝温暖和慰藉,短暂却又弥足珍贵。她是甬剧《典妻》中无名无姓的"妻",旧社会的黑暗和苦难让她沦为男性的生育工具,她甚至连反抗的权利都被宿命无情地剥夺,冰冷沉重的生活不给她留下一丝喘息的机会,但她回馈给生活的依然是一位女性的似水柔情、一位母亲的深沉爱意,犹如漫漫长夜里的一道光,让人在暗夜里捕捉到黎明的希

① 廖夏璇:《假面的狂欢 灵魂的悲歌——观话剧〈兰陵王〉》,《光明日报》2017年8月2日。

望。同样的,还有罗怀臻笔下的班昭、西施、白蛇、虞姬、董小宛、钟妩妍等一批为人们所熟知的传奇女性形象,她们皆为与命运博弈的勇者,可以为爱而生,亦可为爱赴死,或如班昭以一颗赤子之心苦守寂寞流年,或如西施、白蛇褪去女性柔弱的外衣而为爱抗争,或如虞姬、董小宛因至情而成为爱人心中那朵抹不去的"巫山之云"……罗怀臻以其真挚细腻的笔触,带我们领略了人性的美与丑、善与恶,同时也为我们在错综复杂的人世间寻求得一方渗透着爱与美的净土,让人留恋和神往。

三、崇高:灵魂深处理想主义与英雄情结的交织与共鸣

崇高不仅仅是一个美学范畴,更是人类潜意识中最深处的激情,做为一种集体无意识,它深深镌刻在人类灵魂深处,在人类的有限生命中有着至高无上的地位,又常常通过悲剧来显现①。正如布拉雷德所言:"崇高的产生必须经过两个阶段:第一个阶段是否定的,我们似乎感到压抑、困惑甚至震惊,甚或感觉到反抗或威胁,好像有什么我们无法接受、理解或抗拒的东西在对我们起作用。接着是一个肯定的阶段,这时那崇高的事物无可阻挡地进入我们的想象和情感,使我们的想象和情感也扩大或升高到和它一样广大。于是我们打破自己平日的局限,飞向崇高的事物,并在理想中把它与自己等同起来,分享着它的伟大。"②崇高,也是我们考量罗怀臻戏剧创作的又一重要维度。纵观罗怀臻的剧作及其背后的创作人生,崇高既彰显于他以悲剧为主要内核的剧作之中,又贯

① 王雪松、相明:《崇高与人类生存的价值——从文化人类学的角度看崇高的本质》,《长春师范学院学报》2006年第3期。

② 转引自朱光潜:《悲剧心理学》,江苏文艺出版社2009年版,第75—76页。

穿于他致力戏剧艺术创作的全过程。

席勒特别推崇以悲剧为美学特征的戏剧。他描述道:"我们怀着不断高涨的兴趣注视着一种激情的发展,直到它把不幸的牺牲者拖进了深渊。人的生命活动如果体现不出牺牲力量和激情,就不可能产生悲壮,也不可能产生悲剧的崇高。"[1]当我们以旁观者的身份,看罗怀臻从苏北闯入上海滩,注视他对自由不计后果、近乎理想化的追求,感受他对内心及外部世界的疼痛不留余地的书写之时,他多年如一日的追求和书写本身,就裹挟着强大的激情和牺牲的力量,散发出强烈的、原发性的悲壮意味,这一历程于我们而言无疑是崇高的。当视点转向罗怀臻的剧作本体,他在作品中熔铸的审视历史时的悲悯之痛、命运逼仄与生命意识觉醒的抗争之痛,向我们展示了历史的宏大与人类的渺小、命运的幽深与有限生命之间不可调和的矛盾。但是他面对这种矛盾的姿态并非迎合和屈服,而是赋予笔下人物以充分的英雄气概,让他们去直面、去搏击,就像引领我们经历一场大风暴,先是感到某种压倒一切力量的恐惧,然而那令人畏惧的力量却又将我们带到一个新的高度,在那里,我们体会到现实生活中很少能体会到的活力,它使我们生畏之后又赐予我们一股振奋鼓舞的力量,从而完成情感的飞跃以及心理的自我扩张[2],淮剧《武训先生》中以卑微的方式践行着兴学理想的武训如此,昆剧《班昭》中苦守青灯修史数十载的班昭如此,话剧《兰陵王》中隐匿于"人格面具"背后多年的兰陵王亦是如此。

文艺评论家毛时安先生将罗怀臻比作塞万提斯笔下那骑着瘦马、不顾一切捍卫自己骑士理想、用长矛挑战着现实世界的唐·吉诃德,确实如此,罗怀臻身上散发着唐·吉诃德般的理想主义与英

[1] 古典文艺理论译丛编委会:《古典文艺理论译丛》,人民文学出版社1963年版,第86页。

[2] 朱光潜:《悲剧心理学》,江苏文艺出版社2009年版,第73—74页。

雄主义的光辉,他以唐·吉诃德般的方式去追逐、践行自己的戏曲理想,几十年如一日地坚守在剧本创作一线,其剧作数量之多、水准之高、涉猎的戏曲剧种与艺术品种之广,在当代中国剧作家中首屈一指①。更难能可贵的是,他立足中国戏剧生存发展的现实,结合自己的创作实践,在 20 世纪 80 年代以来中国传统戏曲面临多元挑战、困难重重的重要转型时期,以一种充满理想主义情怀的创新姿态,肩负起做为中国戏曲坚守者与开拓者的历史担当,建立起自己明确而完备的戏剧理论体系,从戏曲的现代转型、戏曲的"都市化"和"再乡土化"、中国话剧的民族化等方面对中国戏剧的发展进行了兼具理论高度及实践指导价值的探索。

(一) 关于戏曲"现代性"的思考

"现代性"是罗怀臻戏剧理论的核心指向,他认为,戏曲的"现代性"不是简单的时间概念,而是一种价值取向和品质认同,它至少包括以下两个层面:一是人物形象的现代性,即艺术形象的思想高度和精神价值问题;二是艺术形态、表现技法的现代转化问题。这两个层面实际上所涉及的,是戏曲"表现什么"和"如何表现"的根本问题,反映了罗怀臻对于当下戏曲创作的基本艺术观和方法论。罗怀臻认为,传统戏曲在百年间经历了三次转化:第一次是戏园向剧场形态的转化,代表人物是梅兰芳;第二次是传统戏曲向西洋艺术的审美转化,代表作品是样板戏;第三次是传统戏曲向现代戏曲的品格转化,其标志是 20 世纪 90 年代以来的一批剧作家及其剧作,这次转化是尚未完成并正在进行的②。传统戏曲的每一次转化,其意义都在于构建与所处时代相呼应的艺术形态

① 毛时安:《为信仰而创作的罗怀臻》,《解放日报》2013 年 11 月 20 日。
② 罗怀臻:《传统戏曲百年来的三次转型和当代转化》,《中国艺术报》2017 年 2 月 22 日。

和审美品格。对于正在进行的第三次转化,我们的首要任务是实现传统戏曲向现代戏曲的转化,并建立起一套与现代戏曲相适应的审美理论体系。何为现代戏曲?罗怀臻认为,现代戏曲应该是以现代价值观、审美意识来创作并走出农耕时代模仿式舞台程式系统的戏曲,在传统戏曲向现代戏曲转型过渡的过程中,必将伴随着戏曲艺术自身革命性的突破。他呼吁创作者要敢于面对这样的挑战,自己则率先成为迎接挑战的"弄潮儿",以自身创作实践的深度和理论思考的高度推动戏曲艺术的"创造性转化"和"创新性发展"。

(二)关于戏曲"都市化"和"再乡土化"的思考

"都市化"与"再乡土化"这两个看似对立的概念,实则统一于罗怀臻的戏曲创作发展观之下,两者相互呼应、互为补充,是戏曲艺术实现"现代转化"的两个重要层面,好比"见山是山,见山不是山,见山还是山"的三重境界,传统戏曲由"都市化"到"再乡土化"的双向转化,最后其外在形态和内在品质上达到的一定是"见山还是山"的境界,这是一种漫长积累后的"返璞归真"[1]。传统戏曲"都市化"的理念是随着罗怀臻进入上海而逐渐萌发并明确的。20世纪八九十年代,许多剧作者带着自觉的思想和理论准备投入创作,罗怀臻凭借其淮剧《金龙与蜉蝣》在上海乃至全国剧坛异军突起,"都市新淮剧"的概念开始进入人们的视野。紧接着的90年代末,他推出了淮剧《西楚霸王》,近年又推出淮剧《武训先生》,这三部作品被并称为"都市新淮剧三部曲",成为其传统戏曲"都市化"和"再乡土化"探索的标杆之作。淮剧《金龙与蜉蝣》《西楚霸王》以一种解构的、扩张的、颠覆性的姿态登上90年代的戏曲舞台,此时

[1] 罗怀臻:《传统戏曲百年来的三次转型和当代转化》,《中国艺术报》2017年2月22日。

的"都市新淮剧"理念中,包含更多的是引领淮剧重新打开上海市场的成分,带有较强的反思和启蒙色彩;而淮剧《武训先生》中的"都市新淮剧"理念,与前期强调"都市化"的倾向相比,则更多地强调向"再乡土化"的转变。"再乡土化"与"乡土化"不同,它是一个剧种在城市站稳脚跟后,向这个剧种文化源头的开掘和回归,让源头"活水"给日渐僵化的戏曲艺术以焕发新生的灵感和无可替代的质感。淮剧《武训先生》回归创作本身,剔除了繁杂的舞美和刻意营造的视听冲击,将淮剧的传统形式通过都市化的融入感进行再次提炼,是罗怀臻继淮剧"都市化"后的一次"再乡土化"探索。

(三)关于中国话剧民族化的思考

话剧做为"舶来品"引进中国已逾百年,但中国话剧在世界戏剧之林尚未"自成一派",中国话剧"民族学派"的建立仍然任重道远。对于话剧而言,剧作的台词、结构和思想性是决定其成败的关键因素,而传统戏曲则更注重剧目的观赏价值,对剧作的思想深度往往不做过度强调。罗怀臻以其戏曲剧作家的身份而闻名,话剧创作于他而言难免有些"跨界"的意味。然而,他深谙内涵的丰富性、思想的深刻性对于话剧的重要意义,且在长期的戏曲创作实践中,他向来对剧作的精神价值和思辨色彩保持高度的自觉性,为他从戏曲"跨界"到话剧提供了充分的理论和实践准备。在他为数不多的话剧作品中,《兰陵王》当属其中艺术成就之较大者。他立足中国传统文化的深厚根基,站在一个更加多元化的平台上向历史深处回溯,充分利用戏曲艺术的写意之美,发挥其时空转换的灵活性,将舞台假定性推向极致,既不失话剧思想内涵的深刻性,又创造出一种独特的审美意境,用民族的、个性化的表达为观众讲述了一个关于"灵魂与面具"的现代寓言,是中国话剧民族化探索的一次有益尝试。

四、余　言

对于"疼痛"的书写，构成了罗怀臻审思人与外部世界关系的独特文化视角。但是任何艺术探索都有不尽如人意之处，伴随着疼痛而来的，可能是醍醐灌顶的瞬间清醒，也可能是无可奈何的长久压抑。对于人类"精神性"伤痛的触碰，深化了罗怀臻剧作的思想性、强化了剧作内在的情感张力，但这种"伤痛"似一把双刃剑，对剧作家把控全局的能力提出了较高要求，稍有偏颇便可能导致剧作艺术性的"失衡"。一方面，在戏曲舞台上，任何思想观念都需要通过一定的戏剧情境和演员表演来呈现，若过度地强调剧作的思想性，剧作家则不得不围绕主题有意地设置相应的场景和情境，有时甚至需要依靠情节的叠加来达到目的，造成戏剧冲突的弱化及剧作内部情感线索的断裂，导致因主题先行而削弱了剧作原本的戏剧性。另一方面，戏曲艺术既是文学的艺术也是表演的艺术，过度地强调思想性，也在一定程度上消解了戏曲的观赏性和民间性，导致剧作在普通观众中"曲高和寡"，难以引起广泛的共鸣。

当然，瑕不掩瑜。做为中国创作成果丰硕的剧作家之一，罗怀臻以其鲜明的个性风格而自成一家。自由、疼痛与崇高，既是他戏剧创作的三大美学原则，也为我们研究其剧作提供了三个重要维度，其背后彰显的，是剧作家生命维度的深邃与厚重。自由，如唐·吉诃德般的特立独行，是他骨子里流淌的血性与不羁，为他开辟了广阔的戏剧天地；疼痛，像阴影魔障般如影随形，是他凝望众生时的冷静与怜悯，赋予他以持久的艺术生命力；崇高，如其笔下的项羽、班昭、西施、白蛇、武训等，是他灵魂深处理想主义与英雄情结的交织与共鸣，观照着人类自我完善、自我升华的生命历程，折射出悲壮崇高之美的光辉。

参考文献

[1] 古典文艺理论译丛编委会.古典文艺理论译丛[M].北京:人民文学出版社,1963.

[2] 朱光潜.悲剧心理学[M].南京:江苏文艺出版社,2009.

[3] 维特根斯坦.哲学研究[M],陈嘉映译,北京:商务印书馆,1996.

[4] 罗怀臻.烈酒与清茶——罗怀臻剧作自选集[M].北京:中国戏剧出版社,2017.

[5] 阎连科.关于疼痛的随想[J].文艺研究,2004(4).

[6] 王雪松,相明.崇高与人类生存的价值——从文化人类学的角度看崇高的本质[J].长春师范学院学报,2006(3).

[7] 朱恒夫.保持戏曲民间性特征,融入当代美学精神——论罗怀臻的戏曲创作[J].中国戏曲学院学报,2011(5).

[8] 王露霞.日常性、精神性与乌托邦性——从传统故事改编解析罗怀臻剧作的情感密码[J].大舞台,2011(9).

[9] 吴翔宇.论余华小说的"疼痛"美学[J].中国现代文学研究丛刊,2017(7).

[10] 毛时安.为信仰而创作的罗怀臻[N].解放日报,2013-11-20.

[11] 罗怀臻.地方戏曲的"原乡意识"该醒了[N].解放日报,2017-01-12.

[12] 罗怀臻.传统戏曲百年来的三次转型和当代转化[N].中国艺术报,2017(1).

[13] 廖夏璇.在历史中寻找传统之光[N].文学报,2017-6-15.

[14] 廖夏璇.假面的狂欢 灵魂的悲歌——观话剧《兰陵王》[N].光明日报,2017-8-2.

振"士气" 写"民"心
——论郑怀兴的戏曲创作

朱恒夫

摘 要: 郑怀兴在构思、创作剧目时,心中有着明确的观众群体,即文人和普通的民众。他在作品中呼吁重振"士"风,而引发了当代文人的共鸣。其剧作是醒世的钟声,能让许多文人猛然回头;也是一副重剂良药,让文人们生病的灵魂得到疗救;更是一种正气,在回荡于剧场之时,充入文人们较为空虚的精神世界。他为底层百姓所写的"庶民戏",有道德的教育意义,从百姓生活中取材,充满滑稽幽默的趣味。"庶民戏"因其风格谐趣、结构精巧和戏剧冲突激烈而吸引了广大百姓观众。

关键词: 郑怀兴 文人剧 庶民戏 戏曲创作方法

郑怀兴(1948—),福建仙游人,戏曲剧作家。在 2010 年出版的《郑怀兴剧作集》,收录了他创作的 30 部戏曲作品。其中《新亭泪》《晋宫寒月》《要离与庆忌》《乾佑山天书》《夺印传奇》《上官婉儿》《潇湘春梦》《傅山进京》《青藤狂士》等不断地给他带来盛誉,使他牢牢地占据了当代著名戏曲剧作家的前几把交椅中的一把。评论界对他的创作也给予了密切的关注,他的每一部成功之作,几乎都有当代顶级的戏曲专家进行评论。据不完全统计,迄今为止,研究其剧作的论文有 212 篇,这在同辈剧作家中是不多见的。然而,

* 朱恒夫(1959—),博士,上海师范大学教授。专业方向:戏曲历史与理论。

大多数研究者只是对其创作的历史剧发生兴趣,而很少涉猎到他的现代戏与喜剧性的"小戏曲"。即使对历史剧,也只是对剧作家在处理历史与剧的关系上、对历史和历史人物的新的认识上进行观照与解析,而没有对他选择历史题材、刻画出那样的历史人物的动机进行探索。这不能不说是一个欠缺。笔者读完郑怀兴自1981年以来所创作的绝大多数的戏曲作品后,思考着这样一个问题:为什么郑怀兴的历史剧能够得到当代文人的赞赏,引起这部分观众内心的强烈共鸣,并因此而获得各类戏剧大奖?为什么他编创的一些剧目由他供职的仙游县鲤声剧团或榜头业余剧团排演后,受到乡民们的热烈欢迎而长演不衰?我的答案是:郑怀兴在构思创作剧目时,心中有着明确的观众群体。即,有的剧目是为了让今日的文人看的,有的剧目则是为普通的民众写的。

一、呼吁重振"士"风,引发当代文人共鸣

一代鸿儒钱锺书先生去世之后,冰心老人叹息着说了这样一句话:"中国现代不缺少知识分子,缺少的是士。"此话良是。纵观中华民族五千年的历史,可以得出这样一个结论:我们这个民族虽然发展的道路坎坷曲折,但是,世界上还没有哪一个民族有着如此旺盛的生命力和文化的凝聚力:亡国后还能复兴,沉沦了又能挺立,分裂总是短暂的,统一则是必定的。之所以能如此,就是因为"士"在发挥着巨大的作用。他们是民族的脊梁,在神州动荡颠簸的时候,是他们顶天立地,让民众有了依靠;他们是道德的榜样,在人欲横流的时候,是他们公而忘私的行为,净化了民众污浊的心灵;他们是前进的旗帜,在人们迷茫的时候,是他们凭着睿智引导民众走向光明的未来。

什么人才可以称为"士"?子贡曾向孔子提出过这样的问题。孔子回答说:"行己有耻,使于四方不辱君命,可谓士矣。"这句答话

指出了做为一名"士"的最基本条件和责任：一是要"行己有耻"，即要以道德上的羞耻心来规范自己的行为，二是要"使于四方不辱君命"，即在才能上要能完成国君所交给的任务。归纳成一句话，即"德才兼备"。荀子在其《儒效》中说："儒者，在本朝则美政，在下位则美俗。""美政"就是进入仕途者要本着为国家、民族的根本利益着想，施展自己的政治、经济、外交、军事等方面的才能，为百姓谋福祉；"美俗"是指在野者要修身养性，不断提高自己的道德品质，在百姓中以身作则，用言传身教使得社会正气浩然。可见，荀子也认为"士"须有德有才。而"有才"者，一般是读过书的有文化的人。因此，有文化是成为"士"的前提条件。"士"之德存在于古代的许多道德训诫里，因为古代的许多道德训诫实际上往往源自"士"的道德实践，如"自强不息，厚德载物"、"老吾老，以及人之老，幼吾幼，以及人之幼"、"舍生取义"、"富贵不能淫，贫贱不能移，威武不能屈"、"先天下之忧而忧，后天下之乐而乐也"，等等。

当然，并不是每一个历史阶段都充盈着"士"的精神的。一个时代"士"的精神是不是处于支配、垂范的地位，取决于这个时代"士"的数量。"士"多，就会形成影响社会的"士"风，自然的，正气就会压倒邪气，人们就会对未来的生活充满信心，整个民族就会生机勃勃，就会出现国家强盛、人民安康、社会和谐的景象；"士"少，"士"风衰弱，情况便会恰恰相反：邪气弥漫；人们精神痛苦，像迷途的羔羊，或醉生梦死，浑浑噩噩，或张扬着兽性，肆无忌惮地干着巧取豪夺、欺凌弱小的勾当；社会矛盾重重，危机四伏。可以这样说："世风日下"是"士"风日下的结果，改变世风必须从振兴"士"风做起。

郑怀兴对于当下的世风一定是不满意的，甚至是痛心疾首。今日世风的败坏是毋庸置疑的，然而，是谁败坏了世风呢？其中相当多的人就是那些本来应该成为"士"的有文化的人。贪污腐败的行政官员、为中饱私囊而曲断案情的法官、抄袭他人论文的教

授、收取病人红包的医生、为商人做虚假广告的表演艺术家、为房地产等利益集团造势的记者,等等。这些人多数有本科学历,有的还有硕士、博士的学位,都有专业的才能,对治国之道亦有一定的思考,对社会由盛转衰的根本原因也非常清楚,然而,一碰到实际,便把持不住自己,任由欲望膨胀,一次次做着祸国殃民的事情。由于他们社会地位较高,普通的百姓将他们看作是生活中的榜样,他们恶劣的行径必然会带来纷纷仿效的结果。因此,毫无疑问,这些文化人要对今日败坏的世风负相当多的责任。郑怀兴除了在现代戏《遗珠记》中描写了一个"外表红腹内空"、欲剽窃余仁的论文来获取名利与爱情的大学生高翔外,从没有对当下失去了"士"的精神的文化人提出直接的批评,也没有明确指出今日世风的糜败与文化人的关系,但他的历史剧却明明白白地表现了他这样的认识。

《乾佑山天书》中的寇准起先身在中枢、权势在握之时,尚能坚持真理,为社稷的长远利益着想,痛斥捏造天书以邀圣眷的官员,保持了一个"士"的气节,然而,当他被放逐在外、失去了叱咤风云的权势之后,他的品行便发生了变化,竟然做出了为"天书"作伪证的荒唐事来。表面上,是寇准落入了太监周怀政设计好的圈套,其实不然,与其说是寇准中了周怀政的算计,倒不如说两人一拍即合更符合事实。寇准出场时,正垂钓渭滨,但如画的风景并没有使他的心境旷远淡泊,涌上心头的却是"忆当年少年登第意气风发,曾两度为丞相风云叱咤"的出人头地的景象。可见,尝到过富贵荣华与权势甜头的他可能时时刻刻都在盘算着如何重新入阁、再掌相印的办法。周怀政劝说的"大人只重一己声名,而不顾天下苍生"的话,只不过给他提供了为"天书"作伪证这一可耻行为的冠冕堂皇的理由。当然,我们承认,寇准热衷权势的动机中有着不让"社鼠居津要"与"重振朝纲"的成分,但是,可以断言的是,摆脱寂寞的生活、享受显赫的地位则占着主要的成分。因为一个饱读圣贤著作、又执掌国柄多年的高级官员,不可能不知道"以德治国"是唯一

正确的治国之道,而要做到真正地"以德治国",从帝王到百官必须以身作则,在道德上做天下老百姓的榜样。儒家为何对有心进入仕途的"士人"指出这样的人生路线图——修身、齐家、治国、平天下,就是强调了"德"对于一个官员的重要性。辅佐君王、燮理阴阳的官员若没有了"德",轻则个人威望扫地,身败名裂,重则将使民族的道德水平迅速下降、邪气急遽上升、社会混乱不堪。寇准完全知道其中的利害关系,过去在朝时之所以违逆皇帝的意向,厉声斥责天门、醴泉两处天书为虚妄,就是能料到一旦帝臣如果鼓励这样荒唐不稽的行为,必然会带来这样的后果:"各地纷纷献符瑞,竞浮夸,兴师动众于祭祀,上下忙于营宫观,弄得国库空虚,民力疲惫。"更严重的是"从此世风日下,人心迷乱"。既然料到会有这样的结果,为何还会一反常态,附和专营投机的小人,主要还是出于重新获得权力的动机,并带着侥幸的心理,以为只要自己占据要津,奸佞小人就不会猖狂生事,世风就不会变坏。如果说寇准作伪证之前,还是一个"士"的话,作伪证之后,他便仅是一个没有气节、失去操守的文人官员了。当政之后,局势便沿着它必然的方向发展。寇准反对扩建供奉天书的玉清昭应宫,说各地灾情不断,不应再加重赋税,丁谓则以他所上的《贺乾佑山天书表》中"上天赐福,祥瑞频呈,一片升平景象"的话来驳斥,"丁谓他以寇准之矛攻其盾,寇准他干瞪眼来口难张"。也因为寇准迎合上意,做了不诚实的榜样,导致百官们纷纷效法,一个个做起了"识时务"者。徐州明明是灾荒年景,夏太守为了升官发财,呈报给朝廷的却是"五谷丰登,家家余粮盈仓"。对这样的不恤民间疾苦的卑劣官员,寇准却惩治不了,因为己不正焉能正人。于是,官场的风气便因他日渐糜烂,他自己最终也由这助长了的邪气将他贬官远逐,落得个悲剧的结局。

 如果说对权位的贪恋消解了寇准身上"士"的精神的话,那么,上官婉儿人格的降低则是因过分看重自己的"才华"所致。《上官婉儿》中的主人公虽然是一个女性,但是剧作家是将她做为一个才

华横溢的文化人来写的。上官婉儿确实有过人的才华,因为知识广博,她能够知道武则天的《如意娘》中的诗句"看朱成碧思纷纷"出自梁王僧孺的诗歌;因为出口成章,有倚马之才,她能应声用"惊风柳未舒"对上了武则天出的上联"斗雪梅先吐";还因为她见识不凡,及笄的年纪就能替武则天执掌机要,批阅奏章,后来又深得女皇的信任,成为大唐首位女学士,援笔草诏。她仰慕豪情满怀、雄视四海的武则天,并始终记着母亲在生她时的一个梦:她用一杆巨秤称量天下。在她的内心深处,是将武则天做为自己的人生楷模的。她也由衷地感激武则天,因为武则天明明知道她是罪臣之后,还是举贤不避仇,给了她"才华"的用武之地。然而,她对于如何发挥自己的"才华",却没有正确的认识。她只是把自己的才华当作占据要津的工具,即使改变了品质也在所不惜。为了留在武则天的身边继续执掌机要,她放弃了对李贤的爱情;为了回报武则天对自己的宠爱,她决心忘却屈杀祖父的仇恨;为了不使武则天疏远自己,让她转配给李显亦唯唯诺诺,让她中止这场婚姻,她也不提反对意见;她在武则天一怒之下无辜受了黥刑后,也痛恨其心狠手辣,但是当武则天对她稍稍表示了温暖之情,她便立即忘却了身体与心灵的伤痛,主动给武则天的改朝换代出谋划策,并亲笔撰写《大周受命颂》。古往今来,无数的文化人为自己的才华无用武之地而痛苦,因为有限的生命在历史的长河中转瞬即逝,崇高的理想、满腹的经纶往往会被无情的岁月销蚀一空,于是,许多不良文人为了能够展示自己的才华,有木即栖,有舞台即上,有青睐自己的权势者即媚,而不管才华为何而用,为谁所用。结果,同流合污者有之,为虎作伥、助纣为虐者有之,这样的才华自然无益于社稷,也无益于苍生。只有那些真正的"士",才会牢牢地把握住自己人生的方向,尽管也会为才华找不到用武之地而焦灼痛苦,但他们绝不会为了施展才华而施展才华,那用武之"地",必须是能够造福百姓、有利于社会前进的位置。否则,宁可无人赏识、老死林下,而这

样的"士",又何其少也,尤其是在今天。

《潇湘春梦》中的王闿运则属于另一种类型,他身上"士"的精神最后因"情"而削弱。做为衡阳士绅的领袖和名闻遐迩的鸿儒,王闿运非常注意自己一举一动所造成的社会影响和士人的操守,应该说,他具有"士"应有的品格。面对本地花魁的投怀送抱,他丝毫不为所动,"冷眼瞧举世沉沦,君子当独善其身",这一句自白,确实是他真实的写照。曾国荃用重金聘他撰写《湘军志》,他以董狐的直笔,不虚美,不饰非,客观地记载了曾国藩的屡次失误,叙述了湘军与八旗、淮军的嫌隙,更不平凡的是他居然写出了曾国荃在湘军攻入金陵城之后,纵军劫掠、滥杀无辜的事实。曾国荃阅读初稿后,怒气冲冲,咆哮如雷,勒令他"不许揭短只能颂",可他坚定地说:"既请我修志,我就是要秉笔直书,决不依阿取容!"字字掷地有声,表现了一个"士人"的铮铮骨气。然而,面对着可意的红颜知己花燕芳时,他的心志就开始动摇了:"美人事业皆难舍,心撕裂如遭斧戕!"不按照曾国荃的要求修改《湘军志》,便不能拿到那笔丰厚的稿酬,而拿不到稿酬,就要不回自己喜欢的情人。"九帅呀,你付千金来,我改《湘军志》"虽然是他的醉话,但也不仿说是他正在考虑的一种选择。好在花燕芳虽然是商女出身,却能深明大义,为了不使他"士"气受损,"君能鸿鹄重振翼,奴甘孤雁任风霜",毅然离开了他。我们假设他所遇到的不是这样甘于自我牺牲的花燕芳,王闿运还能保持"士"的节操吗?大概多半是不能的。剧中的"红颜"可以看作是一种符号,代表着心外的花花世界。剧作告知我们,许多士子也想保持节操,但是,往往经不起外界种种的诱惑,使得多年的修养化为泡影,由社会的中坚分子——"士"降为一般的文人。

由上述三个剧目可以看出,郑怀兴对于文人不能自我提升为"士"与已成为"士"者又蜕变为一般文人的原因做了深刻的剖析,他认为,权、才、情这三者是主要的因素。迷恋这些东西,就会使自

己人格扭曲、胸襟狭窄、迷失方向。

那么,"士"人的形象该是怎样的呢?又如何才能成为一个"士"呢?郑怀兴在《新亭泪》《晋宫寒月》《要离与庆忌》《红豆祭》《王昭君》《轩亭血》《傅山进京》等剧中为今日天下的文化人树立了"士"的楷模与指明了成"士"之路。

《新亭泪》中的周顗,在王敦举兵时,先救王导,后救元帝,这两次救人都是出于对国家根本利益的考虑。王导是王敦的堂弟,王敦造反,犯下灭门九族之罪,王导一家自然在惩办之列,何况奸臣刘隗一再撺掇元帝将王氏一族满门抄斩,此时救助王导,就是替叛臣说情,要冒很大的风险。周顗与王导虽然是亲家的关系,但是对王导居相位而不尽力王事的政治态度是不喜欢的,然而,他考虑到王导是江东士族首领,若杀掉王导,必然激起士族之变,朝廷便将失去重要的支持力量,王敦则势必破釜沉舟、逼宫废帝,而北方的石勒就会乘机过江,蹂躏江南,各地诸侯也很有可能拥兵自立,这样,晋室定然灭亡。于是,他"以一家性命,担保王导!"王敦入京之后,手下的将领钱凤向帝臣追索放走刘隗的人,并厉声宣布:"民藏刘隗,满门抄斩;官藏刘隗,格杀不赦;君藏刘隗,宜议废之!"刘隗是元帝放走的,按照王敦的命令,元帝必废无疑。可是元帝一废,王敦有可能拥兵自立,也有可能另立一个傀儡新君,不论什么人做皇帝,因非正统,都会造成国内局势动荡不安,甚至会出现内战。为了避免国家陷于战火与四分五裂之中,周顗勇敢地站了出来,引火上身,替元帝开脱。如果说周顗救王导时,不一定有杀身之祸,而此次将放走刘隗的行为揽在身上,他自己也清楚,大难临头了。那他为何还会这样做?因为他是一位真正的"士",将国家、民族利益置于个人的生死安危之上,这是他们的人生信条。

郑怀兴在《要离与庆忌》剧中,有意识地渲染了要离与儿子的浓厚的父子之情。天真可爱的儿子担心父亲像专诸伯伯那样一去不返,乞求父亲不要丢下自己去跟子胥伯伯走。要离见状,心痛不

已,抱起儿子,悲泪纵横:"闻儿哀哭肝胆裂,父子相依多真切。"但是他为什么还是毅然决然地离家去做绝无生还希望的刺客呢?剧作告诉我们,是"义"的伦理原则在支配他的行为。在他看来,叛臣庆忌不除,不但国无宁日,吴王也不可能发兵为义兄伍子胥伐楚报仇。而做为吴国子民,不听国王的召唤,举家逃亡,是不义的表现;做为结义的兄弟,不履行为义兄报仇的诺言,则是可耻的行径。庆忌是一个"骨腾肉飞、走逾奔马。矫捷如神、万夫莫当"的勇猛之人,身体单薄的要离,仅靠剑术,根本不是他的对手,但是要离毫不畏惧,为了能近身刺杀,他让人砍断了自己的右臂,装成因触犯阖闾而受刑的叛逆者,以此获得庆忌的信任。这无疑表现了要离的勇敢与智慧。然而在他和庆忌接触之后,耳闻目睹到的事实改变了对庆忌的看法。庆忌有爱国的情怀:明知打不过阖闾,也决不借兵楚越,原因是怕造成引狼入室、诸侯趁火打劫、吴国彻底毁灭的结果;庆忌还有一颗仁慈之心:之所以迟迟不挥师东伐,是考虑到无辜的百姓,会因自己发动的报一家之仇的战争而生灵涂炭。面对这样的品性高贵之人,要离如何下得了手?庆忌"顶天立地真豪杰,我何忍心刺杀之?"本来以为是为民除害,既然知道庆忌具有这样伟大的人格,再杀他,岂不是祸害人民? 于是,他决定中止自己的谋杀计划,不但没有在庆忌醉卧在地的时候动他一根毫毛,反而解衣为他御寒。这又表现了要离"仁"的品质。他当然渴望通过这次刺杀行动建盖世之功,留千古之名,但是,功名必须是正义行为的结果,非正义的、对国家有害、对百姓利益有损的功名再多,也是毫无意义的。这就是要离奉行的做人的伦理原则。庆忌是要离真正的知己,为了让要离兑现向阖闾许下的诺言,他故意发出"偷袭姑苏,讨伐阖闾"的命令,给要离提供刺杀自己的正当理由,以成全他守信的品行。这就是《要离与庆忌》一剧的题旨:一个真正的士,应该具有仁、义、勇、智、信等品质。即使以生命为代价,也不能让这些品质有半点的丧失,否则,就和"士"的称号名不副实,会为

天下人讥笑。

完成于2007年的《傅山进京》表现了郑怀兴对"士"的内涵有了新的认识,并从中挖掘出了人文主义的成分。剧中的傅山实有其人,他博通经史子集和佛学之道,兼工诗文、书画、金石,又精通医学。明亡后,衣朱衣,居土穴中养母。康熙中征举博学鸿词科,不愿仕清,被迫舁至北京,以死拒不应试。特授中书舍人,仍托老病辞归。郑怀兴在这些史实的基础上进行符合傅山性格的内容虚构,刻画出了一位生动感人的"士"人形象。傅山拒绝在新朝做官,并非完全出于对明朝的留恋之情。其实,他对于明朝统治者的意见还是很大的:"明太祖曾删《孟子》轻民本,嗣统者把士视若猪犬般。有多少鲠言者横遭廷杖,当众廷杖血斑斑。"由此可见,傅山对明王朝不可能有生死相连、休戚与共的愚忠之情。那么,到底是什么原因导致他与清廷格格不入呢?傅谨在《晋剧〈傅山进京〉与文人戏的新高度》一文中做了这样的分析:"清初实施的严酷统治,不仅是政治对文化的摧残,更代表了一个尚处于蒙昧阶段的民族对于开化程度高得多的文明的胜利,而在这个以军事强权立国的政权面前,汉族的尊严和文化人的尊严,遭受到双倍的挫伤。所以,对于傅山与玄烨而言,他们的关系就不仅是两个阶级的矛盾,同时还被附加上了两个民族的矛盾。更值得注意的是,在这里,阶级矛盾与民族矛盾叠加在一起,使得包括傅山在内的明末大批文人毅然拒绝入仕时,不再只是普通意义上文化面对政治时的傲慢,同时还深刻地包含了文明面对蒙昧时的矜持;不再只是无法'兼济天下'时的'独善其身',而且,更平添了对异族占领后建立的新朝廷刻意摆出的不屑与蔑视。"这里说了两个原因:一是清朝入侵之初,没有以敬重的态度对待汉族文化和代表着汉族文化的"士人",肆意地摧残和迫害,伤了士人的自尊和失去了他们的信任:"昔日屠城毁文教,如今尊儒岂是真?"二是汉族士人瞧不起异族且放不下汉族人的架子,不与新朝统治者合作以示他们的蔑视态度。前

一个原因，在傅山的身上是有的，而后一个原因可能在其他汉族士绅中存在，但不一定符合傅山的内心想法。傅山是一位胸襟开阔、见识非凡的思想家，他不太可能仅以文化上的优越感非理性地傲视这个异族，也不太可能不正视他们已经入主中原、成为合法统治者的事实。之所以拒绝入仕，是因为满清统治者实施了奴化的政策，而长此以往，九州之内能够传承、弘扬传统文化的"士"会越来越少，而俯首帖耳、胁肩谄媚的"奴"却会越来越多，这样，势必造成社会邪气上升、正气消散的局面。这不仅对汉民族的发展不利，就是对于异族统治者也没有什么好处。傅山在对有三百年基业的明朝亡于一旦进行反思后得出这样的结论："明亡于奴非于满。"因此，让文化人效法"气节丧、人品低"的赵孟頫等人并以功名利禄诱人入彀来摧伤士大夫的气节，从而培养人奴性的朝廷，也是没有出息的。入仕就等于将自己变成失去人格的奴才。在傅山看来，人与人是平等的，士人乃至每一个普通的人都应该像李太白那样，"视帝王如平常"。而帝王则应有这样的认识："天下者非一人之天下，乃天下人之天下也，就是市井贱夫也可平治天下。"若如此，优秀的传统文化可以传承，正气会充盈于天下，具有忠孝节义品质的士人也就会越来越多。看到朝野上下到处都是像阳曲县令戴梦熊、文华殿大学士冯溥这样的庸奴，傅山决心誓死不从。对于这样做的原因，剧中的傅山有如此的表白："我始终不臣服岂恋明室，为的是把士人气节保全。怕玄烨只以功名相笼络，教士人气节丧媚骨奴颜！士大夫能养得浩然正气，才不使中原文脉断了源！"他要为中华民族保留一颗"士"的种子，而不使它断了根。通过傅山的形象，剧作者传导给我们这样的思想：只有能够平视帝王的人才能保持"士"气，而不被奴性所染；也只有保持了"士"的气节的人，才能真正维护好民族的文化。

除了上述的剧作之外，郑怀兴的其他的历史剧或古代剧的题旨也都不离"士"气的问题，或批判伪士与堕落的士，或歌颂真士，

以此激发今日天下的文人,要有民族兴亡的责任意识,修身养性,从我做起,自觉地以"士"的品质来要求自己,并带动大众,从而扭转社会不良的风气。

尽管今日的文人中属于"士"的人很少,淫于富贵者、移于贫贱者、屈于威武者与心胸狭隘、整日盘算着一己之私利的人比比皆是,但是,大多数的人良知还在,是非、美丑、善恶的界限还能看得清楚,都还能保持住做人的底线,其实,文人们也知道这样的道理:个人事业的成功与生活的幸福来源于和谐的社会,而社会的和谐与否则决定于社会成员的道德水平。他们也痛恨污浊的社会风气,也想让自己成为具有正直、无私、忠诚、仁慈、勇敢等高尚品质的人,只是因为觉得个人的力量弱小,惧怕自己不同流合污不但无力改变社会的风气,反而会被社会视为异类而陷入困窘的境地。因此,他们从心底里敬佩剧目中的周颙、申生、要离、庆忌、柳如是、秋瑾、傅山等,而对刘隗、夷吾、伯嚭、上官婉儿、钱谦益、吴道宗、李钟岳等人则不以为然或予以鄙视。郑怀兴的剧是醒世的钟声,能让许多的文人猛然回头;也是一副重剂良药,让文人们生病的灵魂得到疗救;更是一种正气,在回荡于剧场之时,充进文人们较为空虚的精神世界。因此,这些可以称之为"文人戏"的剧目,受到了文人们的热烈欢迎。多以文人的审美标准为评审标准的文化主管部门设立的奖项,何以青睐郑怀兴的每一部文人戏,也可以从中找到答案。

二、寓教于乐,保持戏曲的特性

郑怀兴长期工作在县级剧团——仙游县鲤声剧团,剧团服务的对象自然就是农民与普通的城镇居民,也就是最底层的老百姓。无论是因为出身于平民家庭而养成的平民情结,还是考虑到剧团的经济效益,郑怀兴得用"两条腿"走路,在为当今天下的文人写戏

之外，还必须为最底层的老百姓写戏，做"庶民戏"。而为底层的老百姓写戏，其题材、题旨、故事、结构、语言等就不能采用编写文人戏的方法，需要保持戏曲的传统特性，即寓教于乐。具体地说，剧目应该呈现出下列形态：一是作品要有道德的教育意义，然而这里的道德和文人戏中的道德不一样，它们无关乎国家的盛衰、民族的兴亡，也无须从人性复杂性的角度探索某种道德品质形成或蜕变的原因。二是从百姓生活中取材，其故事和人物是他们所熟悉的。即使表现的是朝廷的忠奸斗争、沙场的两军厮杀、才子佳人的恋爱或神佛魔道的较量，也是按照底层老百姓的想象来构思的，其情节与人物形象都符合他们的审美要求。三是剧目须充满滑稽幽默的趣味，能让老百姓因生活的重压而绷紧的神经得到放松，在不断的笑声中体验到观剧的快乐。郑怀兴的"庶民戏"大多做到了以上三点，虽然和他的"文人戏"相比，影响稍稍小一些，但从戏曲性的角度来衡量，有几部剧作的艺术性并不亚于后者。

《鸭子丑小传》对改革开放之后农村出现的"红眼病"和部分农民身上长期存在的不良习性进行了严肃的批评。在农村实行了生产责任承包制以后，有的农民凭着智慧与勤劳在致富的道路上先走了一步，不料却引起吃惯了大锅饭的人强烈的嫉妒，剧中的吴金海就是这样的人。他看到"包山状元"钟振华事业顺利、收入丰厚，心理便严重失衡："受人聘用惹人笑，论才我比振华高。瞧他发财如水涨，心中不禁妒火烧。"于是，他明知是自己在无意之中失落一粒假金桃，却任由别人造谣说那金桃是钟振华给乡村干部的贿赂。引起了一场风波，险些造成一对恋人分手、果林场垮台的后果。这谣言虽然来自吴金海隐瞒假金桃的真相，但形成风波的推力却源自其他人。阿花出于私心，将假金桃据为己有，使得谣言越传越广，越传越像，让当事人无法辨明自己的清白；不务正业的阿溜以给别人评头论足、散布流言蜚语为能事，使应该平静的村庄总是生出许多事来；阿香、六婶是"长舌妇"一类的人，喜欢打探消息、捕风

捉影，然后添油加醋地进行传播，从中获得快感；振华的女友玉兰和嫂子玉梅则是见风就是雨、遇事不冷静、心胸狭隘之人，冲动的行为使小事变大，大事很难了结，矛盾便愈来愈尖锐。剧中的鸭子丑无疑是剧作家肯定的人物形象，他虽然是个普通的农民，但有正确的人生态度："小草不跟花竞秀，自谢春风乐悠悠。"他热爱劳动，与人为善，在平凡的生活中寻找乐趣，充分地享受人生。在他认为，每一个人有每一个人的活法，只要暖衣饱食、心情愉快，无所谓荣誉的多与少，更不要在意收入的高与低。所以，他从不与别人攀比，更没有动过任何非分的念头。但他也不是个"事不关己，高高挂起"的人，对于别人的困难，他总会伸出援助之手；见到别人痛苦，他则会给予真切的关怀。比起鸭子丑来，吴金海、阿溜、阿香、六婶、玉兰等人，无论是在生活态度上，还是在人品上，其高低立显。在该剧刚搬上舞台之时，有人对鸭子丑这个人物形象不以为然，认为他不求上进，满足于生活的现状，没有开拓进取的精神。如果农民都像他那样，何时才能过上富裕的生活，现代化的新农村何时才能实现？这显然是对这个人物形象极大的误解。我们不可能要求每一个农民都成为致富的带头人，更不能要求每一个农民都要具有开拓进取的精神和广开财源的智慧，实际生活中，大多数人就像鸭子丑这样平凡，这样不起眼，因此，鸭子丑这一形象具有普遍的代表性意义。如果几亿农民都能像鸭子丑那样，在利民政策的指引下，在"领头羊"的带领下，安于本分、热爱劳动，侍弄果园的争取硕果累累，放养家禽的追求鸡鸭满圈，种植庄稼的实现五谷丰登，睦邻乡亲，慈爱待人，和谐而富裕的新农村怎么不会实现？农民的生活又怎么不会幸福？该剧虽然在人物行动的设计上存在着真实性的缺陷，但仍然受到农民观众的热烈欢迎，其根本原因就在于观众从鸭子丑的身上看到了自己在生活态度与性格上的缺陷，同时也看到了幸福生活的美好图景，吻合了他们的审美口味，所以才得到他们由衷的肯定。

其他的"庶民戏"在道德批判上和《鸭子丑小传》的题旨大体相同，即嘲讽、批评那些心术不正、不走正道、做出损人利己勾当的缺德者。《阿桂相亲记》《借新娘》《夺印传奇》等直接揭露或曲折反映了在经济大潮中一些人"一切向钱看"、不择手段捞取钱财的丑陋灵魂；《造桥记》虽然描写的是古代生活，但是观众能够从中看到今日官员为了加官晋爵，着意于政绩工程而不计后果的真实面目。

郑怀兴的"庶民戏"能够具有吸引普通观众的魅力，最大的还不是道德教育的现实意义，而是在其剧目的艺术性上。具体地说，有下列三点：

一是谐趣的风格。在每部剧的故事构思上，一定是讲述那些心术不正的所谓"聪明人"，搬起石头砸自己的脚的内容。《阿桂相亲记》中的陈文顺为了揽到建筑工程项目好赚大钱，不顾廉耻地欲以自己的女朋友为钓饵，策划一场亲自作伐、将自己的女友介绍给主管建筑项目负责人的小舅子阿桂为妻的骗局，结果，不但没有揽到工程，反而将女友和阿桂之间的关系弄假成真，并弄巧成拙地将女友送到阿桂的家中。《借新娘》中的赌棍老赖为了骗取一位富商的钱财，不惜以亲生女儿的声誉为代价，让她和误入歧途的青年郭小宝假扮成一对新婚夫妻，以表明郭小宝已经改邪归正、老老实实居家过日子，从而骗取富商姑父母的信任而给予他们丰厚的资助。但是事情并没有按照他的如意算盘打的那样来发展，女儿真心愿意做小宝的妻室，自己却没有得到分文钱财。在情节的设计上，也用愿望与结果之间的矛盾构成喜剧性的场面。《鸭子丑小传》中的鸭子丑，为了不让玉兰与玉梅对振华和素芳的正当的关系产生怀疑，他有意掩盖了他们正在果林里察查虫灾情况，但因编造的理由漏洞百出，使得玉兰和玉梅更加怀疑，好心办了坏事。《借新娘》中的老赖为了掌控局面，偷偷躲进了女儿与小宝住的客房，恰好富商夫妻来给侄儿与"侄媳妇"送来厚礼。觉醒了的女儿和小宝不愿意再用这卑鄙的手段欺骗面前这对善良的老人，自我揭发了骗局的

真相:"你两人对我寄厚望,我却是冥顽不化怙恶不悛;借新娘假夫妻不顾廉耻,骗亲人谋钱财遗臭万年!"此时,剧目安排躲在屏风后的老赖伸出头来旁白:"完啦,一板豆腐都馊啦!"说完又将头缩了回去。观众每看到此,都会对机关算尽太聪明,反误了卿卿性命的"聪明人"尽情发出讥嘲的笑声。适时运用幽默诙谐的语言也是形成"庶民戏"谐趣风格的重要手段。如《借新娘》中老赖怂恿郭小宝赌博不怕输的谬论:"输赢乃是赌家常事,你年纪轻轻,要经得起输呀!"《戏巫记》中阿梅从未娶妻,却故意告诉女巫阿秀说自己的妻子生前会刺绣,女巫阿秀立即以白无常的口气问道:"原来你要找的是那个会刺绣的阿秋啊?"得到阿梅肯定的回答以后,她像真的具有能够通阴阳两界的本领似的,再次以白无常的口气说:"你怎么不早说,这个工于刺绣的阿秋住在哪里我知道。"剧目在之前已经交代了阿梅是从来没有过妻子的人,所以观众看到这里,会对阿秀装神弄鬼的愚蠢样子发出开心的笑声。

　　二是精巧的结构。这一艺术特点在郑怀兴所创作的属于"庶民戏"的小戏曲中最为突出。《审乞丐》《骆驼店》《戏巫记》《搭渡》等小戏其故事本身都没有多少传奇性和曲折的情节,但是经过郑怀兴巧妙的构思,每一个小戏的内容都能引人入胜,让观众欲罢不能。《搭渡》写的是一位农民大叔划船进城购买彩电,半路上靠岸买枇杷,不料一只白猪崽跑到船上啃吃他顺便带到城里卖的刺瓜,爱贪小便宜的大叔便准备将白猪崽占为己有,谁知在赶猪崽时,装着3 000元的钱包掉在了岸边的地上,而他自己浑然不觉。当小船离开不久,帮助邻居寻找小猪的二婶来到了河边,捡到了那只钱包,并从夹在钱包里的购买彩电的介绍信中知道失主名叫张阿丑,今日要到城中恒泰家电公司购买彩电,她怕失主着急,喊大叔停船让她搭渡。大叔知道她有急事,便乘人之急,敲起了竹杠,收取了比平时船票多了5倍的钱。当他得知二婶急着进城的目的是为了找到丢钱的失主时,揶揄二婶是一傻妞,他无法理解她的行为:"谁

见过马行草地不张口,谁见过猫望鱼儿涎不流,谁见过人遇钱财偏缩手,谁见过拾遗反将失主求?"并劝二婶"你带巨款进城里,满面春风好得意。千般商品任你选,摩托彩电洗衣机"。当船舱里的小猪叫唤的时候,大叔怕露出马脚,谎称船舱里装的是一只带进城里出售的黑猪崽。此时的观众完全知道二婶捡到的钱就是大叔的,于是大叔在二婶面前的这番言行就显得特别的滑稽,他们带着一种报复自私者的快慰心情等着看下面大叔丢脸的尴尬。大叔发现自己的钱丢失是这个小戏的转折点,由此点分成两个部分。前一部分大叔把握着"主动权",他要涨价就涨价,他要嘲讽就嘲讽,带着一种自以为是的姿态睥睨着二婶。后一部分完全翻转了过来,当大叔知道二婶所捡到的钱包正是他丢失的时候,马上放下了倨傲不恭态度,央求二婶还他的钱包,二婶为了教育这个"逮住苍蝇想剥金,一逢月夜想扫银。猫咬老鼠过你门,也要拔它须三根"的财迷,先故意说他"你知我巨款带身上,眼珠转顿起不良心。"后又说就是拾到他的钱,也不归还。因为"我要听你的话……拾来的钱我要花个痛快,何必管失主心伤不心伤!"接着,一次次用大叔的矛戳大叔的盾,所驳斥大叔的话都是大叔在之前"教育"她的,逼得大叔承认舱里的白猪崽是别人的,并用行为表明了他的错误。这个结构就像一张纸,对折起来,两部分能够完全叠合,却又有层次的高下之别。这样的结构艺术水平,在郑怀兴的戏中,大概只有《傅山进京》才能和它相媲美。

三是给予观众全知的视角以强化戏剧冲突的紧张气氛。一部戏能否始终将观众吸引住,关键在于剧作者有没有设计出既能合于故事的发展逻辑,又能展现人物性格的充满张力的戏剧冲突。在生活节奏快速的今天,观众对于温吞水式的内容展示方式,是绝对没有多少耐心的,往往不等戏剧结束,就会离场而去。只有矛盾迭起,冲突不断,才能保持住观众欣赏的热情。戏剧冲突并非是剑拔弩张、刀光剑影,也不是表现为人物的咆哮如雷、呼天抢地。它

可能表现为人物之间的冲突,也可能表现为人物自身的内心冲突,还可能表现为人同自然环境或社会环境之间的冲突。各种冲突的方式,有时各自单独展开,有时则交错在一起,相互作用,互为因果。可以说,没有冲突,就没有戏剧;没有紧张的冲突,也就没有优秀的戏剧。这些道理,每一个剧作家都懂得,也在所创作的剧作中努力设计出紧张的戏剧冲突。就剧作的冲突来说,郑怀兴的剧作比起他人的剧作,没有多少优长之处。他比别人高出一筹的地方仅在于之前就将冲突的焦点与冲突的必然性明明白白地告知观众,将冲突的过程与结果构成悬念。这样,观众会带着对人物命运的担忧而惴惴不安地等待着冲突的到来。《造桥记》一开场,剧目就向观众介绍了两个主人公的真实身份——落魄者与流浪汉,他们装扮成富豪和管家,来到子虚县,以造桥的名义套取钱财的整个过程也是在观众的目光之下,也就是说,他们对于观众而言,没有任何秘密可言,观众有着全知的视觉,而子虚县的官商士绅则一无所知,将落魄者与流浪汉当作财神爷与慈善家来看待。正当财源滚滚而来的时候,乔装成"乔少爷"的落魄者酒后吐露了真情,说自己并不是江南巨富,所带来的也不是一箱箱财宝,而是残砖碎瓦。当地的吴秀才得知后立即向知县揭发,知县和商家们知悉后恨不得把他们抓起来剥皮抽筋。总之,他们面临着巨大的危险,观众不由自主地将心提到嗓子眼儿等待着双方直面冲突的到来。《魂断鳌头》中最大的冲突,不是陈玉娥与势利的父亲、误会她的母亲之间的冲突,不是和用心机谋娶她的沈侍郎的冲突,更不是和自己的心上人王长卿的冲突,而是自己内心的冲突。有着全知视角的观众非常了解其内心冲突的原因:不嫁沈侍郎,心上人会名落孙山,他的家庭也会家破人亡;嫁了沈侍郎,则会使心上人高中榜首,能遂鸿鹄之志,但是她从此不再有爱情的生活,并会因心上人及他人的误解而背上水性杨花、嫌贫爱富的恶名。嫁给沈侍郎还是嫁给王长卿,两难的艰难选择,使冲突极度地尖锐,而深深同情她不幸

命运的观众在等待着冲突的结果的这段时间内,和主人公同样承受着心被煎熬的精神痛苦。这种让观众有着全知视角的方法,通过审美接受,无疑提高了戏剧冲突的强度。

郑怀兴成功地编写了几十部戏,让许多已经远离戏曲剧场的观众重新亲近戏曲,让他们在戏曲的欣赏中得到了美的享受,增加了他们对戏曲未来的信心。但我以为,郑怀兴对于戏曲的历史性贡献还不在这里,而是他给予了戏曲创作界如何与时俱进的经验,这些经验会将戏曲引向一条光明之路。

走进历史人物的内心世界
——郭启宏新编文人历史剧创作研究

张芷文

摘　要： 郭启宏创作的戏曲作品以新编文人历史剧的成就最高，其作品在戏曲创作界具有示范性的意义。剧作家之所以能够取得显著的成绩，是因为他以淡泊名利的心态进行创作，努力把握戏曲创作的规律；创作前，做充分的资料准备；创作时，无论是曲词，还是宾白，多用诗化的语言，以贴切文人的口吻；所塑造的文人形象，力求具有中国知识分子共性的气质；用出入历史人物内外的方法来写人，以历史人物的故事来反映他们经历过的历史。

关键词： 郭启宏　文人历史剧　创作经验　研究　启示

　　郭启宏出生于广东潮州的饶平县，这是一方富饶的土地。潮州素有"海滨邹鲁"之称，有着深厚的文化底蕴。据《饶平县志》记载，这里除了最为盛行的潮州戏以外，还有皮影戏、木偶戏和汉剧等多种戏曲表演形式。这些丰富而多样的戏曲表演，为郭启宏的成长提供了艺术养料。他出生在书香门第，其父嗜爱诗词，其母酷爱看戏，其姊能背诵经典古文。他在这样的环境中长大，自然与传统文化结缘甚深。郭启宏曾在《赠桑梓父老》一诗中，用饱含深情的诗句来感叹故乡对他的影响："甘醇最是凤

* 张芷文(1989—　)，上海师范大学人文学院博士研究生，专业方向：中国古代文学、通俗文学。

江水,润我文章润我名。"

　　凭着对于文学的热爱之情,他走进了中山大学的中文系,成为一代词曲宗匠王季思先生的弟子。王季思师承吴梅,而吴梅是词曲大师,天下治词曲成绩斐然者,多出自吴门,如唐圭璋、任二北、钱南扬、王季思等。郭启宏读书时代的中山大学名家荟萃,不仅有王季思、董每戡这样的戏曲学者,还有陈寅恪、岑仲勉这样的史学泰斗。郭启宏在这样一个环境里读书,目睹学者风采,得闻名师授课,自然而然地会养成与众不同的文化气质。

　　郭启宏创作的戏曲作品,有昆曲《南唐遗事》《司马相如》《西施》《李清照》、京剧《司马迁》《花蕊》、评剧《向阳商店》《评剧皇后》《城邦恩仇》、河北梆子《忒拜城》《北国佳人》等,其中最具有代表性的是新编历史剧,而新编历史剧中又以新编文人历史剧的成就最高。乃师王季思先生在《论郭启宏的新编历史剧》一文中,以"三个力求"来归纳郭启宏历史剧创作的特点:力求以新的观点,即辩证唯物主义的历史观点观察、辨认历史人物与事件;力求根据历史人物的复杂性、变异性,描写剧中人物的性格特征;力求根据戏曲的民族传统及现代观众的审美要求,组织新的戏剧情节,撰写新的宾白、曲词①。

　　无论是郭启宏哪一个类型的作品,抑或是哪一个时期的剧本,都有一个共同点,那就是作者笔下的人物既具有历史的真实性,又具有现在人的精神面貌,也就是说,我们从这些人身上,既能看到历史,又能看到当下的自己。笔者试以郭启宏的新编文人历史剧为对象,从多个角度来探究其剧本创作的成功经验。

① 王季思:《论郭启宏的新编历史剧》,《郭启宏剧作选》,中国戏剧出版社1992年版,第1页。

一、淡泊名利的创作心态、掌握戏曲创作规律、充分的资料准备是创作文人历史剧的基础

想要做一名优秀的戏剧编剧,需要有正确的创作心态。应该有着抱朴守拙的大智慧,去除浮躁的心,以坚持不懈的意志反复打磨戏,只有如此才能铸就精品。郭启宏能够创作出一系列的佳作,与他能够静心写作、精心打磨是分不开的。如今尘世浮华,大多数人忙于追光逐影,有几个人能够做到甘守清贫,数年磨一剑?郭启宏说,一出戏的修改似乎是永无止境的复杂劳动,其间交替着否定的痛苦与再造的欢乐。否定的痛苦不过一时,心向往之是再造的欢乐。我们都知道玉不琢不成器的道理,但是很多编剧往往一本戏刚写罢就赶着写第二本戏,耗费心力虽多,成品却总是不尽如人意,或者是立意不够深远,或者是情节设置不合理,或者是人物形象不够动人。做编剧,需要的就是甘守清贫、耐得住寂寞的功夫。如果没有清心寡欲的平常心,是做不了编剧的,尤其是做不了作品能够经受时间考验的戏剧编剧。

想要做一名合格的戏剧编剧,一定要多看戏,要获得丰富的感性认识。俗话说,读遍唐诗三百首,不会做诗也会吟。郭启宏是南方人,刚到北京的时候对于北方话的很多发音吐字都不甚了解。为了克服这一难题,使戏曲平仄押韵合乎曲律,于是,他经常看戏。在中国评剧院工作的时候,几乎每天晚上风雨无阻地到中国评剧院位于鲜鱼口大众剧场看戏。在他准备创作昆剧剧目时,凡昆必看,跑遍了京城各个大剧场。编剧进剧场看戏,收获的不仅仅是语言、声腔的技法,在构思上亦会触发灵感。他看戏时,只要有条件,就会坐在导演身旁,悄悄地和导演交流一部戏从文本到"一棵菜"的演绎过程与得失,思考戏剧应该如何编创才能取得成功。

想要做好戏剧编剧,需要不断进行写作总结,将看戏的感性转

化成创作的方法。大凡读书的人都听到过这样一句话——不动笔墨不读书。做笔记有助于加强记忆,也是帮我们梳理思路的过程。读书需要做笔记,看戏也需要做笔记。不过,这里的做笔记并不是指看戏过程中写下文字,而是指在一场戏演出结束之后,拿出纸笔写点什么。或记录剧目中最动人或最能表现人物性格的佳句,或是情节设置之中最出乎意料的转折点,或是对于人物形象的感受。观后的札记,看似琐碎,然而长期积累,一定会接近戏曲的创作规律,一定会得到独特的感悟。只有对一折戏、一本戏不断地进行理性的思考,才能让我们对戏剧的感性得到升华。"我早年养成一个习惯,观剧后一定要思考这出戏有无让我感动之处。或流泪,或开怀,或昏昏欲睡?为什么这样?是诉诸高尚的动机还是传奇故事的魅力?是矛盾冲突的设置还是表现手段的神奇?我写了一册又一册……"这段郭启宏的自述,道出了他剧本创作的背后努力。在一线实践的人,只有勤于动脑,善于总结,才能获得真正的创作经验。

通过多看戏、多写戏、多总结,不断地积累创作经验,才能将感性认识提升到理性思维,进而归纳出戏曲创作规律。中国戏曲具有综合性和统一性的特点,也有其独特的戏曲创作规律。王骥德在《曲律》中以"造宫室"来譬喻戏曲创作,李渔在《闲情偶寄》中提出了"立主脑""密针线""减头绪"等戏曲创作理论,这些戏曲创作规律对于后世影响极为深远。郭启宏尊重戏曲创作规律,他在书中谈到了创作一定要设定"必写景",动笔写剧本之前要预先设定好剧本的最后一幕,可以从最后一幕写起。这些创作的经验,促使郭启宏在创作中探索规律,从而提出了史剧传神论等理论主张。

郭启宏一直秉持着"以做学术的精神来搞创作"。在2017年8月国家艺术基金资助项目古代戏曲编创人才培养班上,笔者做为学员有幸聆听了郭启宏的讲课,他介绍自己的写作经验时说:每当写剧本的时候,往往会广泛搜罗与剧目内容相关的资料,这其

中既包括学术资料也包括野史趣闻。会一一认真地阅读分析,然后在了解历史真实的基础之上,再有所取舍地进行艺术创作。他说对于历史剧创作来说,哪怕是一句俗语、一件衣服,都要符合史实,要在细微处见大功夫。他常常感慨,想要写出好的作品,离不开深厚的学术功底。而王季思先生对他的要求是:做一个学者化的剧作家。再看看他笔下的李煜、司马迁、王安石等人,剧本中的人物形象与历史人物形象高度吻合,剧本中的故事情节,让人难辨真假,因为合理的想象让观众在情感逻辑上完全认同接受。

郭启宏在《论诗绝句·其一》中写道:"造化无私处处春,剧坛代代有才人。心存敬畏师经典,意在超逾更创新。"[①]纵观当今文坛,有些人的创作却不够严谨。试想,如果连春秋五霸、战国七雄这样的基本历史常识都搞不清楚的话,难免在剧本创作中杜撰出"春秋七雄"而贻笑大方。

文人历史剧的情节、人物的行动、戏剧的冲突、语言等,不仅仅来源于历史典籍中的吉光片羽,也来自行万里路的采风认知,那些民间传说和留存于民间的实物亦能引发剧作家的深思,触发起创作的灵感。郭启宏的写作,从来不是闭门造车,而是在读书的基础上,经常进行田野采风,再走古代文人曾经走过的路途,踏印着文人的履痕,倾听人文的吟咏。采风让他和与剧中人进行心灵的沟通。

二、诗化的语言、具有古今中华民族知识分子 气质的人物形象是文人历史剧的佳作标准

郭启宏的戏剧剧本,总让人感叹其语言的精妙隽永,唱词与韵白既典雅又清新,有着如诗一般的韵律美。雅俗共赏一直都是戏

[①] 郭启宏:《论诗绝句》,《鸿雁留痕》,中国戏剧出版社2017年版,第15页。

曲的追求，郭启宏的剧本语言雅丽而不晦涩，韵白虽平实，却也表现出散文诗一样的美。他在《论剧绝句·其八》中写道："玉扃金门次第开，镜花水月一时来。曲文谩有惊天语，未及浮生乐共哀。"在该诗的注释部分阐述了自己打磨剧本语言所经历的四个阶段："愚意剧之语言当若诗，大致有四个阶段，借用杜甫佳句：'清词丽句必为邻'，此第一阶段也；'语不惊人死不休'，此第二阶段也；'新诗改罢自长吟'，此第三阶段也；'老去诗篇浑漫与'，此第四阶段也。倘老杜在，未卜许否？"①通过这样的一首诗及其注释，我们可以看出郭启宏的剧作语言也是出于苦心经营。他在《一生能有几回眸》中自述道：我之习剧，既非梨园世家，未有专科训练，难道无源之水、无本之木？忽焉醒悟，我与多数从业者不同，我是从唐诗宋词元杂剧中走过来的。中国是诗的国度，直令华夏子民自幼浸淫在诗的氛围之中②。是的，郭启宏有着深厚的古典文学修养。他在创作中坚持戏曲的传统形式美，其新编写的昆曲，在关目、场面、铺排、技法上承继传统，恪守宫调、谱式、音韵、衬字之曲律，因为那是戏曲艺术的神韵所在！

　　郭启宏因熟悉古代的文人，所以他发挥自己的优长，选择了历史上的文人做为所创作的历史剧的主人公。其剧目总是充满着对于传统文化的思索和对知识分子灵魂的拷问，因而具有超越时空的价值。他结合自己的人生感悟，将所思所想、所爱所恨注入剧中，于是司马迁、曹操、曹植、李煜、李清照、顾贞观等从历史尘封中走了出来，走到戏剧的舞台上，走到观众的视野里。

　　京剧《司马迁》是郭启宏第一部获奖的新编历史剧，与之前的成名作评剧《向阳商店》相比，最大的不同在于从"命题作文"

① 郭启宏：《论诗绝句》，《鸿雁留痕》，中国戏剧出版社2017年版，第16页。
② 郭启宏：《一生能有几回眸》，《艺坛寻梦》，三晋出版社2015年版，第483页。

到"自主命题"的转换。郭启宏写作司马迁的时候念及兄长在"文革"中受到不公正的待遇迫害致死,所以内心里对于司马迁所受到的迫害更为同情。他怀着悲悯之情来探索知识分子的命运,他把自己对于知识分子命运、价值、社会角色的思考渗透在角色塑造中,从现代人对于知识分子灵魂的剖析入手,探寻其中蕴含的历史文化意义。《司马迁》这一文人历史剧的成功,使郭启宏获得了真正的艺术生命的起点。此后,他找到了一个终生为之奋斗的目标,那就是新编历史剧,而且是书写中国知识分子命运的新编历史剧。郭启宏灵活运用戏曲创作的方法,借历史上的文人故事来寻求当今时代的文化价值和精神理想。从郭启宏笔下的文人身上,可以看到当代中国的文人气质,因为他笔下的人物不仅来源于真实的历史文献,也融入了郭启宏对于当今文人的思考。

郭启宏善于以小见大,以个人写民族,以缩影写时代,通过司马迁、李煜等人物的形象来展现整个民族的文人气质。司马迁的忍辱负重的精神,与"仲尼厄而作春秋"一脉相承。李白酒入腹中,以锦绣的诗句绘就了山河乾坤、人情世态。李煜本是锦心绣口的才士,可怜命运安排他做了君王,使他在残酷的政治面前,显得软弱与无奈。以文人历史剧来写知识分子,郭启宏曾介绍过他的创作动机:"我以90年代整整10年的时间,创作出中国文人系列剧——《李白》《天之骄子》《知己》,也称郭氏的'文人三部曲'。我力图表现的是中国知识分子的历史命运,歌颂或者批判的是他们心路历程的真与假、善与恶、美与丑,我相信比大海长天更为广阔、更为丰富也更为复杂的是他们的内心世界,我爱他们,也恨他们,他们其实是我自己,这是我创作的'主体意识'。《李白》写的是知识分子徘徊于进退之间的心态,《天之骄子》则是知识分子人生定位的思考,《知己》写了知识分子的风骨,也写了人性的异化。我的创作只为传神,不为(颠覆)(解构),只为审美,

不为娱乐、搞笑。"①

是的,郭启宏笔下的文人,不只是某个时代的具体个人,他们是自古至今的文人群像。在他们的身上,我们可以见到太多的中国文人的影子:他们都曾寒窗苦读而满腹经纶,他们也都有着学而优则仕的人生理想,他们有着李煜那样的书生软弱,又或许也曾有过如李白那样犯迷糊的时候,说过那么两三句言不由衷的阿谀奉承话。但是他们更多的如同顾贞观那样,对知己赤诚相待,又如同司马迁那样为了实现理想而忍辱负重。他们也曾在出世入世之间徘徊犹豫,他们也曾如同我们一样经历着爱恨情仇的种种人生考验。

三、"传神"历史、出入历史人物内外是文人历史剧的基本创作方法

形神论是中国美学的重要范畴,在戏曲美学中也占有重要地位。形神兼备是戏曲艺术追求的目标,剧本创作也要讲究传神。中国戏剧家追求的最高艺术品格究竟是什么呢?这就是相当于神品、逸品、化工、进于道的艺术成就,简言之传神②。

王季思对于郭启宏的创作经验分别从情节的浓缩与场面的舒展、传统风格的继承与现代技法的吸收、曲词的雅畅与宾白的通俗、在写实基础上的写意与传神几个方面做了分析③。可谓高屋建瓴,概括精妙。郭启宏认为"历史剧"首先是剧,是以历史为题材的剧,"新编"则新在观念、新在手段,即以新的观念观察历史,以新

① 陶璐:《在"流转"中追求艺术创作的自由——访剧作家郭启宏》,《中国文艺评论》2018年第5期。
② 夏写时:《论中国研究观的形成》,《戏曲理论与美学研究卷》,安徽文艺出版社2015年版,第207页。
③ 王季思:《论郭启宏的新编历史剧》,《郭启宏剧作选》,中国戏剧出版社1992年版,第6页。

的手段表现主题。因此,他对于自己新编历史剧定了三条原则:"第一,历史人物的基本性格必须忠实于历史,忠实于史籍上的记载,当然不包括作伪的史料,在人物性格典型化的过程中,不能不顾史实随意褒贬;第二,历史背景、特定环境和基本故事情节必须忠实于历史,在构建戏剧冲突的过程中,不能超越历史条件随意杜撰。第三,上述两条不应限制和妨碍进行艺术创造,特别是虚构。这种虚构可以包括人物性格、情节事件和典型细节等等;自然,这种虚构也必须是历史划定的范围内合乎逻辑的虚构。"①

郭启宏认为史剧要传神,传历史之神,传历史人物之神,传作者对历史人物认识之神。因此,他注重在写实基础上的写意与传神,将人物性格的刻画与戏曲行当的程式化表演相结合。所谓"写意",顾名思义就是与"写实"相对的做法。著名话剧导演黄佐临指出,戏曲上的"写意",着重体现在对由"第四堵墙"制造的幻觉表象的突破,以流转的史诗方式去攫取题材的内在灵魂②。郭启宏在刻画历史人物的时候,尊重其原有的历史真实性,遵循人物的本有的性格特征,结合人物生平经历的重要事件,力求所塑造的人物符合史实,同时,也通过他自己的想象,来丰盈笔下人物的心灵,令其传神。王季思曾这样评论郭启宏对人物的刻画:"在他新编历史剧的人物安排中,既根据全剧主题,提纲挈领而又分门别类地加以概括;在分出描写时,又根据人物的不同历史环境开展戏剧矛盾,显示人物不同的性格特征,使剧中历史人物栩栩如生地在我们脑海中浮现。"③这一评论可谓切中肯綮。

① 陶璐:《在"流转"中追求艺术创作的自由——访剧作家郭启宏》,《中国文艺评论》2018年版第5期。
② 黄佐临:《一种意味深长的撞合》,《我与写意戏剧观》,中国戏剧出版社1990年版,第92页。
③ 王季思:《论郭启宏的新编历史剧》,《郭启宏剧作选》,中国戏剧出版社1992年版,第5页。

郭启宏在塑造人物的时候,为了更好地塑造出立体复杂的人物,往往是根据人物在剧中不同时期的不同心态来表现人物的变异性。即便是同一个人物,在不同时期面临不同的环境,也有着与前期不一样的性格。例如在《评剧皇后》中,他塑造了一个在旧社会的女性从无能为力到内心逐渐觉醒的过程,这个人物的前后变化是比较明显的。《评剧皇后》的主人公白玉霜出身贫苦,因此她在评剧的表演中更能以真情实感打动广大观众。她也曾哀叹自身命运,流露出一种落花流水般的无奈感。但是随后面对旧社会黑暗势力的欺压迫害,反倒是激起了她的反抗意识。于是她觉醒了,她开始超越自我,最终成为真正的"评剧皇后"。这就是同一类型人物性格上的复杂差异性。当然,不同类型人物在郭启宏的笔下,也存有共性,甚至是彼此欣赏。例如在《南唐遗事》中,作者描写李煜与赵匡胤在江边初次见面,两者虽然在政治上是敌人,但是在初逢之时,内心里却是彼此赞叹。赵匡胤为李煜的风采折服,以为李煜是文曲星下凡,具有李太白的飘然才情。李煜则赞叹赵匡胤威风凛凛如同天神,浑身上下洋溢着勇猛豪气。

除了注重主人公形象的塑造,郭启宏对于其他配角的塑造也不曾忽略。在《南唐遗事》中,除了成功刻画了李煜和赵匡胤这两个人物形象外,还写活了三朝元老萧焕乔。他三世受恩于唐,一生尽忠效命。他是统领三军的武将,红旗影里争雄,白刃丛中敌命,70岁时重挂战袍,为的是保卫在风雨飘摇中的南唐。他对李煜在国家垂亡之时依然倚红偎翠、醉生梦死而痛心疾首,于是硬闯宫门、怒捣棋盘。在赵匡胤兵临城下之时,见局势无可挽回,绝望地殉国自尽。读罢《南唐遗事》,虽然为李煜的软弱无力扼腕叹息,然而也为江南这片土地能孕育出这般天地英雄而赞叹不已。萧焕乔虽然出场不多,但是作者通过两三件事即能塑造出一位无用武之地的悲剧式的英雄人物形象来。

郭启宏的《南唐遗事》之所以能成为昆剧佳作,在于他对于历

史人物有着入内出外的深刻分析,这种深邃的哲思,成功地塑造了李煜、赵匡胤以及萧焕乔等人物。在戏剧创作中,"内""外"的关系通常可以理解为创作主体与客观世界的关系。王国维在《人间词话》中云:"诗人对于宇宙人生,须入乎其内,又须出乎其外。入乎其内,故能写之;出乎其外,故有高致。"郭启宏在其新编文人历史剧的创作过程中就遵循了这"入乎其内,出乎其外"的创作方法。他基本上依照历史记载中的人物生平轨迹来摹写,可谓"入乎其内"。然剧作者又穿越千百年的时光与剧中人对话,探寻其内心的喜怒哀乐,在史实的基础上加入合理的想象,丰富其故事情节,这又是"出乎其外"了。他有着强烈的主体意识,本着古为我用的原则,在作家个性化的天地里遨游。

在戏曲舞台上,一些作品得以整本传世,又或者以其中精彩折子戏广为流传。如《牡丹亭》的"游园""惊梦",《长生殿》之"埋玉""哭像",《桃花扇》之"却奁""骂筵"等都是著名折子戏。好的折子戏可以通过独特的人物关系,使得人物的性格特征更为凸显。郭启宏在一些细节上中匠心独运地展现出剧作家的独特构思,在情景交融中塑造人物。《南唐遗事》第九场,李煜以阶下囚身份被困汴京,日夜思念着故国。于是他用笔蘸愁写下了《虞美人》,但他并不知道这是一篇断命词章。赵匡胤看到后,生出南唐可能有死灰复燃的潜在危险的担心,而此时的李煜却还沉浸在文学的世界中,仿佛政治与他毫无关系,天真地问道:"拙作尚未入乐,不知是否合律?"[①]这一问,虽然史书上并不见记载,但是却问出了李煜在政治上的幼稚与心地的淳朴。李煜生于深宫之中,长于妇人之手,既无经纬之才,又缺乏政治见地,故而才问得这样自然、坦诚。这一关目的设定,可谓是妙韵天成,鬼斧神工,逼真地刻画出了李煜的书生文人气,令人读来难分真假,难辨是否为史实。郭启宏以开阔的

① 郭启宏:《南唐遗事》,《郭启宏剧作选》,中国戏剧出版社1992年版,第345页。

视野摹写了历朝历代的文人影像,通过状写文人在追求理想道路上的悲剧性际遇,启发观众对于生命的多元化思考。

四、余　　论

　　写戏要写人,写人要写人性。郭启宏做为历史的书写者,并不曾站在道德的制高点上批判古人的是非对错,而是走进人物的内心世界与他们共欢喜、同悲伤。正是怀着这份悲悯的情怀,他才得以在历史的浩渺烟海中拮取最有价值的片段,通过舞台上短暂的两三个小时让我们看到文人们颠沛流离的一生。他怀着一颗敬畏的心,保持清醒的头脑,通过写古人古事来反映今人今事,达到沟通古今。郭启宏曾说,历史剧说到底是现代剧,史剧作家无非借"古昔"做平台来"道今"。

　　郭启宏既不同于罗怀臻善于用西方悲剧意识阐释、重塑中国历史故事和历史人物,也不同于李宝群专注于当代工人群体的悲欢离合,以感同身受的切肤之痛写出了他们面对大局势、大变革的无助与痛苦。郭启宏做为一个学者型剧作家,他是根植于中国传统文化的诗人,他用自己的诗性来描写那些令他感慨万千的历史文人。做为现代文人来写古代文人,他是"以今人之心上通古人之心"在精神上与古代文人保持高度统一,意求"心心相印",让当代观众也能在共鸣中走入古人的精神世界。

　　我国疆土辽阔,不同的地区有着不同的戏曲剧种。江南的水乡世界孕育了婉回低转、轻柔婉约的越剧,而八百里秦川则养成了铿锵有力、震撼人心的秦腔。每一个剧种都有适合自己的题材,而剧作家选择的题材又决定着不同的艺术样式,不同的戏曲题材则需要用不同的剧种来展现,如果匹配成功,就可能诞生经典。郭启宏认为在戏剧创作中,内容是形式的内容,形式是内容的形式,两者不可须臾分拆,说内容、谈形式,只是叙述上的次第而已,究其实

际,无法回避且必须操控的关键要素是戏剧的载体。郭启宏的创作涉及五大剧种,这需要非凡的驾驭它们的能力。他在《鸿雁留痕》一书的序言中写道:本人创作前期一直在评剧、京剧、昆曲各个门户流转,却不受门槛羁绊,云从龙,风从虎,来去从容。诚然如是,他由评剧《向阳商店》叩开了编剧创作的大门,随后在北方昆剧院编剧的岗位上,创作了昆曲《南唐遗事》,再后来创作了越剧《越女天下秀》、河北梆子《北国佳人》等,流转使剧作家获得了艺术实践上的相对自由:我入得门来,惊其博大,讶其精深,既升堂,且入室,更流连忘返此门彼户①。昆曲的典雅、越剧的柔美、京剧的雅俗共赏,不同的剧种有着不同的艺术特色与受众群体,郭启宏为诸多剧种创作剧本,进一步了解了这些剧种的特色和剧本编创要领。他曾说,我认为,流转能使剧作家以自家的美学意趣去选择载体。换句话说,剧作家划定的题材决定着艺术的样式,因为任何内容的题材都应该有它与之最为适应的样式供它驱驰,而这一样式必定是剧作家根据自家的观念、趣味,还有学养、识见以及技能进行选择的结果。

一个成功的剧作家,应当具有诗人的激情、小说家的睿智、散文家的词采、杂文家的机锋,还要当半个思想家、半个哲学家、半个史学家。自然,还要当半个导演、半个演员②。郭启宏无疑就是这样的人。

参考文献

[1] 郭启宏.郭启宏剧作选[M].北京:中国戏剧出版社,1992.
[2] 郭启宏.鸿雁留痕[M].北京:中国戏剧出版社,2017.
[3] 郭启宏.艺坛寻梦[M].太原:三晋出版社,2015.

① 郭启宏:《我的流转》,《鸿雁留痕》,中国戏剧出版社 2017 年版,第 1 页。
② 陶璐:《在"流转"中追求艺术创作的自由——访剧作家郭启宏》,《中国文艺评论》2018 年第 5 期。

［4］ 陶璐. 在"流转"中追求艺术创作的自由——访剧作家郭启宏[J]. 中国文艺评论,2018(5).
［5］ 安葵. 戏曲理论与美学[M]. 北京：北京时代华文书局,2016.
［6］ 毛忠. 戏曲理论与美学研究卷[M]. 合肥：安徽文艺出版社,2015.
［7］ 黄佐临. 我与写意戏剧观[M]. 北京：中国戏剧出版社,1990.
［8］ 王季思等. 名家论名剧[M]. 北京：首都师范大学出版社,1994.
［9］ 彭吉象. 艺术学概论(第三版)[M]. 北京：北京大学出版社,2006.
［10］ 叶朗. 美学原理[M]. 北京：北京大学出版社,2009.
［11］ 亚里士多德. 诗学[M]. 北京：人民文学出版社,1962.

女性群像的集中塑造
——论包朝赞的"庶民戏"创作

倪金艳

摘　要：迄今为止，包朝赞共创作了《春江月》《桐江雨》《梨花情》《莲花湖》等40余部作品。这些剧作既有古装传奇越剧，又有民俗风情剧和农村题材的现代戏。剧目以女性为主角，塑造了梨花、桐花、柳明月、月莲、秋花、德清嫂、张玉娘等个性鲜明的人物形象，构成了越剧舞台上的系列女性群像。这些女性形象蕴含着宽容之美、母性之美、坚强之美。对女性群像的集中展现，一方面传承了中华民族善良、博爱的传统美德，另一方面反映了作者对女性生存状态的一种自觉关注。剧本创作中，包朝赞秉承着为百姓写戏的理念，其"庶民戏"展现出强烈的民间色彩，既博得了百姓的喜爱，又赢得知识分子的青睐，是雅俗共赏的艺术佳品。但稍有缺憾的是，几十部剧作结构模式较为固定，未能突破已有的叙事范式。

关键词：包朝赞　剧本创作　女性群像　"庶民戏"　审美

　　包朝赞(1938—)，浙江松阳人，杭州本省土生土长的编剧，是当代著名的戏曲剧作家，国家一级编剧，享受国务院颁发的突出贡献特殊津贴，2013年入选杭州市文化人物。他在林业中专毕业后半路出家转为戏曲编剧，成为第二代越剧作家中的

* 倪金艳(1988—)，上海师范大学人文学院博士生。专业方向：中国古代文学、戏剧戏曲学。

代表,与顾颂恩、张思聪、戚天法、吴兆芬齐名。自1983年以来,包朝赞先后在浙江桐庐越剧团、杭州越剧院、杭州市文化局创作中心任职。几十年来,他几乎只为一个剧种——越剧、一个剧院——杭州越剧院写作。睿智、谦和的他尤为擅长民间传奇剧写作,其作品具有鲜明的时代特点;并能站在民间立场上,力求打破传统戏曲才子佳人的惯用模式,集中塑造了系列的具有母性之美、宽容之美、坚强之美的女性群像,为当代的戏剧舞台增添了丰满的人物形象。

包朝赞一共创作了40余部"庶民戏",包括《春江月》《桐江雨》《汾江虹》《月亮湖》《胭脂河》《圣塘桥》《月光谣》《临安梦》《农家乐》《爱至上》《鸳鸯曲》《梨花情》《梁祝情梦》《流花溪》《德清嫂》《杭兰英》《张玉娘》等。这些剧目搬上舞台后受到观众的热烈欢迎,成为脍炙人口的佳作。40余部戏,可分为四类:一是新编古代民间传奇剧,以古装戏为主,侧重剧情的传奇性而不刻意追求戏剧内容的真实性,像《流花溪》《桐江雨》《春江月》《梨花情》等,这是包朝赞最拿手的戏;二是农村纪实题材的越剧,根据人物的真实事迹加以改编,如《杭兰英》,该剧是根据绍兴市上虞区祝温村党总支书记杭兰英先进事迹改编而成;三是新编农村家庭伦理剧《德清嫂》,讲述了农家慈母无怨无悔抚育孤儿的故事;四是民俗风情剧,如《剪花情》重点展现民间剪纸艺术的风貌,不以故事的复杂性与矛盾的尖锐性取胜。

这些作品被越剧、秦腔、黄梅戏、晋剧、潮剧、粤剧、滑稽戏、杭剧、睦剧等多剧种移植,多个剧团纷纷演绎,且大多获得成功,甚至一些剧目被誉为"一出戏救活多个剧团";同时,使越剧演员谢群英、陈晓红,秦腔演员李君梅等捧回戏剧表演领域最高奖项——梅花奖。他的剧本及以此排练演出的舞台剧或影视剧多次获得"田汉戏剧文学奖""金鹰奖""飞天奖""文化奖",包揽了"杭州市新剧目调演"的多个奖项。

除了越剧舞台剧之外,包朝赞的剧目还被拍成戏曲电影、电视剧,如《绣女传奇》(根据《春江月》改拍,中央新闻纪录电影制片厂,1985年上映)、《桐花泪》(根据《桐江雨》改拍,上海电影制片厂摄制,1986年上映)、《流花溪》(杭州越剧院、杭州都盛文化投资有限公司拍摄,2011年上映)、《德清嫂》(德清县委宣传部、杭州市委宣传部、杭州文广集团、杭州越剧院,2017年上映);《孔雀东南飞》(杭州电视台拍摄)、《梨花情》(中央电视台拍摄),等等。

一、塑造了兼具柔美与刚性的江浙女儿群像

包朝赞的剧作,最明显的特点是以女性为主角,每一部都在讲述与女人有关的故事,男人成了女人的配角。包朝赞是一位名副其实的"女性书写圣手","很会写女人,并且专写女人",几十年间逐步建构起一座五彩斑斓的"女儿王国"。40余部戏塑造了60余位性格鲜明的江浙女性形象,她们大部分美丽聪慧、爱憎分明、勤劳善良、深明大义。

这些女子有大胆追求爱情的少女,有新为人妻的少妇,有为了丈夫不得不忍辱负重的贤妻,有无私地抚养孤儿的母亲,也有残害儿媳的恶婆婆和自私自利、虚荣浮夸的娇娇女……总体上看,品质高尚的女性主要可分为三类:

(一)温柔体贴、善解人意的甜美女性

这些女子安静、善良、容貌出众、温柔贤惠,成为当代剧坛一道温馨怡人的风景线。她们以女性特有的气质带给男子温暖和柔情,成为男子的避风港湾;她们的激励,则化为男人保持斗志的动力。《梨花情》中的梨花、《胭脂河》的彩凤是其中的代表。

花乡绣女梨花在"江南山野,梨花似雪,晚霞似火"的风景中,

"悄坐花丛,挥针刺绣"①,她期待与所爱的书生孟云天喜结良缘,厮守终生,然而却被贪财的兄长安排嫁给商人,两人不得不"双逃婚",踏上了为爱付出的苦旅。梨花吃苦不觉苦,以为人洗衣来赚取生活费,以女性的韧性为丈夫营造出相对安宁的读书环境。然而,却被性格软弱的孟云天抛弃,绝望地投河自尽。被钱友良救助后,梨花凭借双手"绣出人间艳阳春"。钱友良遭受坏人纵火,"锦绣家园化灰烬",也烧毁了他的斗志,梨花劝他"不要灰心,不要难过,你说过,留得青山在,不怕没柴烧。十年创业,东山再起,我们还要造楼房,我们还要做老板"②。梨花的鼓励使钱友良重新鼓起了生活的勇气,于废墟之上再建家园。梨花不仅是支撑两位男子的后盾,而且能经得住利益的诱惑。包朝赞有意识地使用循环叙事的方式,让梨花和钱友良两个人也做一次孟云天曾经历过的抉择,但梨花不为所动,比两位男性更坚定,宁愿沿街当叫花、吃野菜、住凉亭也矢志不渝。包朝赞在循环、对比的叙事中,将梨花善良体贴、坚定的形象呈现在舞台上。

《胭脂河》中,彩凤为救夫君凌云,在身怀六甲的情况下,舍身嫁入虎穴,以求得夫君的逃生之路;而当凌冰被叔父挑拨离间欲杀人灭口时,她毅然决然地选择了跟随被判充军西凉的刘云龙,"愿与哥哥同上路,生生死死不分离";并鼓励心灰意冷的刘云龙"西凉也是人间地,春来自有草青青。纵然是,白雪黄沙埋尸骨,也与你同坟共眠作鬼魂"③。

梨花、彩凤等蕙质兰心的女子拥有质朴的人生观,她们知恩图报并能够包容他人,对伤害过自己但境遇窘迫的人给予无限的同情。包朝赞剧中的这些女性,温柔体贴是生命底色,以宽容化解了

① 包朝赞:《儿女传奇九种曲》,中国戏剧出版社2017年版,第48页。
② 包朝赞:《儿女传奇九种曲》,中国戏剧出版社2017年版,第80页。
③ 包朝赞:《儿女传奇九种曲》,中国戏剧出版社2017年版,第199页。

隔膜,用柔情温暖了失意的男子。

(二)坚毅、刚强,勇于追求的奋斗型女性

包朝赞所创作的剧目中,除了温柔娴雅的女性外,还有一些泼辣、刚毅、勇于追求的女子,其形象也格外耀眼。《莲花湖》中的月莲和《鸳鸯渡》里的金花等奋斗型女性充满了生命的活力,双眸中闪烁着激情,并以自己的热情点燃着周边的人。

《莲花湖》将背景置于新婚大喜之日,大喜与大悲接踵而至,用生死考验人的本性。华仁杰因背信弃义被绑上山寨,新娘子月莲为救新婚夫君独上虎狼之穴,苦苦哀求刀下留人,并自愿留作人质争取丈夫活命的机会。讽刺的是无私的爱却换来了一纸休书,月莲被强迫与盗徒拜了天地。贞烈的月莲"宁为玉碎不瓦全,纵死黄泉留清明",拔剑欲自刎。然而,虎口逃生的月莲却遭到秉持"饿死事小,失节事大"伦理教条的父亲拒绝,狠心将她推进莲池。月莲经历了大喜大悲、生死磨炼后变得坚毅刚强,抛弃了种种保守的观念,高呼"大哥,我要跟你走",果断地嫁给田大喜,跻身于反抗者行列。可命运之神又将其送上死亡之路,只为保住烈女金匾,"万岁恩赐一壶万寿长安酒",并派兵追杀,抗争无望后殒命莲湖。月莲三番两次陷入绝境,但仍不失活下去的勇气,直至万念俱灰才为了女儿、丈夫再次选择了死亡。月莲短暂的一生中,入过虎穴、跳过莲湖、追随过"强盗"、抗争过皇帝圣旨,虽然最终没能摆脱死亡,但她不屈不挠、勇于追求的过程中使其人生曲折多姿、缤彩纷呈。

与刚毅的月莲相比,《鸳鸯渡》中的茶坊主金花的坚强性格中多了一份泼辣。金花爱上敦厚书生柳之春,先是严厉地拒绝了梅冬生的爱意,然后主动约会书生,亲做新郎新娘服、亲问书生"可愿安家茶坊留",自作媒人、自许婚事。阴差阳错,柳之春拾金不昧反遭栽赃陷害,热辣辣的金花为救秀才四处奔波,愤怒之下裹掌"见危不救"的梅冬生,经过一系列努力,最后救出秀才和梅冬生,也逐

渐明白柳之春与银花相爱,自己爱的人为梅冬生。金花遂主动"逼迫"道:

> "你说,你一定要娶我,就是抢,也要把我抢回去!如今你的胆子到哪里去了!你抢呀,你抢呀!"(进逼)
>
> 既然你不敢抢我,那就让我来抢你把!(上前一把抱住他,背上肩头,大步跑下)①

泼辣的金花背起猎户,难免有夸张的成分,剧作家是想借夸张的手法表现她敢爱敢恨的爽朗性格。金花大骂贪官,勇救两位男人,在追求幸福的道路上成全了小妹和秀才这对恩爱夫妻,也成就了自己与猎户的美满婚姻。

包朝赞塑造了奋斗型女子,敢于突破束缚,勇敢地争取理想的生活。虽然并非所有的抗争均能取得预期的成果,但抗争过的生命,虽死犹生,激励着后来者。

(三)无怨无悔、无私付出的母亲

包朝赞笔下的母亲们对待孩子,无论是有血缘关系的还是没有血缘关系的,她们都能无私地予以爱护,无怨无悔地付出。《春江月》中,本来是待嫁绣娘,当她捡到忠臣丢弃的婴儿后,为了保护他,认作是自己与春牛的"私生"子,不得不背井离乡。她为养育忠良之后,背负18年的骂名,背负着对生父的罪恶感,含辛茹苦地抚养孤婴,且不图任何回报。同样,《桐江雨》中的桐花宁愿自己的亲生儿子穿破衣烂衫,弃学打鱼,也要让收养的孩子体面地进学堂读书;当孩子的亲生母亲要来认领时,善良的桐花想到"天下母亲怜母亲。她痛失姣儿十二载,我为她想来也伤心。我不该,只顾自身不顾人,连累孩子误前程。忍泪奉还白玉龙,愿孩子,树高千丈叶

① 包朝赞:《包朝赞剧作选》,中国戏剧出版社2000年版,第385页。

落归根"①。果断地剪下织就的麻布,"杀价贱卖换银两。店中买回新鞋帽,送二龙,去见陌生的亲生娘"②。与之相对的却是自私的管家和金夫人,前者担心夜长梦多,后者忧虑"添个穷亲戚添笔债"而影响母子感情。此外,《德清嫂》中的德清嫂以德报怨,为处处针对自己的儿媳捐肾,一家人终于破解矛盾,幸福团圆。《圣贤桥》中的桃红更是为了成全养女的幸福而身陷囹圄,直至献出生命。

包朝赞通过塑造善良、美丽、无私的女性形象,向社会艺术性地传递着温情,宣扬着中华民族"仁爱""忠孝""无私""善良"的优秀道德品质,唤起观众的良知与感恩之情。如同作者所言:"舞台是向观众传道的圣地,戏剧演出是劝世劝善的高台教化。"③当然,除了这些正面人物外,也有诸多反面人物如《流花溪》中专制残忍的三太婆、《梨花情》里骄横的贵妇人冷艳、《德清嫂》中爱慕虚荣的娇娇以及贪爱钱财的媒婆们等,这些反面人物形象和正面人物形象形成鲜明的对照,更加显示出无私母爱的纯洁与伟大。

二、父权制统治下的女性悲剧

包朝赞笔下的女性形象远不止以上几种,他几乎是以"初恋般的热情和宗教般的意志",建造着"女性王国",绘成一幅幅颇具古典美学气质的江南风景画。包朝赞尽情地展现了平凡女儿的恬静之美、富有激情的生命力之美及母爱之美,这体现了剧作家的价值观与审美情趣,也寄托着他对女性生存状态的深切关注。较为突出的有《流花溪》《莲花湖》《圣贤桥》《结发记》等。

① 包朝赞:《儿女传奇九种曲》,中国戏剧出版社2017年版,第298页。
② 包朝赞:《儿女传奇九种曲》,中国戏剧出版社2017年版,第300页。
③ 包朝赞:《儿女传奇九种曲》,中国戏剧出版社2017年版,第370页。

《流花溪》讲述了清末民初江南山乡古老封闭的阚氏家族,"四代女子同类相残、历尽人世沧桑"的故事。四代女子是"德高望重、掌管家族祠堂"的三太婆、老夫人冬花、夫人秋花、少夫人春花,她们之间因为争夺一家之主的权力,互相窥探、明争暗斗。戏剧在一片惊叫声中拉开序幕,"哎呀不好啦,有人跳河了……"荷花因过门三日丈夫被"克死",不堪忍受环境的逼迫而自尽。数月后,秋花成了懦弱、病恹恹的二少爷的妻子,在"那座抬头只见一方天"的阚家,胆战心惊地过活。谁知婆婆冬花处心积虑地记录下了儿媳的无数"过失":"正月初一,懒睡迟起,衣冠不整;二月二,煮坏一锅燕窝银耳;三月初三,打破一双金边花碗……""初二初三初四初五,中秋冬至清明端午,年年月月,天天有错……千错万错,数不胜数……"①于是,在寿诞之日对其严加责打。秋花几次想自尽,无奈丈夫殷殷嘱托,只能咬紧牙关,"熬、熬、熬,熬到媳妇成了婆;忍、忍、忍,忍到翻身出头日。"而秋花做了婆婆后,又以同样的方式对待儿媳春花,如同当年婆婆对待自己那样:"一场噩梦又重温,举鞭挨打换了人。"

阚府的女人们上一代酷虐下一代,冬花惩治秋花,秋花责打春花,表象上都是按照"家规"行事,而其实这个"家规"恰恰是男权意志的体现。虽然阚家阴盛阳衰,男人们或是早早病逝,或是体弱多病,或是不够成熟,基本上均处于失语的状态,但有权的女人们实际上是男性的转化,行使的是礼教赋予的父权。而父权制社会通过"法律、语言、习俗、礼仪、教育和劳动分工来决定女性应该起什么作用,同时把女性置于男性的统辖之下……"②阚家的女性们遵从父权制社会的要求,自觉地按照"家规""祖训"行事。父权意识

① 包朝赞:《儿女传奇九种曲》,中国戏剧出版社2017年版,第18页。
② 转引自贺燕蓉:《试论张爱玲作品中的女性意识》,《妇女研究论丛》2002年第3期。

已渗透到她们的意识深处,使她们心甘情愿的接受父权制社会所定规矩的约束,并会把不合"规矩"的女性做为牺牲品献到封建礼教的祭坛上,以辅助父权社会的管理。这一点表现得最为明显的便是"女祠堂"。

在阚府,专门建造了女祠堂,"让我们女人来管束女人","男人的事轮不着我管,可女人的事,我样样要管"①,"心不能软,手不能松,有什么事,太婆替你做主"……以三太婆为代表的长辈女人心甘情愿地成为父权制的卫道者,坚决地捍卫既定的秩序。在春花被鞭打流产时还骂骂咧咧道:"你们快去请道士来'拜忏',请和尚来念经做道场,祛除晦气呀!真是前世作孽啦……"女祠堂成了男权文化的象征,阴森的祠堂大门每打开一次,便有一位无辜女性被羞辱鞭打,甚至是生命被吞噬。冬花、秋花对权力的攫取与使用,象征她们自甘沦为父权制的代理者。三太婆、冬花之流已完全认同了男权社会的制度,对男权的合理性没有任何怀疑,在惩处鞭笞同类女性时,没有丝毫的恻隐之心。

冬花、秋花本性上并不是恶人,其命运也有可怜之处,但却又是实实在在的可恶之人。冬花为了阚家"呕心沥血三十载,累累家业天做证。三十年,我夜夜睡梦睁只眼,处处提防事事盘算,殚精竭虑筋疲力尽。三十年,只见我一脸冰霜冷似铁,谁知我,心中悲愁黄连苦水和泪吞。三十年,我活得累啊活得苦,谁人可诉谁怜悯……"②然而,最后换来的却是众叛亲离。她们效仿长辈,将痛苦转移到无辜者身上,"非得好好管教不可",上演"被欺之人又欺人"的同类相残的悲剧。春花是秋花的复制,秋花是冬花的翻版,冬花是三太婆的重复,而三太婆又不知是多少女子的再现,一代代循环往复,由当初的受害者变成剿杀同性的"刽子手",最终一个个

① 包朝赞:《儿女传奇九种曲》,中国戏剧出版社 2017 年版,第 6 页。
② 包朝赞:《儿女传奇九种曲》,中国戏剧出版社 2017 年版,第 21 页。

鲜活的生命被男权社会奴化、异化。

《流花溪》侧重于女性对女性的戕害,《莲花湖》的悲剧则来自自私自利的爱人,来自冥顽不化的父亲,来自虚伪专制的皇帝,但最初的源头还是对女子压迫的父权制。《圣贤桥》描写的是贞烈观对女性生命扼杀的故事,《结发记》则是写丈夫猜忌妻子失贞致使夫妻分离的故事……包朝赞有意识地展现了女性的悲剧,表现了作者对女性生存状态的关注。《流花溪》中,包朝赞一方面借继业之口提出"一家人平起平坐"的观念,表达了人应善待生命、善待他人和人与人之间应平等、和谐、友爱、宽容的思想;另一方面,却给试图反抗的春花安排了流产死亡的结局,这暗示了女性渴求平等、改善生存状况的要求是不易实现的。但是剧作者并不丧失希望,秋花成了一家之主后,虽麻木但仍不失初心,"只觉得,理有亏,心有愧,双手颤抖失了魂……"手脚酸软难下手;在得知春花就是自己苦苦寻找的女儿却被自己折磨致死的那一刻,精神彻底崩溃,恍恍惚惚回到流花溪,像荷花一样于水中长眠,用死亡的方式进行自我救赎。秋花进入阚府后丢失了自己,觉醒后重新回到了流花溪,表现了剧作家对人性回归的期盼。

三、"三民四有"的"庶民戏"艺术性追求

包朝赞在持续半个世纪的创作中,无论是擅长的古装戏也好,弘扬主旋律的现代戏也罢,都力求站在民间立场,以普通百姓喜闻乐见的形式,演绎民间传奇故事。为百姓写戏,是包朝赞坚持不变的追求,他的40余部"庶民戏"在题材、主题、情感、语言、结构等方面,契合观众的审美需求,具有旺盛的生命力。

"庶民戏"是指内容来自民间、反映民间生活、以民间的思维方式构建戏剧结构、站在民间立场上进行道德审视、融入民间风俗、表达民间真挚情怀的戏曲作品。包朝赞创作的"庶民戏"最突出的

特点就是鲜明的民间性。

那么,何为民间性?朱恒夫先生说:"所谓戏曲的'民间性'是指它具有占人口绝大多数的草根阶层的审美意趣,以草根阶层的好恶为好恶。在思想上,赞颂、宣扬草根阶层信奉的经过数千年考验,证明能够有利于民族繁盛的传统美德。在形式上,采用长期在民间口耳相传的传奇性故事,或按照民间传说的美学精神编创的新故事;传导出普通百姓认同的能净化心灵的丰富情感;所运用的语言通俗、质朴,并有鲜明的民族特色。"① 包朝赞创作的"庶民戏"坚持"三民四有"的原则——"顺民心、合民情、通民俗,有情、有理、有趣、有益"②,这恰是戏剧民间性的表现,以理、趣、益为艺术追求,将民情、民俗视为写作的立足点。具体来说作品的民间性主要表现在以下几个方面:

首先,以表现美好的感情为剧旨。"感人心者,莫先乎情",包朝赞曾这样说:"身为一个写戏的梨园园丁,一辈子便离不开这个'情'字,为情所思,为情所动,为情所感,为情所困,为情而哭,为情而歌。"③他用自己的赤诚之情,写下数十个让观众动情的好戏。如《张玉娘》演绎了宋代女词人张玉娘的悲情故事,凄怆婉约的词句"山之高,月出小,月之小,何皎皎?我有所思在远道,一日不见兮,我心悄悄","雪兰梦,鹦鹉冢,满城红叶谁人懂?"沈佺与玉娘为了爱情,一个积劳成疾,抱恨离世;一个终生不嫁,香消玉殒。甚至服侍玉娘的两位婢女、饲养的鹦鹉也因情而逝。其他剧目《梁祝情梦》《鸳鸯渡》《丽人缘》等,也无一不关乎儿女情长、恩怨情仇。除爱情、亲情外,包朝赞对商人的仗义之情亦给予肯定,如所写的钱友良不再是"重利轻别离"、唯钱为大的商贾形象,而是在孟云天重

① 朱恒夫:《保持戏曲民间性特征　融入当代美学精神——论罗怀臻的戏曲创作》,《中国戏曲学院学报》2011年第2期。
② 季国平:《儿女传奇九种曲》"序一",中国戏剧出版社2017年版,第3页。
③ 季国平:《儿女传奇九种曲》"序一",中国戏剧出版社2017年版,第3页。

金引诱下不改初心,坚贞不渝。

其次,走平民路线,坚持民间传奇风格。"我写剧本,走的是平民路线,眼睛始终盯住'下里巴人',坚持民间传奇风格。"①这是包朝赞对自己戏剧艺术性的总结。17年前,剧作家顾锡东在为《浙江省当代剧作家丛书》作序时曾这样评价包朝赞:"为女子越剧写了不少群众喜闻乐见之佳作,富有民间色彩,泥土芬芳,其清新风格之白描工夫尤为独到,脱尽才子佳人戏的窠臼,创作个性最为鲜明。"②

剧作的民间传奇风格表现为三点:一是主人公多是中下层的普通人,有意识地摹写普通百姓。《梨花情》中的梨花、《春江月》中的柳明月是普通绣花女,《桐江雨》中的桐花和《丽人缘》中的雪兰是农家女,《德清嫂》中的德清嫂、燕子等皆是质朴的村妇村姑,《鸳鸯渡》中的"姐妹茶坊"的店主金花和银花,都是自食其力的劳动者。当然也不缺乏多才多情、性格贞烈的大家闺秀。二是以平民思维模式歌颂平民道德。或是歌颂善恶有报的传统价值观念,或是希冀平等、宽容、互帮互助的人际关系,或是苦尽甘来的命运安排,这些都是立足于底层百姓的生存状况才会有这样的表现。三是在民间立场上对朝野人物进行道德审视。帝王将相、文武官员不是包朝赞剧本中的主要人物,在一些剧目中,出场的场次不多,且多是以反面形象示人。《莲花湖》中的新皇为保持帝王的威严,担心封赐的烈女活在人间而被耻笑,不惜杀人灭口;《胭脂河》中的凌冰为了荣华富贵、官运亨通,极力怂恿侄儿对恩人斩草除根。在包氏作品中,上至皇帝下至官员很多是自私自利、背信弃义、忘恩负义、心狠手辣之徒。相对而言,大部分的底层人民倒是善良、纯真、无私和质朴的。

① 季国平:《儿女传奇九种曲·序一》,中国戏剧出版社2017年版,第3页。
② 包朝赞:《包朝赞剧作选·总序》,中国戏剧出版社2000年版,第4页。

再次,乡土气息浓郁的语言风格。包朝赞的戏质朴自然,本色当行。本色意为"作剧戏,亦须令老妪解得,方入众耳,此即本色之说也"①。为何要本色,李渔的解释今日仍然没有过时:"传奇不比做文章,文章做与读书人看,故不怪其深;戏文作与读书人与不读书人同看,又与不读书之妇人小儿同看,故贵浅不贵深。"②包朝赞的戏老少皆懂,其唱词和宾白多用民歌体,摒弃了深奥的典故,让观众能够"一听了然",如《流花溪》:

秋花(唱):想儿疼儿又怨儿,
　　　　　儿不该,不听娘劝去东洋,
　　　　　娘为你,风里雨里倚门望,
　　　　　娘为你,朝朝暮暮烧高香,
　　　　　娘为你,长辈面前受训斥,
　　　　　娘为你,担惊受怕数载长。③

此段抒情性的唱词整体匀称,朗朗上口,将母亲对远在异国的儿子的思念之情,淋漓尽致地表现了出来。即便是剧中饱读诗书的人物成龙,虽然说的是"文人语",但也力求通俗易懂:

成龙(唱):久困书斋病缠身,
　　　　　老母逼读日日紧。
　　　　　喜闻秋花产贵子,
　　　　　我为儿,引经据典起雅名。
　　　　　又闻说,秋花产后人空虚,
　　　　　我哪有心思读诗文?
　　　　　顾不得,高堂训诫立门禁,

① 王骥德:《曲律》,载《中国古典戏曲论著集成(第四集)》,中国戏剧出版社1959年版,第154页。
② 李渔:《闲情偶寄》,《李渔全集·第三卷》,浙江古籍出版社1987年版,第24页。
③ 包朝赞:《儿女传奇九种曲》,中国戏剧出版社2017年版,第29页。

悄往后院探亲人。①

此外，化用的民间歌谣也随处可见：

> 秋花（唱）：小河流水哗啦啦，
> 　　　　　　小船弯弯像月牙。
> 　　　　　　月儿照着船儿走，
> 　　　　　　宝宝过河找妈妈。
> 　　　　　　摇啊摇，摆啊摆，摇摇摆摆快长大；
> 　　　　　　摇啊摇，摆啊摆，摇摇摆摆睡着啦……②

这段唱词显然源出于"小桥流水哗啦啦，我和姐姐踩棉花……"和"摇啊摇，摇到外婆桥"的民歌、童谣。

除了上述之外，包朝赞的唱词和宾白还吸收了民间的俗谚、口头语和运用了民间的"子字歌""数字歌"等民歌体手法。它们取自老百姓的口头语言，鲜活生动，乡土气息浓郁。

此外，包朝赞的庶民戏还包蕴着哲学思考，这使作品更具诗性的内涵，更耐看，也更值得看。正如田本相所说："如果剧作家缺乏对故事的哲学思考，也就很难逾越故事的表层，失去对其内涵的开掘和对其诗意的发现。"③统观国内外受欢迎的剧作，除了具有戏剧性外，往往会表达剧作者的哲学思考，流露出作者的宇宙观、世界观和人生观。

在包朝赞的剧作中，往往将女主人公推向生死抉择的关头，让主人公进行情感与理智、大爱与小爱的灵魂博弈，在仁义施救与明哲保身中做出艰难选择。《流花溪》开场出现的荷花、《月亮湖》中的雪莲，在面临生与死时，毅然选择死亡。她们虽然也热爱生命，

① 包朝赞：《儿女传奇九种曲》，中国戏剧出版社2017年版，第11页。
② 包朝赞：《儿女传奇九种曲》，中国戏剧出版社2017年版，第10页。
③ 田本相：《对中国话剧的哲学思考》，《中国文艺评论》2017年第12期。

但与其终身在"克死"丈夫的咒骂中度过一生,还不如死掉,使灵魂早早地获得自由。《春江月》中柳明月面临的是救助忠臣后代但名誉尽毁与保护好自己贞洁名声的选择,前者是人间大爱,后者则是维护道德的小爱。千钧一发之际,柳明月毅然牺牲自己,从刀下抢救了婴儿,虽被人唾骂为"贱人",耗损了18年青春韶华,但她的生命价值无疑大大地提高了。《梨花情》是金钱与爱情的博弈,男人败在了金钱之下,而梨花则始终坚守住情感底线。生与死、金钱与爱情、情感与理智的抉择成为包朝赞作品的哲学思索。

包朝赞默默耕耘,"一门心思为老百姓写戏",所创作的几十部"庶民戏"为新时期戏曲百花园增添了许多春色。包氏创作集文化内涵与艺术品位于一体,用心、"用情"地打造越剧经典剧目。一方面,他在戏曲的通俗性上用足功力,使剧目贴近普通人的生活,契合大众的审美需求,故而颇受中小剧团的欢迎,更为广大百姓喜爱。另一方面,能紧紧抓住越剧的艺术特征,以女性为剧目的主角,这和女子越剧的柔美基调一致。包朝赞毕生为越剧写戏,他熟谙越剧剧种的规律性,其剧作吻合了越剧在唱腔、宾白、表演等方面的程式要求,这也是包氏剧作成功的原因之一。包朝赞认为"演戏的人是在'修行',观众看戏是在'修心'",在艺术欣赏中接受中华民族的道德思想,在愉悦中净化心灵,而剧作里女性形象呈现的美好品质,可以看作是包朝赞关于"人"的理想的集中展现。

但需要指出的是,包朝赞的戏也存在创作技巧单一、风格类型化的弊病。剧中人物多局限于善良温情的佳人、薄情或钟情的男子、受苦受难的母亲、狭隘自私的小人等几类,未能跳出戏曲人物形象的窠臼;且舞台上的人物,除了《流花溪》中的秋花性格有所发展外,其余大多是固化的。戏剧结构方式也显得单一。几十部戏的结构基本雷同,无论是古装戏或现代戏,大致不出相爱男女历经磨难后最终厮守(或是今生的相伴,或是来世的团圆)、分离的亲人

最后团圆、浪子回头矛盾化解、坏人得到严厉惩处等几种模式；叙事方式则不够多样，不外乎情节双线交织、借助小道具穿针引线、循环对比叙事等。其剧本的思想深度有待进一步提高。在处理情与理、生与死、灵与肉、钱与爱之间的尖锐矛盾冲突时，本该是张力十足的场景，其处理方式却比较简单。当然，这些不足与局限，并不影响包朝赞在中国当代戏剧史上的地位，更不会影响观众欣赏其剧目，他的作品《梨花情》被选入由朱恒夫主编的荟萃从明末到现在四百年间的戏曲精品集《后六十种曲》中，就是证明。

（本文撰写得到包朝赞先生的帮助与鼓励，在此向包先生表达真挚的谢意）

戏曲性 剧种性 现代性
——论王仁杰的戏曲创作

吴韩娴

摘 要： 新时期的福建剧作家王仁杰不仅保留了旧传奇的叙事范式，更发扬了梨园戏的诗文传统，形成了"幽微之中见深刻"的特点，他在《节妇吟》中彻底放下"批判礼教"的执念，更为全面地看待传统道德的复杂面相。他惯以闽南方言"曲谤圣贤书"，对儒家话语进行解构和降格，时常令人忍俊不禁。在"后《董生与李氏》时代"里，王仁杰开始寻求一种"繁华落尽见真淳"的审美境界。不以曲折的剧情或冲突张力取胜，而似山水写意，呈现出深远而无限的意境。不过，王仁杰为了追求冲澹与雅致，于有意无意间将削弱戏剧性视为"落尽繁华"的必要手段，把"诗性"和"戏剧性"对立起来，以致《琵琶行》失于清淡，《唐琬》稍显单薄，《柳永》不够连贯。

关键词： 王仁杰 戏曲创作 剧种文化 现代性 探索

新时期以来，福建戏曲创作进入了黄金时期，以周长赋、郑怀兴、洪川为代表的剧作家群体以"敢为天下先"的气势破冰而来，创作出慷慨沉郁、气象万千的新编历史剧，在中国剧坛占据了一席之地。而这一时期的福建戏曲创作，在吸纳域外学说、彰显启蒙精神之外，亦对传统学说和技法进行了适时的继承与突破，高歌猛进的

* 吴韩娴(1988—)，博士，闽南师范大学新闻传播学院讲师。专业方向：戏曲理论与艺术评论。

东南剧坛上出现了返本开新的人物。泉州剧作家王仁杰既得风气之先又不断回归传统,便是其中的代表人物。他的剧作不仅保留了旧传奇的叙事范式,更发扬了梨园戏的诗文传统,呈现出"幽微之中见深刻"的特点,对新时期福建戏曲大开大阖的主流风格进行了重要补充。

一、"《董生与李氏》时代"的成就与贡献

1984年,王仁杰迈出了梨园戏创作的第一步,现代戏《枫林晚》上演了。全剧青涩中带着雅致,讲述了一段略带凄婉的夕阳恋曲:数十年来,芒种叔一直默默守护着寡妇望兰婶,但熬白了头发也没能等来迟到的幸福。而两位老人之所以没能早成眷属,乃是望兰婶为旧式观念所影响、为不肖子女所牵累:长子夫妇生活清贫,处处需要帮衬;次子一家锱铢必较,全都不是省油的灯;幼子颇有纨绔之风,连亡父留给寡母的最后信物都要搜刮殆尽;小女儿更是自私凉薄,吝于付出。在历经生活细碎的折磨之后,大病一场的贺兰婶终于痛定思痛,勇敢跨出了第一步,与芒种叔迎来了幸福的收梢。然而观众却在此时生出了疑惑:这般难堪的处境,是望兰婶咬牙跺脚决意"为自己而活"便能改变的吗?两位老人在"白首"而偕老之后,依然要面临严峻的考验。剧终时的恬静温馨固然动人,却不大经得起仔细推敲,因为真正的矛盾悬而未决,圆满的结局不过是对惨淡现实的无奈回避。

然而《枫林晚》依旧拥有重要的意义,王仁杰开始对鳏寡孤独这些"边缘人群"流露出关注与怜悯,后续作品中的人物都能在这里找到最初的形貌。而日常情感在王仁杰的笔下更是委婉而深长,沉痛的往事与残酷的现实透出一股隐忍的惆怅和疲倦的淡然,充满了落寞的诗意。某些段落在喁喁人语、娓娓叙说的背后,更有着隐约的"静穆"味道——贺望兰忆起丈夫的早逝,说的是"仿佛一

颗花籽埋进了土里";芒种叔守护爱情的方式是养一株鹤望兰,默默诵念爱人出嫁前的闺名——观众竟在一部现代戏里看到了古典的浪漫。而这种处处克制的韵致,也从《枫林晚》一直延续到了《节妇吟》里。

《节妇吟》(1987年)与《董生与李氏》(1993年)做为王仁杰最成功的作品,以孀居女子为主要人物,敷演了一段闺阁传奇。两部作品都对人性、伦理、道德展开了锋芒十足的诘问,应当在对照中进行解读。

《节妇吟》用雅致的文辞讲述了一个异常残酷的故事:颜氏夫人绮年玉貌却已孀居数年,带着幼子陆郊枯寂度日,只能将倾慕西席沈蓉当成情感的寄托。春闱将近,沈蓉有意辞馆赴试,颜氏便贪夜到访,自荐枕席。面对颜氏的花容月貌,沈蓉心旌摇荡,但为了功名利禄,沈蓉还是合上门扉赶走了颜氏。羞愤难当的颜氏以剪断手指的方式断绝中夜之思。多年后,陆郊考取功名,为守节的寡母上表请旌。已经入赘相府的沈蓉收到奏表,不但没有从中襄助,还抖搂了当年秘事。为了儿子的前程和陆府的家声,颜氏被迫取出断指自证清白。最后,皇帝虽然赦免了陆郊的欺君之罪,却依然赐下"两指题旌,晚节可风"的牌匾,让颜氏在众人的非议中自缢而亡。

相比之下,《董生与李氏》则显得轻松许多,彭员外行将就木,担心娇妻李氏不肯守节,便命鳏夫董生暗中监察。董生果真开始密切留意李氏的一举一动,谁知在跟踪监视的过程中,竟为李氏所吸引,成就了好事。后来,当董生按照惯例来到彭员外的坟上据实汇报时,死鬼彭员外勃然大怒,要董生动手处死李氏。一向懦弱的董生在这重要关头居然宁死不屈,倚仗儒家道德的力量战胜了鬼魂。故事在董生与李氏的相依相偎中落下帷幕。从故事梗概看,两部剧作都勾画了孀居女性的中夜之思,但是创作手法却完全不同。这种差异首先表现在结构与情节的组织方式上,可以结合下

表进行讨论。

剧　作	场次设计/情节设置
《节妇吟》	1. 试探　2. 夜奔　3. 阖扉　4. 断指　5. 谒师　6. 诘母　7. 验指
《董生与李氏》	1. 临终嘱托　2. 每日功课　3. 登墙夜窥　4. "监守自盗"　5. 坟前争舌

早在1956年，第一代福建剧作家陈仁鉴先生便开始了对孀居女性的书写，第一次将批判的目光对准了贞节牌坊，写出著名的莆仙戏《团圆之后》。与前辈相比，王仁杰的《节妇吟》要低回婉转许多，所谓"权借梨园一分地，唱出悄悄节妇吟"，戏剧空间从冷酷肃穆的公堂、阴森恐怖的监狱、四维开放的刑场转到暗香浮动的深闺、灯影摇曳的书斋、曲折幽深的后院，"公共空间"到"私人属地"的过渡让剧作风格更加凝练而内敛。而戏剧空间的转移也暗示着剧作结构的变化，《节妇吟》的情节不再如多米诺骨牌般排列，剧作家尝试着用人物内心的"自觉意识"去替代突发事件的"外部推动"，把剧情的转机建立在颜氏的情潮起伏之间。因此，《节妇吟》最精彩的也是前四个场次，王仁杰用前人不曾有的体贴笔触去勾画颜氏夜奔时的自矜、欢喜、犹疑、期待、惊恐和绝望。无须外物的扰乱与影响，女主人公已经独立完成了情感/情节的起承转合。但到了剧作的后半部分，组织情节的力量陡然一变，陆郊请旌、沈蓉背叛、皇帝降罪等外部事件让剧情急转直下，人物只能在变故中随波逐流，剧作也因之成为"半部绝作"。2011年王仁杰重修《节妇吟》，对剧作的后半部分进行了大刀阔斧的精减，亦是出于统一结构与风格的考虑。

相比之下，《董生与李氏》更为疏淡空灵，单以人物的情感互动和心理博弈组织全剧。王仁杰对情爱心理的描摹犹如一把锋利的柳叶刀，能够由浅至深地剖开日常生活的肌理，在寻常之中照见奇

崛。更有趣的是,王仁杰的刀笔还能反射"镜像","每日功课""登墙夜窥"都是从董生的男性视角出发所设计的场次段落,但在具体的情节演进中,李氏的女性行动却占据了主动,成为诱发董生反应、映射董生选择的镜子,剧作家最终凭借对女性心灵的书写完成对儒生道统的反观。王仁杰笔在此而意在彼,更有一种"照花前后镜,花面交相映"的虚实相交之感、结构错落之美。而整个情挑的过程也极为灵动流畅,从隔帘顾盼到月下定盟全都行云流水不落实处,在演员扬袂曳裙之间就表现了董生与李氏之间的"情生"与"情深",充满了传统戏曲的写意之美。在这样的剧作结构里,李氏的人物形象也比颜氏更有价值,她的"情挑"勇敢而热烈,在将董生"收入彀中"的同时也完成了一段"寻幽访密、内在深旋、勾掘灵魂底层终而认识自我的过程。"①

在结构与情节的差异之外,王仁杰对传统道德的态度也出现了变化。与之前的一些新编戏相比,《节妇吟》不再运用空洞的口号进行枯燥的说教。在创作观念的改变之下,剧中的许多唱段细腻动人,古雅幽凄,深得"小梨园"三昧,就如剧终时颜氏夫人的一段吟唱:

> 颜氏　（唱）我不愿"两指题旌"留笑柄,
> 　　　　我不愿"晚风可节"招骂名,
> 　　　　我不愿,金殿受恩赐金匾,
> 　　　　入耳却闻耻笑声。
> 　　　　万岁,为人难,为女子难,为寡妇更难呀。
> 　　　　望万岁——
> 　　　　体恤世上寡妇苦,
> 　　　　得容情处且容情。

① 王安祈:《台湾新编京剧的女性意识——从女性形象为何需要重塑谈起》,《京剧与中国文化传统》,文化艺术出版社 2007 年版,第 479 页。

> 天网恢恢留一面,
> 也胜是慈航渡众生。
> 万岁呀,颜氏今旦——
> 不望此身受殊荣,
> 只望今生今世得安宁。
> 风雨故庐,
> 长伴冷壁孤灯。
> 万岁呀万岁——
> 泣血再乞皇恩,
> 准我母子,悄悄返归程。
> 来生来世,
> 犹感恩德海样深。[①]

没有声嘶力竭的控诉,也没有鲜血淋漓的展示,却能带领观众进入颜氏夫人的内心,为古代女性的压抑与不幸抱以深深的同情。不过,《节妇吟》继承的仍旧是《团圆之后》的精神,心灵书写的背后依然是"批判封建礼教"的沉重议题。后三场,节妇案逐渐爆发,弱质女流的苦难撕下了书生、文官、帝王的道德面具,原来"所谓道德礼法在这里实际成为权势人物博取利益的晋身之阶,并且成为一种真实人性的对立面,显示出其被抽空实质精神内容之后的伪善面目"[②]。当然,《节妇吟》比《团圆之后》更为成熟,虽未脱出"批判封建礼教"的框架,却已将批判的目标更加精准地瞄向变异扭曲的"虚伪道德"。

《节妇吟》之后,王仁杰进一步将福建剧作"批判礼教"的执念

[①] 王仁杰:《节妇吟》,《新时期福建戏剧文学大系·古代剧卷(上)》,中国戏剧出版社1999年版,第233—234页。

[②] 方李珍:《沉入草野——王仁杰梨园戏道德形象的民间特征》,《中国戏剧奖理论评论奖获奖论文集》,中国戏剧出版社2009年版,第260页。

彻底放下,更为全面地看待传统道德的复杂面相。如果遵循前辈的传统,《董生与李氏》的结局是"既定的"——像李氏这种追求自由与幸福的孀妇必不能有美好的收梢,否则怎么表现封建礼教的吃人本质?但王仁杰偏以大团圆结局收束全剧,"鳏"与"寡"的结合在道统的重新阐释里得到了支持。这显示出王仁杰"礼失而求诸野"的理想:同为儒生,高居庙堂的沈蓉虚伪功利,身处民间的董生却天真热诚,"仁者爱人"的光辉闪耀在草莽之间;道德礼法既可能成为扑杀性灵的工具,也可以变成保护真情的所在,一切都取决于世人的理解。

另一处不能忽视的差异便是王仁杰对科诨技巧的运用。做为土生土长的泉州人,王仁杰惯以闽南方言"曲谤圣贤书",对儒家话语进行解构和降格,时常令人忍俊不禁,如《节妇吟》中的一段道白:

小陆郊　（诵）"是故君子,动而世为天下道,行而世为天下法,言而世为天下则……"
安　童　公子啊公子,终日念着经文咒语有么路用?
小陆郊　哼,奴才无知!这是先生教的!
　　　　（唱）济世雄才,
　　　　　　但凭半部《论语》,
　　　　（复诵）"仲尼祖述尧舜,宪章文武……"
安　童　这句我都听有,是说:"祖孙赌棍,输就动武……"
小陆郊　（诵）"上律天时,下袭水土"……
安　童　嘻,有趣!这圣人书上,也教人妖"娶水某"?①

到了《董生与李氏》中,梨园戏的科诨传统得到进一步的发挥和丰富,不仅是嬉笑怒骂的手段,更是舞台表现的妙招。以最有名

① 王仁杰:《节妇吟》,《新时期福建戏剧文学大系·古代剧卷(上)》,中国戏剧出版社1999年版,第222页。

的"你行他不行"为例：当董生终于拜倒在李氏的石榴裙下时，李氏一句"你行他不行"的称赞竟勾起了董生的心结，令迂直的书生落荒而逃。王仁杰处理这一关键转折的方式是让痴男怨女退入幕后，用和合二仙的一段科诨转述此中曲折。2004年《董生与李氏》复排，导演卢昂在尊重文本的基础上，将插科打诨移植到司鼓师傅的幕间表演上。只见董生脱下了李氏的绣鞋，两人相携隐入黑暗，梨园戏特有的压脚鼓随即响起，密密匝匝的鼓声仿佛暗涌的情潮般动人心魄，而下一刻，声音骤停，侧幕边传来司鼓师傅的方言对白：

鼓师甲　师傅啊，正在兴头，无因叫停做乜？
鼓师乙　不是我喊停，是房内喊停。
鼓师甲　是里面报停？我不信。此时就是雷电叱咤，一粒雨打死一个人，也停不下来。
鼓师乙　真有影！都是为着一句话。
鼓师甲　一句话？什么话？
鼓师乙　董秀才表现良好，李氏夫人十分欢喜，称赞他说，你行他不行。
鼓师甲　哦，李氏说"你行他不行？"
鼓师乙　董秀才听不懂，反问李氏，"他不行"，这个他到底是谁？
鼓师甲　是啊，他是谁？
鼓师乙　李氏夫人对董生说，彭员外呀。这"彭员外"三字一出，董秀才顿时脸红脸青大汗淋漓直至丢盔弃甲落荒而逃。
鼓师甲　拉闸停电。可惜可惜！师傅，那咱们呢？
鼓师乙　报停，报停喽！
鼓师甲　咱跟董秀才收拾家私，报停！

富有即兴色彩的调笑交代了不便直言的场景：铺满红光的舞台上空无一人，一句"你行他不行"的笑谈既诉说了幽昧情事，又切中了人物心理，与留在台上的红绣鞋共同创造了独具风情的舞台印象。而梨园戏兼具"礼俗"和"狂欢"的剧种精神也得到了凸显。

综上所述，《节妇吟》《董生与李氏》充分展现了泉州梨园戏的剧种文化，全剧文辞清雅，情韵悠长，仿佛一抔刚刚燃尽的檀香，乍看柔腻幽冷，再探星火点点，古代女性的情感波澜全藏在这一冷一热之间。而后者更为成熟，王仁杰在剧中表现出的分寸感和控制力令人惊叹。由梨园戏名伶曾静萍所饰演的颜氏与李氏，于空灵幽杳中兼具"妩媚"与"端丽"的气质，彰显了女性角色与女性演员在"戏情"与"身体"上的合二为一，为新编戏曲里的女性形塑开启了新境界。

此后，王仁杰又陆续创作了《陈仲子》《皂吏与女贼》等新编梨园戏。《陈仲子》以主题的思辨性而著称，《皂吏与女贼》则以道白的机锋而闻名。但不管是从剧种特色、舞台想象还是编剧技巧上看，都未能超越《董生与李氏》的高度。

从《枫林晚》到《董生与李氏》，这一时期的王仁杰经过探索和追寻，确立了优雅抒情和诙谐幽默"并肩偕行"的创作风格，代表了新编戏曲在"女性书写"上的新方向——淡去"批判礼教"的色彩，关怀女性的处境，理解女性的情感，真正回归了对女性主体的关注。

二、"后《董生与李氏》时代"的转向与探索

在《节妇吟》《董生与李氏》等剧作取得巨大的成功之后，"欲向老调觅新声"的王仁杰不愿重复自己，把目光从闽南移到了江南。数年间，昆剧《琵琶行》、越剧《唐琬》《柳永》渐次唱响，吴越之地成

为王仁杰创作生涯中的另一个桃花源,"后《董生与李氏》时代"的写作也正式拉开了序幕。

　　细论起来,王仁杰的跨剧种创作开始于《琵琶行》。2000年,做为昆剧名伶梁谷音的"封箱戏",《琵琶行》首演于上海三山会馆古戏台。该剧以白居易的长篇叙事诗歌为蓝本,撷取"泼酒""伤别""相逢""失明"等重要片段连缀成戏,仅用寥寥数千言便勾勒出琵琶女的坎坷人生。全剧格局疏朗,结构散淡,与王氏之前的作品颇有不同。如果说《董生与李氏》找到了"日常生活中的戏剧性",那么《琵琶行》则有意回避了戏剧性——"似断还续"的情节演进和"停顿渲染"的情感描画几乎放弃了所有可供经营的冲突。王仁杰用这种方式表达了自己对戏剧性的新认识:外在的矛盾可以被不断消解,内在的情思却应该被不断勾掘,对具体事件的组织最终要让位于对心灵状态的展示。在王仁杰此前的剧作里,虽然也看重对人物"心底跫音"的书写,但"事"与"情"还是大致平衡的,而《琵琶行》的各个场次都不曾组织起完整的事件,至亲的离弃也好,知音的重逢也罢,都不过是琵琶女生命中的掠影浮光,原该浓墨重彩的"事"或被简笔虚化,或由幕后交代,都在轻描淡写中退至一旁,只余琵琶女的"情"在台前被反复弹唱。

　　做为一位业已成名的剧作家,任何技法与观念的改变都将引起瞩目。那么王仁杰又为何要进行这种"冒险"的尝试呢?如果以历时性的眼光来看待,便不难发现这是富有文人情趣的王仁杰在"后《董生与李氏》时代"里的必然选择:他开始寻求一种"繁华落尽见真淳"的审美境界。从编剧技法的角度来说,所谓"繁华落尽见真淳"便是"不以曲折的剧情或冲突张力取胜,恰似山水写意,淡淡几笔,呈现的意境却深远而无限。"[1]正如梁谷音的回忆:"王仁杰讲,《琵琶行》不过分强调哲理,也不刻意突出主题,而写琵琶女

[1] 王安祈:《传统戏曲的现代表现》,台北里仁书局1996年版,第66页。

从二十三岁到六十五岁的五个人生阶段,让人们了解人生,体会人生。不开门见山,泾渭分明。而是写山不显山,写水水不流,一切都在'意'中。"①总而言之,以含蓄取代直露,以克制取代纵情,即便牺牲情节的连贯也要营造"情韵"与"况味",便是王仁杰所理解的"落尽繁华见真淳"。

然而,所有的剧作最终都要面临剧场的考验。尽管《琵琶行》在大跨度的时空里营造了"人事星霜代谢,儿女宠辱悲欢,尽付棋枰一局看"的深沉与沧桑,王仁杰也在某种程度上实现了自己的审美追求,但是《琵琶行》的剧场反馈却并不尽如人意。断玉碎珠般的情节不求连贯,"儿女浓情"不再出自"传奇事体",琵琶女声容凄楚,舞姿委婉,但反复渲染的情意却不知源于何时、出于何事,缺少确实的根由。在《相逢》和《尾声》两个场次里,琵琶女身处充满张力的情境之中,却始终有种淡淡的隔膜和疏离,"自始至终处于静态的抒情状态,没有多少欲望外化为行动过程"②。这便令人不禁想问:如果《琵琶行》消解了戏剧冲突,淡化了人物纠葛,只依靠"国宝级"艺术家的曼舞轻歌来倾泻情感的洪流,"故事"将如何保持观众的兴趣?昆剧《琵琶行》与同名长诗又有什么本质的区别?这些疑问在案头被优美文雅的唱词轻轻掩过,到了剧场里却需要剧作家的回答。

戏剧性的有意消解也让《琵琶行》的题旨不再清晰,给观众的欣赏和理解带来了挑战。剧作的主题到底是什么呢?是对古代女性悲惨境遇的控诉?可是琵琶女初登场时也曾"血色罗裙翻酒污",也曾"秋月春风等闲度"!是对诗人女伶相敬相惜的赞美?似乎亦非如此,与其说琵琶女是为白居易而倾倒,不如说是为艺术缪

① 梁谷音:《昆曲〈琵琶行〉:我与王仁杰》,《福建艺术》2005 年第 2 期。
② 赵炳双:《论王仁杰戏曲创作之得失》,南京大学硕士学位论文,2015 年,第 47 页。

斯而匐匐。"留白"的手法为主题的阐释预留了更多的空间,也要求观众更加留意剧中的"幽愁暗恨",才能对剧作的真意有所了悟。遗憾的是,剧作家表达的深沉情韵与沧桑况味,更多地来自文人的雕琢和表达,其中虽有许多动人瞬间,但对大多观众而言,难免不易寻获,不易理解,更不易自始至终沉浸其中。

剧场的问题还是要回到剧场来回答。有学者将《琵琶行》的这些争议归咎于编剧技法的"复古"——情感高潮汹涌澎湃,情节高潮却几近缺席。可是若以骨子老戏做为观察的对象,又会发现不少故事看似头尾齐备跌宕起伏,"叙事"却往往只是外在结构,全戏的灵魂乃在几段核心唱段抒发的情绪之中。"这些唱段对于整体剧情的推动并不会发挥任何实质作用,只是经过这些唱,情绪的抒发越来越饱满、深刻"①。对于传统戏曲而言,文本层面上的"事""情"分离称不上什么致命的"硬伤",只要有足够动人的音乐配合,依然能够成为经典。换言之,文学与音乐必须互相成就,粗疏的结构与简淡的情节若是缺少了千锤百炼的音乐,观众也绝无法从"一轮明月照窗前"(《文昭关》)、"店主东牵过了黄骠马"(《秦琼卖马》)、"我面前缺少个知音的人"(《空城计》)里听出生命的苦难与人生的苍凉。可惜的是,剧场文化与审美习惯都在悄然变迁,于行腔、转调、咬字、发音之间凝聚起一段人生况味的新编唱段已不多见,台下"知音的"行家也随着上个世代的逝去而日渐减少。因此,如果剧情"疏淡至简",音乐又"稍嫌寻常","繁华落尽见真淳"的理想在现代剧场里便也无从谈起了。

《琵琶行》之后,王仁杰又于2004年发表了越剧剧本《唐琬》。"沈园情殇"素来为剧作家所看重,此前顾锡东编剧的《陆游与唐琬》(1989年)已是珠玉在前,王仁杰只能另辟蹊径,让唐琬与陆游的婚姻纠葛成为"前史",从婆母遣归唐琬说起,一直敷演到沈园重

① 张启丰、曾建凯:《王安祈评传》,中国文联出版社2016年版,第32页。

逢为止。有别于历代作品,陆游在剧中退至次席,只留下唐琬站在舞台中央仔细叙说内心挣扎。

总体看来,王仁杰对《唐琬》的处理乃是"稳中求变"。全剧清新典雅,动人衷肠,本是王仁杰最为擅长的叙事风格;但和《琵琶行》朦胧多义的题旨不同,《唐琬》明确指向了"被负者亦负人"的新主题。剧中的赵士程诚恳真挚,对唐琬的深情里包含着欣赏、怜惜、仰慕与尊重。当唐琬为陆家弃绝而主动求娶之时,是他接纳了这个伤情的女子,并为折得名花而无限欢喜。然而八年美满终究敌不过墙上的诗篇,沈园重逢后,唐琬唱的是:

> 士程呀士程,我对不起你呀——
> 枉你真心与实意,爱花护花八载长。
> 到头来,赢得个,薄幸的,入心房,
> 有恩的,落了荒,原来你我咽泪装欢梦一场!①

唐琬不仅仍对陆游一往情深,还彻底否定了两人的婚姻。这样的情节让观众感到颇为不适:陆游负情,唐琬负气,才子佳人的爱情不再纯净了,而这纠葛的背后更隐藏着赵士程的悲剧!当《钗头凤》这阕词在舞台的天幕上被拆解成一个个巨大的单字,在鲜血般的灯光里坠落、扭曲、堆积,朝着唐琬重重袭来时,剧场里的古典哀伤已被"稀释"了——"被负者亦负人"的故事在观众心中盘桓不去。

纠结的"真相"稀释了人情的美好与生命的温暖,本该令人感到遗憾,但这恰是《唐琬》的价值所在。王仁杰在讲述这个才子佳人的悲剧故事时,不再将唐琬塑造为"瑶花美草"式的古典仕女,而是赋予了她另一种"惊心动魄"的美。经历了"世情薄,人情恶"的折磨,唐琬不再是"乌舍凌波影袅袅"的闺阁名花,在痴心与专情之

① 王仁杰:《唐琬》,《福建艺术》2004年第6期。

外也有了微妙的"女性阴暗"。王仁杰凭借细腻的笔触,道出了她求嫁赵氏时的"动机不纯",写出了她重遇陆游时的"不能自持",将偏离了中和之道的怨恨、哀戚、嫉妒、愤怒、绝望尽数勾掘,打破了传统视角下"哀而不伤,怨而不怒"的女性幻想。剧作家尝试着去呈现静水之下的暗涌,去还原美满背后的血泪,细细叙说唐琬是如何压抑着内心的骇浪与惊涛,勉力维持月圆花好的假象和斯文闺秀的体面。更精彩的是,王仁杰让唐琬坠入"本来是千金体范,最可怜背人处红泪轻弹"的困境,却让她在自怜与悲泣之外,更添几分坚韧和倔强,那种"玉石俱焚"的决心和果断,更加贴近现代女性的处置方式,更能引起"想必古今同一慨,薄命二字是红颜"的剧场共鸣。而到了剧终,"不同俗流"的唐琬在接受自我与道德的双重诘问之时,又会给出什么答案?王仁杰没有代替唐琬回答,因为理性经验与道德规则不能帮助她走出心灵的困境,自然也得不出所谓的答案。这是王仁杰的现代性,更是王仁杰对笔下人物的理解和体谅。

《唐琬》的新变还体现在王仁杰对戏剧语言的杂糅与尝试上。做为福建剧坛"最古雅的诗人",王仁杰却在《唐琬》中借鉴了话剧与新诗的句法,写出了别致而有力的道白:

 唐琬 (打破沉默)表兄……
 陆游 唔……琬妹……今日事有凑巧。
 唐琬 是呀,是不曾想到。
 陆游 又恰在沈园。此处一草一木总关情。
 唐琬 越中名园,确是好去处。
 陆游 承蒙你还记得我。
 唐琬 你是名人,"天下何人不识君"?
 陆游 想我吗?
 唐琬 不想,为什么要想呢?
 陆游 ……那就是忘了。
 唐琬 也没忘,又为什么要忘呢?

陆游　"不思量，自难忘"……

唐琬　表兄错了。你大概不会忘了那是东坡先生悼念亡妻的。

陆游　脱口而出，请琬妹见谅。

唐琬　何况，我也活得好好的。

陆游　亲见你伉俪恩爱，务观欣慰之至。

唐琬　谢表兄。①

沈园重逢之后，唐琬与陆游的这一段对白，不管是断句方式还是节奏设计都与传统书写有着明显的差异。不动声色的寒暄，欲说还休的试探，暗流涌动的对抗，都与越剧含蓄雅致的表演风格颇为契合。当然，《唐琬》的文辞并非毫无遗憾，在古雅与晓畅的切换上会出现某些小小的断裂②，插科打诨也带着一股隐约的生涩之感，留下从梨园戏到越剧的转换痕迹。

从梨园戏到越剧，剧种改变的不只是唱词的风格，还有人物的风神。王仁杰笔下的女性大多带着一股来自漳泉之地的生命力，狡黠机智，热情刚烈，在梨园戏里跳转腾挪，如鱼得水，于两性争锋中占尽了上风。但是唐琬却和李氏、一枝梅都不一样，她是从越剧里走来的娇花，心中纵有惊涛骇浪，也要在舞台上找到如春蚕吐丝般绵密、如杜鹃啼血般低回的表达方式。可惜王仁杰却让唐琬上演了一场痴狂的戏码：在陆游与王氏女的花烛夜，唐琬猜测、想象着彼处的旖旎细节，哀怨地唱道："我听见，绣帷里，细语声声，他一言，她一语，往来应承。我看见，锦帐中，共眠共枕，芙蓉扣，香罗带，同心结成……"③这段唱词在案头阅读中不失典雅，到了舞台

① 王仁杰：《唐琬》，《福建艺术》2004 年第 6 期。

② 例如，唐琬曾有过这样一段唱："一样的红烛一样的妆，一样的喜气闹洋洋。三年前，我在你陆家做新娘，三年后，我在这赵家做新娘。我在赵家做新娘，因为你娶了王家那新娘！"几遍"新娘"的重复显得浅白而累赘，在舞台唱腔上也无甚可观。剧作家在语言风格的拿捏上似乎也有些犹豫，这才出现了"雅""俗"之间的摇摆。

③ 王仁杰：《唐琬》，《福建艺术》2004 年第 6 期。

上却是另一番光景：随着唐琬的吟唱，舞台后侧的定点光慢慢亮起，映出陆游与王氏女的亲密剪影，花烛良宵中，他们先是"细语声声"，然后又"往来应承"，最终"共眠共枕"，实是情意依依，姿态妩媚，不仅让台前的唐琬"不敢听、不敢看、不敢想"，更让台下的观众着实捏了把汗——这般秾艳的舞台呈现对于越剧而言，似乎有些过于直露。《董生与李氏》里那一句"你行他不行"的科诨，瞬间点燃了剧场上下的默契，是梨园戏从闽南文化那里借来的一点灵光，可是《唐琬》不同，它必须在克制的哀恸中动人衷肠，而这一场戏却在二度创作的失误中愈发失去了越剧的含蓄之美。

　　剧本创作不仅应当尊重剧种的文化意蕴，还需要配合流派的表演风格，方能呈现出美妙的舞台演出。上海京剧院对《唐琬》的移植再次证明了这一点。2012年，由程派青衣主演的《唐琬》在沪上开演。程派唱腔外柔内刚，愀怆幽然，更有一种"霜天白菊"的清峻之感，用来塑造美丽而倔强的唐琬似乎颇为合适。但想象与现实却距离颇大，程派唱腔"以呜咽凄恻为特质，低若游丝，高如裂帛"，后脑发音的特殊方式更是让行腔若断若续，仿若"鬼音"①。这样的唐琬哀怨有之，凄恻有之，却难免过于冷峭，缺少水汽氤氲、缠绵悱恻的江南气质。唱词在京剧中也稍显雅驯了些，倒是唐琬的闺中密友赵心兰由娇俏的花旦饰演，强调了仗义热忱的人物性格，将一段斥责陆游的流水唱得有声有色。当然，京剧版《唐琬》的得失不是剧作家在创作之初能够决定的，当年的剧本原是为越剧"量身打造"，王仁杰亦未料及日后的剧种移植，但是剧本/剧种/流派之间的关系确实需要我们一再思考。

　　同年，王仁杰为越剧尹派传人王君安创作的《柳永》也正式上演。对"不敢擅动"历史剧的剧作家而言，柳永虽是文学史上大名鼎鼎的人物，却不曾在历史的转角处留下什么深刻的行迹，只以敏感

① 王安祈：《性别、政治与京剧表演文化》，台湾大学出版社2011年版，第65页。

而精微的词心、风流而波折的经历引来关注。选择这一"诗"与"美"的传奇,便能化去历史题材天然的沉重了。而柳词之"至情至性"也正好契合王仁杰的审美趣味,剧作家宁愿简化技巧,淡化冲突也要表现其中充溢的诗情。相比于前作,《柳永》的结构更为特殊,分别以《凤栖梧》《鹤冲天》《雨霖铃》《望海潮》《少年游》《八声甘州》对应柳永人生的六个阶段,从容散淡地描画了词人的跌宕命运。全剧"无何惊人之笔",也没有贯穿始末的因果链条,承续的是《琵琶行》当年的路数。只不过《琵琶行》散则散矣,还有女伶与诗人的千里神交做为引而不发的暗线,《柳永》的六个场次则更像互相独立的片段,即便剔去"前言后语"直接跳转,也不大影响剧情的接续。剧中虽不乏令人眼前一亮、心头一动的精彩之笔,但终究缺少一种贯通的气韵。

从《柳永》回看王仁杰"后《董生与李氏》时期"的创作,不难发现"追寻传统文化"是与"追求真淳境界"纠缠共生的两条线索,前者甚至成为后者的动力。剧作家便曾经谈及《柳永》的结构设计:"以六首最有名的柳词为关目,亦为了彰显他的文学成就,使人们重读名篇,想及其人,缅怀那个时代的文光射斗牛,那是中华民族文化永远逝去的黄金时代。"①剧作家还解释了"戏剧冲突"与"文化记忆"的取舍:"我自知这个戏,无传奇之故事,缺乏戏剧性及矛盾冲突,就柳永一生几件小事,拿几个招之即来、挥之即去的人物来作陪而已。观者可能大失所望。但我尚存一点侥幸之心的是,那几首柳词,能唤起观者的诗情,而忘却所谓'戏',忘却所谓的'矛盾冲突'",寻回失落已久的文化记忆②。显然,剧作家已超越了"戏情"或"意境",将创作的着眼之处从戏曲的"小议题"转移到文化的"大关节"上来了。而我们也能在钦敬中感受到:对传统文化愈发强烈的热爱和愈发深刻的理解、对文化失落日益浓重的焦虑

① 王仁杰:《为伊消得人憔悴》,《福建艺术》2011年第1期。
② 王仁杰:《为伊消得人憔悴》,《福建艺术》2011年第1期。

和时不我待的责任感,是王仁杰追求"纯美"的重要动力。

三、追求真淳境界的浮沉得失

由《枫林晚》《节妇吟》至《董生与李氏》,再由《琵琶行》《唐琬》至《柳永》,一路追摹细论之后,还有最重要的问题等待解答:王仁杰一路走来,在追寻"繁华落尽见真淳"的历程中经历了多少浮沉得失?

评价关涉剧作家对"事""情""人""境"的处理。若说《董生与李氏》做为王氏最成功的作品,创造出"照花前后镜,花面交相映"的相生叠映之美,那么后来的几部剧作则在追求简淡与真淳的过程中,显露出"美人如花隔云端"的疏离印象。这种疏离来自王仁杰对历史掌故的"内向化"叙述——遵循本"事",勾掘衷"情",简化"人"物,强调意"境",有意识地中断情节的自然流动,消解矛盾的外在表现。而在趋近"纯美"理想的同时也压抑了戏剧性的生成,致使后期作品偏向文人创作的清高与简淡。

如果更深一步追究,我们会发现王仁杰的"文化观念"深刻影响了创作。自初出茅庐到闻名剧坛,王仁杰的文化观念是一步步升华的,从"写作技巧"到"剧种意识"再到"文化记忆",变化历历在目。可惜文化意义越是"崇高",剧场力量便越是"孱弱"——在"后《董生与李氏》时代",王仁杰为了追求冲澹与雅致,于有意无意间将削弱戏剧性视为"落尽繁华"的必要手段,把戏曲创作的"士大夫诗学源头"和"戏剧性"置于对立的位置,以致《琵琶行》失于清淡,《唐琬》稍显单薄,《柳永》不够连贯。曾有学者在赞赏王仁杰剧作的优美淡雅之余,认为"后《董生与李氏》时期"的一些作品"不具备戏曲文本的典范意义",[①]虽然严苛了些,却也是在"坚持戏剧性"

① 赵炳双:《论王仁杰戏曲创作之得失》,南京大学硕士学位论文,2015年,第47页。

的立场上做出的评价。

当然,戏剧性不只在于外部事件的跌宕起伏,由内心的涟漪与灵魂的较量引出的冲突也是戏剧性的一种。但生发于内心情感的戏剧性对戏剧情境的"要求"更高,人物必须在情境中不断成长,不断蜕变,而追求"静好"的作品往往不易找到人物前行的驱动力。解读戏曲作品的方式虽是多样的,评价艺术成就的标准也不是唯一的,但如果"离开了结构、情节的戏剧性力量,仅凭词采、情趣、立意、人物,似乎还是有所不足"①。剧作家有权追求自己的创作理想,践行自己的艺术信仰,但还是应当重视戏剧性,这一支撑剧作的核心力量。

"盖戏剧本为上演而设,非奏之场上不为功。"我们在考究文本的得失以外,还应当从舞台演出的角度理解王仁杰的尝试与转向。不管剧作家在"落尽繁华见真淳"的追求中得失如何,其"减文字而奉表演,求情韵而抑冲突"的精神就是在客观上指向新编戏创作的重要方向——将剧作的重心由"剧"向"曲"进行适当反拨。这是一条富有价值但又时常被忽略的探索路径。

合上《琵琶行》《唐婉》与《柳永》,回想《节妇吟》与《董生与李氏》,不禁有些想念"《董生与李氏》时期"的王仁杰,彼时的剧作家对"剧"与"曲"的分配是那样妥帖漂亮,对"士大夫诗学源头"和"戏剧性"的理解是那样平和透亮,对内心涟漪与情绪颤动的描摹是那样妙到毫巅。这或许也证明了梨园戏才是王仁杰安身立命的所在,剧作家应当将最纯粹、最高远的创作理想寄托在梨园戏的新编剧目之中,因为没有什么比剧种的力量、本土的文化更能成就一名地方戏作家了。而梨园戏也正等待着王仁杰回转笔锋,"再向老调觅新声"。

① 王评章:《观剧札记》,《戏曲本体的尊严与力量》,海天出版社 2017 年版,第 125 页。

抒情自我与当代定位
——论王安祈的编剧意识及其影响

吴岳霖

摘　要：王安祈的创作以"2002年编写《阎罗梦》与接任国光剧团艺术总监"为分水岭，前期作品反映了当时台湾京剧创作的两条发展路线——传统（竞赛戏）与创新（雅音小集、当代传奇剧场）；接任国光剧团艺术总监后，作品逐步成熟且编剧意识成体系的清晰展现。本文以"抒情自我"与"当代定位"为题，分析王安祈以"自剖"式的编剧创造剧本里的"抒情自我"，到补充京剧的"主体性"定位及其当代意义，探究她作品的内涵和厘清她的创作脉络，梳理她的"编剧意识"从形成到成熟的过程，了解王安祈通过剧本创作与导演、演员间的契合关系，以及"台湾京剧新美学"的当代定位与典范意义。

关键词：王安祈　戏曲剧本创作　编剧意识　台湾京剧新美学

若用一个词汇总括王安祈目前为止的创作，应是"台湾京剧新美学"。此词于2010年提出后[①]，直至2015年国光剧团即将创团

* 吴岳霖，台湾清华大学中文系博士生。专业方向：中国古代文学、中国戏曲历史与评论。

[①] "台湾京剧新美学"一词最早出自于2010年7月3日于台湾大学举办的"二十一世纪台湾京剧新美学与国光剧团"学术研讨会，当日发表文章多收录于《中国文哲研究通讯》第21卷第1期（2011年3月）。相关内容可参阅王瑷玲：《"新世纪　新京剧——二十一世纪台湾京剧新美学与国光剧团"专辑导言》，《中国文哲研究通讯》第21卷第1期（2011年3月），第1—6页。此词后来被广泛使用在国光剧团剧作的相关论述中，指的是2002年王安祈接任艺术总监后创作、规划的作品（多数为王安祈编剧）。

20年时,身为艺术总监的王安祈以"把京剧当主体进行的当代创作"定位为"台湾京剧新美学",她说:

> 而我以"创作"为思考起点,我想的是:运用京剧艺术进行创作,策动京剧各项元素进行一项当代的创作。既然视京剧为当代创作(而非传统艺术在现代的遗留),那么选题材时一定要关注情感思想是否能与当代接轨,而文学技法、视觉影像、各式艺术手段都可妥善运用。一旦把起点与终点翻转,观念便不受局限,便不再存在"京剧到底要变成什么样子"的问题。①

以"文学化"与"现代化"为原则,以"当代文坛作品、活生生的剧场艺术"做为当代社会中的京剧定位,②使台湾"新京剧"形成华文文化的"新文类"或新艺术形式,在"现代性"的追求亦兼顾其自身"经典性"(canonicity)③。其创作非凭空创新,源于自幼在唱盘、军中剧团演出的洗礼,成为台湾较早以"戏曲"为专业的研究者④,奠定基底,于学术、兴趣的交错处打通观众、编剧与学者的疆界。

王安祈的创作以"2002年修编《阎罗梦》与接任国光剧团艺术总监"为分水岭。前期从1985年为"雅音小集"郭小庄编写《刘兰

① 王安祈:《台湾京剧新美学》,收录于吴岳霖撰稿,游庭婷、林建华主编:《镜象·回眸:国光二十剧目篇》(台湾传统艺术中心,2015年),第24页。
② 参照王安祈:《自序》,《性别、政治与京剧表演文化》(台湾大学出版中心,2011年),第 viii 页。
③ 王瑷玲:《"经典性"与"现代性"——论当代台湾京剧发展之美学新视野与其文化意涵》,《中国文哲研究通讯》第21卷第1期(2011年3月),第22页。
④ 王安祈于1980年完成硕士论文《李玄玉剧曲十三种研究》(张敬先生指导),1985年以《明传奇之剧场及其艺术研究》获博士学位(张敬先生、曾永义先生指导),开启明代传奇剧场艺术的研究风气。初期学术研究延续博士论文之研究,1990年出版《明代戏曲五论——附明传奇钩沉剧目》后,研究路线始转向,将研究视角移至近现代、当代,研究对象亦从文献数据转为剧场演出、物质文化,或以论述重审自身的观戏与创作经验。

芝与焦仲卿》①开始,共与"雅音小集"合作六部作品②以及替盛兰剧团、当代传奇剧场、军中竞赛戏(主要是陆光京剧团)编剧。其前期作品反映当时台湾京剧创作的两条发展路线——传统(竞赛戏)与创新(雅音小集、当代传奇剧场)③,她参与并定义台湾的京剧转型④。接任国光剧团艺术总监后,王安祈的创作逐步成熟且理念清楚,并有体系地展现——京剧创作摆脱政治与意识形态,回到文学、艺术的本体,以边缘论述、阴性书写解决大环境的窘境。

在前人研究⑤的基础上,本文以"抒情自我"与"当代定位"为

① 《刘兰芝与焦仲卿》为接续杨向时未完成的剧本。

② 除《刘兰芝与焦仲卿》外,尚有《再生缘》(1986年)、《孔雀胆》(1988年)、《红绫恨》(1989年)、《问天》(1990年)与《潇湘秋夜雨》(1991年)。

③ 此说参阅张启丰、曾建凯:《王安祈评传》(北京:中国文联出版社,2016年),第27页。不过,必须意识到的是,竞赛戏虽是传统舞台,王安祈却在编剧里过渡了创新手法,《新陆文龙》(1985年)、《袁崇焕》(1990年)等作也翻转传统竞赛戏、京剧展演的观念。

④ 关于台湾京剧的转型蜕变之说,首见于王安祈《传统京剧的现代表现》里的《文化变迁中台湾京剧发展的脉络》一文,参见王安祈:《传统京剧的现代表现》(台北:里仁,1996年),第94页。而后,王安祈更于《台湾京剧五十年》一书对台湾京剧发展进行分期:奠基期(50年代)、发展全盛期(60、70年代)、创新转型期(80年代)、"大陆热"与"本土化"交替影响(90年代)。王安祈:《绪论》,《台湾京剧五十年》(台湾传统艺术中心,2002年),第8—14页。

⑤ 目前针对王安祈及其剧作之研究,已有学位论文进行较具历时性的讨论,如张芳菱:《论王安祈与台湾京剧发展》(逢甲大学中国文学系硕士论文,2010年)。林黛晖:《寻找主体性——王安祈的国光"新"剧研究(2004—2016)》(台湾师范大学国文学系博士论文,2016年)。而王安祈个人亦有多篇论文自剖个人创作理念,如王安祈:《"戏曲小剧场"的独特性——从创作与观赏经验谈起》,《戏剧学刊》第9期(2009年1月),第103—124页。王安祈:《版本比较——踩着修改的足迹,探寻编剧之道》,《戏曲学报》第6期(2009年12月),第267—295页。目前已有四部剧本集出版,如王安祈:《京剧新编:王安祈剧集》(台北:"文建会",1991年)。王安祈:《曲话戏作:王安祈剧作剧论集》(新竹:新竹市立文化中心,1993年)。王安祈:《绛唇珠袖两寂寞——京剧·女书》(台北:印刻文学出版社,2008年)。王安祈:《水袖·画魂·胭脂——剧本集》(台北:独立作家出版社,2013年)。为数较多的是单一或部分剧作的论述,或是做为台湾京剧、国光剧团、当代戏曲等主题的一环,族繁不及备载,故不罗列。

题,建构王安祈以"自剖"式的编剧创造剧本里的"抒情自我"①,到补充京剧的"主体性"来定位当代意义;并分以"阴性书写"与"文学剧场"探究作品内涵与创作脉络,进一步诠释所形成的创作场域、现象及其价值。

一、阴性书写:从"女戏"到"向内凝视"

以女性书写、性别理论的角度来探讨王安祈的剧作,是常见的研究路径②。但本文除建构王安祈从俞大纲的启发与雅音小集的

① 此概念建构于王安祈出版《水袖·画魂·胭脂——剧本集》时,曾于《自序》里提及:"一切都因创作,这是个勾掘灵魂底层终而认识自我的过程。"(第17页)并于《回眸与追寻——〈孟小冬〉创作自剖》指出:"期待舞台呈现'抒情自我'的心灵回旋之音。"(第28页)而王瑷玲于《台湾京剧新美学之开展:〈水袖与胭脂〉与〈十八罗汉图〉中之主体展现》中表示:"在前述创作理念的基础上,国光剧团在2010年后所推出的作品如由王安祈与其爱徒赵雪君合着的'伶人第三部曲'《水袖与胭脂》,虽在题材与曲文上,与唐诗《长恨歌》、昆剧《长生殿》文本有所'互涉';然而全剧的发展,重新建构了多次元的'后设'结构;勾勒出伶人、角色与创作者主体之复杂关联。其背后所涵藏之对于'戏之所以为戏'之本质性的理性思维,以及作者透过'勾抉灵魂底层而认识自我'的感性心绪,使得新编京剧与作者主体之关系,有了突破性的连结。"此文最初以《从〈水袖与胭脂〉及〈十八罗汉图〉论当代台湾京剧美学中所内涵之"主体性"与"现代性"》为题发表于"艺术人文之社会创新与实践——2015剧场艺术与管理国际学术研讨会"(台湾中山大学剧场艺术系,2015年)。本文采用版本为收录于吴岳霖撰稿,游庭婷、林建华主编:《镜象·回眸:国光二十剧目篇》,第8页。

② 如:康韵梅:《有道休妻、无路传情:试析〈王有道休妻〉中男/女/人的困境》,《妇研纵横》第72期(2004年10月),第25—30页。李惠绵:《情欲流动与性别越界——〈三个人儿两盏灯〉与〈男王后〉之观照》,《戏剧学刊》第2期(2005年7月),第307—344页。汪诗佩:《文人传统与女性意识的对话:〈青冢前的对话〉中的两种声音》,《民俗曲艺》第159期(2008年3月),第205—247页。陈芳英:《深雪初融:论新世纪新编京剧的女性书写》,《戏剧学刊》第13期(2011年1月),第35—64页。尤丽雯:《幽微的声音——论王安祈四部新编女戏的艺术价值》,《剧说·戏言》第7期(2010年4月),第63—79页。陈俐婷:《情影乍现——论〈绛唇珠袖两寂寞〉新编京剧中女性角色》,《云汉学刊》第23期(2011年8月),第215—239页。高祯临:《当代台湾新编京剧的阴性书写与性别对话》,《东海中文学报》第25期(2013年6月),第199—234页。

初步实践,到国光剧团《王有道休妻》(2004年)、《三个人儿两盏灯》(2005年)、《金锁记》(2006年)、《青冢前的对话》(2006年)、《欧兰朵》(2009年)与《孟小冬》(2010年)等作的"女戏"脉络;更从近期创作不再局限女性主角,以"向内凝视"重新定位创作,故以面向更广的"阴性书写"收束"女戏"与"向内凝视"两个创作概念。

(一)"女戏"的起点:俞大纲的启发与郭小庄的初步实践

2007年,国光剧团演出《新绣襦记》与《王魁负桂英》,用以纪念创作者、20世纪70年代台湾艺文界推手俞大纲①的百岁诞辰②。王安祈重新修编这两部早于1969年、1970年演出的作品,以一面"菱花镜"为李亚仙(《新绣襦记》女主角)安排与焦桂英(《王魁负桂英》女主角)相反的"和泪卸严妆"③,通过"试妆/卸妆",形成"照花前后镜"交互映照的效果④,也显现"女性创作者"如何介入"男性创作者"以女性为主角的剧作,以及王安祈创作的关怀面向⑤。

① 参见王安祈:《俞大纲对台湾戏曲现代化的影响》,收于王秋桂:《纪念俞大纲先生百岁诞辰戏曲学术研讨会论文集》(台北艺术大学、传统艺术中心,2009年),第3—29页。

② 此纪念活动由"行政院文化建设委员会"(现为"文化部")主办,同时有"纪念俞大纲先生百岁诞辰戏曲学术研讨会"以及国光剧团于4月27日至29日间、戏曲学院京剧团于5月10日至12日间演出《王魁负桂英》与《新绣襦记》。

③《王魁负桂英》于第二场"诀院",焦桂英收到高中状元的王魁的一封休书,但母亲、姊妹们并不知情,误以为她即将飞上枝头而替她梳妆。桂英唱道:"强整仪容把菱花对,难遮恨眼与愁眉,粉调点点伤心泪,镜里花枝梦里灰。……"(俞大纲:《王魁负桂英》,收录于《俞大纲全集——剧作卷》(台北:幼狮文化事业公司,1987年),第66页)以绝美姿态上妆、走向死亡。而王安祈则替《新绣襦记》写下:"坐对菱花镜中影,三分醉意看不真。但只见,衣上酒痕心头泪,一滴清露泣香红。"卸去身为名妓的妆容,探问自己命运的归宿,将情寄予郑元和身上。

④ 王安祈:《和泪试/卸严妆——俞大纲剧本修编》,《国光艺讯》第59期(2007年4月),第6页。

⑤ 改编细节可参阅前注,或王安祈:《版本比较——踩着修改的足迹 探寻编剧之道》,《性别、政治与京剧表演文化》,第335—343页。

并无替笔下女性主角翻案的俞大纲自述《新绣襦记》的改编为"故事合理化,情节戏剧化,台词文学化"①,大抵可总括作品的改编精神——不仅成为台湾"戏曲现代化"的关键,通过剧本结构挖掘人物内心达到"以情入戏"②的境界,得以拉开京剧与政治间的距离,③也"启发"甚至"影响"王安祈后续的"女戏"。

王安祈曾于《性灵的开启——纪念俞大纲先生》一文里,以自己 14 岁时连看九场《新绣襦记》记下唱词,以及郭小庄演出《王魁负桂英》的品格与意境,来说明俞大纲对其戏曲创作于性灵层次的影响④。郭小庄在俞大纲逝世两年后创立"雅音小集",于"戏曲现代化"的道路上延续其创发。其中,雅音小集于 15 年间(1979—1993)推出的 15 部作品,王安祈的编剧便占一半以上。此时,王安祈的编剧意识较多展现俞大纲对于情节、叙事与唱词的要求,以及反映身为制作人、导演与演员的郭小庄个人戏剧观——较为传统,

① 俞大纲:《俞大纲全集——剧作卷》,第 4 页。
② "以情入戏"一词出自王安祈于《版本比较——踩着修改的足迹 探寻编剧之道》提及:"'以情入戏'的总原则,深化活化了传统程序规范,这是俞先生的理想,也是俞先生新编剧本里全力体现的。"(第 334 页)除王安祈于文中多所强调俞大纲对于情感的创发,郭小庄亦有类似的看法:"老师(此处指的是俞大纲)注重的是情感跟过程,……"见王安祈、廖俊逞采访,蔡静薇、廖俊逞记录整理:《有眼神,才有意境:郭小庄谈台湾文艺精神导师俞大纲》,《PAR 表演艺术》第 172 期(2007 年 4 月),第 75 页。
③ 王安祈指出,当时大部分的新编戏都出现在"国防部"主办的"文艺金像奖",也就是俗称的"竞赛戏"中,但其背后涉及强烈的主体意识——以"鼓舞士气"为前提。而真正与"政治"拉开距离所进行的创作,则以 1969 年由俞大纲新编的《绣襦记》最具代表性。详见王安祈:《文化变迁中台湾京剧发展的脉络》,《传统戏曲的现代表现》,第 91—93 页。
④ 详见王安祈:《性灵的开启——纪念俞大纲先生》,《国光艺讯》第 59 期(2007 年 4 月),第 4—6 页。此文后改写入王安祈:《版本比较——踩着修改的足迹 探寻编剧之道》,《性别、政治与京剧表演文化》,第 335—343 页。

并希望戏剧演出能对社会有道德启示的教化作用①。因此,王安祈于雅音小集的创作,未见对传统的破坏,也未达国光剧团时期有意挖掘的人性幽微面。

国光剧团于2016年时演出罗怀臻原作、郭小庄曾于1993年改编为《归越情》的《西施归越》,最大的更动是将郭小庄迁回转入传统戏曲的"大团圆"套式,回归到罗怀臻的悲剧结局。其所反映的是:王安祈后续在国光剧团对"女戏"的"延续"与"进展"②。不论《新绣襦记》与《王魁负桂英》是纪念用途、《西施归越》在于演员述求③,都显现修编过程的思维转化,更凸显俞大纲与郭小庄对王安祈的意义。

(二)"女戏"成为体系:国光剧团时期的创作

王安祈对女性意识的开发,是有自觉却又非从学理的角度出发,更趋近于女性的身份与过往观戏的经验启发,如她所言:

> 我很清楚的把创作导向京剧女性意识的开掘。我对性别研究全然外行,只是我知道女性传统戏曲里的心声抒发还不够细腻,温柔端庄的外表之下,难道不曾出现层层涟漪、回波

① 详见王安祈:《文化变迁中台湾京剧发展的脉络》,《传统戏曲的现代表现》,第98—99页。"雅音小集"虽在内容上仍强调传统戏曲的教化功能,但在戏曲制作方式对台湾京剧有深远的影响。王安祈曾将雅音小集对台湾戏曲界的开创性影响进行归类,参见王安祈:《当代戏曲》(台北三民书局,2002年),第73—74页。亦可参见王安祈:《文化变迁中台湾京剧发展的脉络》,《传统戏曲的现代表现》,第94—99页。

② 王安祈于《绝代三娇·悲喜双出》(此系列演出《西施归越》与《春草闯堂》)的节目册认为:"罗怀臻非常厉害,把西施从政治层面抽离出来,还原到单纯女子的内心。"(第6页)这样的要求本就符合王安祈选择"女戏"做为国光剧团路线之原因——摆脱政治窠臼、回到艺术层次。

③ 王安祈指出:"1993年雅音小集演出此剧后,我一直在寻找小庄之后的下一个西施。台湾有好的旦角,但没有适合演这个西施的。直到今年初,林庭瑜走进国光,我知道,西施来了。"见王安祈:《艺术总监的话》,《绝代三娇·悲喜双出》节目册,第6页。

千旋?①

而以"女性"做为手段形成"女戏",借此呈现京剧创作的"个性化"进而达成"现代化"。② 此时的王安祈不仅进入创作高峰期,并借"女戏"所形成的体系面对国光剧团从军中剧团整并后面临的困境③。

较早完成的是两部"京剧小剧场"《王有道休妻》与《青冢前的对话》,在"小剧场"的形制与实验性里,让女性幽微的声音、身影在以男性叙事为主的古典文本里现影,虽有意识的颠覆却未对原剧本《御碑亭》《昭君出塞》与《文姬归汉》的情节翻案④——其进行的是对剧本的实验,较少剧场装置与表演方式的变革,呈现出有别于其他戏曲小剧场的创意发挥⑤。其中,更借情感本体的诉诸、情欲本身的内在矛盾⑥,达到文学、历史与人生间的反诘,建构情感书写的脉络。如何表现女性情感本就是过去京剧剧本所缺乏,或是

① 王安祈:《绛唇珠袖两寂寞》,《绛唇珠袖两寂寞——京剧·女书》,第17页。
② 王安祈在出版学术论文集《性别、政治与京剧表演文化》时,于序中再度重申此点:"我刻意选择女性系列,将国光的创作强力扭转回文学艺术本体。'女性'是一种手段,我想借此凸显'个性化'的重要,同步打造京剧的'文学剧场'。"(王安祈:《自序》,《性别、政治与京剧表演文化》,第 vii - viii 页)。刘慧芬亦认为:"得以展现戏曲现代化的理念并维持京剧艺术本身的质性,让叙事节奏符合现代人的审美标准、情节思想响应现代人的心灵状态。"(刘慧芬:《"小剧场京剧":一个新趋势的观察》,《戏剧学刊》第9期(2009年1月),第129页)。
③ 可参阅王安祈:《边缘与主流的抗衡——打造台湾京剧文学剧场》,《汉学研究通讯》第31卷第1期(2012年2月),第16—22页。
④ 王安祈针对《王有道休妻》认为:"改编的目的不仅是颠覆,'关怀古代女性心底的声音'才是主要的创作意图。"王安祈:《"京剧小剧场"的尝试》,《绛唇珠袖两寂寞——京剧·女书》,第25页。
⑤ 汪诗佩曾举台湾昆曲小剧场"1/2剧场"为例,指出《青冢前的对话》实验手法的差异。参见汪诗佩:《文人传统与女性意识的对话:〈青冢前的对话〉中的两种声音》,《民俗曲艺》第159期(2008年3月),第241页。
⑥ 参见张小虹:《情何以堪》,《联合报》(副刊)2004年4月20日。

大历史叙事所隐藏的。因此,无论是《王有道休妻》的"嘲弄"与"重探"①或《青冢前的对话》让文人传统与女性意识对话②,都以较为柔软的方式解构戏曲的"男性话语权";剧末,孟月华(花旦)惆怅的自言自语、文姬与昭君的龃龉似乎也呈现"另一种他者的凝视"③。

若说《王有道休妻》与《青冢前的对话》是让"传统剧本掩盖的女性心声"得以现代人的眼光重新观看,王安祈与赵雪君合写的《三个人儿两盏灯》④更是让古典文本(唐代孟棨的《本事诗》)与历史书写里无名的宫女/女子在当代戏曲里被命名、被诉说——拥有名字,她们才会被当作一个"人"。其以"寂寞"做为这群被"锁"在后宫的女子的情思,看似只写了三名宫女(双月、广芝与湘琪)却是整个后宫的缩影。《三个人儿两盏灯》在当代戏曲演出史上是特殊且别具意义的⑤,在于全以女角为主的结构。⑥ 此作更加无意于话语权倒转,回到内敛的散文笔法,情感多借画面诉说。同时,也书写少在戏曲被描绘的"女同志"情欲,由"姊妹情谊"过渡到"同性之

① 王安祈指出:"面对《御碑亭》的新编,个人想到了'嘲弄'与'重探',……。"王安祈:《京剧小剧场"的尝试》,《绛唇珠袖两寂寞——京剧·女书》,第 24 页。

② 详见汪诗佩:《文人传统与女性意识的对话:〈青冢前的对话〉中的两种声音》,《民俗曲艺》第 159 期(2008 年 3 月),第 205—247 页。

③ "另一种他者的凝视"来自陈芳英《深雪初融:论新世纪新编戏曲的女性书写》一文,他认为,男性剧作家笔下的女性,是男子向往的对象,这几部女书中的男性,也同样是被凝视的他者,借此分析《王有道休妻》到《孟小冬》几部女戏的男性角色。参见陈芳英:《深雪初融:论新世纪新编戏曲的女性书写》,第 56—60 页。

④ 此作原为赵雪君于王安祈"戏曲编剧"课堂的习作《征衣情缘》,经由王安祈协助唱词写作而完成。创作过程可参见赵雪君:《我懂得她的孤寂》,《绛唇珠袖两寂寞——京剧·女书》,第 26—31 页。王安祈:《我懂得你的深情》,《绛唇珠袖两寂寞——京剧·女书》,第 32—36 页。

⑤ 2012 年,上海昆剧团邀请原编导组合改编《三个人儿两盏灯》为《烟锁宫楼》,并于 2013 年 1 月于台北首演(上海昆剧团赴台演出 20 周年庆贺展演),足见此作被关注的程度。

⑥ 《三个人儿两盏灯》虽有皇上、陈评、李文梁等男角,却存在感极低,且功能性较强。

爱"的暧昧情愫，呈现多元的情感流动①。

其实，"女戏"到2006年的《金锁记》②已发展成熟并达书写高峰，甚至可视为当代戏曲的标杆性作品。从王安祈接任艺术总监看似才短短四年，但若以"1985年替雅音小集编剧"为起点，加上国光剧团时期的密集创作与策划"女戏"，此时的《金锁记》已非意外。《金锁记》以非传统女性人物曹七巧为主角，借由负面人物内心的惶惑虚无，添京剧"恶的风景"③去改变传统京剧的伦理价值、阐释出属于现代的情思④，进而有"新典范"的可能⑤，也逼近王安祈以"女性书写"打造"文学剧场"的企图⑥。

后续的作品基本上是在此基础的创发与打磨，进而"从剧本到形式"有更大幅度的跨越。与前卫剧场导演罗伯·威尔森（Robert Wilson）合作的《欧兰朵》以及法国导演朱丽叶·德尚（Juliette Deschamps）执导的歌剧《画魂》等，皆为王安祈创作生涯极少数的"非京剧"作品。王安祈的创作进展至此，既无法用"女性叙事"加以限制，连形式也突破框架——特别是到2010年的京剧歌唱剧《孟小冬》，更清楚表示自己编新戏的路子有些不同，更重视戏剧性

① 赵雪君于2009年独立发表的《狐仙故事》正延续了《三个人儿两盏灯》最后一幕对于"爱"与"家"的想象，在超现实的时空里书写跨种族、跨性别的情感与遗憾。

② 《金锁记》同样是王安祈与赵雪君合力创作。

③ 参见王安祈：《京剧剧本的女性意识》，《性别、政治与京剧表演文化》，第155—156页。

④ 参见王安祈：《华丽与苍凉的剧场设计》，《绛唇珠袖两寂寞——京剧·女书》，第37页。

⑤ 陈芳英指出："本剧选择了曹七巧，等于选择了传统戏曲很少去碰触的题材，更重要的是，剧本中曹七巧就是曹七巧，演的是他的贪嗔痴爱、愚昧疯狂、困顿挫折，而不是做为'工具'去控诉礼教、社会或其他的什么……这是这个剧本最值得珍惜的'立场'，也是笔者要强调的新典范的可能之一。"陈芳英：《绛唇珠袖之外——从几部新编戏曲思考新典范的可能》，《戏曲论集：抒情与叙事的对话》（台北艺术大学，2009年），第312—313页。

⑥ 其中也涉及《金锁记》的文学性，将留置下章节进行说明。

和抒情性的调融,期待舞台呈现"抒情自我"的心灵回旋之音,①也形成"向内凝视"的可能。

(三)"向内凝视"是转向,还是深化?

"向内凝视",是王安祈近期才陈述的概念②。此词出现于2014年《康熙与鳌拜》演出的节目册,王安祈认为:

> "向内凝视"才是国光这十年来引导的走向、树立的风格,而这也才是"文学性"的核心价值,更是京剧"现代化"的基础与内涵。③

倘若王安祈的创作脉络是从"女戏"到"向内凝视",那么《孟小冬》理应是介于中间的断点。④《孟小冬》的主角"冬皇"孟小冬的生理性别(sex)为女性,在戏剧里却是男性/老生;而身为梅派传人的魏海敏亦得一人分饰孟小冬与梅兰芳,呈现表演的多重性与性别的表演性。其进一步呈现了"阴性书写"的范畴,无须限于"女

① 王安祈:《"回眸"与"追寻"——关于京剧歌唱剧〈孟小冬〉》,《PAR 表演艺术》第207期(2010年3月),第28页。

② 其实,王安祈在创作《三个人儿两盏灯》就有"自剖心境"这样的创作说明(详参王安祈:《我懂得你的深情》,《绛唇珠袖两寂寞——京剧·女书》,第33页)而其创作理念也在于挖掘女性角色的内在。亦可见王安祈:《潜入内心 走出京剧?》,《中国文哲研究通讯》第21卷第1期(2011年3月),第61—64页。但要到《孟小冬》时,他才更清楚陈述他的编剧路线转向(参见前注)。不过,得要到《康熙与鳌拜》时,才出现"向内凝视"统合这些概念。

③ 见王安祈:《雄浑豪放与向内凝视》,《康熙与鳌拜》节目册。

④ 王瑷玲在《台湾京剧新美学之开展:〈水袖与胭脂〉及〈十八罗汉图〉中之主体展现》一文里指出,《王有道休妻》《三个人儿两盏灯》《金锁记》《青冢前的对话》与《孟小冬》多聚焦于女性人物内在"幽微心事的探索"与"女性形象的重塑"(《镜象·回眸:国光二十剧目篇》,第12页)。王安祈于《台湾京剧新美学》里亦指出:"继女性系列之后,《孟小冬》《百年戏楼》《水袖与胭脂》伶人三部曲……"(《镜象·回眸:国光二十剧目篇》,第25页)。而收录二文的专书《镜象·回眸:国光二十剧目篇》的剧作分类有"伶人三部曲"与"女性书写"的区隔。可见,《孟小冬》因女性主角而介于"女性书写"与"伶人三部曲"间。

性"——"阴性"更确切的是指每个人的"内在",包含创作者、表演者与剧中人物等。也就是,在层层的隐喻架构里,①表达"灵魂的回眸"与"声音的追寻"这样虚实相映的题材。

我认为,"向内凝视"与其说是转向,更趋近于"女性书写"的深化,得以收束过去作品,并找到核心理念接续创作。有趣的是,"向内凝视"其实呈现两种近乎光谱两端的表现方式。外显的是,对于题材的开发,无须局限于女性主角(这不只是创作者自身的路径,更涉及剧团经营)。但是,却也越趋近创作者自身、潜入心绪与内在。

"女戏"之后,是以《孟小冬》开章的"伶人三部曲"。从《孟小冬》《百年戏楼》(2011年)到《水袖与胭脂》(2013年),看似从人、历史到更宽泛的戏剧本质,并将切入点从编剧作者身上,后设、反向地以"角色"探究创作本质②。但不管是《百年戏楼》的经典台词:"人生的不圆满,非得到戏里求",或是《水袖与胭脂》的唱词:"演尽离合悲欢事,古往今来一身担。七情六欲任流转,酸甜苦辣五味全,万里江山方丈地,千秋事业顷刻间。人情练达皆成戏,胭脂水袖、直唱到、万载千年;胭脂水袖、直唱到、万载千年。"③都借"戏与人生间的隐喻"步步逼近创作者的自我本体——也就是,在戏剧里寻求现实无法解决的解答④。只是当"向内凝视"不断往内推时,

① 王安祈认为:"本剧暗藏两层隐喻,第一是魏海敏的学唱经历。……第二层隐喻,说来更复杂了,才涉我个人编剧创新之的心路历程,也部分折射出台湾京剧的发展路向。"王安祈:《"回眸"与"追寻"——关于京剧歌唱剧〈孟小冬〉》,第28页。

② 王安祈:《心事戏中寻——〈水袖与胭脂〉创作自剖》,《水袖·画魂·胭脂——剧本集》,第37页。

③ 王安祈、赵雪君:《水袖与胭脂》,《水袖·画魂·胭脂——剧本集》,第228—229页。这也呈现了王安祈自言的:"心事且向戏中寻"参见王安祈:《心事戏中寻——〈水袖与胭脂〉创作自剖》,《水袖·画魂·胭脂——剧本集》,第40页。

④《百年戏楼》与《水袖与胭脂》两剧的发想,都源自王安祈自身的经验。可参阅王安祈:《背叛与赎罪——〈百年戏楼〉创作自剖》,《水袖·画魂·胭脂——剧本集》,第31—36页。吴岳霖撰稿,游庭婷、林建华主编:《镜象·回眸:国光二十剧目篇》,第37页。

也走进"过度抒情,叙事断裂"的状态,就如《水袖与胭脂》以后设性造境,成就其情感书写与戏剧治疗,却深陷过度迂回且难解的表述,并不一定能被观众理解与同感①。但如此以抒情为主的情节模式也做为策略,化用到 2016 年与林建华合编的《孝庄与多尔衮》——上半场的叙事性较强、情节推导较快,下半场则回到"女戏"所擅长的叙情模式,上、下半场的刻意割裂形成"叙事与抒情之间的错位"②。

至于,"题材的开展"更清楚地展现在王安祈于 2016 年创作的《关公在剧场》。此作是王安祈继《青冢前的对话》后,再度延续理念、并结合香港进念·二十面体导演胡恩威的舞台设计与导演手法,进行更为"实验"的"京剧小剧场"③。特殊的是,《关公在剧场》是王安祈极为少数以"男性"为主角的剧作。但是,《关公在剧场》不定型关公于历史故事与传说的单一形象——忠肝义胆、义薄云天,试图"把关公'还原'为普通人"④,借由挪用传统关公戏的几个片段,如《单刀会》《走麦城关公归天》等,在其功业的高峰暴露"性格缺陷",剖析并凝视传统戏码所忽略的内在情感与事件反面。

可见,《关公在剧场》呈现的是"阴性的关公"或是"关公的阴

① 王安祈曾自言:"看得懂的人很少。"参见前注,第 38 页。不过,谢筱玫曾提出不同看法,他认为:"《孟小冬》描写个人的艺术境界追求与执着,《百年戏楼》着眼于京剧在时代洪流的变迁。两戏以具体的时空背景,或见证历史,或侧写人物。但到了《水袖》则以虚构的人物,以戏'论'戏,透过表演(演员)、透过戏文(编剧)、透过场面调度(导演),在编、导、演三个层面上去探讨戏剧与表演的本质,内容与思想皆反映该剧对'戏剧性'的高度意识。"谢筱玫:《展演后设:国光剧团的〈艳后〉与〈水袖〉》,《清华学报》新 45 卷第 2 期(2015 年 6 月),第 333 页。

② 详见王安祈:《我们如何编写〈孝庄与多尔衮〉》,《孝庄与多尔衮》节目册,第 7—8 页。

③ 此作最早于台湾台北云门剧场首演,于 2017 年于香港演出后,改为大剧场的演出形制。

④ 王安祈:《艺术总监暨编剧的话》,国光剧团《关公在剧场》节目册,第 8 页。

性"。其改以窥探阳刚的背面,建构与凝视男性的内在情感,并进一步说明:王安祈的创作脉络实是通过"阴性书写"①的角度去塑造剧本里的人物。

二、文学剧场:从"文本改编"到"文学本质"

若说王安祈对"京剧现代化"是以"阴性书写"为"题材选择"或"策略运用",进而形成"剧本内容"到"创作者意识"的生成,那么"文学化"则不只是"文学题材",核心意义是"使京剧形成文学"——也就是所谓的"文学剧场",或是"当代文学作品动态展示"。② 于此,将以王安祈改编莎剧《哈姆雷》(Hamlet)的《王子复仇记》与张爱玲小说《金锁记》建构其"文本改编"到"文学剧场"的转变,并从形式与内容说明"文学本质"于"伶人三部曲"与《十八罗汉图》里的构成与流动。

(一)从"文本改编"到"文学剧场":以《王子复仇记》与《金锁记》为例

在王安祈目前已逾30部的创作里,针对文学文本进行跨文类、跨文化剧场改编者,严格来说只有极少的五部——前期的《红楼梦》(盛兰剧团)与《王子复仇记》(当代传奇剧场),国光剧团时期的《金锁记》《欧兰朵》与《红楼梦中人——探春》——甚至,《探春》

① 高祯临于《当代台湾新编京剧的阴性书写与性别对话》所举之剧作虽仍以女性为主,但其认为:"这一连串的颠覆与变革,或者可以将其定位成一种'阴性书写'"、"阴性并非单指女性创作,而是在面对着严谨而深厚的戏曲传统时,不再默认特定规则,尝试任何可能的新书写策略:颠覆、戏拟、解构、舍弃,创作出属于当代戏曲自由而多义的文法内涵。"(第199页)其实已见本文所诠释的"阴性书写"之概念。

② 王安祈:《边缘与主流的抗衡——打造台湾京剧文学剧场》,第16页。

仅取材整部《红楼梦》的一小部分，与前述有些差异①。

1990年的《王子复仇记》是当代传奇剧场暨创团作《欲望城国》（1986年）后第二部莎剧改编。虽由王安祈执笔，却是其"以莎剧做为方法"②的经验复制，也就是以东方的表演形式去结合西方文本的精神内涵，动摇传统京剧宣扬"忠、孝、节、义"的意识形态③；且延续"《欲望城国》为东方《麦克白》"之策略，意图打造中国版的哈姆雷王子④。王安祈指出：

在《王子复仇记》的编剧过程中我深深体会到这不仅是文字的翻译与剧情的改编，更是整个文化背景转换。转换的结果也许已不符合莎翁的原意，也许和传统京剧的惯性发展也已不同，但是，我们是想借这个故事架构来探讨中国人面临此一情境时会如何来作抉择，而且，我们更想借这些戏的实验来考虑创一新剧种的可能性⑤。

只是，将《哈姆雷》套进中国情境后，却落入传统思维的窠臼。同时，以"永恒的杀戮"做为命题浓缩原本莎剧庞大的剧情架构，⑥显然只复制了"表层"的故事情节，"深层"的诠释与含义大多失落⑦。于是，莎剧改编反倒未对剧本产生太大的帮助，整体近似"借莎剧

① 王安祈较多的作品是如前述"阴性书写"对古典文本的"改写""翻案"，甚至是"遥/发想"，如："伶人三部曲"与个人观戏经验、历史语境、戏曲发展的联结。

② "以莎剧做为方法"一说来自拙作：《摆荡于创新与传统之间：重探"当代传奇剧场"（1986—2011）》（新北：花木兰出版社，2014年），第34页。

③ 此为钟明德之说法。取自江世芳记录整理：《从传统到传奇：谈"当代传奇"剧场的京剧革新之路》，《PAR表演艺术》第9期（1993年7月），第67页。

④ 吴兴国自言："要呈现的是中国哈姆雷特，而不是莎士比亚的哈姆雷特。"见吴兴国：《导演的话：是中国的哈姆雷特——伦理中的自我救赎》，当代传奇剧场《王子复仇记》节目册。

⑤ 王安祈：《编剧的话》，当代传奇剧场《王子复仇记》节目册。

⑥ 全剧以序幕的"杀戮的奔驰"、中幕的"杀戮的延续"到终幕的"杀戮的停息？"构成。

⑦ 参见陈芳：《〈哈姆雷〉的戏曲变相》，《戏剧研究》第3期（2009年1月），第152、179—181页。

之名、演莎剧之事"的京剧①。

相较之下,《金锁记》的剧本构成是通过对象、画面、情节、空间去重新赋予剧场意象,而非小说文字。王安祈与赵雪君大量舍弃原本张爱玲所用以建构隐喻、形象化、情境描摹的意象,如三十年前的月亮、裤腿里飞出的白鸽子、一滴一更十年百年的酸梅汤等;其不将原有意象转化为曲文,而是以戏剧构思戏剧,设计出戏剧的语汇,如二爷的咳嗽声与木鱼声、两场麻将局的攻防、虚实空间的交映等,在剧本里产生与导演意识的相互交流②,同时形成王安祈(编剧)、李小平(导演)与魏海敏(演员)间的创作结构与关系③。

叙事结构也未维持原作,而是借重复、镜射的手法解构时序,选择曹七巧生命中的重大事件,以意识流与蒙太奇的手法为策略,采取"虚实交错、时空迭映"手法,达成"自我诘问"的行格塑造,以及"照花前后镜"的结构照应④。整体结构是以曹七巧过去追求者的中药铺小刘做为头尾,制造出"七巧嫁的是小刘"的幻象,与她最后嫁入豪门姜家的事实相互映照。同时,剧中借由两场婚礼、两局麻将、两段"十二月小曲"、两次吃鱼的再现与对应,让文本的暗喻与符码在戏剧动作里呈现,并且让繁华与残缺、喧嚣与荒芜、拥有与空虚并陈。⑤ 相对跳接、穿插式的叙事结构,虽也带来"跳跃得

① 《王子复仇记》虽未如《欲望城国》受到瞩目,但在表演、舞台呈现上仍掀起不少讨论。同时,以魏海敏来说,其后续作品对人物性格的塑造,以及非传统女性人物的开发,《王子复仇记》里的皇后慕蓉凤仍可视为其中一道关卡,跨越后才能够打磨出曹七巧等角色。

② 参见王安祈:《华丽与苍凉的剧场设计》,第38—40页。李小平:《男性导演的女性意识》,收于王安祈:《绛唇珠袖两寂寞——京剧·女书》,第54—55页。

③ 王安祈于《华丽与苍凉的剧场设计》提及:"这是编剧、导演、表演、舞台、灯光、音乐、服装的整体设计,编剧不是案头的文字笔耕,剧场的意象要由所有创作部门共同塑造,……"王安祈:《华丽与苍凉的剧场设计》,第41页。本文后续将针对此结构与关系进行讨论。

④ 王安祈:《华丽与苍凉的剧场设计》,第38—39页。

⑤ 丘慧莹将《金锁记》的叙事结构进行分析,分为"事件串联的叙事策略""虚实对照、时空迭映的结构设计"与"空间转换、区块切割的舞台处理"可参阅丘慧莹:《京剧〈金锁记〉对传统戏曲的继承与创新》,《民俗曲艺》第159期(2008年3月),第179—190页。

太快,有突兀、扞格难入之感"①的质疑,但此法似乎也提供王安祈后续两部文学改编《欧兰朵》《探春》的参照。

本节以《王子复仇记》与《金锁记》为例,在于说明王安祈借用文学文本的改编手法已有大幅度的翻新与进化,对文学性的追求也更为纯熟。《金锁记》跳脱纯粹复制表层情节的"文本改编"进入"文学剧场"——虽借重张爱玲小说《金锁记》的文学深度,却已重新制造成属于京剧舞台的语汇与表现手法,进而展现文学性与现代性。于是,《金锁记》不仅是"女戏"的成熟之作,也宣告"文学剧场"的诞生。

(二) 沟通形式与内容的"文学本质":"伶人三部曲"与《十八罗汉图》

《金锁记》虽有话剧感倍增乃至于形成"话剧加唱"的争议②,但与其认为《金锁记》向话剧倾斜,不如将这样的新编戏曲视为对

① 陈芳英:《绛唇珠袖之外——从几部新编戏曲思考新典范的可能》,《戏曲论集:抒情与叙事的对话》,第317页。陈芳英并认为:"笔者的想法是,舞台上做甚么都没关系,但怎么做,还是要有脉络可循,不能导演设定这是想象,不做任何交代,就要观众自行想象。"(第317页)

② 王友辉指出:"太过集中的对话段落却让戏曲的味道相对减弱。"王友辉:《华丽也苍凉的现代京剧——评国光剧团〈金锁记〉》,《台湾戏专学刊》第13期(2006年7月),第181页。丘慧莹亦指出,《金锁记》的诠释方式较趋近于"斯坦尼斯拉夫斯基体系"如此对话剧影响力较大的表演体系,但丘慧莹仍有提出举证说明《金锁记》与话剧间的差异,包含表演程序、编剧等方面,并于结语处以其编剧手法说明:"以'串演本'的概念选取事件,成功地表现人物性格,又避免了'表达一个完整故事'的企图,因此不至于落入传统戏曲话剧化的陷阱。"参见丘慧莹:《京剧〈金锁记〉对传统戏曲的继承与创新》,第199页。此外,饰演曹七巧的魏海敏亦提供解释:"因此,《金锁记》的演出,绝不可能是话剧加唱。一般的话剧演出,运用的是一般常人的语汇口吻,戏曲还牵涉到演员的唱念做表。唱的时候,要用什么动作辅助;念白的时候,声音的高低语气,如何凸显人物的出身背景和个性,都需要非常细致的考虑,一般话剧的演出很难与之比拟,两者演出手法差异非常大。"黄淑文:《骷髅与金锁:魏海敏的戏与人生》(台北:典藏艺术家庭,2010年),第202页。

京剧所预设的框架进行拆解,而赋予更多的诠释方式①。故王安祈于《金锁记》后的创作,仍以京剧为主体,却非将文本以京剧演绎——特别在"伶人三部曲"达到剧场形式与剧本内容结合的样貌,得以完成其所谓的"当代创作"。

从形式来看,《孟小冬》为"京剧歌唱剧",《百年戏楼》则命名"京典舞台剧",虽见"京剧"在其中的位置,却非主要形式。当然,这也涉及台湾观众的观赏习惯——据王安祈的说法,"台湾的观众对于大陆流行的'现代戏'很不习惯,认知中的京剧应该都演古代故事,一旦穿上现代服装,若仍按照京剧规范程序唱念做舞,踩着京剧锣鼓点子'亮相',感觉一定极不习惯"②。而《百年戏楼》亦是如此因内容而进行的权宜③。至于《水袖与胭脂》大抵是"伶人三部曲"里保留最多戏曲样貌者,其以京剧与昆曲并置的表演方式更开启"京昆双奏"的创作型态④。特别的是"伶人三部曲"新写的唱词相对地少——王安祈更指出《百年戏楼》一句新唱词都没写⑤,其透过"舞台剧"的形式去制造故事框架,并于其中串演京剧。而《关公在剧场》亦是相似的创作逻辑,仅是改变说演故事的形式。

"伶人三部曲"的创作不只是加大形式的开放性,更是从"文学改以戏剧形式述说""形式服膺于内容"到"外在形式与文本内容/涵间的双向流动"。

① 详参吴岳霖:《演员剧场的消解与重解:从魏海敏的表演艺术探究戏曲的"当代性"》,《民俗曲艺》第189期(2015年9月),第184页。
② 王安祈:《回眸与追寻——〈孟小冬〉创作自剖》,《水袖·画魂·胭脂——剧本集》,第28页。
③ 参见王安祈:《背叛与赎罪——〈百年戏楼〉创作自剖》,《水袖·画魂·胭脂——剧本集》,第32页。
④ 国光剧团2017年演出的文学剧场《定风波》,以及台北新剧团推出的《京昆戏说长生殿》(2016)、《知己》(2017)、《清辉朗照——李清照与她的两个男人》(2017)皆以"京昆双奏"进行创作、做为号召。
⑤ 王安祈:《背叛与赎罪——〈百年戏楼〉创作自剖》,《水袖·画魂·胭脂——剧本集》,第33页。

《孟小冬》的歌唱剧形式成立于"以'声音'为主题",不只是剧本的内在情感,也是表演形式。如王安祈所言,剧中魏海敏的声音有三层:一是孟小冬站上舞台时,由魏海敏唱京剧老生唱腔(例如《搜孤救孤》)。二是孟小冬脑海中浮起的梅兰芳声音,也由魏海敏来唱,像是孟小冬轻轻哼着、回忆着梅兰芳的唱,沉浸在梅孟同台的甜蜜中。三是孟小冬本人的心声,由魏海敏唱钟耀光团长新编的歌曲①。《孟小冬》的类独角戏,乃是借由声音的转换得以切换人物,也潜入人物情感,并完成剧中人与演员的交涉与隐喻。同时,以内心两段独白所蕴含的"声音"做为全剧的头尾,亦构成剧情结构②。而《百年戏楼》运用戏曲,除串接历史,重要的是"以戏说人、述情",借曲文内容去呈现暗藏的情感——如《搜孤救孤》暗示小云仙/华云与师父白凤楼间对于理想的不同态度,《白蛇传》则是华峥、华长峰父子与茹月涵间两代的恩怨情仇,正与他们所饰演的许仙、白蛇呈现相反关系,在戏里、戏外构成"背叛与赎罪"的心理层次。同样的,《水袖与胭脂》对《长生殿》的诠释亦是如此。于是,形式不再是说故事的方法,而是成为故事环节、并承载情感。甚至,这样的创作模式可以追溯到王安祈修编《阎罗梦》时,将传统老戏重新编写、改编成剧作的一部分,而非陈亚先原作以"舞台提示"的方式直接插入。

在"伶人三部曲"后的《十八罗汉图》延续《水袖与胭脂》对"真

① 王安祈:《回眸与追寻——〈孟小冬〉创作自剖》,《水袖·画魂·胭脂——剧本集》,第28页。
② 《孟小冬》的开头是一阵声响后的内心独白:"什么声音?/闪电雷鸣?疾风暴雨?枪响?鞭炮?还是说长道短的人声嘈杂?/一辈子任谁也甩不开这些扰人的。/我在喧哗中长大,急管繁弦里、自能找一份安宁自在。/您呢?走进锣鼓喧哗,为的什么?"(王安祈:《孟小冬》,《水袖·画魂·胭脂——剧本集》,第51页)结尾则是死前的一段独白:"走进暗房的我,/不再依附周遭光束,/剩下的只有声音,/纯粹的声音,/回荡、流传,/我听见了我的声音:(从躺椅上起身唱)金井锁梧桐,长叹空随一阵风!"(王安祈:《孟小冬》,《水袖·画魂·胭脂——剧本集》,第98—99页。)

实"与"虚构"的辩证①,从"戏里/戏外"挪移到"真迹/仿作"——其以"画的真伪"探究美学、艺术经验,借此讨论"情"与"物"间的关系。剧末,净禾师太的那句"都是真迹,也都不是真迹。这一幅,似假还真。这一幅,是真还假","即便是真,又何为真?这世上哪里还有真迹?"正呼应着《水袖与胭脂》里无名所说的"假作真时真亦假,情到深处事亦真"②。而她带走徒儿宇青所绘、理应被视为伪作的"十八罗汉图"更显示:重要的并非"画的真假",是留存于画里的情。

《十八罗汉图》比"伶人三部曲"更进一步的创发是:解决《水袖与胭脂》过于迂回、内敛的情节线。王安祈透过与刘建帼的合作,建构情节轴线去支撑戏剧内部所要承载的厚度,并在顺逆交错的时序里,以净禾的读信包覆情节,进而产生说故事的张力。另一方面,从"伶人三部曲"到《十八罗汉图》、从"戏的本质"到"艺术本体",不仅是题材的拓宽,意涵更是向内深化。如王德威所言:"国光剧团这些年致力拓展京剧界限,特别强调戏曲的文学性。《十八罗汉图》探讨绘画、戏文、剧场的互动,有了更上一层楼的野心。"③而《水袖与胭脂》与《十八罗汉图》的形式更趋近于戏曲,与"伶人三部曲"前两部曲"较为刻意地以非戏曲的形式演绎戏曲的故事"形成对照。背后所追求的都是相仿的——也就是以穿越场域的情感做为艺术、文学的本质。

① 林于并于《旧好东西的新享用——剧评〈水袖与胭脂〉》中提到:"设定梨园仙山里的'角色世界'与行云班的'演员世界'这两个不同的次元,让'水袖'展开类似'寻找作者的六个剧中人'当中'真实'与'虚构'的辩证。"林于并:《旧好东西的新享用——剧评"水袖与胭脂"》,网址:http://talks.taishinart.org.tw/juries/lyp/52878a55300c6c348896820780ed8102300d(浏览日期:2017年12月19日)。而这种戏剧里外的虚实交映,其实是"伶人三部曲"所共要的隐喻手法。
② 王安祈、赵雪君:《水袖与胭脂》,《水袖·画魂·胭脂——剧本集》,第226页。
③ 王德威:《"因情成梦,因梦成戏"国光京剧〈十八罗汉图〉》,《联合报》2015年9月17日,D3版。

三、台湾美学的当代定位:"人"、"时"与"地"的联系

本文以"阴性书写"与"文学剧场"建构王安祈的创作脉络,从"创作者的抒情自我"到"创作的文学本位/艺术本质"诠释其如何于戏曲里转译当代人得以共鸣的情感,进而让戏曲列入当代文类,不再只是古代艺术文物的陈列品,使其拥有"当代定位"。

本节将进一步诠释"当代定位",着墨王安祈透过剧本创作与"他者"间的关系,去陈述台湾美学的建构。主要分为"人"——与导演、演员所形成的创作关系,以及"时"与"地"——创作体系于当代台湾的位置。

(一)"人":编剧、导演与演员间的创作关系

2002年国光剧团推出的《阎罗梦》,由陈亚先编剧、王安祈与沈惠如修编,被认为是台湾"戏曲现代化"的转折点,也是"台湾京剧新美学"创发的开端①。此作虽非王安祈原创,但在保留原作的剧情结构、轮回形式与创作本意的同时,已进行不少的改动。② 并如前述曾提及,新写戏中戏的唱词、改变以老戏折子剪接的方式,

① 王安祈曾以《体现"戏曲现代化"内在意义的〈阎罗梦〉》为题,认为:"编剧以幽默奇幻的笔法点出人生真相:'稀里糊涂、善恶一锅煮',人都有无限的理想,可是人生绝不是黑白分明的,……这出戏从这个角度颠覆了传统京剧的价值观,体现了'戏曲现代化'的内在意义。"详参王安祈:《体现"戏曲现代化"内在意义的〈阎罗梦〉》,《国光艺讯》第33期(2002年4月),第2版。

② 此时修编的演出本除将剧本结局定调为"继续筑梦",最大的更动是将"两世轮回"改为"三世轮回",形成"圆形结构",并增加唐文华所饰演的主角司马貌进入地府时的唱词,以及三世灵魂、两位阎君的对话,达到与"灵魂的灵魂深处"对话,去呼应"三世轮回"的改动。详参王安祈:《关于〈阎罗梦〉的修编》,《国光艺讯》第34期(2002年6月),第2版。

借由"后设"的角度探进原作未达的深度①。

有意思的是,《阎罗梦》的修编过程也充满主演书生的唐文华与饰演老阎罗的刘琢瑜的看法,像是增加新旧阎罗的对白和对唱、书生与"戏中戏"间的互动等②。而李小平在排练过程的几句建议:"排着排着,总觉得三国轮回这一段结束后,情绪犹有未尽,要补一段戏,补一段灵魂深处的反省剖析。"③"李后主凄然一笑之后,该让三世所有的灵魂一起出来追着阎君对人生发出彻底的诘问!"④"李后主吞毒药之前,真假阎君该有一段戏,各自抒发人生态度。"⑤更奠定了《阎罗梦》挖掘出"灵魂的灵魂深处"的内在肌理。这样的创作经验也建立王安祈与李小平彼此的信任,形成共同创作的合作关系⑥。

① 林幸慧认为:"演出本则不然,'戏中戏'起了'让各世彼此观看'的作用,其后设效果被发挥得更彻底,观众思考的空间更大,角度也更显多元。"林幸慧:《台湾戏曲学界对京剧文本创作的影响:由〈阎罗梦〉的映象说起》,《民俗曲艺》第 160 期(2008 年 6 月),第 138 页。施如芳亦认为:"国光剧团的《阎罗梦》,我越看越觉它不再是陈亚先的《天地一秀才》,《天》着墨较深的,应是一介书生无力逃脱于天地间的'宿命'感慨,而《阎》却是台湾京剧人关于梦和灵魂的一场探索,意气风发也。"施如芳:《攸关梦与灵魂的一场探索——国光剧团〈阎罗梦〉》,《传艺》第 79 期(2008 年 12 月),第 68 页。
② 详见王安祈:《版本比较——踩着修改的足迹探寻编剧之道》,《性别、政治与京剧表演文化》,第 309—310 页。
③ 王安祈:《阎罗梦·天地一秀才——灵魂的灵魂深处》,《联合文学》第 288 期(2008 年 10 月),第 169 页。
④ 王安祈:《阎罗梦·天地一秀才——灵魂的灵魂深处》,《联合文学》第 288 期(2008 年 10 月),第 170 页。
⑤ 王安祈:《阎罗梦·天地一秀才——灵魂的灵魂深处》,《联合文学》第 288 期(2008 年 10 月),第 169 页。
⑥ 王安祈说:"这段经过,使我对小平非常佩服,能深入灵魂内心深处的导演,必有一颗敏锐的艺术心灵。站在排练场上的导演最知道戏缺了什么,无论外在或内在。场上站满了灵魂,如果他们的生前故事只是一段一段'戏中戏',那么灵魂都将只是提供书生思虑ាng的道具。一旦灵魂有了灵魂深处,满台当下活络。"王安祈:《阎罗梦·天地一秀才——灵魂的灵魂深处》,《联合文学》第 288 期(2008 年 10 月),第 170 页。陈芳英亦观察到剧本完成、修订过程中,导演已介入工作,和剧作完全定本,导演和(转下页)

李小平在王安祈后续与赵雪君创作的"女性书写"里,显现男性导演如何借由剧本质性去呈现"女性意识"。① 王安祈并以"内省式思考"说明,李小平如何在《三个人儿两盏灯》展现导演手法。② 《金锁记》后,李小平更清楚地将"向内的思维与意识"转为外显的表达方式,进而结合剧本的隐喻形成舞台对象,如《水袖与胭脂》的戏服、《孝庄与多尔衮》的鹰与弓等,成熟导演手法。

此外,编剧手法上的"向内凝视"更是通过剧本与导演、演员往同一美学体系迈进。其不只是"文学笔法",也提供表演者跳脱或挪动原有的表演体系,建构人物的塑造方法——"制造一条属于自己的创作经历,进一步去'创造'角色/剧中人"③。并且改变京剧以"流派"为原则的创造,去面对文本的复杂性,解构善恶的二元关系,深化内心层面而使情感彰显、让性格幽微④,如魏海敏演出《金

(接上页)编剧家甚至毫无交集,只是导演重新二度诠释的模式略有不同,这是导演与剧作者同属一个团队,并彼此借重有关。参见陈芳英:《绛唇珠袖之外——从几部新编戏曲思考新典范的可能》,《戏曲论集:抒情与叙事的对话》,第310—311页。

① 可参照李小平:《男性导演的女性意识》,第50—56页。王安祈:《台湾京剧导演的二度创作与女性塑造》,《性别、政治与京剧表演文化》,第185—195页。

② 王安祈认为:"李小平对此有更深入的思考,超越了写实写意之畛融,要求舞台所有视觉呈现都指向统一的象征意涵。……彼此间不仅是外在联系,更都由内启动,转而直指内心。如果要找出女性主题新戏对男性导演最大的启发,应在于启动了他的'内省式'视觉思考;而戏里的女性情思在内省式导演的二度创作之下,更能勾掘幽昧。"王安祈:《台湾京剧导演的二度创作与女性塑造》,《性别、政治与京剧表演文化》,第186页。

③ 王安祈:《华丽与苍凉的剧场设计》,《福建艺术》第5期(2006年),第17页。

④ 王安祈曾回溯《金锁记》的排练经验,这么说:"记得有次排戏,我跟雪君觉得她念白口吻和我们想象不同,结果魏海敏说,曹七巧不是善类,你们两个搞不懂。她完全进去了,像附身一样。后来有次我听她演讲,观众问她怎么诠释这么坏的人物,她说,自己从小害羞又平凡,常觉得自己一无所有,唯一能掌握的就是练功。曹七巧同样是个一无所有的人,可是她能掌握什么?她只能掌握钱。讲这话时,魏海敏哭了。我听得好感动,一个演员这样把自己的经验投射到角色里。"参见邹欣宁:《王安祈:戏曲就是我的宗教》,ARTalks《(080 灵)通话艺术家》,网址:http://talks.taishinart.org.tw/atoki/body_and_soul/2017032004(浏览日期:2017年12月27日)。

锁记》时所说的"厘清曹七巧基本的性格架构后,演出时,自然有所本,并有鲜明立体的个性。"①这也涉及魏海敏对于身体的挪用与表演的创造,借过去的演出经验——解构西方与跨越东方的跨文化变革、源于京剧里的"创造"到逾越京剧的"再创造"②——进而让两人从《金锁记》《欧兰朵》与《孟小冬》进行磨合到创作方法的高峰③,并展现"当代的演员剧场"④、体现"编剧题材与演员本质的对应关系"。这些作品确实是王安祈为魏海敏量身打造,魏海敏亦受惠于此;反过来思考,若创作过程未碰触到魏海敏的演员经验,也无法进行此题材与形式的开发;或者说,若无魏海敏,这些人物也都不会成立⑤。

王安祈于《十八罗汉图》创作时,曾以"有一种情感,很私密"联结创作过程、剧作本身与创作伙伴间的情感:

> 有一种情感是很私密又很超脱的,那是创作伙伴之间的

① 黄淑文:《骷髅与金锁:魏海敏的戏与人生》,第139页。
② 参见吴岳霖:《演员剧场的消解与重解:从魏海敏的表演艺术探究戏曲的"当代性"》,第173—200页。
③ 《欧兰朵》与《孟小冬》间的创作系联,最早提出看法的研究者为汪诗佩于剧评里所提及:"这个新的成就,却是从去年年初普遍不看好的《欧兰朵》而来。……但我以为,没有《欧兰朵》的尝试,就没有《孟小冬》的突破。"汪诗佩:《孤独,是一种境界:〈孟小冬〉观后之零零落落》,《戏剧学刊》第12期(2010年7月),第248页。谢筱玫进一步以两部剧作为题,指出在《孟小冬》身上看到许多《欧兰朵》的痕迹:回忆、倒叙、类独角的呈现方式,半疏离的语言质地,以散文独白抒情写意的功力,孤独与创作的主题等,纵使编剧王安祈不认为自己有受到影响,但谢筱玫认为是一种"潜意识"的创作经验启发。参见谢筱玫:《跨文化之后:从〈欧兰朵〉到〈孟小冬〉》,《戏剧研究》第10期(2010年7月),第144页。
④ 参见吴岳霖:《演员剧场的消解与重解:从魏海敏的表演艺术探究戏曲的"当代性"》,第200—205页。
⑤ 笔者曾于《演员剧场的消解与重解:从魏海敏的表演艺术探究戏曲的"当代性"》一文中认为:"当这样的取材所收纳的隐喻性与演员不断产生对话空间的同时,编剧对于戏剧的贡献之大,不止在于其叙事性与抒情性的发挥,更凸显'演员'在此剧里不可被取代的位置。特别是《孟小冬》的演员要求,强调同时融涉孟小冬与梅兰芳的声音,倘若今日不是魏海敏演绎,又有其他演员可以承载这样的重量呢?"吴岳霖:《演员剧场的消解与重解:从魏海敏的表演艺术探究戏曲的"当代性"》,第199—200页。

默契。我在国光13年,很珍惜与魏海敏、李小平的感情。《十八罗汉图》虽非始于此,没想到七弯八拐竟回到了自身,下笔时自然将此情感投射在内。①

并于编写静禾、宇青师徒两人同室、昼夜轮替、互不相见的修复画作这段情节时,联想到自己与演员魏海敏、导演李小平在创作过程里隔着剧中人物的相互贴近,揣想彼此心思②。王安祈"内旋"且"自剖"的编剧手法,看似将自己往剧作里紧缩,或是仅留下个人与剧作对话的位置,却因剧本里所置入的浓烈情感,转为特殊的介质,得以与剧本的诠释者产生另一种沟通模式。我们会以为,身兼艺术总监的王安祈将以剧本影响导演手法、演员表演乃至于整体呈现,并配合剧团整体的规划、演员配置与行当需求等进行创作;但导演、演员的需求与思维其实早进入王安祈的创作环节,甚至其创作体系的生成并非单向的供给,在创作本体走进文本内涵、往心灵深处探索时有互惠、流动的过程③。

(二)"时"与"地":创作体系于当代台湾的位置

王德威曾以"情"与"物"的纠缠关系论述《十八罗汉图》,进一步思考"京剧在台湾"的问题:

> 我们甚至可以从《十八罗汉图》的结局,联想一则有关国

① 王安祈:《有一种情感,很私密》,《国光艺讯》第93期(2015年10月),第11页。本文同时收录于《十八罗汉图》节目册。

② 王安祈:《有一种情感,很私密》,《国光艺讯》第93期(2015年10月),第12页。

③ 笔者于《三人身影,倾诉百转心绪——王安祈、魏海敏与李小平的创作之镜/境》一文中认为:"王安祈、魏海敏与李小平三人从不同面向(编剧、表演、导演)走进文本内涵,往心灵深处探索,寻求京剧的当代样貌。本以为是并行线,各自走进自己的内心、转入个人的诠释,让戏曲映照出独自的身影,以及那追求艺术的孤寂。却在三人灵魂的碰撞间,于舞台的光芒下,开始舞动。那交错的三人身影,镜射出彼此,无法以言语说明的心绪相互倾诉,终能探看灵魂的最深处。"吴岳霖:《三人身影,倾诉百转心绪——王安祈、魏海敏与李小平的创作之镜/境》,第153页。

光京剧品牌的寓言。京剧在台湾经营超过 70 年,早已自成传统。……重要的是,无论创新守成,编导演是否能够表露——或者演出——真情实意,才是意义所在。这大约是王安祈教授对国光京剧最大的抱负了。①

文中亦对照国光剧团于 2007 年由施如芳编剧的《快雪时晴》,以在时空流浪的王羲之《快雪时晴帖》为题,借物凸显艺术与历史间难解的纠葛。无论是《快雪时晴》或《十八罗汉图》,甚至是王安祈于国光剧团一系列创作与规划,想表现的是:京剧能否在当代台湾形成创作体系——也就是"现代化"与"在地化"。

1949 年两岸分裂,直到 1987 年台湾"解严"、1992 年上海昆剧院来台演出,因政治事件造成艺文交流断绝逾 40 年,也导致随移民前来台湾的戏曲产生"在地化"倾向。王安祈将自幼的观戏经验与历史数据进行比对、考证,以"偷渡"与"伏流"说明这 40 年间,如何在顾正秋于 1948 年来台后的落地生根、20 世纪五六十年代女王与鸣凤唱片偷渡大陆戏曲唱盘、从收音机短波中偷听大陆广播电台的戏曲节目以及"解严"后到两岸正式交流前个别京剧艺术家来台演出,让京剧艺术在政治现实下能够被从业演员、观众/听众所接收②。"解严"、两岸交流后,台湾虽有自由的创作环境,但在大陆表演团体陆续登台,亦对台湾京剧产生极大冲击,也就是王安祈不断思索的"主流正统大军压境,边缘何以自处?"③再加上台湾主体意识的抬头,造成"本土化"声浪,也与"大陆热"夹击台湾京剧,并且更牵涉台湾"解严"前后社会环境、文化语境的改变,京剧创作与内涵逐渐与社会脱节,形成军中剧团由盛转衰、观众数量与

① 王德威:《"因情成梦,因梦成戏"国光京剧〈十八罗汉图〉》,《联合报》2015 年 9 月 17 日 D3 版。
② 详参王安祈:《两岸交流前的"偷渡"与"伏流"——以京剧演唱为例》,《为京剧表演体系发声》(台北出版社,2006 年),第 351—412 页。
③ 王安祈:《边缘与主流的抗衡——打造台湾京剧文学剧场》,第 20 页。

演员日益老化的现象。

于是,台湾的当代戏曲就在如此的时空、文化语境甚至是危境里孕育。产生被认为"转型期"起点的雅音小集、当代传奇剧场、国光剧团、台北新剧团,到更近期、编制更小的栢优座、本事剧团等,形貌不仅异于正统,更各自发展出特色、形式与路径。其中,更不乏相异剧种的交涉与现代化,逐渐形成当代台湾特殊的戏曲风景。

王安祈于观察/观看到论述的累积,于1996年先完成《传统戏曲的现代表现》,并以此基础撰写《当代戏曲》,是台湾最早替"当代戏曲"进行定义者。她认为:

> "当代戏曲"既表明了时间范围,本身也成为一个名词:不只是"当代人所创作的传统戏曲",其中更蕴含了当代的时代意义,形式虽是传统,质性已不同,是"当代政治社会文化背景下戏曲剧作家情感思想美学观的整体体现"。[①]

同年,她协助修编《阎罗梦》,并于年底接任国光剧团艺术总监,似乎正宣告"个人"与"剧团"正逐步"从理论到实践"。这个阶段的开始可以是"延续"前期的理念,但也"打破"过往的创作方式。

从个人来看,王安祈前期创作虽已见女性书写的启蒙、现代意识的开发,但从前述可得知,与国光剧团时期的创作仍有颇大落差。可以注意到的是,王安祈在1991年替雅音小集完成《潇湘秋夜雨》后,到2002年的《阎罗梦》,整整11年没有任何创作。据其说法,是看见陈亚先的《曹操与杨修》后,成为她心中一座攀不过的障碍,直到编修陈亚先的另一部作品《阎罗梦》,才在过程中寻回创作信心[②]。但身兼学者的她在这段"创作休眠期"的学术奠基,似

① 王安祈:《当代戏曲》,第7页。
② 邹欣宁:《王安祈:戏曲就是我的宗教》,ARTalks"(080灵)通话艺术家",网址:http://talks.taishinart.org.tw/atoki/body_and_soul/2017032004(浏览日期:2017年12月27日)。

乎统整出一套创作理路,能在《阎罗梦》后一步一步、一部一部奠定"阴性书写"与"文学剧场"的创作体系。

同样的,以国光剧团而言,成团初期(1995—2001年)面对大环境的焦虑并未找到处理方式,作品仍为旧题材的复原,例如创团首部作品《陆文龙》是竞赛戏、《龙女牧羊》(1996年)是梅派戏复刻等。1998—1999年以"台湾三部曲"(《妈祖》《郑成功与台湾》《廖添丁》)进行"题材本土化",但以《妈祖》来说,饰演妈祖的魏海敏仍以梅派的传统唱腔为主,叙事手法亦是传统京剧,呈现流于表面的"本土化"[1]。王安祈所逐步完成的创作体系,仰赖国光剧团的配合,却也使国光剧团走出危境,成为台湾重要的戏曲团体,并形成其中一条具代表性的体系。

于是,"台湾京剧新美学"便足以回流大陆、推向世界,展现与原生剧种不同的价值。如2004年《阎罗梦》与《王熙凤大闹宁国府》两部编剧作品的演出,王安祈便认为其特殊意义在于:

> 而这样的特质,不仅是魏海敏个人的表现,整部戏的制作都同步体现"传承与创造"两层意义,而"上海原创→香港轰动→台湾再现→回流京沪"历经20年的曲折过程,使得王熙凤成为两岸深度交流的焦点。[2]

后来,《金锁记》、"伶人三部曲"的异地演出更将"再生"到"原创"的艺术价值朗现。

[1] 纪慧玲、王安祈等人都提出相似的质疑。详见纪慧玲:《自筑的神话国度——评国光剧团〈妈祖〉》,《PAR表演艺术》第66期(1998年6月),第84—87页。王安祈:《什么是京剧本土化?》,《自由时报》,1998年4月25日。纪慧玲也陆续对《郑成功与台湾》《廖添丁》提供概念延续的评论。详见纪慧玲:《圣洁化的台湾历史——评〈郑成功与台湾〉》,《PAR表演艺术》第75期(1999年3月),第67—70页。纪慧玲:《本土化的迷思与难题——国光剧团〈廖添丁〉》,《PAR表演艺术》第84期(1999年12月),第71—73页。

[2] 王安祈:《国光剧团京沪演出的意义》,《国光艺讯》第49期(2004年12月),第2版。

本文以"阴性书写"与"文学剧场"论述王安祈的创作,意图不在分类,而是建构剧作家的"编剧意识"形成到成熟的过程;也因此,讨论的剧作集中于2002年后——在于修编《阎罗梦》的重拾自信、担任国光剧团艺术总监的发挥,使王安祈更确切地掌握当代创作的要求与理念。总结来看,王安祈的创作本是"向内追寻"体现"抒情自我"的过程,其借阴性书写切入题材,深化为文学内涵与剧场实践;并在创作的心灵追求与情感提炼的同时,体现与导演、演员间的契合,以及"台湾京剧新美学"的"当代定位"与"典范意义"。同时,从雅音小集、军中竞赛戏、当代传奇剧场到国光剧团的历程,以身/生同步书写台湾当代戏曲史。

但"向内凝视"的确挖掘出王安祈创作题材的深度,并以内敛、幽微做为创作特色,却不免让相异题材的作品都导向过于同质的表现方式与诠释手法,似乎也限缩了创作能够选择与发挥的空间。因此,后续的剧作能够再走向何种风格?可否继续开发面向与寻觅视角?是可被期待的。

或许,王安祈生错了时代,也生错了地方,但也生对了台湾,生对了当代,能在台湾京剧的边缘与绝境里走出一条"文人剧作家"[①]与"京剧艺术家"(包含导演、演员、设计群等)的共同创作之路。难能可贵的是,王安祈所作的不只是个人创作,更有国光剧团乃至于台湾京剧的整体发展,包含如何开发与统筹不同题材的作品、创作人才,以及重新包装传统老戏[②]、年轻演员的传承等,在创作者意识的沉潜与挥洒里,"不只是剧作家"的关怀涓流而出。

[①] 林幸慧曾以《阎罗梦》为对象,说明文人剧作家对京剧文本创作的影响,详见林幸慧:《台湾戏曲学界对京剧文本创作的影响:由〈阎罗梦〉的映象说起》,第123—168页。

[②] 其以较为新奇、鲜明的主题包装老戏的修编与串演,试图开发不同类型的观众。如结合《凤还巢》《花田错》《诗文会》等戏的"冒名·错认"(2010),以"算账""谴责"为题串演《西厢记》《雷劈张继保》等戏码的"秋后算账·谴责良心"(2013)等。

人赋意志血肉生
一词一句总关情
——论陈亚先的编剧艺术

黄钶涵

摘　要：陈亚先的成功之处在于对"真实人性"的刻画和对"自由意志"的表达，他的编剧经验有六点：素材上古为今用，采撷君王和名士的故事；题材上剖析人性，展现权力与意志的博弈；主旨上多维多义，书写求而不得的"智者悲剧"；方法上营造冲突，建立此消彼长的"二元对立"；结构上情节整一，惯用"合—分—合"的发展模式；风格上诗化语言，追求"情、境、韵"的艺术魅力。

关键词：陈亚先　真实人性　自由意志　悲剧　诗意

一、陈亚先的生平与戏曲创作概况

陈亚先，1948 年 9 月出生于湖南省岳阳县渭洞乡饶村，幼失怙恃。2 岁时父亲弃世，3 岁时，识字不多的母亲在绣花簿上留下遗言："古曰红颜薄命，我不红颜，命亦如斯。"①自此，这位年幼的孤儿投亲靠友，在颠沛流离中艰难求生。高中毕业的他回到本村，却因"家庭出身"问题遭到歧视，长期蜗居于生产队仓库一隅，后来还因为搞副业改善生活，背上了"狗崽子搞复辟"的罪名被关押起

* 黄钶涵：上海师范大学，谢晋影视艺术学院，戏剧戏曲学硕士。
① 谢伯梁：《中国悲剧文学史》，上海古籍出版社 2014 年版，第 486 页。

来。陈亚先在交反省书的时候,附上了一份洋洋万言的陈情书,书中感情真挚、文采斐然,居然感动了一位惜才的领导,力排众议推荐他成为民办教师,给他走上文学创作之路创造了条件。

之后,陈亚先凭借过人的才能,调入岳阳县剧团和文化馆从事文学创作,并历任岳阳县文教局编辑、岳阳市花鼓戏剧团编剧、岳阳市文联副主席。1989年被评为湖南省特等劳模,1993年被评为文化部优秀专家。现为国家一级编剧、享受国务院特殊津贴专家,任岳阳市文联主席、党组副书记、湖南谷雨戏剧文学社社长。

陈亚先先后创作有京剧《曹操与杨修》(1987年初稿,1995年定稿)、《阎罗梦》(1991年)、《唐太宗与魏征》(1992年)、《无限江山》(1992年)、《胡笳》(与毓钺合作,1994年)、《曹操与陈宫》(1995年)、湖南花鼓戏《市长夫人》(1997年)、京剧《宰相刘罗锅》(2003年)、《武则天》(2007年)、《关圣》(2011年)、巴陵戏《远在江湖》(2015年)等戏曲剧本,并与水运宪、姚远合作完成电视剧剧本《乾隆王朝》(2002年)。除此之外,他还著有百万余言的小说、散文等文学作品,并结合自己的创作实践探讨戏剧理论,出版了专著《戏曲编剧浅谈》(文津出版社,1999年)。他先后获得全国优秀剧本奖、文化部优秀编剧奖、中国戏曲学会奖、中国京剧节"程长庚"金奖、文华新剧目奖、中国艺术节金奖、中宣部"五个一工程"奖、田汉戏剧奖、田汉戏剧理论成果奖等。其作品《曹操与杨修》堪称"新时期戏曲艺术改革探索的集大成者"[①],该剧被译成英、法、俄等多国语言在海外上演,受到国内外观众的普遍欢迎。

二、陈亚先的戏曲剧本创作经验和特色

陈亚先的戏曲剧本为什么能够得到观众和专家的一致认可?

[①] 董健、胡星亮:《中国当代戏剧史稿1949—2000》,中国戏剧出版社2008年版,第406页。

这当然与他深厚的专业素养和天赋的语言能力密不可分,但更重要的是他能对"真实人性"进行深度的挖掘和对"自由意志"的坚守。

陈亚先15岁时,在一个无家可归的夏夜,"躺在禾坪前的池塘边,听村人吹送葬唢呐,那'哭相思',那'千夫叹',吹得一天星斗一塘月色无比凄惶"①,这种记忆里的凄惶饱含着"无可奈何的人生咏叹",成为他后来不断尝试表达的一种情感。他的多部新编历史剧,如《曹操与杨修》《曹操与陈宫》《胡笳》《武则天》等,均以悲剧的形式展现出一种不可弥补的遗憾,抒发着从古至今广泛存在于人心的无奈。由生活体验得来的具有现代性的艺术理想,帮助他摒弃了"还原历史真实"和"谋求政治价值"的写作目的,回归到遵循审美原则、表现复杂人性的创作目标。

试以《曹操与杨修》的创作为例。陈亚先在1986年听到一个故事,说是某朝某代有个酷爱下棋的皇帝,不断招募棋手与自己对弈,下赢了皇帝的棋手全部惨遭杀害,下输了的反而侥幸偷生,最后皇帝再也找不到对手,因而感到非常落寞……这个故事中透露出的人类本性,让他萌生了创作的欲望,并于1987年写出《曹操与杨修》的初稿,两个看似毫不相干的故事,却包含着相同的"本质"。该剧也因为对复杂人性的客观呈现,触碰到超越时代的人类情感,进而突破了传统历史剧的桎梏,成为新时期思想解放的一个标志。

"编剧写戏,是写给人看的,因此必须研究人、思考人,对人生对世界的体会与思考,是创作必不可少的积累阶段。"②陈亚先的作品不仅尽力还原出"人性"本来的样子,还折射出他对人性的剖析、对历史的反思、对现实的观察。他自觉不自觉地从旧框框中解

① 陈亚先:《忘不了那"千夫叹"——〈曹操与杨修〉创作小札》,《剧海》1989年第5期。

② 陈亚先:《戏曲编剧浅谈》,文津出版社1999年版,第17页。

放出人物的"自由意志",让观众"意识到个人有自由自决的权利去对自己的动作及其后果负责"①。在他的剧本里,"英雄"不再是完美无缺的"英雄","坏人"也并非为一无是处的"坏人"。人物的意志在时空的甬道中自由跳动,碰撞出他们发乎本能的直观反应。陈亚先笔下的曹操虽然承接了传统文学中的多疑善妒的品性,但补写了令人敬仰的雄才大略;他剧中的武则天虽然燃烧着唯我独尊的野心,却更展现出治国理政的才能和任人唯贤的胸襟;他塑造的李煜虽然延续着众所周知的多愁善感,可沉迷酒色的表象下隐藏着对无限江山的珍惜和对人生的旷达情怀。每个人物的戏剧行动都有合乎逻辑的出发点,每次行动的过程中又不可避免地产生新的矛盾,直接决定了他们自身的命运。大多数时候,我们甚至无法从那些剧目中判别谁是正义的化身,谁又是邪恶的代言人,因为它们不再囿于道德的说教,反而闪现出类似埃斯库罗斯"性格悲剧"的色彩,折射出近似莎士比亚"人性真实"的光芒。

从筛选素材、确立题材、表现主旨、戏剧结构、语言风格等方面,可以将陈亚先的剧本特色和创作经验总结为以下六点:

(一)采撷君王和名士的故事,以古为今用

陈亚先虽然也根据现代生活写过《市长夫人》等艺术成就颇高的戏曲现代戏,但是最得心应手的还是新编历史剧。他认为"古人与我们只是不同的衣冠,不同的生活习惯,不同的时代,但人情是一样的"②,他擅长"从书缝里找文章",以博闻强识的功夫在历史的长河中发现好故事,用现代化的眼光审视旧历史,借历史的酒杯浇现实生活的块垒,以引起观众和读者的情感共鸣。《曹操与杨

① [德]黑格尔,朱光潜译:《美学》第3卷下册,商务印书馆1981年版,第297页。
② 任晶晶:《诗意的追求让戏曲更具张力——访剧作家陈亚先》,《文艺报》2016年9月26日。

修》《曹操与陈宫》《胡笳》等,均取材于三国时期的历史人物;《唐太宗与魏征》《无限江山》《武则天》则为留名青史的帝王和才子赋予血肉生机。古为今用,借古抒怀,是陈亚先对作品素材选择的一种倾向。

此类素材的取用,实际上比塑造全新的戏剧人物更加困难,借用古人之事、古人之名,就必须处理好观众心目中的古人形象与笔下人物形象的关系,不能脱离人们习以为常的角色特征去胡编乱造。陈亚先从史料中寻觅出丝丝缕缕的线索,用严谨的逻辑勾勒出一个个生动鲜活的戏剧人物,使观众在一见如故的错觉中发现焕然一新的形象特质。当然,这种带有鲜明意志的历史人物并不会让观众感到陌生,恰恰相反,他们经受的挫折和困苦,他们表现的高贵与卑劣,都会给现代观众带来同感。

"古为今用"最突出地表现在于对"新"形象的塑造和对"真"情感的追求。长期以来,通过戏曲、小说、影视剧等故事的强化,观众早已习惯了曹操的"奸雄"形象,甚至将他做为品德教育的反面教材。虽然郭沫若曾经依据史实,在话剧《蔡文姬》中将曹操塑造成一个心怀天下、具有文韬武略的政治家,但并未获得观众的肯定,其原因在于郭沫若致力于"为曹操翻案",而忽略了曹操在观众心目中固有的阴险狡诈、善妒好杀的形象。陈亚先笔下的一系列剧作,则巧妙地借用人们对曹操的固有印象,挖掘"奸雄"种种抉择下的苦衷,塑造出有血有肉、人格完整的曹操,用人性的真实、辩证的思维和发展的眼光打破了以往片面化的认知,实现了戏曲作品的现代价值。

在《曹操与杨修》中,曹操和杨修订交之初,两人执手登高,驰目骋怀,共同吟诵曹操旧作《蒿里行》:"……铠甲生虮虱,万姓以死亡。白骨露于野,千里无鸡鸣。生民百遗一,念之断人肠!"他忧国忧民的胸襟,正是杨修敬仰并投奔到他麾下的原因,也是他竭力招贤纳士的初衷。曹操因疑心杀死了孔闻岱,之后方知孔闻岱奔走

四方是为了筹措粮马的真相,他得知后捶胸顿足,"孟德做事差、差、差!仇者快,亲者痛,贻笑天下,怕只怕招贤大计流水落花"①,为了降低负面影响,他甚至编出"夜梦杀人"的谎言。杨修请倩娘给守灵的曹操送锦袍,天真地以为曹操会承认过错从而赢得人们更大的敬爱,却不明白在曹操认为他所坚持的"真理"严重损害了做为丞相的权威,以至曹操不得不杀死与自己"千危万难终不散"的贤妻,因为妻子的生命远远比不得招贤大计,比不得天下统一的大局。为安抚杨修,曹操隐忍住丧妻之痛,将视如亲生的养女鹿鸣下嫁与他;为向杨修表明自己守诺,曹操身为岳父和上司,在风雪中为杨修牵马坠镫。杨修不是不理解曹操招贤的苦心,却难以改变恃才扬己的高傲和对"真理"的坚持,他以智压权的姿态令曹操颜面尽失。等到杨修冒传军令,曹操为树君威不得不杀他时,两人促膝谈心。杨修自觉是以死明志,而曹操认为自己"已费尽苦心了!"两个"初心不改"的人,却走到痛下杀手和引颈就戮的地步……该剧承继了古典小说对曹操无端猜忌、"素有夜梦杀人之疾"的描写,也表达出曹操招贤纳士以完成统一大业的理想;展现了杨修为国为民的远大志向,也刻画了他桀骜不驯的乖张性情。剧中曹操的作为,远不是一个嫉贤妒能的人所能达到的高度,也不再是无端作恶、虚伪狡诈的"奸雄";杨修也并非聪明遭妒、无辜枉死的贤才,他不顾人情自作聪明的行为造成了死亡的必然。曹操的求贤若渴和杨修的壮志难酬,最后却化成了相互喟叹的那句"你不明白"!剧中人物的自我意志和客观实际产生的距离,内心期盼与外在反馈形成的差异,同我们生活中普遍存在的境遇何其相似?曹操与杨修的遗憾穿过历史尘烟,在唏嘘声中碰触到观众的心弦。

"古为今用"的另外一个表现是对史料的社会价值和教育功能

① 陈亚先:《曹操与杨修》,《当代湖南戏剧作家选集·陈亚先卷》,湖南文艺出版社1999年版,第19页。

的开掘。陈亚先认为,"过去是现在的历史,现在是未来的历史"①,以史为鉴,能够更清晰地认识当代生活,所以他着力发掘历史素材的时代价值,利用戏曲剧本对人生和世态加以关照。新编巴陵戏《远在江湖》就体现出这样的创作倾向,该剧取材自陈亚先家乡名胜岳阳楼的传说和范仲淹的名篇《岳阳楼记》,借用历史上着墨甚少的滕子京,讨论远在江湖的为官之理、身在庙堂的处世之道。

滕子京连贬六级,谪守巴陵郡,别人都以为他会意志消沉、无心政务,猜测他"身居高位往下摔"、"仕途不顺命多舛",必然会"一路行来泪满腮"、"一腔愁怨无处排"。然而岳州府的官员都出乎意料了,贬谪而来的滕子京偏偏意气风发,刻不容缓地投入到政务中去。然而,由于他一心振衰起敝,忽略了上司王钧第的面子问题,还在王钧第很不高兴的情况下去讨借银子,甚至当仁不让地以恩师自居,惹来旧日学生、今日上司的强烈反感。滕子京身居官场却忽略了官场的规矩,这必然使镇府使王钧第对他产生偏见,虽然是为除匪患借钱粮,却得不到上级领导的支持,还被误认为是"身遭贬,心存怨"。借款无着的滕子京悻悻归家,本要借酒浇愁,但意外发现帮商人讨债的生财之道,他使用雷霆手段讨来欠款,一心为民,勤俭执政,坚持"不为厚禄沾沾喜,不因贬谪自悲凄。高居庙堂思民疾,远在江湖望京畿"②。终于在一年以后使百废俱兴、公库充盈,于是请范仲淹作《岳阳楼记》,并计划重修岳阳楼以彰显"不以物喜,不以己悲"的精神追求。动工之前,王钧第得知他拘禁商人前来巡查,并欲擒拿他严加审问,恰巧滕子京奏请的圣旨传来,命其重修岳阳楼……

正如剧本题记中所说"人从高处跌下,往往气短神伤;水从高

① 任之初:《半世辛酸注笔端》,《上海文化艺术报》1989年1月20日。
② 陈亚先:《远在江湖》,《艺海(剧本创作)》2016年第1期。

处跌下，偏偏神采飞扬……原来水可以成为人的榜样"①，《远在江湖》中的滕子京表面上是遭到了上司的苛责，实际上是与森严的封建等级制度产生了矛盾，该剧以被贬之官在非主观境遇下昂扬向上的姿态，启发观众用水的精神对待挫折，以积极乐观的心态追求理想。与此同时，剧中滕子京自始至终为民奔走、清廉从政、忠君爱国的表现，恰恰是老百姓对执政者长久以来的期盼。陈亚先用戏曲的形式传递出为官者应该具备的精神品质，无疑增强了其作品的教育功能。范仲淹写下"居庙堂之高则忧其民，处江湖之远则忧其君"，既是对滕子京的赞扬，也是对知识分子社会责任的劝勉，具有超越时代的思想价值。不过，《远在江湖》过分拘泥于题材而消解了一部分事理逻辑，比如王钧第对滕子京拘押商人的质疑并未得到合法的解答，欠债人尚在狱中又何来修楼的银两？笔者以为，若滕子京重修岳阳楼是出于民意而非自己的对月感怀，其动机会更合情理。

倘若局限于历史故事，或者因思维惯性而徘徊不前，那么陈亚先的剧作就不具备对当代观众的吸引力了。剧作的思想高度源于剧作家自身的精神境界，正如陈亚先自述："从生活底层走过来的我，似乎先天具有一种忧患意识，对于封建社会的漫漫长夜有着深沉的反思，对社会和人生有着切肤之痛。"②他对素材的选择并不是盲目和随机的，他对选材的处理更深刻地贯彻着先进的现代思想和清醒的艺术追求：虽然用古人身份和历史故事演绎戏曲剧目，但绝不是为了给古人立传，希图还原那些湮没在历史中的所谓真相，而是借用古人的行动，表达一种亘古不变的自然人性，生发一种有益社会的教育功能。所以，陈亚先笔下的君王和名士都是"新"的，他们已经超脱了封建制度的局限，进入到意志斗争的层

① 陈亚先：《远在江湖》，《艺海（剧本创作）》2016年第1期。
② 《翁思再采访记》，《新民晚报》1988年12月24日。

面,他们性格携带的缺陷其实广泛存在于现实社会生活,他们成败兴亡的故事仍然具有警示的作用。

(二) 剖析人性,展现权力与意志的博弈

陈亚先的剧作带有鲜明的现代化特征,最主要地集中在剧本对人性的剖析上,而以权力与意志的博弈来建构故事。陈亚先曾经强调,"无论是写历史人物、现代人物,还是传奇人物,首先一点明确的是你写的是个人,无论你笔下的这个人千百年来被冠以什么样的称谓,他都是一个人"①,陈剧的着眼点是揭示人性中的复杂面,鲜少凭作者自身的价值观对人物加以过多的臧否,而是让读者和观众从故事中获得启发与感悟。这种客观公正的出发点,赋予剧中人物各不相同的"自由意志",他们因不同的观念、理想、性格、原则而产生矛盾,在互相较量中证明亘古不变的道理,在复杂人性的支配下演出令人耳目一新的生活。

《曹操与陈宫》就选取曹操人生中几个重要的片段,穿插他与陈宫的意志碰撞,以曹操的"权力"和陈宫的"意志",为观众带来了这场不分伯仲的搏斗:曹操被董卓悬赏捉拿,县令陈宫因欣赏他的才能不惜弃官相随,两人逃至曹操世伯吕伯奢家中避难,吕伯奢盛情款待,却被曹操因疑心屠杀满门。陈宫无法认同曹操的"杀人之道",曹操无法改变陈宫的"仁义之道",至此,曹操与陈宫的短暂联盟宣告破裂。陈宫看到曹操以怨报德十分愤恨,他也想杀死曹操为吕家报仇,但无法违背自己的原则:"善恶二字细思谋,处世当以仁为首,我岂能以恶报恶,与贼同流!……曹操本是人魁首,杀了他,何人重整汉金瓯?苍天定能分良莠,何用陈宫断恩仇?"②这

① 郝荫柏、王晓雯:《今日陈亚先》,《戏曲研究》2008年第2期。
② 陈亚先:《曹操与陈宫》,《当代湖南戏剧作家选集·陈亚先卷》,湖南文艺出版社1999年版,第89—90页。

种"君子怀仁"的道德追求,成为贯穿陈宫毕生的品格,也是他与曹操坚决抗衡的主体。曹操并非无情无义,他杀死世伯全家后悔愧狂饮,大醉而卧,看到陈宫弃剑而去,甚至劝陈宫杀死自己:"公台兄,你乃天下大仁大义之士,死于你手,是曹操之幸,也免得我日后再铸大错!"①这就为旧有的"奸雄"形象,增加了做为"人"的情感因素。曹操多疑的性格和"宁可我负天下人,不可天下人负我"的行事准则,是传统演义小说大肆宣扬而为人熟知的。陈亚先并没有试图美化曹操的性格缺陷,而是展示这种性格的另外一面:强烈的征服欲——他期望在"道"的高度上战胜陈宫。

吕家庄一别,曹操和陈宫三击掌,任陈宫寻找能杀死自己的英雄。陈宫选择辅佐吕布,寄望吕布有朝一日能杀死曹操,然而天不遂人愿,曹操在白门楼用计活捉并斩杀吕布,实力大增。曹操佩服陈宫的至仁至厚,主动与陈宫和解,但陈宫因曹操的奸诈更加鄙视他,执意要走:

 曹 操:(唱)休怪曹操负老友,今日里不能任你定去留。你若肯留我左右,雨散云消万事休。你若执意天涯走,白门楼上断人头。是去是留你快开口,生死攸关慎思谋。

 陈 宫:(唱)杀人的钢刀在你手,无非又添土一抔。休想让我跟你走,自古善恶不同流。

 曹 操:(大怒)既然如此,你怪不得我了!(拔剑上前,犹豫良久,终难下手,颓然掷剑)松绑——(武士为陈宫松绑,下。)

 陈 宫:曹阿瞒!你平日杀人如麻,今日为何杀我不得?

① 陈亚先:《曹操与陈宫》,《当代湖南戏剧作家选集·陈亚先卷》,湖南文艺出版社1999年版,第91页。

曹　操：你……（猛醒）哈哈哈哈！陈公台，你休想借我的钢刀成全你的忠烈美名！我今日誓不杀汝！[1]

从曹操"杀"到"不杀"的过程，造就出极大的戏剧张力和观赏价值，同时表现出他与陈宫复杂的内心活动。陈宫眼看以杀人取胜的曹操权柄在握，一心求死，是以故意激怒曹操；曹操拔剑犹豫的原因十分复杂，既有对老友的不舍，也有自身性格的多疑，但最重要的是他虽然拥有生杀大权，在意志上却仍然无法战胜陈宫的不甘。于是，曹操故意留下陈宫在吕家庄收养的孤女掩屏，转而放走扬言等着看他下场的陈宫。陈氏父女惜别时，掩屏怀揣匕首决意留下刺杀曹操，曹操看到掩屏的匕首，拔剑犹豫后又收回剑鞘，还感叹说："好一个刚烈的女儿家！"[2]此处是对曹操上段心理活动的叠加，如果放在其他人物身上很难让观众信服，但在求贤若渴又杀人如麻的曹操身上，却真实地展现出他性格的自卑和自负……

曹操与陈宫一个追求权力，一个信仰仁义，无论是曹操杀吕世伯、杀吕布、杀刘馥、精神上杀掩屏的"四杀"，还是陈宫在吕家庄、华容道对曹操的"两救"，都有他们如此选择的内在原因：曹操以"杀"成事立威，陈宫以"仁"明德救世，双方意志截然不同，相逢较量在所难免。曹操用越来越强盛的权力压制陈宫，希求陈宫在意志上的肯定，陈宫本有投奔之心，然而道不同不相为谋，他宁死也不愿放弃自己对"善"的追求，即便"绕树三匝"，终究无枝可依！最后，曹操杀死了唯一能治疗自己头痛的华佗，欲举剑杀陈宫的时候却已油尽灯枯，正应了陈宫"多行不义必自毙"的预言。可曹操的死，也只是更多争斗的开端，又要枉杀多少人才能换来天下的海清

[1] 陈亚先：《曹操与陈宫》，见《当代湖南戏剧作家选集·陈亚先卷》，湖南文艺出版社1999年版，第102—103页。
[2] 陈亚先：《曹操与陈宫》，见《当代湖南戏剧作家选集·陈亚先卷》，湖南文艺出版社1999年版，第104页。

河晏？他们持续一生的博弈，是统治权力和仁道意志的互相抵牾，只留下萧瑟秋风中复杂的感伤。

陈亚先剧作中描写最多的，就是这种剖开历史表象的精彩较量，通过权力同才智（《曹操与永修》）、仁义（《曹操与陈宫》）、人道（《无限江山》）、伦理（《武则天》）、才华（《胡笳》）、私欲（《唐太宗与魏征》）等多种意志的你来我往，探寻人类的本性，彰显那些恒久存在的高贵品质——"对于人性美的讴歌是戏曲永恒的主题"[①]，也只有深入人性的艺术作品，才具有洗涤灵魂的美感。

（三）多维多义，书写求而不得的"智者悲剧"

陈亚先的多部戏曲作品，在选择历史素材的基础上，更倾向于演绎历史人物求而不得的"智者悲剧"，他为角色寻找到决定其命运的性格特质，给人物安排好毕生坚守的道德信条，于是，那些坚持着自我意志的剧中人，在经意和不经意间抉择出不可复制的人生道路，透露出无可奈何的境遇悲凉。这种悲凉源于他们渴望并竭尽全力去争取的目标，在筋疲力尽后也未能达到。无论从剧中任何一个人的角度来说，自己都是正确的，哪怕为"真理"付出生命的代价也在所不惜。《曹操与杨修》《曹操与陈宫》《无限江山》《武则天》《阎罗梦》等剧，都展现出悲剧性的过程和结果，其悲剧意味的核心就在于"冲突中对立的双方各有它那一面的辩护理由"[②]，亦即"智者"对各自意志的坚守。

如果说《曹操与杨修》中求贤若渴的曹操，自始至终都在"兵败—招贤—杀贤"的往复循环里挣扎，重复着对"招贤纳士，再图大业"的求而不得，那么剧中的杨修则是以恃才傲主的性格积累出"空怀壮志"的生命遗憾。他们都有远超常人的智慧，都有"心怀天

[①] 陈亚先：《戏曲编剧浅谈》，文津出版社1999年版，第11页。
[②] ［德］黑格尔，朱光潜译：《美学》第3卷下册，商务印书馆1981年版，第286页。

下"的初心,却都无可奈何地迎来事与愿违的结局,根本原因在于杨修纯粹文人的"真理至上"和曹操"权力至上"的要求存在着不可调和的矛盾。杨修从一出场就显露出恃才傲物的性格特征,当然,他的凌然傲气源自他的聪明自负,即使猜到共同祭拜郭嘉之人是曹操,仍然称之为"老头儿",毫无尊重之意。当曹操大喜,向他请教筹集粮草之策的时候,他故意回答道:"说与你听?对牛弹琴!"①其目的是逼曹操承认自己的身份,借以表现他的料事如神,但未免过于"聪明",进而推荐与曹操有杀父之仇的孔闻岱,丝毫不顾曹操的感受……在杨修的观念里,坚持"任人唯贤"自然是没有错的,但这股书生傲气和对掌握真理的盲目自得,埋下了他与曹操悲剧的伏笔。

杨修对"真理"的执念凌驾于统治者的权威之上,他不是愚蠢,而是聪明得过分,并且执意不改变自己的傲慢。错杀孔闻岱、悲杀倩娘、牵马坠镫等事件中曹操的反应,无疑是为挽留贤才做出的一次又一次退让,然而,在杨修眼里却是曹操三次想要杀他的理由。杨修逼迫曹操承认对孔闻岱的错杀,是站在"是非对错"的立场上要求三军统帅承认错误,这无疑是对曹操权威的一种侵犯。可杨修并没有意识到为好友"讨说法",让曹操承认错误有什么不对,更不会料到曹操竟然会为了圆谎而杀死自己的妻子。牵马坠镫是曹操主动提出的,但杨修接受甚至催促身为长官、岳父、长者的曹操为自己牵马,几乎恃才傲物到了无视情理的地步。曹操早已猜出诸葛亮诗中之意,依然牵马三十里,遇到悬崖也不作停留,未必是单纯的性格使然,也有等杨修主动出口阻止的意思。然而杨修不仅泰然受之,回营后更越过曹操下达军令,完全枉顾曹操的权威……即便如此,曹操也没有真的想杀杨修,杨修的猜测被一再证

① 陈亚先:《曹操与杨修》,《当代湖南戏剧作家选集·陈亚先卷》,湖南文艺出版社1999年版,第7页。

明正确,曹操唱道:"杨修机谋实少有,料事如神世无俦。若留他为老夫运筹帷幄,他定能妙笔写春秋。怎将这'赦免'二字说出口?"[①]不料,众人的求情触碰到曹操的命门,"平日里一片颂扬对曹某,却原来众望所归是杨修!"[②]贤才对权威的挑衅不足为道,但当他的智慧威胁到统治的安危,便万万留不得了!

　　杨修是难得的人才,可他却不了解曹操的秉性,或者是了解了但拒绝顺从,"知其不可为之,甘愿一死明志,以死唤醒众人,这正是中国优秀知识分子智能型人格的至高终点"[③]。曹操是少有的枭雄,他诚心求贤、苦心礼贤,却不能避免因惧怕权力旁落而产生的信任危机,更难以改变自己"以杀止险"的行为逻辑。杨修与曹操的求而不得,是两个极端人格的激烈碰撞,是"智者"囿于人格性情,早有先见亦不能避免的生存悲剧。

　　《武则天》是陈亚先另一部凸显着"求而不得"色彩的剧目,它旨在表现封建社会男女地位不平等观念下产生的女性悲剧。李治病重,天后武则天独担大任,她以"温州水患如何赈灾"的问题测试太子李贤,却发现做为继承人的儿子心无百姓、贪图享乐,毫无治国理政之才。此时李贤为保障自己的政治地位,提出日夜陪伴父皇的请求,以便及时聆听遗诏,武则天大为恼火,拒绝了他的请求,这就引发骆宾王用"君君臣臣父父子子"的纲常出言劝谏。至此,女性武则天便和以骆宾王为代表的男权集体,进行了生死的较量。

　　陈亚先从人性角度,为我们塑造出了一位可亲可敬又可怜的武则天形象,她既有超强的统治能力,也不乏母亲对儿子的慈爱,

[①] 陈亚先:《曹操与杨修》,《当代湖南戏剧作家选集·陈亚先卷》,湖南文艺出版社1999年版,第39页。

[②] 陈亚先:《曹操与杨修》,《当代湖南戏剧作家选集·陈亚先卷》,湖南文艺出版社1999年版,第39页。

[③] 谢伯梁:《危机型结构与人格化冲突——〈曹操与杨修〉的审美特征》,《戏剧之家》1996年第6期。

"夏问炎凉冬问暖,早问诗书夜问眠。日日课儿读《帝范》,唯望我儿效先贤",但是,由于她长期把持朝政,李贤非但不理解她的良苦用心,反而欲图谋反、弑母上位。养出"情寡义鲜、智术短浅"的儿子,是武则天做为母亲的悲哀,也是她人生中的第一种求而不得。

武则天废除太子,抓捕余党,但因惜才爱才,熟知并佩服骆宾王的义才,明知"城阙九城势欲催,洛阳万户牝鸡啼"的反诗出自骆宾王之手,却在骆宾王被捕后故意将他认作马夫,并下令释放了他。武则天不仅有超凡的智慧,更有非凡的胸襟,然而,仅因她是个女人,她的宽宏大量并没有获得骆宾王的肯定,反而写出一份更为张狂的《为徐敬业讨武曌檄》,"入门见嫉,蛾眉不肯让人;掩袖工谗,狐媚偏能惑主"。以骆宾王为代表的封建男权,指摘的只是武则天做为女人挑战三从四德的传统纲常,而不是她的个人能力。才华横溢的骆宾王等大批才子不为自己所用,是武则天做为帝王的悲哀,也是她的第二求而不得。

20年后,武则天治下的大周国泰民安、山河锦绣,几十年为国为民的她虽然凭借文治武功获得了臣子和百姓的拥护,但始终未能得到伦理层面的认可。垂暮之年的武则天游访古寺,触景生情地吟出"古寺接清霄,重山锁寂寥",此时出家为僧的骆宾王以"楼观沧海日,门对浙江潮"的妙句相接。两人相见,武则天请骆宾王为自己写墓志铭却遭到拒绝,她耗尽心血得来的万民称颂,却无法换来男权代表人物的数语佳评,更难以改变"在家从父,出嫁从夫,夫死从子"的伦理训诫。哪怕贵为女皇,站立在封建社会的金字塔顶端,武则天也无法获得公正的评判,这是她做为智慧女性的悲哀,也是她最大的求而不得。

至于维护封建训诫却贪生怕死,怀揣满腹才华却参与谋逆,放弃政治报复归隐山林的骆宾王,又何尝不表现出对世事的无能为力?陈亚先从现代化视角进行的反思,为我们提供了一个从多维度欣赏历史人物、反观历史故事的艺术平台,使观众在欣赏智者悲

剧的同时，品味到求而不得的人性悲哀。

（四）营造冲突，建立此消彼长的"二元对立"

在陈亚先的戏剧作品中，普遍存在着势均力敌的"二元对立"，它们之间不断发生冲突与分歧，最终以某一方的破灭做为剧目的终结，但这种"对立"未必会随着故事的结束而消弭，因为"二元"并不局限于故事本身，它们普遍存在于人类社会的各个发展阶段和人性深处。他的"曹操系列"作品，从杨修、陈宫、蔡文姬等封建知识分子的立场出发，探讨"专制统治者与知识分子的关系"这一争议颇多的话题；他的《无限江山》《阎罗梦》《远在江湖》等剧本，则有志于剖析"人与自身所处社会的关系"这一永恒存在的问题；他的《市长夫人》等现代戏剧本，从现实角度出发，一瞥原则与人欲折射出的时情世态……剧中的"二元对立"可能是权力与才情、残忍与仁慈、理智与意气、王权与人道等，它们广泛存在于历史漫长的岁月和社会复杂的人性中，进行着此消彼长、你输我赢的斗争更易。"二元对立"在剧中往往呈现出两种形态：其一是人物与人物之间意志的对立，如武则天与骆宾王、曹操与陈宫、李煜与韩熙载、司马貌与阎君等，他们彼此否定对方的个人意志，在不同情境下形成强弱交错的对立斗争；其二是人物本性与自我意志的对立，如曹操在杀妻时的不忍、陈宫在杀曹时的犹豫、李煜在送子为质时的痛苦、滕子京在遭贬后的歆歠等，这些对立，归根结底是"人情"与"人性"的对立，涵盖了性格、环境、观念、情理等诸多方面，以一种思辨的逻辑关注着人类的普遍状态，它们成为陈亚先戏剧冲突的构成主体，形成贯穿始终的戏剧张力。

但仅凭隐形的"二元对立"并不能满足当代观众的审美需求，陈剧的魅力在于在它们此消彼长的隐形矛盾之上，铺设出层层叠叠的戏剧冲突，持续吸引着观众的注意。陈亚先认为："所有的人物与人物之间，人物与外部环境之间的不和谐都是冲突，只要发生

了情感纠葛的也都可以说是冲突。"①在此理念下,他的剧作注重情感的递进,用合乎情理的"小冲突"积累出高潮的"大爆发",形成独具一格的审美情趣。比如《江山无限》中李煜的人生悲剧,固然根源于他软弱多情的性格,但正因为有"登基受辱""送子为质""妻子亡故""熙载触柱"等一系列事件,才促使北宋更加肆无忌惮地侵略,终于造成唐后主"肉袒而降"的亡国之恨!罗伯特·科恩对戏剧作过这样的分析:好的剧本"通过对问题的精心安排,人物的目的、意图变得越来越急迫;通过主要行动和情节之间的相互作用,人物和他们的冲突达到某种高潮"②。陈亚先在冲突营造方面,是用春秋点染的笔法勾勒出人物的性格和他们的人生际遇,使"二元对立"的斗争线索更为清晰,呈现出层层递进、波澜起伏的发展历程,进而吸引观众在欣赏冲突的过程中领略主旨,对角色形象产生自然而然的认同,对人情和人性进行无穷无尽的思考。

(五)情节整一,惯用"合—分—合"的发展模式

陈亚先的戏曲剧本在结构上呈现出"情节逻辑"完整统一,主要角色关系伴随情感流变"合—分—合"的叙事脉络,剧中人物呈现出意志的始终如一和情感的聚合分离,两者或重合或错位,在交错摩擦中形成首尾呼应的完整故事。"一个完整的事物由起始、中段和结尾组成"③,"合"是剧本的开端,往往表现为人物在目标上的统一、在情感上喜逢知己;"分"是剧本的绝大部分内容,是人物在理念上的相互误会、行动上的互相背离,在情感上出现为单方或双方的厌弃;结尾部分的"合",并不代表对立双方在原则上的认同和妥协,而是他们物理距离或心理情感上的一种重聚。

① 任晶晶:《诗意的追求让戏曲更具张力》,《文艺报》2016年9月26日。
② 罗伯特·科恩,费春放译:《戏剧》,上海书店出版社2006年版,第100页。
③ 亚里士多德,陈忠梅译:《诗学》,商务印书馆2008年版,第7章。

以《胡笳》为例，曹操以半副銮驾的大礼迎蔡文姬归汉，他一方面是想酬谢至交，另一方面是希望蔡文姬继承父亲的遗愿重修《汉书》。蔡文姬舍下自己的丈夫和孩子执意归汉，也是出于"一展心胸""报效朝廷"的伟大理想。曹操煞费苦心保存蔡邕遗稿，蔡文姬立志披肝沥胆修编《汉书》，一致的目标让蔡文姬和曹操在一开始达成共识。然而，崇尚才华的蔡文姬对曹植的处境十分不满，她不理解才高八斗的曹植为什么不被重用，于是写下举荐的奏疏，希望曹操能从善如流地改变对曹植的态度——两人意志产生首次分歧；曹操将曹植外贬临淄，又命蔡文姬弹琴助兴，蔡文姬则认为曹操不分良莠、拒信诤言，进一步加剧了与他的矛盾——两人情感出现裂痕；曹操宴请多国使者，邀蔡文姬"陪酒伴宴"，他的命令使蔡文姬愤慨难当，"自认身无价，却是酒中肴"[1]，她以"被发跣足"表达自己的不满，导致曹操气恼非常，决定让她仍归匈奴——人物情感从一开始的热络转变为彼此的不解和失望，演化到完全分离的境地。"报国国门远，治家家难圆，为母儿离散，为妻妻不贤……自作多情，反遭人厌"[2]，无处安身的蔡文姬得知丈夫的到来竟然是曹操的安排，她不愿受人编排，决意留在大汉——人物之间的物理距离缩小，为情感回归作了铺垫；蔡文姬有意质问，然而在曹操弥留之际，见曹操形容枯槁，"又哀又怨又彷徨"[3]。曹操已老眼昏花，见到文姬颇费端详——两人回到剧本开头相见互怜的情境。但是，情感上的"合"并未解决意志上的矛盾，蔡文姬与曹子建直到曹操去世，也未能理解曹操杜绝他们参与政治的良苦用心。

[1] 陈亚先：《胡笳》，《当代湖南戏剧作家选集·陈亚先卷》，湖南文艺出版社1999年版，第69页。
[2] 陈亚先：《胡笳》，《当代湖南戏剧作家选集·陈亚先卷》，湖南文艺出版社1999年版，第74页。
[3] 陈亚先：《胡笳》，《当代湖南戏剧作家选集·陈亚先卷》，湖南文艺出版社1999年版，第76页。

陈亚先剧作中的"合",往往会带有"分"的遗憾,它们是心理或物理上难以消除的前情继承,也是"情节整一"中不能打破的"必然原则",比如《阎罗梦》的最后,司马貌已经有"半日阎罗"的非凡经历,回到人间后却还保持着怀才不遇的怨愤;再如《曹操与杨修》的最后,两人虽然在心灵上相互理解,却已无力改变物理上的生死定局。

(六) 诗化语言,追求"情、境、韵"的艺术魅力

戏曲做为"以歌舞演故事"的艺术,对其剧本有诗歌化和韵律美的本能要求,"诗降为词,词降为曲,戏曲本来就是诗文走向通俗化的产物。歌和舞是戏曲在原生状态时就已具备的两大要素,诗,应该说是歌和舞所追求的一种境界,即用歌舞来演诗。有了诗味,戏曲才会更美更丰富更厚实,因而诗味又是戏曲中难能可贵的东西。"①陈亚先以文人的自觉,将这种要求升华成对"诗情""诗境"和"诗韵"的艺术追求,他所创作的戏曲剧本,尤其是新编历史剧,无一例外地蕴涵着深厚的诗词韵味,这种"诗味"主要体现在三个方面:其一是戏曲语言的诗化,其二是戏曲舞台的诗化,其三是戏曲情境的诗化,三者相互结合,产生"因心造境""触景生情""由实生虚"的艺术魅力。

《江山无限》是陈亚先戏曲剧本中语言诗化程度最高、引用诗词最多的一部作品,由于故事的主人公是一代词帝李煜,将他的诗句化入唱词既有助于其形象的塑造,也更能满足剧作家对"诗味"美的追求。剧本用倒叙开场,第一幕"大七夕",化入李煜的《望江南·多少泪》《破阵子·四十年来家国》《忆江南·多少恨》等词作,将他被囚禁的生活和心中愁闷表现了出来,营造出凄清悲切、身不

① 任晶晶:《诗意的追求让戏曲更具张力——访剧作家陈亚先》,《文艺报》2016 年 9 月 26 日。

由己的亡国境遇。第二幕"登基耻",开始追溯李煜对北宋步步退让的原因,化用"二十四桥仍在,波心荡,冷月无声"①的诗句,表明他对战乱殃及百姓的担忧,将"避战求和"定义为无可奈何的选择。李煜的一味退让遭到韩熙载的坚决反对,可他完全逃避现实,自我陶醉于"花满渚,酒满瓯,万顷波中得自由"②的短暂安宁。第五幕"金缕鞋",作家出于对李煜多情人格的塑造,用《临江仙·樱桃落尽春归去》一阕,表现李煜孤独寂寞无人能解的惆怅,为他和小周后"偷情"做出心理铺垫。秉承着对音乐美的追求,剧作家又将李煜《菩萨蛮·花明月暗笼轻雾》做为该幕的伴唱之词,穿插在人物的活动中间,营造出良宵偷欢、肆意爱怜的优美情境。至于第六幕"惊噩耗"中伴唱《相见欢·林花谢了春红》、第九幕"肉袒降"中伴唱《浪淘沙·帘外雨潺潺》,都直接用李煜的诗词做为戏曲唱词,借观众熟知的"诗情"烘托出他波涛汹涌的内心活动。陈亚先用诗化的戏剧语言,描摹出千古词帝"七夕生来七夕死"的人生悲剧,以唯美动人的意境展现出引人入胜的艺术魅力。剧本语言化用诗词的创作手法,对于深受诗词浸染的观众而言,更容易产生感情上的共鸣,而合辙押韵的戏曲唱段,则保持了传统戏曲"无声不歌,无动不舞"的审美习惯。

运用现代表现手法诗化戏曲的舞台,是陈亚先剧本的另外一个突出特点。现代戏剧"注重对人物内在精神和客观世界本质的把握,运用象征、意识流、隐喻、荒诞、幻觉、回忆、内心独白等手法揭示人物心灵和现实内涵"③,现代戏曲创作无疑也受到了这种艺术倾向的影响。在《曹操与杨修》中,陈亚先通过"幻觉"给予曹操误杀孔闻岱十分合理的精神铺垫:

① [南宋]姜夔:《扬州慢·淮左名都》。
② [南唐]李煜:《渔父·浪花有意千重雪》。
③ 董健、胡星亮:《中国当代戏剧史稿 1949—2000》,中国戏剧出版社 2008 年版,第 295 页。

　　　　　〔灯光凝聚,回响曹操当年的声音:"将孔融推出辕门,斩。"曹操的幻觉出现。刽子手架孔融上,由饰孔闻岱演员兼饰孔融。
孔　融:曹操哇奸贼!
　　　　(接唱)阿瞒竖子似狼豺!孔融一死有何碍。
　　　　　　　汉祚岂容你安排,自有我的后来人——
　　　　〔大斧落下,从孔融官袍中蜕出孔闻岱。
孔闻岱:(接唱)——孔闻岱!
　　……
　　　　〔曹操三面受敌,孔闻岱手举曹操杀孔融的大斧,追杀曹操,众人刀斧齐举向曹操头上劈来。
曹　操:(呼喊)啊!
　　　　〔幻觉消失,灯复明。①

此段是根据马科导演对上海京剧院的舞台处理修改而成,剧中使用灯光切换表演区域和中心人物,形成舞台上的"心理蒙太奇",用相对于舞台真实的"幻境",表现曹操对孔闻岱杀死自己的惊惧。这种"真实"与"虚假"之间交错的戏剧结构,通过自由切换舞台内容生成某种"情境",使人物心理、故事情节等多方面内容产生诗意化的抒情、代入、间离等戏剧效果。

　　诗化舞台手法运用最多的是《阎罗梦》一剧,该剧以"投胎"的形式,直接插入《斩韩信》《逍遥津》《东吴招亲》《乌江逼霸》《华容道》等传统京剧片段,解释韩信投生为曹操,刘邦、吕氏投生为献帝、伏后,彭越托生刘备,英布托生孙权,项羽转世为关羽,六汉将转世为曹操麾下六将的前因后果,还以灯光师扮演千里眼,借用灯光切入切出的舞台技巧,营造出天上、地下、人间迥然不同的场景

　　① 陈亚先:《曹操与杨修》,见《当代湖南戏剧作家选集・陈亚先卷》,湖南文艺出版社 1999 年版,第 11—12 页。

和不断变化的情境。剧本沿袭冯梦龙《闹阴私司马貌断狱》中丰富浪漫的想象，以诗化的舞台情景演绎曲折离奇的故事，在热闹中寓以哲思。

戏曲情境的诗化是剧目演出过程中营造氛围、升华剧旨的极佳手段。剧本中的情境提示是设计演出场景和背景音乐的依据，也是陈亚先剧本诗意化的鲜明符号，往往能形成"言有尽而意无穷"的袅袅"诗韵"。在《曹操与杨修》中，曹操和杨修在行刑前话别，他们谈话的行为和交流的环境，与剧目开场的郭嘉墓前如出一辙，背后都"衬着一轮皓月"。月亮意象本身就饱含着复杂的文化内涵，背景同样是满月，含义却与三年前截然相反，观众看到物是人非的场景，如何不感慨这场"壮志难酬"的悲壮？而《远在江湖》则通过穿插背景音效和多段落伴唱，多角度渲染不同场景的主要情绪，最终升华出诗意盎然、神采飞扬、万古流芳的精神意涵……陈亚先剧本中的诗情画意是全方位的，从语言、舞台、情境等方面，沟通观众的记忆、视觉、听觉和感觉，践行着对诗情、诗境、诗韵的美学追求。

戏曲做为古老的传统艺术，要想在新时代保持青春活力，必须有贴合时代思想、蕴含人文底蕴、富有审美价值、吸引新生代观众的优秀剧目，而优秀剧目的传承与编创，少不了好演员、好作曲、好导演和好编剧。陈亚先是拥有20多年编剧经验，囊括中国编剧大奖、获得国内同行认可的优秀编剧，他的创作理念、选题方法、艺术观点、编剧技巧和理论经验，都值得我们研究和学习，希望笔者的浅见能抛砖引玉，为戏曲编剧艺术的提升贡献绵薄之力！

寻找最佳平衡点：对献身"崇高"理想的歌颂与对个体不幸命运的同情
——李莉戏曲创作研究

吴筱燕

摘　要： 在当代中国戏曲剧坛上，李莉的独特性并不在于她是一个能写"男人戏""家国戏"的高产的女性剧作家，而是在于贯穿其创作始末的对"集体与个人关系"的自觉和探索。李莉既高度认同高于个体的集体价值，又对历史境遇中的个体命运饱含悲悯之情，居中犹疑使得她的剧作虽有立意的自觉，却未能超越"集体与个人"的二元对立。女性的经验与视角在她的剧作中留下了破局的缝隙，但也仅仅停留在边缘窥望的位置，难以成为二元结构真正的拓展者。尽管如此，这些剧作所透露出的矛盾和不彻底也恰恰是其可挖掘的价值所在——对于既有的"主体话语"和"集体话语"的双重怀疑，以及于无声处发声的努力。相对于20世纪80年代以来以"人性探索"为现代化标志的当代戏曲创作，李莉的剧作展现了戏曲现代化创作的另一种路径——探索集体与个人关系的新型话语。在当今的时代环境下，这既是具有批判立场的审美现代性的内在需求，也是一种社会主义特色的现代化历程需要指认的内容。

关键词： 集体　崇高　个体　人性　女性经验

* 吴筱燕（1981—　），上海艺术研究所助理研究员。专业方向：艺术人类学，戏曲与都市文化。

"这个女人不寻常",在《寂寞行吟——李莉剧作选》的序言中,毛时安借用京剧《沙家浜》的唱词点评李莉。在当代中国戏曲剧坛上,李莉是一个重要而独特的存在,这不仅是因为她的勤奋高产、屡获殊荣,更是因为这个"小女子"的笔下少有人们刻板印象中女作家擅长的风花雪月、情深缱绻,放眼望去更多的是波诡云谲的历史场面,以及忠义两难的英雄困顿。

故而业内流传,李莉能写特别好的"男人戏"——尤其是在京剧《成败萧何》一举成名后,这几乎成了一个定论。无论是评论家,还是李莉自己,似乎都认为这样的创作倾向与她的军旅生涯不无关系:李莉出生于军人世家,15岁就当了通信兵,十年的部队生活给予了她特殊的人生历练。转业后,李莉先是从事财会工作,但为了兑现"为剧迷妈妈写一出越剧"的豪言,她自费参加了上海戏剧学院举办的戏剧影视创作函授班,从此踏上了职业编剧的道路。1986年,李莉进入上海越剧院工作,不久后她创作的剧本《血染深宫》就获得了当年的全国戏曲奖。此后的30余年间,李莉创作了50余部戏曲作品,先后获得中国戏剧曹禺剧本奖、文华剧作奖、中国戏曲现代戏"突出贡献奖"等全国及省市级专业奖项70余个,成为当代中国戏曲剧作领域活跃而瞩目的领军人物。且不论军旅生活如何影响了李莉的创作风格,但可以肯定的是,这段经历的确磨炼了她的意志,使她更"严肃律己,不愿轻易妥协"[1]。半路出家的编剧生涯,固然起念于李莉对文学与戏曲的热爱,但支撑她远行的勤奋和坚持、高度的自律性和行动力,或许确是得益于一个军人果毅的品质。

至于李莉笔下的历史风云与英雄长短,倒不是用"男人戏"可以简单概括的。一来,在现代创作语境下,再强调某些题材、某些内容是"男性的",而其他一些是归于"女性的",这样性别本质主义

[1] 李莉:《步步留痕——李莉剧作集锦》,上海三联书店2016年版,第262页。

的分类未免显得过时和狭隘了。二来，真正能体现李莉作品之"大气度"的，并不在于她对"家国""英雄"题材的偏爱，而在于贯穿其创作始末的问题意识：集体与个人的关系。个人意志与集体价值的辩证发展，这是人类社会的核心问题之一，也是从日常生活到世界格局共享的底色——对这个主题的高度关注和自觉，使得李莉的大部分作品都拥有一个开阔的基调，也因而生成了独特的品格。

对集体的服从和对崇高的向往是从军经历烙在李莉精神深处的印记，也是她创作时的基本价值取向。李莉之所以成为近年来走红的主流剧作家，首先是因为她的作品大多充满家国情怀，高度褒扬"舍小取大"的奉献精神，这无疑是同国家利益和民族精神的宣扬相一致的。与此同时，李莉也对历史境遇中的个体命运饱含悲悯之情，在她笔下几乎没有真正的反面人物，每个人都有其所面临的价值难题，所有的选择都有身在其位的不得已——对个体的同情补偿了集体价值的"不近人情"，在一定程度上淡化了正剧作品强硬的教化感，使人物更立体，更符合现代人的审美趣味。

在前置的集体价值、时代诉求，与复杂的个体意志、人性沟壑之间，李莉得以铺展开充满张力的叙事，营造起气势磅礴、大起大落的戏剧感。对个体和人性的关注与剖析是20世纪80年代以来兴盛的现代创作理念，李莉对此既有思考吸收，也刻意保持着警惕的距离——对崇高的向往促使她始终想寻求一种超越个人的价值彼岸。但另一方面，李莉并没能挣脱集体与个人的二元对立，也没能厘清崇高与集体的异同，这使得她笔下的"天下"与"人性"都稍显单薄；而对所有人都给予同样的理解和犹疑，也在一定程度上削弱了作品能探索的深度。

李莉在很多场合表达过她对"集体与个人关系"的重视，却似乎没能引起评论者的足够关注。然而只有在这个不断回响的主题上，我们才能真正理解军旅生涯对李莉的影响，也才能体会李莉做为一个创作者的敏感与关怀，甚而可以探究一种社会性别维度上

的女性经验在此处的意义与价值。

一、崇高的集体与无奈的个人

在近期的一次讲座中,李莉阐释了她对"人性与政治、历史、道德的矛盾"的理解:"1. 究竟应当如何理解人性,当我们在强调个体人性的同时,是否应当关注哀寄天下,忧寄苍生中所含蕴的当代精神价值;2. 在悲剧发生时,在赞扬或谴责个体人性善与恶、正与邪、崇高与卑微之间,是否还应考量这些现象背后更深刻的其他因素;3. 人是否应当为人类自己追求一个最美好的生存环境、生存体制、生存信仰而付出代价。毋庸讳言,释放个性、关注人性已经成为对以往艺术为政治服务的一种反叛,这种反叛使我们开始意识到艺术创作的真正价值,同样也为我们带来了如何审视个体人性与群体人性关联意义的困惑:五个人对十万人,这就是关联意义。"[1]这段话清晰地展现了李莉对于"集体与个人"的基本认知,她的创作大体上也是在这个框架内推演的。在李莉看来,个人应当服从于更高的价值,个人也必然受困于更高的价值——在服从和受困的二律背反之间,就是她试图通过创作来展现的内容。

毫无疑问,李莉对高于个体的价值有执着的追求,这在新自由主义席卷全球、个人主义甚嚣尘上的今天,是值得重新审视、发掘和肯定的。因此她在作品中所表达出的对崇高的褒扬,对集体价值的维护,这些都是受到广泛认可和高度肯定的。戏剧理论家傅谨这样评价李莉的创作:"她始终通过这些剧目,弘扬社会的正面价值……探索与揭示负面人物的内心世界,固然是戏剧表达向现代性延伸的内在要求,但这并不意味着要剧作家放弃自己的道德

[1] 2017年10月18日,上海南鹰饭店,上海市文广局举办的"云南人才交流编导培训班"授课讲座。

立场。相反,既有对各类人物的深刻理解,同时还有剧作家的坚持,这才是正确的戏剧导向。"①

但是,李莉对"集体与个人"的二元认知却在一定程度上限制了她对"崇高和人性"进行探索的深度,使得她的作品在社会意义和美学价值的挖掘上都受到制约。她倾向于在崇高、集体价值和主流道德之间划等号,而缺少对这些内容的思考与追问——这使得她尽管始终坚守"崇高",却无法通过对这些"超个体价值"的分辨和剖析,让"崇高"更清晰可信。因此也可以说李莉对这种面目模糊的"崇高"是有疑虑的——她对所有困死局内的个人都满怀同情,作品中的个人悲剧往往都是来自必须向集体化身和道德绑架献祭的无奈,"服从"的前提使"受困"的个人看起来都缺乏主体性和能动性。

从这个意义上看,尽管李莉的剧作普遍设置了激烈的戏剧冲突,英雄人物也常常在冲突中走向死亡,但不少剧作却难以称得上是真正的悲剧。所谓个体与集体的矛盾,所谓人性与崇高的冲突,通常只是表现为个体向集体道德的化身无奈臣服,或者个体面对失德的集体化身时坚守德行,但集体价值和主流道德本身都毋庸置疑是"崇高"的,是个体必须服从的对象——个人意志与集体价值之间并没有正面对峙、博弈和发展。李莉无疑是想要在"个人与集体"的议题上探索得更多,但"服从—受困"的模式使她的创作在某种程度上共享了一种道德教化的正剧基调。

(一)崇高的天幕

李莉最受瞩目的作品几乎都是在历史场景中展开的,其中就包括广受赞誉的京剧《成败萧何》。在《成败萧何》中,萧何对韩信的情义和背叛都服从于更高的"天下苍生"的利益,而韩信的"恣意

① 傅谨:《越剧〈双飞翼〉漫谈》,《艺术评论》2015 年第 3 期。

妄为"仅仅是对失德的刘邦与吕后的蔑视,却从未真正想过要挑战皇权,最后更是为"天下太平"甘愿受死。类似的,白剧《白洁圣妃》中,皮逻阁设计火烧五诏诏主的不义之举,在更宏大的"一统南诏"的目的之下获得了合法性,白洁的"杀夫之仇"也在"六诏安定"的大义之下自我瓦解,甚而对皮逻阁生出了理解、敬佩和一丝爱慕,最终选择舍弃个人恩怨,成就(他的)大业。桂剧《灵渠长歌》中,面对残暴的君主和骄横的大将,御史史禄为早日完成"造福百姓"的灵渠修建大业,不惜劝说副手刘成顶罪就死,不惜"日夜逼工"压榨士卒性命。在这一类剧作中,"天下""苍生""大业"做为集体利益的代名词,虽然是戏剧冲突的前提,却是不足以令人信服的。

一方面,尽管创作背后是"集体与个人"的现代问题意识,但在这些历史题材的创作中,君臣秩序、忠孝节义这样的封建道德却没有经受现代价值的审视,所谓的"天下"往往代表的只是封建帝王与权贵的利益。如果说《成败萧何》中的韩信、《白洁圣妃》中的白洁,他们/她们为了避免战乱舍生取义尚是值得肯定和歌颂的善行,那作者对萧何"忠义两难"的美化,对刘邦、吕后的"同情之理解",对皮逻阁的"褒多于贬",则呈现出将维护"封建秩序"等同于维护"集体价值"的倾向。用封建秩序置换集体价值,为现代创作语境下"集体与个人"关系的探索蒙上了一层迷雾。

另一方面,从现代的观念来看,即使是"五个人对十万人"的利益对峙,其本身也是一个道德困境,而不是一个不证自明的"多数即正义"的命题。"集体与个人"的背后是人文主义思想漫长的演变过程——对集体价值的检视和对个体价值的确认是题中应有之意,也是后现代与后结构主义思潮试图超越这种二元分立的基础。"集体价值与个体意志"之间是充满对抗和张力的,但当戏剧中的主要人物都认同集体利益是个体行为的前提,认同"多数即正义"的原则时,这组关系之间的内在矛盾其实是无法真正确立和展现的。

李莉想要探讨"集体与个人"这个现代议题,却更擅长在历史题材中进行呈现,其中固然有戏曲创作本身的题材限制,以及现代戏创作所受到的"许多说不清道不明的时代局限"①,但更直接的原因可能是历史剧可以提供一个确定无疑的道德场景和结论。换句话说,在历史剧中,君臣秩序、忠孝节义,这些是可以悬而不论的,是可以约等于"天下苍生之福祉"的集体道德归宿。在这个大前提下展现个体的无奈和痛苦,可以悬置崇高、悬置集体价值的讨论,而将焦点集中在"寻找到接通现代审美的共振点"上——即使在集中表现"集体高于个人"时,也不难看出李莉对这组关系真正的思考重点。

(二)献祭者的哀歌

李莉高度赞赏个人为集体、为社会、为理想、为道德的奉献和牺牲,是为崇高;同时她也同情、纠结、痛苦于个体的挣扎与无奈,是为人性。虽然在她的许多剧作中,前者都是无须讨论的价值前提,但其实后者才是她的核心关怀所在。她笔下的人物总是令人同情,他们/她们在自我奉献时即使是并不犹疑的,却也一定会承受价值冲突的深切痛苦。

李莉曾经在接受采访时讲过这样一个故事:"文革"期间,李莉所在部队来了个中央首长的女儿,入伍才半年,她母亲就给部队打招呼想让她回家探亲。当时司令部、营部都批准了,但因为这违反了新兵必须服役三年才能探亲的规定,身为排长的李莉坚持不放行。首长的女儿没有走成,李莉坚守了她的岗位职责,她说"到现在我都信奉一个准则,每个人应该为自己的岗位坚守底线"。多年以后,李莉无意间听说这个战士过世的消息,也听说了她因为受到高干父亲的牵累,郁郁一生。"现在回过头来想这件事,她是被环

① 李莉:《步步留痕——李莉剧作集锦》,上海三联书店2016年版,第265页。

境、被时事推到了风口浪尖上,推到了人人见她都要拍马屁的地位。可在她的心灵深处,一定有着不为人知的重负和不自在……类似的阅历越来越多,萦绕于怀而难以消散,这也造成了后来我在写历史剧的时候,不大着重于纯粹的个人性格所造成的悲剧。《成败萧何》也好、《秋色渐浓》也好、《凤氏彝兰》也好,都是环境所迫、大势所趋,个体生命在其间相搏,很弱小、很无奈。"①

类似的经历给予李莉很深的触动,启发并奠定了她对"集体中的个人"的基本认知。李莉有高度的责任感,信服于集体价值和主流道德,在她看来,这是崇高的具体表现,也是个人的行动前提。但同时她对个人的牺牲和无奈是充满悲悯的,在"崇高即命运"的天幕下,她真正关心的是深陷其中的人所面临的内心挣扎和痛苦。

因此在她的创作中,固然是要歌颂个人对集体价值的服从与奉献,但真正贯穿始终、精雕细琢的却是对个体之痛的哀歌。李莉同情那些处于时代漩涡中、牵一发而涉全局的个人,她笔下的人物"各有无奈",尤其是在"顾全大局"时,个人的"正邪""善恶"都不由自主变得模糊了。所以在《成败萧何》中,她不愿意揣测历史上的韩信是否真有谋反之意,也不忍心把萧何仅仅理解成一个无情的政治谋略家。在她看来,个体的性情如何,品质如何,是左右不了时代的命运的,"不管是一人之下、万人之上的大丞相,还是百战百胜、建功立业的大英雄;不管是具有卑鄙无耻的灵魂,还是拥有磊落光明的品质,都不能按照人的意志去生活、去处世——随'大势'者生,逆'大势'者亡!"②是所谓"成败岂能由萧何"。于是在她的处理下,韩信拥兵自重只是真性狂放而非居功自傲,追杀韩信的萧何则是深深陷入"事君王"与"酬知己"的无奈之中。在剧作设

① 李莉:《步步留痕——李莉剧作集锦》,上海三联书店2016年版,第262页。
② 毛时安主编:《寂寞行吟——李莉剧作选》,上海社会科学出版社2011年版,第270页。

置的为天下、为时代献身的基调之上,"非要隐去了两位大男人的难堪与卑微,使他们振作起英雄状来"成为作者对献祭者的一种补偿。

"死亡"是另一种对个人的补偿手法。在李莉的剧作中,死亡是反复出现的。从次要人物到主要人物,死亡掀起的戏剧高潮和情感冲击一波连着一波,这也使得她的戏剧常给人一种情绪昂扬、密不透风的观感。《灵渠长歌》中,刘成以死担罪,为史禄争取到继续修建灵渠的机会;面对众人的怨怒误解,史禄之妻秦娘自戕以证史禄清白;灵渠得成之日,失友丧妻的史禄也选择自尽,以证高洁。《白洁圣妃》中,白洁的丈夫明知皮逻阁的邀请有诈,但为了百姓安危,毅然选择赴险;白洁面对杀夫仇人,为保六诏再无杀伐,放下个人恩怨协助皮逻阁统一六诏,随后投身洱海,自尽明志。在个人向集体献身的叙事中,死亡并不是个体与集体博弈的结果和象征,而是个体实现崇高的最后一跃,以及对个人献祭之痛的高亢赞歌。

(三) 困死局内

尽管李莉备受赞誉的是像《成败萧何》《白洁圣妃》这样明确歌颂"舍小取大"的作品,但其实在更多的剧作中,她的天平是明显向个体倾斜的,她始终探索和表达的是对个体之无奈的同情与思考。集体价值和主流道德始终是不受质疑的,所以只有当集体价值的具体化身失德的时候,个人才有说"不"的机会——但这并不意味着他有别样的出路。

以越剧《双飞翼》为例。剧中,李商隐深受令狐家族的栽培抚育之恩,侍从令狐家族效力的牛宰相,是他仕途晋升、施展抱负的必然路径,他也因此不可避免地深陷晚唐的牛李党争。矛盾在于,李商隐与李党干将王茂元之女王云雁一见倾心,于是,恩情、爱情与党争互相纠缠,难以选择。尽管一开始在爱情与恩情之间,李商隐痛苦地选择了后者;但当党争演化为赤裸裸的构陷与谋害时,他

终于毅然舍弃恩情,与王云雁一起退隐山野,坚守"本心"。在这部剧本里,可以清晰地看到作者想要反映的价值排序:德行＞恩义＞爱情。做为官场代表的令狐绹为党争之利,试图威逼利诱义弟李商隐上书诬陷王茂元——他在这里充当了集体价值的失德化身,为李商隐放弃抱负、舍断恩义、退守自我提供了充分的合理性。

虽然从表面看起来,李商隐最终遵从了自己的良心和爱情,远离官场,与相爱之人相守山野,但事实上在这里真正的集体价值和个人价值都是缺席的,有的只是个人对道德秩序的顺位选择。整部戏里,李商隐所谓的整顿朝堂只是空谈,令狐绹的政治谋略仅仅等同于权谋倾轧;个人的德行表现为对不合格的集体利益的代理人的质疑,但放弃的却是对集体价值(天下兴亡)的再思考与再行动。这里的"爱情"也只是一个附加物,而并非像《红楼梦》《梁祝》等经典剧作中那样,是具有鲜明抗争意义的个体意志的表现。"从另一个角度说,以宦海权谋宫斗置换江山百姓,实际上降低了选择的难度——在蝇争蚁夺和个体良知本心以及纯真爱情之间选择后者,太具有充分的合理性了!"①

在这一类剧本中,李莉表现出对权力失范、官场腐败、权谋碾压下的个体的高度同情,但这些个体又实实在在是毫无反抗、无所作为,被局势裹挟着显得"很弱小、很无奈"的人物。《童心劫》中,官府对彝族百姓残暴苛刻,但认为"童心"即"真心"的李贽却仍然劝说彝民面对镇压的官兵不要动以刀枪,要真心以待,结果导致彝民全寨被屠、尸横遍野——李贽为此痛苦不堪、心灰意冷,辞官后潜心发展"童心说",直至被捕并惨死狱中。《千古情怨》中,被康熙皇帝横刀夺爱的纳兰性德敢怒不敢言,面对昔日好友、今日帝王的询问也丝毫不敢陈情,终究辜负爱人与妻子两位女性,郁郁终身。

① 江棘:《历史照进现实,百年越剧如何'浪漫'?——以上海越剧院〈双飞翼〉〈甄嬛〉为例》,《艺术评论》2016年第8期。

乃至在越剧《甄嬛》中，原作中甄嬛的工于权谋以及再回宫后的黑化都被极力弱化了，甄嬛仅仅成了一个忠于爱情、又受困于帝王权势的深宫妇人。

受困于时代和局势的不仅是这些正面人物，那些反面人物的行为大多也事出无奈、情有可原。《双飞翼》中，令狐绹在党争中手段狠辣，但他身处你死我活的政治斗争中，并没有太多选择；他虽然逼迫李商隐行不义之举，但也为了这个义弟的前程抱负倾力周旋。《千古情怨》和《甄嬛》中都是祸起帝王，但帝王有旁人不可解的孤独、压力和无奈，康熙帝对着纳兰性德唱道："人能真心换真心，为什么，朕掏真心无人懂？"《甄嬛》中皇帝哭诉道："但与江山社稷相比，再痛朕也必须忍着！"故而在李莉的创作中，英雄志士固然可敬，暴君奸臣亦有可悯——只可惜个体的可敬、可怜、可悯都不是源自主体意志，而仅仅是身在时局之中的无可选择。

"崇高"是李莉心中的一把戒尺，集体之义、个体之痛是这戒尺的两端。她一边极力歌颂为天下大义献身的英雄，另一边又高度同情大局之下身不由己的个人。这把戒尺在舞台上来回挥舞，暴烈无声，既抽得人生疼，也难免使观者对这一体两面的"崇高与痛苦"生出困惑。

戒尺高悬，两端僵滞，对超越个体的崇高价值的称颂也难免流于空洞宣言。个人为集体奉献，这个"集体"是否必然正义？个人为道德献祭，这个"道德"是否无可怀疑？再则，个人是否只能受某种教条的"集体价值""道德秩序"捆绑，是否必须困死局内，而不可能践行出新的崇高价值？

因而这把无形的戒尺阻碍了李莉进一步呈现"集体与个人"之间的复杂面貌，使她的作品难以超越二元对立的想象，同时也表现出并不一致的左右摇摆：或是一味向集体道德的化身妥协，或是显现出对个体的过分同情。然而在她的大部分剧本中，真正的集体价值和个人意志其实都是缺席的——集体价值或是等同于过于

空泛的天下苍生，或是被权力集团的道德秩序替换；而相对于集体的个人则只是道德秩序的被动承载者，缺乏主体性和能动性——这两者之间的有效联系和激烈冲突也并没能真正建立起来。

二、局外之人：女英雄和小女子

李莉作品中的男性英雄大多是名臣大将和文豪志士，被认为是女性剧作家所青睐和塑造的"理想男性"①。在她的创作——尤其是历史题材的创作中——英雄很少是由小人物来担当的，英雄必须身处时代困局的核心，有替"苍生"请命、为"天下"明志的机会、能力和责任。英雄的"超人/非人"属性也因而更加鲜明：他们的志向与行动都由其所处的位置和背负的道德律令来决定，所谓的个体意志只剩"痛苦无奈"这一个面向。因此，与其说这些"理想男性"是李莉所刻画的"梦中情人"，倒不如说是她精雕细琢的英雄偶像，他们同时寄托了作者对高尚化身的崇敬，以及对偶身束缚下个体灵魂的高度同情。制偶的过程也影射了另一层意思：精英男性是最缺乏个体意志和能动性的一类人，他们既可能是为大义献身的英雄，也可能是封建道统的卫道士，但无论如何，在"集体与个人"的周旋中，他们很少会成为某种既定的"崇高价值"的挑战者和开拓者。

与"理想男性"相比，李莉所创作的女性人物是较少受到关注和讨论的。长期以来，女性都不是历史演进的主体，她们被忽视、被限制、被隐匿，或被污名，她们没有资格因此也不被要求为天下兴亡承担重责。正是这些"崇高之外"的女性，为李莉提供了一种跳出固有思维的叙事可能，在她的创作中成为"集体与个体"之困

① 毛时安主编：《寂寞行吟——李莉剧作选》，上海社会科学出版社2011年版，第7页。

局的缝隙。笔者试图从李莉的女性叙事中梳理出外在于"服从/受困"逻辑的另一种表达的欲望——这未必是自觉和一致的,但却是在一个细腻独特的女作家的作品中不难窥见的。

(一) 非常态的女英雄

李莉笔下的第一类女性是女英雄,主角如《凤氏彝兰》中的彝族女土司凤彝兰、《白洁圣妃》中的圣人白洁、《秋色渐浓》中的辛亥革命志士雷继秋、《浴火黎明》中的共产党烈士邵林;配角如《童心劫》里的彝山日月寨女首领山娅、《灵渠长歌》中的骆越族洞山寨女首领骆月,等等。她们通常以部族首领、革命志士的形象出现,是权力的掌握者或挑战者。

汉族的文化传统中是有女英雄的,比如"花木兰""穆桂英"等。但这些女性形象几乎都是去性别的——女性只有装扮得和男性一样,才有成为英雄的可能,她们是男性英雄的"冒充者",试图以伪装者的姿态进入公共生活,被国家秩序所容纳。但李莉的戏曲作品中的女英雄有不太一样的定位,女英雄与男英雄是不同的:一则,通过对情/欲表达的强调,做为欲望主体或被欲望对象的女英雄的性别被突显;二则,女英雄几乎不做为既有秩序的捍卫者出现,她们是不稳定的符号,象征质疑和颠覆的力量。

李莉的女英雄叙事几乎都出现在民族或历史的边缘情境中。在汉民族的历史题材中,她几乎没有创作过女英雄的故事,但是在特定题材,比如少数民族历史和近现代革命题材中,女性做为英雄的叙事可能性浮现出来。民族、历史与性别的边缘结构在文本中构成互文关系,女英雄成为动荡的符号,成为撬动"集体与个人"想象的入口:她既可能是新的主体与集体话语的构建者,也可以是受质疑的集体权力的化身——这两种含义恐怕是同时存在的。

京剧《凤氏彝兰》就是这样一个典型而层次丰富的剧本。清末民初,云南高寒山区的彝族山寨中,热烈奔放的女奴小叶子,与土

司府汉人师爷赵明德互生情爱。为保赵明德的性命，小叶子被土司强逼为妾。历经夺命之险、权力争斗、丧子之痛的小叶子最终听从了赵明德的劝告，夺下权力宝座，成为彝族女土司凤彝兰。从小叶子到凤彝兰，这位女土司渐渐迷失在权力之中，成为另一个无情的首领；而她与赵明德的爱情，也在身为首领的责任、赵明德对"名分"的坚持中扭曲异化，终成悲剧。

在这个故事中，凤彝兰既是纯真直率、不畏强权、敢爱敢恨、蔑视礼法的小叶子，也是肩负部族安危又残暴冷酷的女土司。她一方面是无视权力和秩序的挑战者，一方面又是被谴责的权力掌有者。与其他故事中的男英雄更为不同的是，左右凤彝兰心志和行为的，并不是什么群体利益，而是一份可望不可得的爱情。在《凤氏彝兰》中，集体价值、主流道德和崇高之间出现了裂缝：与集体价值相对的个体的欲望和意志挣扎破土，同时权力位置和道德礼法对个体的绑架和异化也受到质疑。

另一个很值得关注的剧本是现代越剧《秋色渐浓》。辛亥革命期间，革命女志士雷继秋为替秋瑾报仇亲手弑父，随后远赴东洋求学，归国后领导江城"同盟会"发动起义推翻帝制，终在讨伐袁世凯复辟的革命斗争中慨然赴死。受雷继秋影响加入"同盟会"的吴家少爷吴仕达深深倾慕于这位新潮女性，意图休了发妻素英，与继秋结合。革命如火如荼，情感缠绕纠葛之际，随着二次革命的失败、雷继秋的牺牲，吴仕达终究心灰意冷，在对革命的失望中黯然倒下。

在这部剧本中，雷继秋是意志坚定的革命者，她对建立新的民主秩序抱有真挚的期盼和理解，对革命现实也有清醒的认识，因而并不惧怕革命过程的曲折和一时的得失，更是坦然地将个人兴亡与革命历程视为一体。在雷继秋身上，我们看到个体意志与集体价值的统一和融合——她不同于被革命召唤而后沉浮不由自主的吴仕达，也不同于《梨园少将》中一身蛮劲空悲愤的潘月樵——个

体被大势驱使、"服从/受困"的二元模式在雷继秋的身上被打破,她是积极主动的建构大局的行动者。崇高不再是英雄的祭坛,而是个人对于秩序压迫的真实抗争,也是个人对争取群体利益的真切努力。

剧中还有一条线索是雷继秋与素英的关系,这两个新旧女性的代表人物在故事的发展中建立起了亲密的"姐妹同盟"——雷继秋做为启蒙者,同时开启了素英的女性主体意识和公共意识,是非常令人动容的支线。当素英面对丈夫的休书求死不成,转而哀求继秋共事一夫时,雷继秋心痛悲叹:"为你哀为你痛为你落泪,何不幸何不争极尽卑微……嫂子呀,为人须当自尊贵,天高地广你要学着飞。"①另一方面,雷继秋所述的"亲手弑父,立誓不嫁"并没能真正打消素英的疑虑,但她的另一番慷慨陈词却使素英恍然大悟,认识了一种崭新的"女性理想":

 千年百代,中国女子前途茫茫路何寻?
 相夫教子是一生;
 终老闺楼是一生;
 青灯黄卷是一生;
 为大众谋事也是一生。
 晓燕愿效秋瑾女,
 为大众,谋事一生,死也安心!②

所以在故事的最后,素英成了雷继秋的接班人。在吴仕达心志涣散、只求一死之际,素英"抹去眼泪,猛一跺脚",下定决心舍弃丈夫,转身前去解救其他革命同志,"携同儿子和公公,义无反顾地

① 毛时安主编:《寂寞行吟——李莉剧作选》,上海社会科学出版社2011年版,第58页。
② 毛时安主编:《寂寞行吟——李莉剧作选》,上海社会科学出版社2011年版,第60—61页。

渐行渐远"①。从雷继秋到素英,女英雄的拼搏之路,既是"为众人谋事",也是"为自己求尊贵"。

千百年来,女性做为封建秩序中的下位者,"她历史地注定要做父系社会以来一切专制秩序的解构人。"②因此也只有在推翻封建制度的近现代革命斗争的题材中,一种与民族大业恰相对应的女性主体实践才有了浮现的可能,同时也向我们展现了一种父权想象之外的"个人与集体"的另类面貌。

(二)为爱献身的小女子

李莉创作中更常见的是第二类女性,她们既在场又隐形,如《成败萧何》中的萧静云、《梨园少将》中的静娘、《金缕曲》中的云姬、《双飞翼》中的王云雁、《千古情怨》中的常梦萦和卢云、《灵渠长歌》中的秦娘、《凤氏彝兰》中的凤英子,等等。这一类女性通常以爱慕英雄的"小女子"形象出现,其功能在于既烘托主人公的英雄气概,也负责以"儿女情"来增添戏曲的观赏性。但同时这类看似闲笔的女性人物,却又常常扮演着游离在忠孝节义、家国秩序之外的反叛者,在个体服从/受困于集体的主旋律之下,演绎微弱的不和谐之音。

仍以《成败萧何》为例。剧中,萧何的女儿萧静云是李莉虚构的一个人物,她一生敬重爱慕韩信,因而面对萧何劝降、韩信受死的结局痛不欲生。在两位英雄互相谅解、达成共识,各自为"天下"牺牲自我时,萧静云悲愤地拔剑自尽了。对于这部戏的结构完整

① 毛时安主编:《寂寞行吟——李莉剧作选》,上海社会科学出版社2011年版,第75—76页。
② 孟悦戴锦华:《浮出历史地表——现代妇女文学研究》,中国人民大学出版社2004年版,第26页。

性来说,萧静云并不是必需的人物设置①。但是在这样一个虚构的配角身上,我们可以看到作者为崇高留下的一个出口:萧静云是在大义与小义之外的存在,是所谓的天下安危和道德律令的外人,她的死亡是个体情感和尊严的呐喊。

和萧静云相似的,在李莉的作品中,这些爱慕英雄的"小女子"们经常为爱献身。她们的死亡和牺牲看起来既是轻率的——没有英雄的进退两难,也没有他们的舍生取义——但同时也是毫不犹疑、暴烈决绝的。她们虽然是英雄的陪衬,但也可能是戏中唯一的叛逆者,是父权秩序下"个人与集体"结构的掘墓人。爱情不是封建女德的标准,而是现代语境下的情感乌托邦,是 20 世纪以来少数得到发展的、可以援用的女性主体话语。虽然古代也不乏爱情小说,但"进入秩序"是其必不可少的结局②。而李莉笔下那些为爱献身的小女子,却未必是可被秩序接纳的,萧静云、常梦萦、凤英子、静娘……她们为爱生、为爱死,为爱闯入了秩序的空无之地——只可惜她们的声音过于微弱,身影过于单薄,在男性的天下与道义之外,影影绰绰地徘徊,并不通向任何地方。

边缘结构中的女英雄,主流结构中的女配角——只有做为主流秩序之他者的女性,才拥有挑战秩序、质疑主流、拓展"崇高"含义的可能。在李莉的另一部著名的剧本《挑山女人》中,她塑造了一个与以往创作完全不同的女性,一个秩序之内"忍辱负重"的底层母亲形象。《挑山女人》是一部根据真人真事改编的当代沪剧作品,它同时汇集了戏曲创作的两大难点:当代题材和小人物。对于李莉来说,小人物题材并不是她最擅长的,并且要在当代现实主义题材的作品中,树立一个符合主旋律宣传需求的底层女性典范,

① 由于人物的虚构性受到质疑,李莉曾被要求另写一个没有萧静云的版本。这个新的版本尽管没有上演,但拿到了曹禺奖戏曲组的榜首,同样获得了相当高的认可。

② 孟悦、戴锦华:《浮出历史地表——现代妇女文学研究》,中国人民大学出版社 2004 年 7 月,第 21 页。

这无疑是个难题。在《挑山女人》中，我们看到一个早年丧夫的寡母王美英，在毫无外援的困苦生活中，依靠挑山这样的重体力劳动，独自将三个幼子培育成人的经历。剧中，王美英面对婆婆的恶言恶语、孤立打击毫无怨言，面对被家人重重阻挠的异性情谊毅然选择割爱，到终了子女考上大学、婆婆前来求和，她欣然接纳——"子贵家和"并不意外地接续了一种前现代的女德标准，成为对这个当代底层女性的最高褒奖。

在这个剧目中，女性站到了道德秩序的聚光灯下，李莉重新启用了她所熟悉的"个人为崇高牺牲"的叙事模式。但由于王美英做为一个底层女性，并没有英雄可以爱慕，也没有集体需要她献身，更没有家国大义可以依靠——母亲，以及与之相捆绑的可疑的女性道德，成了唯一符合主流秩序的、可征用的"崇高"话语。这里笔者无意展开对《挑山女人》的女性话语分析，它的背后是当代现实主义创作中弱势者话语的整体失范。但借由《挑山女人》我们可以看出，在李莉的创作中，女性做为主流秩序的挑战者，做为集体价值的质疑者，做为"个人与集体"结构的拓展者，她们虽然有时传递了一股潜在的表达欲望，但也仅仅只能是小心翼翼的、在边缘和角落中的向外窥探。

李莉的戏结构严谨，唱词婉丽，情绪饱满，这些鲜明的特点奠定了她做为一个优秀戏曲编剧的地位。然而她真正独特的价值，是展现了戏曲现代化创作更丰富的内涵。已有共识的是，戏曲创作的现代化并不只是指现代题材的创作，而是内容、形式和价值体系的现代化——但是创作对于现代性本身的思索，却似乎是不够充分的。

在20世纪80年代以来的当代文艺创作中，对人性的探索和对个人价值的认同重新得到发展——"人"的确立、主体的确认，无疑是既有的现代化经验的主要标志——但是以人性探索做为表达"现代性"的唯一路径是不够的。一方面，伴随着全球经济的高速

一体化,以丛林法则为生存指南的个人主义深入人心;另一方面,全球保守主义力量回潮,狭隘的民族主义呼声高涨。在这样的时代,我们的文艺创作有没有可能提炼和探索一种新的"个人与群体"的关系?这既是具有批判立场的审美现代性的内在需求,也是一种社会主义特色的现代化历程应当指认的内容。

从这个意义上说,李莉对"集体与个人"这一主题的自觉和表达是极有价值的,但是她对这个主题的突破却也是高度受限的。她既没能超越主旋律创作延续至今的教条而僵滞的集体观,又用对个人的高度怜悯遮掩了个体的能动性和创造性。但如果我们换一个角度来看,李莉的矛盾之处也是她可挖掘的价值所在:她虽然对人性充满关怀,但她仍旧认同个人要向一种更高的价值奉献——她的"个人实现"并不同于改革开放以来由男性知识分子主导的强烈的"自我确认"的价值导向。

在李莉的作品中,我们应当注意到隐藏在"家国""英雄"之下的独特的表达欲望——她提示了另一种基于女性经验的,却又模糊无状的"个体—集体"观念。著名文化研究学者戴锦华在分析新时期电影女导演的主旋律创作时,曾指出过相似的文化症候:"它们间或可以做为某种范本,用以说明成长于毛泽东时代的部分女性知识分子,与社会主义体制的深刻认同,及其将社会主义意识形态充分内在化的程度。这无疑成为她们确认社会批判立场、指认并表达自己性别经验的巨大障碍;但从另一角度望去,类似立场的选取、她们的创作与 80 年代渐成主流的精英知识分子文化('告别革命'的复杂光谱)的游离,间或出自女性创作者对现存体制与中国妇女解放现实之依存关系的自觉、半自觉的认识。"[①]

一般评论常会指出,李莉的创作虽然是非常特别的,但在创作

[①] 戴锦华:《雾中风景——中国电影文化 1978—1998》,北京大学出版社 2006 年版,第 132—133 页。

的"成熟度"①或者"美学意境"②上还是有所欠缺的。但我们应当认识到,这种"欠缺"本身恐怕首先是话语的缺失——对于李莉来说,可以援引的"主体话语"和"集体话语"都是异质的,并不足以表达和满足她的关怀,也不足以呼应来自女性主体经验的独特认知。李莉既向往崇高,又同情个体不能由自己意志支配的命运,她对父权制的集体观念和男权式的个人主义其实都是充满怀疑的——尽管她从未致力于、当然也未能建构出一种清晰的女性主体话语,但女性主体的经验和视角其实从未与她的创作分离。这一点是评论较少关注的,对于李莉自己而言,或许也是不自觉的。但纵观李莉的创作,在那些集体与个人鲜血淋漓的碰撞中,在某些边缘和缝隙安插的女性实践中,这位女作家与众不同的敏感、痛苦、坚韧以及无法挣脱的束缚,都呼之欲出。在这类"不够成熟"的表达中,同样也蕴含着模糊的批判与重建的力量,藏匿着重新确认边缘主体和崇高价值的创作方向——一种超越"个人与集体"二元对立关系的现代性想象。

① 毛时安主编:《寂寞行吟——李莉剧作选》,上海社会科学出版社2011年版,第8页。
② 吕效平:《21世纪头十年中国大陆戏剧文学》,《南大戏剧论丛》第十卷第一期。

把握时代脉搏,刻录历史进程,表现人文精神
——陈彦都市题材戏曲创作研究

杨云峰

摘　要: 陈彦以其对延安时期"民众精神"的独特理解,开创性地继承了马健翎乡村叙事的主流价值观和主流意识形态的民众情怀,把关注的焦点,放置于21世纪初的中国城市化进程中,以普通人做为叙事主人公,没有剑拔弩张的激烈冲突,以普通大众的家长里短为叙事的着力点,在世俗琐事中展示世俗百姓的价值选择,不管形势如何变化,中华民族的传统美德依然是支撑社会进步的精神支柱。在陈彦的笔下,有乔雪梅这样的城市小市民,也有孟冰茜这样的城市知识分子,还有像罗天福这样的进城务工者。他们都不是城市的主流,也不是惊天动地业绩的创造者。然而,他们以质朴的情怀和自觉的责任担当,在支撑起了一个家庭的同时,也在阐释着什么是个体对于家庭、社会的责任、义务。他们身上所表现的就是社会主义核心价值观。其剧目所表现的大众品质、世俗情怀、民间视角,才会在当代戏曲史上,显示出其与众不同的文化品格,也开创了城市叙事的现实主义之路。陈彦的"西京三部曲"是现实主义创作方法在新时期城市叙事中的具体表现。

关键词: 大众品质　世俗情感　民间视角　城市叙事

* 杨云峰(1956—　),陕西省戏曲研究院研究员。专业方向:戏曲史与戏曲评论。

陈彦，1963年生于陕西省镇安县一个普通干部家庭。幼年学艺，17岁开始学习写作。1987年因创作戏曲现代戏《沉重的生活进行曲》参加首届陕西省艺术节而调入陕西省戏曲研究院。先后任创作员、陕西省戏曲研究院青年团团长，陕西省戏曲研究院副院长、院长。现为陕西省文联副主席、陕西省戏剧家协会主席，中国戏剧家协会理事。先后创作了眉户现代戏《留下真情》《九岩风》《迟开的玫瑰》、秦腔现代戏《大树西迁》《西京故事》，其中《迟开的玫瑰》《大树西迁》《西京故事》被誉为"西京三部曲"。《迟开的玫瑰》获2000年文化部第九届"文华大奖"，2005—2006年度"国家舞台艺术精品工程""十大精品剧目"第一名；《大树西迁》获第十三届"文华优秀剧目奖"，2010年获2008—2009年度"国家舞台艺术精品工程"的十大精品剧目；秦腔现代戏《西京故事》获2012年中宣部"五个一工程"奖，2011—2012年度"国家艺术精品工程"奖、"十大精品剧目"第一名。2013年参加第十届中国艺术节，荣获文化部"文华大奖"。《西京故事》2011—2017年先后在全国巡演达三百余场，演出足迹遍布全国五十多个大中城市、百余所高校，受到莘莘学子、各个阶层人士的广泛赞扬。出版有《陈彦剧作选》《陈彦词作选》《陈彦西京三部曲》，散文集《必须抵达》《边走边看》《坚挺地表达》《说秦腔》，长篇小说《西京故事》《装台》《主角》等。其中长篇小说《装台》被中国小说学会评为2015年度"小说排行榜"长篇小说榜首，被中国图书学会评为2015年度"中国好书"文学艺术类第一名。创作的《父亲》《天下第一碗》《黄河情》等歌词200余首，其中《西部扬帆》获第八届中宣部"五个一工程"奖；创作32集电视剧《大树小树》获第八届中宣部"五个一工程"奖和电视剧"飞天"奖。2000年被中共陕西省委、陕西省人民政府授予"德艺双馨的文艺工作者"称号，同年被国家文化部评为优秀专家、全国"四个一批"人才、全国中青年"德艺双馨文艺工作者"、国务院政府特殊津贴专家，获首届中华"艺文奖"。

一、"民众精神"的继承与大众情感的当代城市叙事

陈彦是当代剧作家中为数不多,始终关注都市平民生活状态的农裔城籍作家之一。其代表作"西京三部曲"以内容的大众性、情感的世俗性、表现视觉的民间性,成为表现当代都市题材的代表性剧作家。陈彦成功地将革命文化的乡村叙事转化为新时代社会主义特色的城市叙事。准确地把握了时代脉搏,刻录历史进程,以表现当代都市人文精神、倡扬中华民族恒常价值观为使命。陈彦以诗意的语言,诗性的表达,表现市民阶层的世俗情怀以及他们的喜怒哀乐,从而为中国戏曲的城市叙事提供了可资借鉴的范本,也为中国戏曲的城市叙事赢得了一席之地。从这个意义上说,陈彦的剧作,不只是在塑造城市精神方面做了有益的探索,而且也为中国戏曲的城市叙事开辟了广阔的空间。

中国戏曲现代戏是红色文化的大众表现,更是红色文化的舞台形式。戏曲现代戏从延安时期马健翎开创的表现工农兵开始,已经延续了近80年。今日的中国社会已经发生了翻天覆地的变化,然而戏曲现代戏还依然延续着革命文化的叙事模式,即乡村叙事。这是因为,中国戏曲是农耕文明的集大成者,更是农耕文明的类型化人物造型的舞台化表现形式。因此乡村叙事方式也一直遵循着农耕文明的人物造型模式。而人物的类型化则是由农耕文明时期的生产生活方式所决定的。这就是说,乡村叙事始终是中国戏曲无法避免也不可能避免的叙事模式。新中国成立以来,由于始终把主流意识形态和主流价值观做为文艺作品的价值衡量标准,因而延续革命文化的乡村叙事就成为自然而然的事。然而却鲜有人研究中国戏曲的叙事形式是农耕文明的产物这一命题,研究城市叙事这一与当代生活密切相关、表现社会的文明进步所必

须具有的品德的理论命题。陈彦正是以对延安时期的革命文化及所表现的时代精神的深入研究,继承了中国戏曲的表现内容的大众性,情感抒发的世俗性,表现视觉的民间性,敏锐地感知和表现了当代中国正在进行着的城市化进程,因而把新市民阶层的世俗情感做为主要表现对象,以新市民做为叙事主人公,改变以往剧作家人在城里,被写的对象却在农村,把被写改为自己写。把表现的对象由推动历史进程的主导阶层转向表现城市的各个阶层,把由被人教育转化为教育他人、感染他人,进而表现时代进步的中坚力量、仍是那些名不见经传的普通民众。因为唯有如此,才有可能使戏曲成为表现乡愁,续写乡愁,表现人民大众的精神需求和奋进着的乐章。

二、城市叙事是戏曲现代戏在当代中国的大众文化形式

在陈彦看来,延安时期的戏曲,无疑是革命文化的乡村叙事,是以民族解放战争的背景的舞台创作,其首要对象自然是中国革命的主体——农民。而进入新时期以后,推动中国命运发生翻天覆地变化的,则无疑是城市,是城市最广大的基础——市民阶层。新时期的戏曲叙事,就应该以城市的市民阶层为主体。表现了市民阶层的所思所想,就是延续了"民众精神"。陈彦的这种想法,表现在他对历史进程的深刻把握,表现在他以历史的笔触,真实地记录了城市化进程中市民阶层的精神轨迹。"西京三部曲"中的人物身上所表现的我们民族不为物喜、不为己悲的昂扬奋发精神是永远支撑中华民族生生不息的奋斗意志和乐观向上的生活态度,就是陈彦城市叙事的艺术表现视觉。

陈彦认为:"'民众精神'应该是文艺家永远追寻的一种精神,无论什么时代,什么背景,文艺都应该是照亮和温暖普通民众心灵

的烛火,是唤起他们为生存权利和享有幸福而抗争的精神引信,如果文艺仅为小众和娱乐而存在,那么它将变得没有生命力。民族戏曲数百年的历史证明,能够流传下来的作品,一定是持守正道、向上向善,并特别照耀弱势生命的。戏曲这种草根艺术,从骨子里就应流淌为弱势生命呐喊的血液,如果戏曲在发展过程中忘记了为弱势群体发言,那就是丢弃了它的创造本质和生命本质。戏曲创作更应以一种成熟心态,远离时尚、远离猎奇、远离怪叫,真正把心思用到关护人的真实内心上去,把心思用到钻探生活的矿石上去。当下生活,千姿百态,千变万化,在 13 亿生命奔小康的路上,有多少焦灼的心灵值得我们去关护和抚摸啊,从这个意义上讲,现代戏大有可为。现代戏应该发出有价值的声音,也有能力在当下生活中发出有价值的声音。"①

 正是因为对戏曲有这样的认知,陈彦笔下的人物,都是生活中的芸芸众生,他们也许并不代表城市生活的主流,也不是都市社会生活中的主导力量,而是现实生活中的饮食男女。无论是《迟开的玫瑰》中的宵小人物乔雪梅,还是《大树西迁》中的孟冰茜,抑或是《西京故事》中的罗天福,他们都是被生活裹挟着不由自主地随着时代的潮流前行的小人物。他们既没有崇高的理想和坚定的信念,也不是能够主宰自己命运进程、叱咤风云的英雄,更不是一呼百应的精神领袖。相反他们都是在良知道义和社会责任、家庭责任支撑下在做着自己力所能及的事情。在这个本分中,侵入人的灵魂和血脉中的永远是中华民族传统价值观的积淀,是个人对家庭、父母、兄弟姊妹、社会的义务和责任,是奉献、义务和付出。乔雪梅的一次次为了家人而牺牲自己,而作出的决断每每都是在极不自觉不情愿情况下的选择,也往往都是被生活裹挟着的无可奈何。但正是这些无意识的选择和无可奈何,构成了乔雪梅丰富而

① 陈彦:《戏曲现代戏从延安出发》,《光明日报》2012 年 5 月 21 日。

细腻的心理世界,也构成了人在命运面前的自觉无意识。无意识的自觉是最本质的自觉,而本质的自觉才能彰显出人的生命本质,这也是人之为人的核心所在。孟冰茜做为一个知识分子,因为爱,极不自觉、不情愿地随着西迁的人流从繁华的上海来到西京城。而从来到西京城的第一天起,就无时无刻不想着回到繁华都市,无时无刻不准备着回到令她梦绕魂牵的上海,然而因为内心的对事业、对家庭、对社会的责任却始终没有能够实现自己的梦想,并由此经历了中国社会政治风云中的所有人生坎坷。苏家祖孙三代人对事业的执着和对开发西部、献身西部的理想,代表了近现代以来无数中国知识分子的报国宏愿。先天下之忧而忧,后先天下之乐而乐,不以物喜、不以己悲的强烈忧患意识,正是中华民族几千年来知识分子和士人阶层最为优秀的品德。但是,孟冰茜无疑并不具备苏家祖孙的情怀,也从来不想重温苏家祖孙的梦想。她的人生方向始终是被时代和亲情裹挟着的不由自主而决定的,苏家祖孙三代义无反顾的献身精神和开发大西部的报国宏愿,始终是她不能理解也始终没有得到释怀的问题。只有到了晚年,身单影只地回到了她梦绕魂牵的上海,才发现上海对她来说,仅仅是一个栖息之地,而她的灵魂和生命的全部,才是西京城那片她献了青春献丈夫、献了丈夫献儿孙的土地。尽管她始终不愿承认自己是个西部人,也不愿认可做为西京城知识分子的代表周长安对她的一往情深,但她却把周长安那把须臾不离手的板胡做为房间的唯一装饰。这就是说,西京城已经成为她生命中的重要组成部分,自己也已经成为不自觉的西京人。显然,孟冰茜并不是一个为着理想能够自觉献身的知识分子,也不是做为领导社会进步的核心力量而成为陈彦剧作的叙事主体的核心人物,只是一个被情感、被事业、被时代潮流裹挟着不由自主地前行着,但又以知识分子的责任和使命自觉不自觉地为西部奉献了一生的悲剧人物。我们尽可以说,这样的知识分子并不代表时代的主流,也不是以往主流意识形

态所着力歌颂张扬的对象。然而,他们却是现实社会生活的真实存在,是一群默默奉献着的知识分子群体。表现这个群体,张扬他们在推动社会发展中的巨大作用,并以此为契机,进而丰富和发展当代都市人文精神,是陈彦对当代戏曲舞台的重大贡献。不唯如此,就是剧中的其他人物如周长安、尹美兰、杏花,这些从农村到都市,或与都市生活密切相关人物的情感变化,都是以真实的笔触,刻录了在历史进程中留给我们值得深思的印痕。在这个意义上,孟冰茜、周长安、尹美兰、杏花形象的成功塑造,不仅丰富了中国戏曲现代戏的人物画廊,也是对知识分子在当代都市人文精神的质性的丰富和发展。孟冰茜的知性坚守、周长安的烈性与耿直、尹美兰的随波逐流,表现了60年间知识分子的不同色相,杏花的质朴则做为连接乡村与城市知识分子的桥接性人物,使得二元结构的中国社会因为他们而成为城市与农村彼此血肉相连的缩影。

农民工进城是21世纪的中国城市化进程中最重要的话题之一,也是当代都市的人文精神发展中最为丰富的阶段。城乡结合、工农结合、农商结合,构成了当代都市生活的万花筒。表现这个群体,并以此为主题,揭示城市化进程中农民工和新市民的甜酸苦辣和心理创痛,进而折射出当代城市化进程中面临的众多问题,是一个有良知有责任感的艺术家不能回避和必须面对的话题。陈彦秉承了他一贯关心弱势群体、关注下层社会中的小人物的剧作风格,在当代戏曲舞台上成功塑造了一个进城务工的农民工形象,并以此为切入点,展示了城市生活中的众生相,使当代都市人文精神的内涵更为丰富。

如果说,乔雪梅是城市小市民阶层的典型,是强调个人的责任和义务、只讲奉献不图索取者的代表,孟冰茜是城市知识分子自觉无意识奉献者的代表的话,那么《西京故事》中的罗天福,则是农民工进城后谨小慎微、勤劳朴实、童叟无欺,靠自己的手艺和做人的道德底线,恪尽职守地尽着一个父亲、一个丈夫、一个曾经的乡村

老教师、一个曾经的老村长的责任，成为当代都市生活中自觉行为和道德境界中的典型。同上述作品中的人物一样，罗天福不是都市生活中的主流，也不是创造了生活奇迹和事业奇迹的风云人物，他只是为了供养一双在西京城上大学的儿女而来到西京城的务工人员。剧作家并没有把罗天福塑造成为都是生活的强者，他也不是创业的成功者，因为他的生活理想，就是坚信以诚实的做人和本分的做事在城市站稳脚跟；他的生活信念就是靠劳动的双手，为儿女和自己改善生活条件。外在的谦恭并不代表内心的怯懦，外在的卑微木讷却包裹着丰富的内心世界，看似处处谦恭卑微实则蕴藏了巨大的生活热情，外在年老体衰实则心智坚强，以信念的力量支撑着衰老的身躯，也在延伸着中华民族赖以繁衍生息的文化之根。儿女们的幸福和快乐始终是罗天福们的最大成就，也是当代社会千千万万个进城务工农民的共同生活理想。这种源自历史的道德传承在当今社会无论何时何地，都是中华民族的文化血脉，也都是乐观向上的生活动力。唐槐虽苍老却依然生机勃勃与秦腔声腔的苍凉慷慨互相对应，唐槐也与罗天福祖传的紫薇古树相勾连，并以此形成了都市与山乡的文化渊薮，都做为文化基因而一脉传承。东方老人与罗天福不同的生活阅历和精神世界所秉持的共同的精神，正是唐槐的沧桑感与秦腔文化精神的现实写照，更是三秦文化精神中一以贯之的诚实、勤劳、善良、坚韧和包容性的实质性内涵。

　　当代都市生活的绚丽多姿也构成了无所不包的博大胸怀，作品中所表现的城市的接纳情怀，在东方老人、街道办事处主任那里，得到了充分的展示。而对于农村青年所固有的可怜的自尊，狂妄自大受到打击之后的人格塌陷，所谓的人格尊严受到挫折之后的自暴自弃，则以罗天福对儿子的人生矫正，显示了正在进步着的农民对农民意识的批判。当代都市在接纳了来自四面八方的文化传统的同时，更包容了来自四面八方的农民工以及他们中间的优

秀代表，也容纳了如阳乔那样的市侩阶层。各色人等共存于都市这样的文化熔炉之中，并经过社会的大浪淘沙，最终积淀为都市新的文化基因，成为社会发展的根本力量。在这些人群中，产生着崇高、伟岸、高尚的道德情怀，也有以朴实、坚韧、勤劳和为着自己的生存而创造着财富，脚踏实地、默默劳作的芸芸众生。他们以粗壮的身躯和弱小的社会地位在创造了巨大的社会财富的同时，也把不同地域色彩的文化带给了当代都市，更把质朴、醇厚、善良、节俭的品格留给了都市，为当代都市人文精神注入了新鲜的血液。这些当代都市人文精神的崭新内涵，在陈彦的笔下，得到了淋漓尽致的发挥和表现，更以纷繁多姿的舞台形象，让观众感受到了绵延千年的中国城市文明新的精神实质。

三、城市叙事是当代戏曲观众的需要

当代都市人文精神由人类优秀文化积淀、凝聚、孕育而成，凝结为人的价值理性、道德情操、理想人格和精神境界，包含着信念、理想、人格和道德等并内在于主体的精神品格，是中华民族优秀地域文化的集合和包容，也是整个人类文化最根本精神的集中表现，或者说是整个人类文化生活的内在灵魂。

人文科学固然包含着人文精神，但不是人文精神的主要来源，更不能因此将人文精神归结为"文人精神"或"人文科学的精神"。特色明显的地域文化个性是当代都市人文精神的主要特征之一。以方言区划为主要特征的当代都市人文精神，主要表现在生活习惯、信仰、行事和接人待物的方式等外在的行为上。它们构成了当代中国不同文化区域内鲜明的文化色彩。

在陈彦的笔下，鲜活的人物造型始终以明显的地域文化个性做为人物行为的动力，也做为人物前行的精神力量。毫无疑问，在乔雪梅的身上，体现出的是中华民族敢于担当、尊老爱幼的共性原

则,是一种不自觉的责任意识。如果说,乔雪梅性格发展的前期,是以在母亲遭遇车祸身亡,父亲因病无力抚育幼小的弟妹而放弃上大学,还是出于人的责任感和做为家中老大的自觉,出于个人对家庭、对弟妹、对社会的责任感,是一种民本的自觉情怀的话,那么她后期的保护古民宅、保护古树名木、建立老年公寓等行为,则发展为她对社会的责任,这是她在连续两年放弃上大学、转而通过自学上电大充实丰富自己后而开拓出的精神视野,则更多是体现出人的行为理性精神。显然,这样的自觉理性精神在当代农村是不可能存在的。只有在城市、在国力综合发展到一定阶段的当代都市,乔雪梅发起的保护古民宅、保护古树名木和筹建敬老院等一系列行为,才具有了实现的可能,也才具有了都市文化品格和人文精神的具象化行为。乔雪梅的价值理性,体现在一种不由自主地放弃和坚持上,两次放弃大学的录取通知书,而选择了奉养老父和照顾年幼的弟妹,可以说既是责任和担当,也是无可奈何的人生必然,更是当代人伦亲情和奉献精神的道德升华。在当代市场经济使人的欲望无限放大、使人异化为物质的奴隶,在人们为争遗产而不惜大打出手,甚至父子反目、兄妹成仇、对簿公堂,亲情人伦已成为奢侈和妄谈的现实背景下,乔雪梅的放弃和坚持,更能显示出价值理性对于现实都市的返璞归真意义。如果说理想人格和精神境界是当代都市人文精神的重要组成部分,是都市人实现自我价值并在价值实现的过程中使人的本质力量得到体现的话,那么对象化的过程和对象化的结果,便升华为当代都市人文精神的实质,更体现为善和美的一致性,而这也是乔雪梅形象对于现实的警示和启迪作用。

　　当代中国都市人文精神做为有着鲜明地域特色和文化精神的集合体,在《大树西迁》中呈现为知识理性和价值理性,体现在以周长安为代表的本土知识分子的形象上,也体现在城市文化的主色和对各色文化的包容性上。在以往的评论中,人们更多地关注了

主人公孟冰茜的形象价值,而对周长安的形象品鉴不多。然而,不容忽视的是,剧作家以对三秦文化精神的深刻理解,在周长安身上,倾注了对三秦文化的满腔热情,歌颂了三秦文化的质直、刚烈、忠厚、坚毅的品德。周长安身上所具有的刚直、朴实、热烈和对党的事业无限忠诚的品德,体现了本土知识分子对于改变现状的强烈愿望,热情接纳来自外埠的知识分子,爱护、关怀、保护从上海西迁而来之人建设大西北、开发大西北的开阔胸襟的使命和担当精神。这个革命烈士的遗孤,自小吃着千家饭,是组织的照顾和关怀,保送他读完大学,做为新中国自己培养的知识分子,他把振兴西部和发展西部始终做为自己义不容辞的历史使命,满腔热情地接纳和欢迎来自上海的知识分子群体,并把他们做为自己的朋友和业师,并以主人般的热诚和文化上的包容,在生活上照顾、政治上关心,每当政治风暴来临,尽管自己同样可能受到冲击,但是却义无反顾地为受到不公正待遇的苏教授一家遮风挡雨,并把他们接到自己的老家予以保护,冒着危险替苏教授保存书稿。这种把农村做为把遮风挡雨的精神家园的行为,体现出在剧作家的下意识之中农村农民依然是周长安的最后归宿,体现出作家对农村的深深依恋。在苏教授去世后,又是他顶着压力满怀热忱地四处奔走把苏教授的遗作出版。用自己的满腔热忱,慰藉着心理落寞的孟冰茜,使她能够感受到西部人的急公好义,感知着西部人的胸怀,坚定着孟冰茜并不恒定的决心。周长安做为本土知识分子的代表,对长安这座历史文化名城情有独钟,知道交大西迁对这座古城意味着什么,知道西部的腾飞对于先辈用生命和热血打下的江山意味着什么。因此他做为知识理性和实践理性的代表,是连接本土知识分子和西迁的知识分子群体的中坚人物,也是两种文化沟通和融合的关键人物,发挥着别人不可替代的作用。在他的身上有着西部人独有的粗糙和毛糙,大大咧咧,粗犷豪放,坚信自己的信仰,更不失做人的准则,从维护大局和西部大开发的大业出

发，真心诚意地关怀孟冰茜和她的子孙，并不时地校正他们的人生目标和信仰。当社会进入到商品经济时代，苏小眠依然坚守着自己的事业。看着苏小眠因执着于理想信念而脱落了头发，但却无力为自己购买商品房依然寄居于矮小的工房实验室内，周长安不禁潸然泪下，毅然决然地卖字为苏教授的儿子苏小眠扎根西部购买商品房。

如果说伴随周长安的那把板胡奏出的是以秦腔为代表的秦地文化符号，是剧作家潜意识中浓郁的乡土情结的话，那么在孟冰茜回到上海及此后的对长安城的怀恋中，秦腔牌子曲的萦回于脑际与把板胡做为家里唯一的装饰品挂在墙壁上的有意识行为，就使得板胡成为西京城这座历史文化名城的精神象征，反映出孟冰茜在心理意识层面，已经完成了由上海人向长安人的不自觉转变，在文化层面已经成为不自觉的西京人。周长安的信念、理想、人格和精神，既包含了做为本土知识分子对信仰、理想的执着，也囊括了三秦文化精神在赋予了新的内涵之后的人格魅力，更体现了剧作家对三秦文化精神的褒扬以及这种人格精神作用于当代社会所产生的爆发力。正是有了千千万万个像周长安这样的本土知识分子，有了他们敢于担当、善于担当和急公好义的精神，始终保持着高亢的生活激情，古城的人文精神才有可能呈现出鲜明的时代色彩和朝气蓬勃的生命活力，也才使《大树西迁》中所表现的海派文化和三秦本土文化的色泽鲜亮且特色鲜明，三秦文化的所呈现的张力和魅力才能具有感人至深的艺术感召力，能使孟冰茜这样的上海知识分子深刻感受到"毛糙"的人格魅力。

周长安的形象——一个有良知、讲道义、敢担当的当代知识分子，无疑是当代都市人文精神的主体，担负着引领时代精神价值走向的历史使命，在这个意义上说，陈彦所塑造的周长安形象，是对以往舞台艺术人物形象塑造的补充和丰富，更是对都市人文精神的提升。

四、城市叙事是时代赋予当代戏曲剧作家的历史使命

就陈彦的"西京三部曲"而言,剧中的每个人都在感性与理性之间做着痛苦的煎熬,也在个人欲望与现实存在之间做着无可奈何地选择。我们可以说,乔雪梅的命运是她不由自主选择的结果。正是这样的实践理性,才使"人"的形象可亲可爱,才使"大姐"有了实质性的含义。我们尽可以说乔雪梅不是时代的主流,甚至不是主流意识形态所张扬的能做为时代典型的普通人。用时髦的话说,乔雪梅仅仅是个蜡烛,在点亮别人的同时在燃烧自己。在普遍追求实现个人价值的时代,乔雪梅的行为显然不是当代青年追捧的对象。然而对于乔雪梅来说,选择了放弃上大学的机会,放弃了爱与被爱,是她面对家庭的变故做出的理智选择,也是她唯一正确的选择。这种选择的苦果她当然十分清楚,也明白自己的将来将要做什么和面对什么。从一个对未来满怀憧憬、对生活充满热望的热血青年,转变为一个在家照顾病残的老父、教养年幼的弟妹,从原来的不谙世事转变为一个为了几分钱而斤斤计较的世俗市民,但这并不能否定她的存在价值。在她看来,使伤残的老父安度晚年,使年幼的弟妹能完成学业、成为对国家和社会有用的人,自己的牺牲和奉献就是值得的。应该说,在乔雪梅的选择中,意识中并没有多么高尚的道德理想,她自身也没有把这种选择看作是对社会、国家有意义的举措,而仅仅是一种人的自觉和责任,或者说是传统文化积淀的传统美德在她身上的自然流露,因而是人的自觉。

该剧的本质意义,就在于剧作家开掘了人的生命本质,并从实践理性的层面表现了乔雪梅"这一个"普通女性的生命意义。她不是一个仅仅为自己活着的人,而是一个为他人、为社会竭尽自己绵

薄之力的凡人,因而也就彰显了她生命中的大爱情怀。坚定的理想和看似平庸实则高尚丰富的精神世界,在引导和创造生活的同时,也在完善和丰富、充实着自己。乔雪梅通过自身的勤奋和刻苦努力,在完成了对弟妹们学业的帮扶和眼看着他们长大走向社会后,自己着手创办敬老院和对古城的传统民居进行保护性开发利用,并尽力扭转着现实世界物欲对人的异化,渐次完成了人格的升华而达到真善美的统一。

孟冰茜做为在当代戏曲舞台人物造型中为数不多的知识分子典型,同样是知识理性的代表。她与苏毅、苏小眠、周长安的不同之处,就在于前者是自觉自愿的献身者,是把自己的理想与西部大开发的宏伟事业融为一体,并在献身西部中实现着个人价值,以自己的价值观践行着知识分子使命的一群人。他们或许没有周长安那样由崇高的革命文化底色所造就的无意识精神信仰,但是却有着知识分子的报国情怀;他们虽然是有着这样或那样头衔的高级知识分子,但同样有着做为人的普遍情怀;出身不同,所受的教育不同,但是在知识分子的为事业献身、为"爱"献身的高尚情操上,保持着高度一致。因而,他们堪称是中华民族的精神脊梁。孟冰茜做为贯穿全剧的人物,她既是人妻、人母、人祖,但更是个有着自己人格尊严和城市小资情调的知识分子。虽然她始终在走与留的问题上徘徊不定,无论是对丈夫、对儿子、对孙子扎根西部的行为多么的不理解甚至反对,然而做为一个受过高等教育的知识分子,当丈夫、儿子、孙子做出了决定之后,她依然默默地支持着他们的选择。因此,不管是对丈夫、对儿子、对孙子从不理解到支持,从妻子、母亲、祖母的角度,当个人情感与价值理性发生冲突的时候,她还是以知识分子的使命意识和人格精神,成为夫、子、孙坚定的精神后方。显然,孟冰茜的理性价值,就在于她始终在亲情和事业之间寻找自己的精神支点,而这个支点的合理解释,就是女性知识分子始终在事业和家庭、亲情的两难选择

之中最终选择了前者,她并没有因为亲情而丧失了知识分子的价值理想,坚守自己的精神家园和对自己事业的执着,构成了她人生价值的光芒。

罗天福是当代新市民阶层的崭新形象,也是千千万个进城务工农民的代表。与乔雪梅一样,他生活的全部目的,就是进城务工培养自己的孩子,使之成为西京城的一员。他像无数个朴实善良的农民一样,克勤克俭,严于律己,宽以待人,为自己的孩子甘愿奉献一切。但他又是个乡间的知识分子,做过民办教师,又做过村长。这样的生活阅历使他的接人待物都有着一般农民工所不具备的眼光和行事方式。在他看来,只有靠诚实劳动才可以实现自己的财富梦想,也只有靠诚实做人才能在城市站稳脚跟。他坚守自己的道德底线和做人的准则,其谦恭和看似卑微实则以内心世界的丰富做为基础。他宁可忍受市侩的白眼和儿子的不理解,也不愿卖掉他家祖传的紫薇树,并把它做为传家宝,在坚守自己精神家园的同时也在影响着自己的下一代。新一代都市人普遍存在的投机心态,梦想一夜暴富的心理,同样也使出身于山乡农家的儿子罗甲成在进入大学之后感觉自己被人耻笑而造成的人格失落和精神迷失。一厢情愿的单相思破灭之后的自暴自弃,逃避现实而不是面对现实。这些从小沉浸在理想中,对未来充满憧憬、从未经过挫折的玻璃娃娃,一旦遭受精神人格方面的打击,将会改变自己尚未定型的人格。不可否认,当代都市中以出身定身份的社会现象导致了众多下层社会出身的年轻学子对社会公平的怀疑,也造成了人在权力、财富面前的价值观迷乱。面对儿子因当代都市病所造成的精神迷狂,罗天福彷徨、犹豫、怀疑过自己的人生选择和自己对孩子教育的失败,也怀疑过自己让孩子上大学到西京城的选择是否正确。然而,人生的理智告诉他,社会的发展和文明进步绝对不是靠着投机和奸巧而获得的,虽然靠投机和奸巧一时可以致富或者出人头地,但那绝对不是社会的主流和根本,更不是中华民族

几千年发展历程的文化根基。对人类对自身命运的正确认知和对世界的理解和把握,使得罗天福以冷静的思考,理智地对待自己与都市和都市的各色人等以及复杂多变的社会关系,并没有在盲从和非理性的绝望中随波逐流而实际地消解着自己做为人的现实存在,"梦既然有,苦就该尝,穷日子咱要当歌唱,日子一定会越过越亮堂",贫困但却要乐观地活着,认定只有劳动才是创造幸福的永恒前提,也只有靠劳动和真诚,才有可能创造真正的幸福,才有可能摆脱现实的困顿和寻找到真正的精神家园。罗天福的传家宝,就是"不新鲜、不时髦、不投机、不奸巧"的认真做事、老实做人,这也是当代都市中最有价值的人文精神存在,更是中华民族赖以存续和发展的文化根基和精神源泉。

不可否认,虽然陈彦表现的是城市题材和以小市民为主要表现对象,但是他的骨子里依然是农民。在这一点上,他和众多的陕西的"农裔城籍"作家并无本质的不同。然而陈彦却以诗意地歌颂和诗性地表述,为城市叙事增加了些许亮色。尽管在《大树西迁》中,作者对农村出身的本土籍知识分子周长安充满了同情和歌颂,并以此来表现陕西人的直爽、刚正不阿、忠实的品德,然而不难看出,陈彦是以乡土叙事的方式,对周长安的形象进行塑造的。而在《迟开的玫瑰》中,那种对乔雪梅质朴、勤劳、任劳任怨敬老携幼的表现,甚至在最后的一大段"十不悔"的唱段中,表达的依然是一种农民情怀;孟冰茜在耄耋之年回到上海,百无聊赖之际,看到周长安送她的一把板胡,感慨顿生而唱出了"孤独一隅似染恙,灵丹竟是老秦腔",依然是深深眷恋着具有浓厚农民意识和毛糙不识风情的周长安!在这里,秦腔、周长安不再是一个物件、不再是一个人,而是一种乡愁、一个具有诗情画意的西部风景;《西京故事》中罗天福受到儿子的抢白,内心的激情受到打击,发出由衷的感喟:"真想蜷缩进家乡的热炕,真想醉卧在故乡的荷塘。守着我那花开如火的紫薇树,望着我那读书朗

朗的小学堂。"在陈彦的笔下,乡村依然是他最后的归宿,依然是他难以割舍的精神家园。对热炕、荷塘、紫薇树的依恋,把对故乡紫薇树的敬畏,转移到对那棵做为文化象征的千年古槐的深深敬畏,无疑都折射出陈彦深深的乡土情结。可见,作者虽然在歌颂着城市的文明,但依然没有挣脱农民的思维,因而对乡土田野予以诗意的吟诵。

可以说,在陈彦之前的戏曲现代戏创作中,还没有一个人像他那样,把深深的乡土情结诗意地融汇于当代城市文明的城市叙事中,并赋以深刻的哲理意蕴。值得注意的是,乡村叙事并不等于对农民劣根性的痴迷;乡村叙事也不是对农民意识的讴歌,乡村叙事同样也不是对农民的护短。而城市叙事的根本要素,就在于以城市的眼光,对农村、农业、农民进行善意的批判,对城市的各色人等,包括他们的优点和缺点予以包容和批判。充满激情地对城市文明的热情吟诵,对乡土叙事的深深眷恋,对城市惰性的善意批判和对新一代市民中的农民意识的揶揄,是陈彦剧作的一个崭新的亮点,也是陈彦对城市叙事的成功探索。

五、城市叙事中的农民意识与
乡村叙事的困惑

做为一个从小就在演艺团体从事表演艺术的青年人,他的处女作《沉重的生活进行曲》,就是表现一对青年人在婚恋问题上的困惑。尽管这出戏因为这样或那样的原因,未能获得应有的社会反应,但正是因为他善于思辨的理性精神,为他而后的创作奠定了基础。进入陕西省戏曲研究院之后,创作了表现农民在商品经济时代的困惑的《九岩风》,然而却显示了他因为对当下农村、农民认识的不足而失之于浅薄。这部戏曲作品所表现的时髦主题,自然没有引起业界同仁的关注,这不能不引起陈彦的深深思考,从此以

后，陈彦不再写时髦的现代戏，他把目光放在了表现人在时代中的不由自主和艰难跋涉上，第一次把笔触放在了城市青年在事业与爱情的困惑上，这就是眉户现代戏《留下真情》。在这出戏中，主人公刘姐不再是商场上叱咤风云的女强人，而是一个在爱情上屡遭挫折的弱者。男主人公金戈做为一个事业爱情的失败者，不得已而选择了需要在精神上慰藉的刘姐。然而被养在金丝笼中的金戈的失落却难以使他获得彻底的解放，两人同样难以获得精神上的共鸣，最终两人不得不分道扬镳，然而刘姐却以宽广的胸怀，为金戈自费出书，帮助金戈走出精神的困顿，重新找回失去的爱情，使得金戈对刘姐重新认识。这出戏可以说是陈彦对当代都市青年婚恋心理的初步探索，也为他日后创作《迟开的玫瑰》奠定了基础。在刘姐身上，寄托了陈彦对城市女性的重新认识，也可以看出，陈彦是以农村青年对城市女性的目光刻画刘姐这个人物的，还没有摆脱乡村叙事的影响。然而值得一提的是，陈彦并没有像20世纪七八十年代涌现出的中生代剧作家那样，从一开始就把自己定位于农村题材、农民写作，从写农村中的好人好事起家，而是从城市平民写起，从开掘城市平民的平凡人生写起。这一定位显然与他不熟悉农村生活有着密切的关系。任何故事都只是一个表现人物的载体，而不是故事本身。陈彦认为："文学是戏剧不可撼动的灵魂，戏剧一旦忽视了文学的力量，立即就会苍白、缺血。忽视文学的戏剧，其表现的形式是多种多样的，首先表现在文本的粗糙上。故事编不圆，前后矛盾，不时出现叙述漏洞，有的甚至存在较大的硬伤。还有的，故事编圆了，所有的缝隙抹平了，但是故事缺乏异质光彩，似曾相识，看了开头就能料定结尾。再有的，完全是新闻构件，与文学艺术压根儿没关系，当新闻不在时，故事的魅力也就丧失殆尽。还有一种时兴戏剧，专写地方历史名人，堆砌一些史料，编织一些放在谁身上都可以的'强烈冲突'，却无法打开一个历史人物的心灵世界，让人在干巴枯燥中看满舞台上'拉洋片'。凡

此种种,都是文本自身忽视文学力量的表现。"①陈彦的剧作基本上都贯穿这一原则,不以新闻事件做为叙写对象,不追赶时髦,在表现内容的大众性上以叙写当代都市普通人的世俗情感为主要表现内容,在抒发普通人的世俗情感中展现中华民族的恒常价值观。

在"西京三部曲"的叙述中,可以看出作者依然保留着对农村的一往情深。无论是《迟开的玫瑰》中乔雪梅对弟妹的款款深情,自觉担负起大姊为母的责任,还是《大树西迁》中周长安的粗犷、毛糙,虽贵为知识分子但却不失关中农村人的急公好义,甚或是"文革"中把孟冰茜接到自己老家以避祸,卖鸡蛋的杏花的朴实、厚道,待人接物的宽厚,都显示出剧作家对农村、农民的依依真情。甚至在《西京故事》中,主人公罗天福在与儿子发生激烈冲突的时候,不免产生回到老家,享受故乡的恬淡、静谧的田园生活的念头,依然显示出剧作者浓郁的故乡情结。可见作者始终在城市文明所遭遇到的挫折与田园生活的与世无争中纠结着。事实上,在陈彦的城市叙事中,都市文明始终是与田园乡愁密不可分,而新市民阶层中这种乡愁则恰恰是他们心底里最割舍不断的乡土情结。表现这个情结,放大这个情结,是其作品能够唤起广大观众普遍情感的重要原因。

在陈彦的创作生涯中,他不接受命题戏文的创作,始终是在精神自由状态下的有感而发,始终表现自己对生命的独特感悟。他认为现时的农裔城籍作家,其实并不都熟悉当下农村、农民、农业。唯其如此,艺术家所表现的农村、农业、农民,并不是观众心目中的农村、农民、农业。即使是表现了农村、农民、农业,也都是第二手材料的新闻事件,自然不可能走进人物的心灵世界。即便是命题戏剧如《大树西迁》,陈彦也以自己独特的感悟,来表现"交大西迁"这一历史事件。从"西京三部曲"的创作过程可以看出,陈彦的都

① 陈彦:《文学是戏剧的灵魂》,《说秦腔·后记》,上海文艺出版社 2017 年版。

市叙事经历了一个从宏大叙事、国家记忆和民族记忆到个体感知、感悟的历史阶段。《迟开的玫瑰》《大树西迁》都以一个女人的30年的长篇叙事来展示共和国的历史进程，颇有点以个体命运映照共和国历史进程的味道，而《西京故事》则截取了罗天福生命中最具光彩的四年城市生活，表现了人生命运的喜乐。显然，这种叙事模式的变化是以作家对人生的感悟，对生活的体验认知的不断加深而体现的。陈彦并没有把国家记忆和民族记忆做为其叙事的主要题材，而是把握时代的脉搏，刻录时代的记忆，表现当代都市的人文精神。

不可否认，在陈彦的早期作品中，注重对都市人文精神的揭示，而往往不太注重戏的可看性，还只是把人物形象的刻画放在首位，却不太关注戏曲作品的舞台表现形式。应该说，戏曲现代戏最难处理的就是内容与形式的协调统一。没有了行当人物的类别划分，没有了行当在唱做念打方面的区别，人物唱腔的声型与表现个性，就不可能有效地予以表现，戏曲的表现性原则就不可能充分地展示出来。这一点，在《迟开的玫瑰》《大树西迁》中就表现得比较明显。人物只是依据现代戏的一般表现手法，以小生、正小旦为主，还涉及不到表现性较强的架子花脸和武丑行。固然，在《大树西迁》中，观众已经明显地看到了人物行当的设置，已经不局限于主人公的生、旦表现，而是增添了周长安这个介于须生与架子花脸之间的行当，增添了尹美兰这个颇具媒旦表现的人物，增添了杏花这个看似朴实、单纯、善良的小花旦。然而，这些人物仅仅是剧本文学的设置和唱腔上的差别性表现，还远远没进入到行当的实质性的表现之中。而在《西京故事》中，上述的缺憾都已得到了大大弥补。罗天福挑担走街串巷的须生身段、罗甲成的小生表现、罗甲秀的小旦声腔和表演中的卧鱼、圆场都显示出正小旦的行当性特征，秦腔人的画外伴唱以铜锤花脸应工，西门金锁以武丑行跌打翻

扑和板凳舞，阳乔的媒旦形造型，农民工群体以架子花脸变形造型的群舞，山民挑担子的台步，于现代科技以写意的舞台美术的协调性表现中，无不显示出编导刻意追求的抒情、传神、写意的戏曲美学精神。正是这些不失戏曲本体的现代性表现，使得秦腔现代戏《西京故事》超越了以往现代戏的表现而呈现出与剧作内涵相一致并且具有了城市叙事的典型特征。